"十二五"普通高等教育本科国家级规划教材

艺术欣赏教程（第2版）

Art Appreciation

杨辛 谢孟 主编

要了解一件艺术品，一个艺术家，一群艺术家，必须正确地设想他们所属的时代的精神和风俗概况。这是艺术品最后的解释，也是决定一切的基本原因。任何其他的产品也是如此……创造一个了解艺术而且能够欣赏美的公众。

北京大学出版社
PEKING UNIVERSITY PRESS

图书在版编目（CIP）数据

艺术欣赏教程 / 杨辛，谢孟主编. —2版. —北京：北京大学出版社，2014.8
（博雅大学堂·艺术）
ISBN 978-7-301-24239-1

Ⅰ.①艺⋯　Ⅱ.①杨⋯　②谢⋯　Ⅲ.①艺术－鉴赏－高等学校－教材　Ⅳ.①J05

中国版本图书馆CIP数据核字（2014）第096117号

书　　　名：艺术欣赏教程（第2版）
著作责任者：杨　辛　谢　孟　主编
责任编辑：谭　燕
标准书号：ISBN 978-7-301-24239-1/J·0582
出版发行：北京大学出版社
地　　　址：北京市海淀区成府路205号　100871
网　　　址：http://www.pup.cn　新浪官方微博：@北京大学出版社
电子信箱：pkuwsz@126.com
电　　　话：邮购部 62752015　发行部 62750672　编辑部 62767315　出版部 62754962
印　刷　者：北京中科印刷有限公司
经　销　者：新华书店
　　　　　　720毫米×1020毫米　16开本　25.75印张　322千字
　　　　　　2008年10月第1版
　　　　　　2014年8月第2版　2023年6月第10次印刷
定　　　价：69.00元

未经许可，不得以任何方式复制或抄袭本书之部分或全部内容。
版权所有，侵权必究
举报电话：010-62752024　电子信箱：fd@pup.pku.edu.cn

目录

第一章	引 论	杨辛 谢孟	001
第一节	艺术欣赏与艺术创造		001
第二节	艺术欣赏与艺术批评		004
第三节	艺术欣赏方法		005
第四节	艺术欣赏与人生修养		011

第二章	建筑艺术欣赏	萧默	016
第一节	建筑艺术的特性与建筑艺术语言		016
第二节	建筑艺术作品欣赏		025
第三节	建筑艺术欣赏方法		048

第三章	绘画艺术欣赏	邵大箴 范迪安	054
第一节	绘画概说		054
第二节	绘画艺术欣赏方法		058
第三节	形与色的交响：油画作品欣赏		064
第四节	线与墨的灵性：中国画作品欣赏		079

目录

094	第四章	雕塑艺术欣赏	钱绍武 谢孟
094	第一节	雕塑艺术的语言	
097	第二节	雕塑艺术作品欣赏	
125	第三节	雕塑艺术的欣赏方法	

128	第五章	工艺美术欣赏	李绵璐
128	第一节	工艺美术的特点	
131	第二节	工艺美术作品欣赏	
141	第三节	工艺美术欣赏方法	

144	第六章	书法艺术欣赏	杨辛 张以国
144	第一节	书法艺术语言	
146	第二节	书法艺术作品欣赏	
160	第三节	书法艺术欣赏力的培养	

168	第七章	音乐艺术欣赏	周荫昌
168	第一节	音乐艺术的主要特征	
184	第二节	音乐艺术的语言	

目录

第三节	音乐艺术作品欣赏		196
第四节	音乐艺术欣赏方法		216

第八章　舞蹈艺术欣赏　　　　　　　　胡尔岩　219
第一节　舞蹈艺术语言　　　　　　　　　　　　　219
第二节　舞蹈艺术作品欣赏　　　　　　　　　　　223
第三节　舞蹈艺术欣赏方法　　　　　　　　　　　237

第九章　戏剧艺术欣赏　　　　　　　　谭霈生　242
第一节　戏剧欣赏的独特性　　　　　　　　　　　242
第二节　戏剧艺术的语言与形式结构　　　　　　　249

第十章　戏曲艺术欣赏　　　　　　　　陈义敏　272
第一节　戏曲的艺术特征　　　　　　　　　　　　272
第二节　戏曲剧种　　　　　　　　　　　　　　　287
第三节　戏曲流派　　　　　　　　　　　　　　　290
第四节　戏曲艺术欣赏方法　　　　　　　　　　　292

目录

296	第十一章	摄影艺术欣赏	朱羽君 韩子善
296	第一节	摄影艺术的诞生	
297	第二节	摄影,神奇而美妙的天地	
309	第三节	摄影艺术美的形态	
319	第四节	摄影的审美方式	
334	第十二章	电影艺术欣赏	郑洞天
334	第一节	欣赏电影的方式:看画面听声音	
341	第二节	读解电影的钥匙:蒙太奇	
349	第三节	分门别类地赏析电影(一)	
358	第四节	分门别类地赏析电影(二)	
365	第十三章	电视艺术欣赏	刘扬体
365	第一节	电视艺术的主要特征	
367	第二节	电视艺术的语言	
373	第三节	电视艺术作品欣赏	
396	第四节	电视艺术欣赏方法	

403	后 记

引 论 第一章

杨 辛 谢 孟

马克思说:"一件艺术品——任何其他的产品也是如此——创造一个了解艺术而且能够欣赏美的公众。"[1] 艺术提高了公众的审美素质,提高了审美素质的公众反过来又推动艺术的发展。艺术欣赏在本质上是对审美主体的提高。在艺术的历史发展过程中,由于欣赏者的参与,艺术的精神内涵在原作的客观基础上得到不断的丰富和发展。

第一节 艺术欣赏与艺术创造

整个艺术活动包括艺术创造与艺术欣赏这两个相互依存、相互促进的方面。艺术创造是艺术家在生活的基础上,运用不同的物质材料,创造出可供欣赏的典型艺术形象。各个艺术门类运用不同的物质材料、表现手段,形成自己独特的艺术语言。离开了艺术语言,便谈不上美的创造和欣赏。艺术欣赏则是人们以艺术形象为对象的审美活动。欣赏者在艺术形象的基础上,结合自身的生活经验,通过感受、体验、领悟,进而注入自己富有个性的想象,对艺术形象展开"再创造",从而丰富艺术形象的精神内涵。就这个意义而言,艺术欣赏不仅是接受,也是艺术创造的延续和扩展,它使艺术家个

[1] 〔苏联〕米·里夫希茨选编:《马克思恩格斯论艺术》第1卷,中国社会科学出版社,1981年,第207页。

人创造的艺术品产生普遍的社会效应,成为社会的精神财富。因此,我们有理由认为艺术欣赏的本质也是创造。

然而,艺术欣赏的创造虽同艺术家的创造联系甚密,但二者却有着根本的区别。艺术创作中的想象不仅伴随着表现形式的种种探索,而且要运用一定的物质材料,使艺术家头脑中的意象变为可供欣赏的客观对象。而欣赏者的想象在形成头脑中的意象后,无需转化为客观的作品。艺术欣赏中的想象虽然受艺术形象的制约,却具有更广阔的社会内容。"看人生是因作者而不同,看作品又因读者而不同"[2],"有一千个《红楼梦》的读者,他们心目中就有一千个王熙凤或别的人物"[3]。

在艺术欣赏活动中,欣赏者产生的审美愉悦来自两个方面:一是对艺术家所创造的美的发现;一是对艺术形象的"再创造"。两者相互渗透。

所谓欣赏,首先是对艺术本身美的欣赏。德谟克利特曾说:"大的快乐来自对美的作品的瞻仰。"[4]艺术美的生命则在于艺术家的创造。由于艺术家的创造,艺术才成为美的集中表现。艺术美不仅包含了生活美、自然美的精粹,而且凝聚着艺术家的心灵美和精湛的技巧(创造美的实际本领)。但是艺术形象中的意蕴常常是含而不露、引而不发的,精湛的技巧也往往是不着痕迹地融化在艺术形象中,有待欣赏者的发现。面对一件精美的艺术品,人们经常发出"妙"、"奇妙"、"神妙"、"绝妙"的赞叹,欣赏者这种"拍案叫绝"的心情,既是对艺术家创造性劳动的肯定,也是对欣赏者自身审美能力的肯定。

聪明的艺术家以艺术形象为诱导,不仅相信聪明的欣赏者能

[2] 鲁迅:《俄文译本〈阿Q正传〉序》,《鲁迅全集》第7卷,人民文学出版社,1982年,第82页。
[3] 王朝闻:《审美谈》,人民出版社,1984年,第429页。
[4] 北京大学哲学系外国哲学史教研室编译:《古希腊罗马哲学》第1卷,生活·读书·新知三联书店,1957年,第207页。

够发现其中的美，而且为欣赏者的再创造提供广阔的空间。艺术欣赏也不仅停留在发现艺术美的阶段，还将跨入"再创造"的新天地。

对艺术欣赏中的"再创造"，除了上述所指出的它同艺术家的创作各有特点外，还可以从以下几个方面来理解：

一、艺术形象是欣赏者发挥想象的客观基础

艺术形象规定了欣赏者的感觉、想象、体验、理解等认识活动的基本趋向和范围。欣赏者的想象有如天空中飞翔的风筝，艺术形象好似系在风筝上的长线；离开艺术形象，欣赏者的想象便成为断了线的风筝。

二、欣赏者的审美活动是主动的，不是被动地接受

欣赏者总是从自己的兴趣出发，感受艺术形象，理解作品的意蕴。同一部《红楼梦》，史家、政客、才子、道学先生、痴男怨女欣赏的出发点不同，所得迥异。同一部杜诗，"兵家读之为兵，道家读之为道，治天下国家者读之为政"[5]。而且，作者未必然，读者未必不然。所以欣赏是人的自我本质的确认，是一种精神再创造的体现。欣赏者在艺术形象的诱导下，结合自身的生活经验去驰骋想象，深化情感体验。"欣赏是情感的操练"，艺术品的诞生不是艺术活动的终点，而是像田径运动中的接力赛，艺术家像传接力棒似地把艺术形象交给欣赏者，使艺术形象的生命在欣赏活动中显得更加活跃、更加丰富，仿佛欣赏者与艺术家在一起共同创造，并如列夫·托尔斯泰所说："感受者和艺术家那样融洽地结合在一起，以至感受者觉得那个艺术作品不是其他什么人所创造的，而是他自己创造的，而且觉得这个作品所表达的一切，正是他早就已经想表达的。"[6]

[5] 薛雪:《一瓢诗话》，人民文学出版社，1979年。
[6] 列夫·托尔斯泰:《艺术论》，丰陈宝译，人民文学出版社，1958年，第149页。

第二节 艺术欣赏与艺术批评

艺术欣赏是整个艺术活动的中心环节。它不仅以艺术创作的成果为前提,同时也是艺术创作成果各种功能得以实现的必由之路。没有艺术欣赏活动,艺术家的创作活动只是一种个体的活动,不可能产生普遍的社会效果。艺术欣赏与艺术批评,既相互区别而又密切关联。艺术欣赏是艺术批评的实践基础,艺术批评则是艺术欣赏的理论升华。二者的区别主要表现在以下两个方面:

第一,艺术欣赏始终是一种感性活动过程,而艺术批评则是经过感性活动而达到的理性认识,其结果是一种理论形态。艺术欣赏固然也有理性的参与,但理性是作为一种因素融于感性形式之中,感性与理性是有机(即有生命)的统一体,而不是逻辑体系。艺术欣赏活动也有判断,有肯定与否定,但它主要是一种情感的判断、态度的判断。欣赏活动的整个过程始终离不开具体形象(作品展示具体形象,欣赏者也用具体形象进行思维)和情感体验,否则就不成其为欣赏活动。当然,在欣赏活动中,欣赏者也常常用简单的语句、概念表达他的判断,但这种判断是对情感判断的辅助、加强和说明,它的有无并不能改变欣赏活动的本质特征。

第二,欣赏活动带有显著的个性特点和主观随意性。欣赏者的个性、趣味、嗜好等,常常促成他对某种艺术风格、形式的偏爱,也常常左右其主观评价。"慷慨者逆声而击节,酝藉者见密而高蹈,浮慧者观绮而跃心,爱奇者闻诡而惊听。"(《文心雕龙·知音》)如有人酷爱京剧而不喜欢话剧或其他戏剧形式。这些都促成审美趣味的千差万别,要求艺术形式的多样性、内容的丰富性。这种个人的好恶、趣味的差异是客观存在的,是对美的选择(而不是美丑不分),是合理的,因此我们要尽可能地满足各种不同的审美需求,而不应、也不可能简单划一。艺术批评虽然也带有个性,但它应是

客观的，具有普遍性，是一种美与丑的普遍的社会标准。

第三节　艺术欣赏方法

尽管不同的艺术门类有不同的欣赏方法，每个人在进行艺术欣赏时也可以有自己独特的途径，但人们在长期的审美实践中，对艺术作品的欣赏毕竟还是形成了许多共同的、也是十分重要的方法。我们认为应侧重把握以下几个问题：

一、在艺术欣赏的实践中提高审美能力

所谓审美能力，主要是指对艺术形象的感知能力、对美丑的判断能力以及想象创造能力。这就要多多参加艺术活动，并把欣赏实践与美学理论的学习结合起来，才能取得事半功倍的效果。"操千曲而后晓声，观千剑而后识器"（《文心雕龙·知音》），欣赏者多看、多听、多研究，才能不断使其审美器官敏锐、洞达，树立正确的审美观念，培养创造精神。为什么要多看、多听、多研究呢？因为多看、多听才能有比较，有比较才能鉴别精粗、美丑。在多看、多听中要特别着重研究那些杰出的作品，研究它们美在哪里，从而取得衡量其他作品的标准。所谓艺术的敏感，不过是"由于反复的经验而获得的敏捷性"（狄德罗）。本书安排了大量的作品赏析，正是为了在反复的欣赏实践中提高欣赏者的审美能力。

二、在艺术与现实的关系中把握艺术的审美特性

艺术作为精神产品，主要是满足人们的审美需要。一般来说，艺术不具有实际生活中的实用性质。在欣赏过程中"艺术并不要求把它的作品当做现实"。艺术的美是"妙在似与不似之间"。经过艺术家的创造，不仅生活对象的本质特征被表现得更鲜明，而且熔铸了艺术家的审美理想。艺术家为了表达自身的审美理想，并不拘泥于生活、自然中原型的某些细节。如齐白石画的虾是河

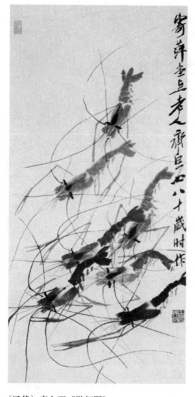

（近代）齐白石《游虾图》

虾与海虾特征的综合，李苦禅画的鹰是鹫、隼、雕、鹰等猛禽特征的概括。

从欣赏者的心态看，欣赏者既有一种身临其境的亲切体验，又能与作品保持一定的审美距离。如果把艺术等同于现实，那就失去了从艺术家的创造和欣赏者的再创造中取得乐趣的可能。

三、重视对艺术形象的整体把握

艺术的美在于整体的和谐。"美与不美，艺术作品与现实事物，分别就在于美的东西和艺术作品里，原来零散的因素结合成为统一体。"[7]因此欣赏艺术要着眼于整体，首先要看艺术的大效果，要看作品的意蕴、精神内涵是否充分得到表现。中国古代美学中所谓"得鱼忘筌"、"得意忘言"，是指作品的意蕴通过一定的形式来表现，欣赏者把握意蕴离不开形式的引导；但高明的形式和技巧完全融化在形象之中，当人们被形象感动时，往往觉察不到形式与技巧的作用，以致将它忘记了。这里既说明了艺术欣赏重在对意蕴的领悟，又说明了艺术形式具有独特的魅力。正像罗丹所说："真正好的素描，好的文体，就是那些我们想不到去赞美的素描与文体，因为我们完全为它们所表达的内容所吸引。"[8]中国

[7] 亚里士多德：《政治学》，见《西方美学家论美和美感》，商务印书馆，1980年，第39页。
[8] 罗丹口述，葛塞尔记：《罗丹艺术论》，沈琪译，人民美术出版社，1978年，第50页。

（明）林良《古木苍鹰图》　　（近代）齐白石《松鹰图》

古代书论中所说的"深识书者，惟观神采，不见字形"，也是指艺术欣赏中整体效果的一种表现。

从形式美的角度看，整体性体现了多样的统一，即变化而不杂乱，统一而不单调。多样统一是形式美的基本法则，运用它是为了更好地表现作品的意蕴和精神内涵。

四、不断深化和扩展已有的审美感悟

艺术欣赏需要一个深化的过程，这是由两方面的原因造成的。一方面，作品所蕴涵的美需要"沿波讨源"才能被发现；另一方

面，欣赏者在"再创造"过程中，由于生活经验、艺术素养的逐渐充实提高，对艺术形象的感悟也在发生变化。在艺术欣赏中常有这样的情况，原来并不觉得某位艺术家的作品怎么样，而后来却非常喜爱。如唐代画家阎立本对张僧繇绘画的评价："唐阎立本至荆州，观张僧繇旧迹，曰：'定得虚名耳。'明日又往，曰：'犹是近代佳手。'明日更往，曰：'名下无虚士。'坐卧观之，留宿其下，十余日不能去。"[9]这是欣赏中从否定到肯定的实例。还有一个例子是欧阳修对颜真卿的书法的评价："余谓颜公书法如忠臣烈士、道德君子，其端严尊重，人初见而畏之，然愈久而愈可爱也。"[10]从可畏到可爱的变化也体现了欣赏的深化过程。另一种情况是对某家作品原来很喜爱，后来却感到不入眼了。这说明欣赏者的眼光提高了，也体现了欣赏的深化过程。

五、把握艺术家的创作个性和时代特色

艺术家的不同个性形成各自独特的风格。在美的领域最忌雷同，杰出的艺术家都有自己的独创性。在艺术欣赏中把握作品的创作个性可以加深对作品美的特质的感受和理解。唐代的吴道子和李思训都画嘉陵江山水，但是风格各异，前者自由奔放，后者严整富丽。同是画鹰，不同画家各具特色。李苦禅在论画鹰时曾指出："林良鹰的古穆，八大鹰的孤郁，华岩鹰的机巧，齐翁（齐白石）鹰的憨勇，此所谓'画如其人'是也。"（《李苦禅画语录》）

对一些杰出作品的欣赏，要"知人观世"，不仅需要了解创作者的个性，而且需要了解它的时代特征，也就是把作品放到特定的历史环境中去考察。这是一种深层次的欣赏活动。例如宗白华对春秋时期的青铜器莲鹤方壶的欣赏，不仅分析了它的造型，而且深刻地指出了它的时代特征："表示了春秋之际造型艺术要从装饰

[9] 俞剑华编著：《中国画论类编》上卷，人民美术出版社，1956年，第451页。
[10] 北京大学哲学系美学教研室编：《中国美学史资料选编》下卷，中华书局，1981年，第5页。

艺术独立出来的倾向。尤其顶上站着一个展翅的仙鹤，象征着一个新的精神，一个自由解放的时代。[11]通过这样的赏析，由一件艺术品体会到一个时代的精神风貌。正如丹纳所说："要了解一件艺术品，一个艺术家，一群艺术家，必须正确地设想他们所属的时代的精神和风俗概况。这是艺术品最后的解释，也是决定一切的基本原因。"[12]在深入欣赏一些杰作时都要留意它们的历史背景，如王羲之的书法体现了晋人风度，颜真卿的书法象征着盛唐景象，等等。

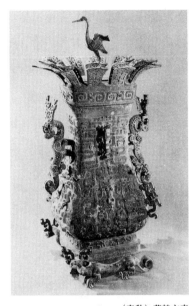

（春秋）莲鹤方壶

六、加强广泛的艺术修养，在欣赏中实现各类艺术相互阐发、触类多通

艺术是一个很大的领域，可以区分为十几个门类；如果更细致一些，甚至可以区分为几十个品种。要想在这么多的艺术门类中都成为行家，成为高明的鉴赏专家，几乎是不可能的。人的精力、才能、生命都是很有限的，不可能成为"全才"，因此，欣赏者有重点地把握一两个艺术门类是非常必要的。不过，欣赏者的审美眼光开阔一些，多涉及一些艺术门类，多掌握一些艺术语言，还是可以做到的。对多种艺术门类都略具一定的欣赏能力和趣味，也还是可能的，且是有益的。特别是音乐、舞蹈、绘画、建筑、雕塑等几个门类，在深层意义上是相通的。它们各自的艺术语言，如音乐中的节

[11] 宗白华：《美学与意境》，人民出版社，1987年，第381页。
[12] 丹纳：《艺术哲学》，傅雷译，人民文学出版社，1983年，第7页。

奏、旋律，舞蹈中的人体造型、动作，绘画中的色彩、线条等，可以阐发自身之外的其他门类。所以，我们欣赏建筑，很容易联想到凝固的音乐；我们欣赏舞蹈，容易联想到流动的雕塑。例如，在观赏战国青铜器鸟盖瓠形壶时，它那弧形的轮廓和上收下放、略带倾斜的体形，可能使人联想到姑娘舞姿中轻盈的腰身和衣裙，还可能使人联想到书法作品《春》中灵巧的结构和流畅的线条。同样，书

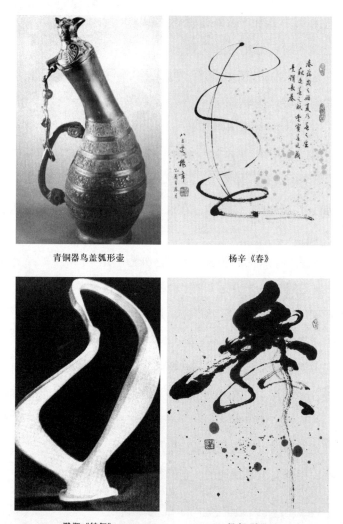

青铜器鸟盖瓠形壶　　　　杨辛《春》

雕塑《鹤舞》　　　　杨辛《舞》

法作品《舞》与雕塑作品《鹤舞》的回环运转的线条，也容易唤起人们类似的联想。这些情况说明，不同艺术门类由于艺术语言不同，虽然各有特点，但也存在相通之处。至于形式美中的平衡、对称、比例、和谐（多样的统一），更是多种艺术门类（特别是古典艺术）的共同语言和共同遵循的原则。就某一门艺术来说，它往往要借鉴、移植其他姊妹艺术的语言、技巧以丰富自己，发展自己。因此，培养广泛的艺术欣赏趣味，实现欣赏各类艺术时相互阐发、触类多通之佳境，不仅能提高个人的审美修养和审美能力，而且能使自己的精神生活更加丰富、充实，更加绚烂多彩。

第四节　艺术欣赏与人生修养

艺术是为人生的——大凡真正的、经典的艺术，莫不是因感悟人生而创作，为沟通人生而面世。正如人生充满了真善美与假恶丑的矛盾，无论悲剧还是喜剧，艺术始终在追求真善美的融合与统一，以美引真，以美导善。

艺术欣赏从本质上说，是通过美的欣赏，引导人们去追求真、善，摒弃虚伪与丑恶。它是潜移默化的过程，即所谓"随风潜入夜，润物细无声"（杜甫《春夜喜雨》）。人们摆脱了任何功利目的，主动而非被动地接受美的熏陶，发挥自己的想象力，以丰富艺术作品的内容。但于不知不觉中，人们在接受作品"美"的同时，也自然接受了它的"真"、"善"。久而久之，人们将艺术中的真、善、美境界融入现实生活，逐步对人生产生了超凡脱俗的新认识，从热爱艺术进而热爱自己的生活和人生。

欣赏者在长期欣赏艺术的过程中，或许会渐渐感悟到现实的人生与艺术的人生何其相似——它们都不乏优美与壮美，也都不断演绎出悲剧和喜剧……而在对艺术美的体验中，欣赏者或许会惊异地

发现，倘若用艺术的眼光看待人生，人生犹如一件艺术品——它在不断被欣赏着，也不断被创造着、完善着，在不断追求着真、善、美的艺术境界，人生也因此被赋予了崭新的意义。

艺术欣赏正是通过欣赏来提高人生的境界，达至真、善、美的彼岸。作为人生修养的重要组成部分，艺术欣赏与人的一生相依为伴，如影随形——它不仅伴随人们经历千沟万壑，给人们以心灵的抚慰和向上的鼓舞，而且不断开拓着人们的艺术视野和精神境界，引导人们摆脱单纯追求物质生活的羁绊，用审美精神去对待人生，用审美情感去拥抱人生；让漫长的人生，无论顺境、逆境，都能从中获取精神力量，都能永远与美相伴。

人的一生在不同时期呈现出不同的景色。人自呱呱落地，渐而有了意识，便开始了人生的旅程。孩提时代是在好奇中认识世界，在幻想中展示自我，那是春草芳菲；青年时期则是朝气蓬勃、充满希望，生命力处于最活跃状态，那是郁郁葱葱；壮年正值人生最后拼搏的时期，尝尽人间酸甜苦辣，那是姹紫嫣红；晚年将各种经验融入生活，于感悟人生、享受人生中使精神得到升华，那是苍翠欲醉。人生好像一幅栩栩如生的绘画长卷，又如一出高潮迭起的戏剧，其间不乏动人心魄的色彩与情节。

若以乐观进取的处世态度抒写人生，这样的人生最贴近艺术、贴近人的本性，也最灿烂，自然也较少败笔。特别到了晚年，无论吟诗作画还是弄琴养花，做任何事情都是一种愉悦、一种艺术享受，有道是"夕阳无限好，妙在近黄昏"。而艺术欣赏正是在你多彩的生活中，悄然走进你的人生，春风化雨般提高着你的人生境界，又仿佛使你的生命与永恒无限浑然一体，为你的人生增添几分绚丽。

因此，艺术应成为人生不可或缺的部分。艺术修养说到底便是一种人生修养。从某种意义上说，艺术欣赏就是欣赏者对自己

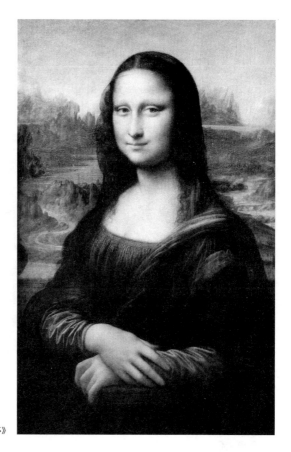

达·芬奇《蒙娜·丽莎》

人生和生命的欣赏。贝多芬《第五（命运）交响曲》那震撼性的旋律，会激励我们坚毅不屈，向厄运挑战，为实现美好理想而奋斗不息；罗丹的雕塑《思想者》会把我们引到对人类的命运和人生道路的深深思索中；达·芬奇的《蒙娜·丽莎》会使我们对平和与无欲产生向往；北京紫禁城会让我们从恢宏的气势中悟出丰富而精微的哲理，而苏州园林则会让我们从"虽由人作，宛自天开"的境界中体会到人与自然的亲近和谐……在艺术欣赏的过程中，欣赏者不难发现自己的人生轨迹，以及自己的审美趋向和精神认同。显然，欣赏者的人生修养将在艺术欣赏中得到极大充实，其人生境界也将在艺术欣赏中得到无限升华。

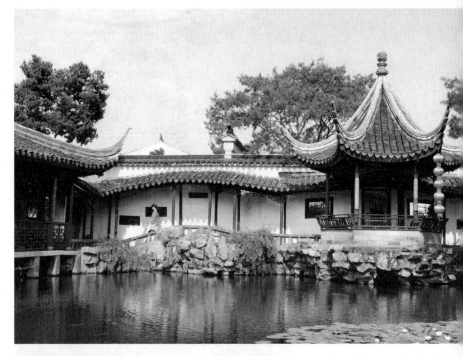

苏州网师园月到风来亭

思考题

1. 什么是艺术欣赏？它同艺术创造与艺术批评有何本质区别？
2. 应该怎样理解艺术欣赏中的"再创造"？
3. 为什么说艺术欣赏是整个艺术活动的中心环节？
4. 怎样才能提高艺术审美力？
5. 你是怎样理解艺术欣赏活动中的"得鱼忘筌"、"得意忘言"的？
6. 为什么说艺术欣赏是人生修养的重要组成部分？
7. 你怎样理解"从某种意义上说，艺术欣赏就是欣赏者对自己人生和生命的欣赏"？

建议阅读著述

1. 《文艺对话集》，〔古希腊〕柏拉图著，朱光潜译，人民文学出版社，1980年。

2. 《艺术哲学》，〔法〕丹纳著，傅雷译，人民文学出版社，1983年。

3. 《艺术》，〔英〕克莱夫·贝尔著，周金环译，中国文化联合出版公司，1984年。

4. 《文艺特征论》，汪流等编，文化艺术出版社，1984年。

5. 《人间词话新注》，王国维著，滕咸惠校注，齐鲁书社，1986年。

6. 《艺境》，宗白华著，北京大学出版社，1987年。

7. 《审美心态》，王朝闻著，中国青年出版社，1989年。

8. 《美学三书》，李泽厚著，安徽文艺出版社，1999年。

9. 《诗学》，〔希腊〕亚里士多德著，罗念生译，人民文学出版社，2002年。

10. 《机械复制时代的艺术作品》，〔德〕本雅明著，王才勇译，中国城市出版社，2002年。

11. 《谈美书简》，朱光潜著，北京出版社，2004年。

建筑艺术欣赏 第二章

萧 默

第一节 建筑艺术的特性与建筑艺术语言

一、建筑的双重性

建筑首先具有物质性,有物质的使用功能,其存在也受到物质条件或物质手段的很大制约。但建筑也具有精神性,要满足人们对美的渴望。对某些高层次建筑而言,这种精神性还可能超过物质性。总体而言,建筑具有物质与精神的双重属性。

二、建筑精神属性的层级性

建筑的精神属性有三个层级:其初级形态与物质功能紧密相关,体现为功能美——安全感与舒适感,是"美"与物质性"善"的统一;或与物质条件紧密相关,体现为材料美、结构美、施工工艺的美和环境美,是"美"与物质性"真"的统一。其中间层级与物质性因素相距稍远,即纯形式美处理,重在"悦目"。最高层级离物质性因素更远,要求创造出某种氛围,富有表情和感染力,以陶冶和震撼人的心灵,重在"赏心"。所有这三个层级,都可以纳入广义的"建筑艺术"的范畴。

一般来说,并不是所有建筑物的精神价值都同时具有以上三个层次,有的只具有第一层次,更多的上升到第二层次,只有为数甚少的建筑才同时拥有这三个层次的意义。因此,建筑的物质性与精神性的比重在不同建筑中显出差别。例如仓库、车棚和低标准住宅

的精神性因素就趋近于零，物质性因素趋近于一；学校、医院、办公楼的精神性因素有所提高，美术馆、博物馆、剧院和公园则处于高段；而宫殿、教堂、园林和陵墓的精神性因素则接近于一；纪念碑、凯旋门等几乎已没有什么物质性功能意义，与纯艺术如雕塑等没有太大的区别。所以，笼而统之地认为建筑是艺术或不是艺术都是片面的。应该说，所有的建筑都或多或少地要求给以美的加工，但只有那些在精神性因素方面达到一定高度的建筑，才能上升为真正的艺术，我们的欣赏对象主要就是这类建筑。

三、建筑艺术的表现性与抽象性

所有艺术都表现了艺术家对生活的判断和艺术家的感情，但由于各门类艺术所运用的物质材料和创作方法不同，在表现的手段上就显出区别：一种是以客观生活的艺术再现为手段的间接表现；一种是并不忠实地再现生活而直抒胸臆的直接表现。前者称为再现性艺术，如写实性美术作品、戏剧、电影和叙事诗等，后者则称为表现性艺术，其典型的代表是建筑和音乐。显然，不可能要求表现性艺术去再现生活，描述事件情节和人物性格，而是重在创造出某种情绪氛围，激发出欣赏者的相应情感。例如通过建筑的雄伟、壮丽激发起豪迈振奋的热情，通过建筑的精致、华丽形成高贵典雅的格调，以沉重、粗犷造成压抑沉闷的心境，以明快、开朗引起活泼愉快的心情等。

还要注意，表现性艺术所表现的情感只是"情感"本身，即一种抽象的情感，而不是这一个人或那一个人由于某件具体的事而触生的具体的情感。这种抽象性使它往往会拥有更多的"同情者"。所以，比起再现性艺术作品来，一件真正杰出的建筑艺术作品往往更能超出时代、民族、地域和阶级的局限而成为全人类的永恒财富。例如，曾作为古代宫殿大门的天安门，它的高贵、庄严和隆重同样也可以为现代人所欣赏，成为中华人民共和国国家的尊严、昌盛的

前途和悠久的文化的象征,甚至使用在中华人民共和国的国徽上。

四、建筑艺术语言

建筑是一种造型艺术,所以它有着"面"和"体"(体形和体量)的形式处理这样的艺术语言;它又与同属造型艺术的绘画、雕塑不同,具有中空的空间(或在室内,或在许多单体围合成的室外),所以又拥有空间构图的艺术语言;人们欣赏建筑是一个动态的历时性过程,因此建筑又有时间艺术的特性,拥有群体组合(多座建筑的组合或一座建筑内部各部分的组合)的艺术语言;建筑又可以结合其他艺术形式、如壁画、雕塑、陈设、山水、植物配置以至文学,共同组成环境艺术,所以又拥有环境艺术的语言。总之,建筑拥有丰富的艺术语言,下面我们将从这些方面分别加以介绍:

(一)面:建筑物各个面的处理具有造型艺术的图案美。例如希

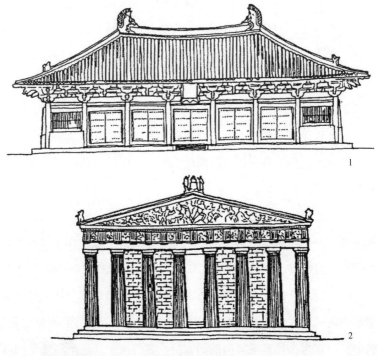

建筑立面构图
1. 中国山西五台佛光寺大殿 2. 希腊雅典帕提侬神庙

腊帕提侬神庙和中国佛光寺大殿的立面：前者以挺拔的列柱构成狭高开间，体现了石材的结构特性；台基放大，山尖收小，非常稳定；山尖上突出装饰雕刻，丰富了轮廓；整体用白大理石建成，风格明朗典雅。后者开间近方，体现了木材的结构特性；檐下斗拱光影丰富，把屋顶和墙面区分开来；屋顶广用曲线曲面，柔韧而富韵味，大大减轻了庞大屋顶的沉重感；采用木结构，青瓦朱柱素壁，风格庄敬醇酽。这两座建筑相隔万里，互不相关，风格也迥然异趣，但在立面的处理上都运用了所谓形式美的法则，如对称、均衡、节奏、韵律、比例、虚实、明暗、色彩等一系列构图手法。综合运用它们，结合建筑物的具体条件和性质，就可以得到既有丰富变化，又有高度和谐美的造型。

（二）体形：对建筑体形的欣赏有如欣赏雕塑，和体量一起，它

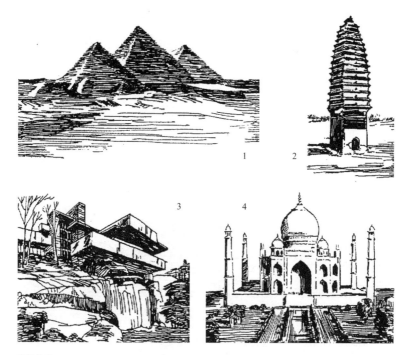

建筑体形
1．埃及吉萨金字塔群　2．中国河南登封法王寺塔
3．美国芝加哥流水别墅　4．印度阿格拉泰姬·玛哈尔陵

是建筑给人的第一印象，人们从远处就能体察到。它比面的处理可能更加重要，有些建筑几乎就是完全依靠体形来显示性格的。如埃及金字塔就是一个个简单的正四棱锥体，没有面的处理，却给人以深刻印象。大多数建筑虽也重视面的处理，但体形仍占有重要的地位。如中国佛塔和欧洲的塔式建筑，都有高耸的体形，但前者的层层屋檐形成了许多水平线，轮廓饱满而富有张力；后者则一味瘦高，突出升腾之势，显示了不同的性格。在一座或一组建筑中，大小、形状、方向不同的体形组合到一起，其组合的方法仍遵循形式美的法则，以形成多样统一的有机体。

（三）体量：体量的巨大是建筑不同于其他艺术的重要特点之一。很难设想金字塔在广阔沙漠的对比之下，如果没有动辄几十乃至上百米高的巨大体量，还会有什么艺术表现力。但体量之大并不是绝对的，体量的适宜才是最重要的。强调超人的神性力量的欧洲教堂都有大得惊人的体量；而显示中国哲学的理性精神和人本主义、注重其尺度易于为人所衡量和领受的中国建筑，体量都不太大。至于

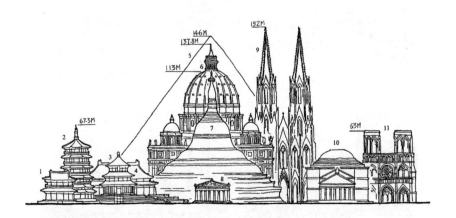

建筑体量
1. 天津独乐寺观音阁　2. 山西应县释迦塔　3. 北京天坛祈年殿
4. 北京紫禁城太和殿　5. 埃及库夫金字塔　6. 罗马圣彼得大教堂
7. 仰光大金塔　8. 希腊帕提侬神庙　9. 德国科隆大教堂
10. 罗马万神庙　11. 巴黎圣母院

园林建筑和住宅，更重于追求小体量显出的亲切、平易和优雅。不同体量的组合，仍然运用形式美的法则。

（四）空间：如果说面、体形和体量的构图在其他造型艺术如绘画、雕塑、工艺美术中也会被运用的话，那么空间的构图就基本上是建筑所独有的艺术语言了。空间的形状、大小、方向、开敞或封闭、明亮或黑暗的确具有强烈的情绪感染作用。例如，一个宽阔高大且明亮的大厅，令人感到开朗舒畅；一个虽宽阔但低压而且昏暗

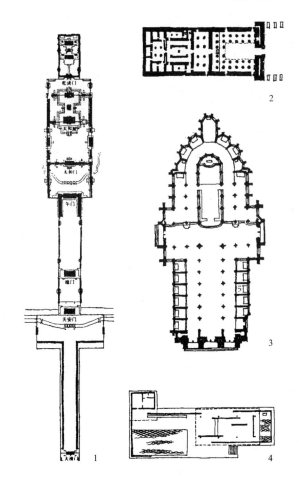

建筑空间
1. 北京紫禁城主轴线　2. 埃及卡纳克月神庙　3. 法国亚眠教堂
4. 西班牙巴塞罗那世界博览会德国馆

的喇嘛庙殿堂，就使人觉得压抑、神秘甚至恐怖；狭长而其高无比的哥特教堂中殿，会使人联想到上帝的崇高和人性的渺小；园林里的长廊则给人以期待感，起到引导的作用；小而平易的空间给人以温馨，大而变幻的空间令人迷惘；开阔的广场令人振奋，高墙环绕的小广场给人以威慑……这些，都证明了空间的艺术感染力。如果把室内外许多不同性格的空间按照一定的艺术构思串连起来，就会像一出戏剧或一阕乐曲一样，引导观众产生情感变化，表达出创作者预想的意境。

中外古代建筑有许多空间构图的范例，如埃及神庙、哥特式和文艺复兴的教堂、北京宫殿等。现代建筑更重视空间，在水平和垂直方向的变化更加丰富，打破了六面体的传统概念，被称为流动空间。

（五）群体：单幢建筑就像是一首诗、一篇短文，可以集中而明确地表达一个主题，其单纯和凝练更具纪念性，所以纪念碑、纪念堂、塔和凯旋门常采取这种方式。但如果要表达更复杂、更精微的主题，像长篇小说那样鸿篇巨制的群体组合就是必要的了。它具有某种结构简单的艺术品所不大可能具有的深刻性，使人们单从对这个复杂结构的"领悟"本身中，就可以获得深刻的心理感应。这也是建筑艺术大大优越于一般的工具、用具和结构较为简单的其他艺术门类的原因之一。

例如，古代整座北京城就是高度有机组合的群体，表现了封建社会一整套社会和自然观念：皇宫位居轴线中段，前有长段铺垫，后有气势的收束，太庙、社稷坛分列宫前左右，显示族权和神权对皇权的拱卫；城外四面分设天、地、日、月四坛，与高大的城墙城楼一起，与皇宫形成呼应；低矮的大片民居则是陪衬。全体一气呵成，强烈显示了这个中华大帝国以皇权为中心的向心意识。这样的艺术效果，只有依托群体的复杂组织才能实现。

第二章 建筑艺术欣赏

中国的宫殿、园林、庙宇、陵墓等也很重视群体组合。比起西方来，群体组合在中国被更多地采用，也取得了更高的成就。即使是单幢建筑，当它足够大时，也会注意各房间、各个部分、局部和

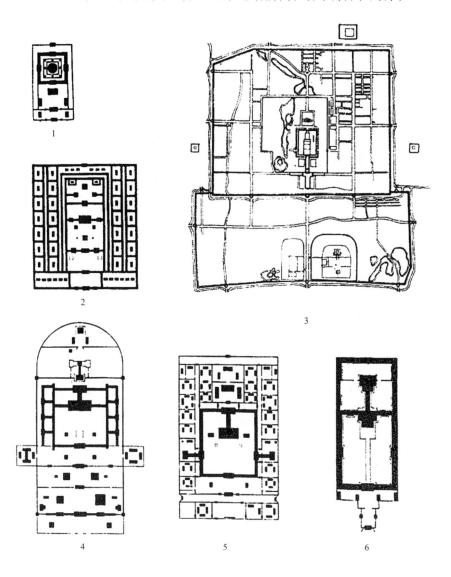

建筑群体组合
1. 河北承德普乐寺 2. 唐道宣《戒坛图经》绘唐代大寺 3. 明清北京城
4. 山西汾阴金代后土祠庙貌图碑绘后土祠 5. 太原崇善寺明代寺貌图绘崇善寺
6. 北京东岳庙

细部与整体的有机组织关系。

（六）环境：环境艺术是一个融时间、空间、自然、人文、建筑和各相关门类艺术于一体的综合性系统工程。建筑的群体组合也可以说是环境艺术的一个重要方面。一般说来，建筑是环境艺术的主角，它不仅要完善自己，还要从系统工程的概念出发，充分调动自然环境（自然物的形、体、光、色、声、嗅）、人文环境（历史、乡土、民俗）和环境雕塑、环境绘画、建筑小品、工艺美术、书法以至文学的作用，统率并协调它们，构成整体。环境艺术的对象不仅指室内，更多的是指室外。

至迟从汉代起，中国已产生了环境艺术，是世界上环境艺术出现最早、成就最显著的国家，现代更趋于自觉，它的理论和实践正处于发展的态势之中。

综上所述，建筑艺术既与其他门类的艺术有所共通，又有很大不同。欣赏建筑艺术，应该建立一种与之相应的建筑艺术观念，还要深入到它所体现的文化内涵中，才能有更深的感受。

五、建筑文化内涵

如果我们在体察建筑的形式美和它的情绪意境的同时，把视界再扩大一些，把它和产生它的文化整体土壤联系起来，就可以看到建筑艺术巨大的、在一些方面是别的艺术不能比拟的文化意义。法国伟大作家雨果推崇建筑是人类思想的纪念碑。他说："人类没有任何一种重要的思想不被建筑艺术写在石头上……人类的全部思想，在这本大书和它的纪念碑上都有其光辉的一页。"（《巴黎圣母院》）

建筑具有最广阔的生活基础，它与人类的全部生活（从最基本的物质生活到最精微的精神生活）都发生联系，这从建筑类型的多样性就可以体会到；建筑是人类物质生产水平和精神发展状况明确而具体的衡量尺度；建筑拥有不同寻常的艺术表现力，它的表现性和抽象性使它可以超脱于具体的束缚而拥有巨大的涵括力量；建筑

具有与文化整体的深层同构对应关系。这些,都是建筑艺术具有特殊的文化价值的根据。

例如,前述古代北京城和它的宫殿就鲜明地体现了中国封建社会晚期高度发展的专制集权意识和后期儒学的一整套宗法礼制观念;欧洲中世纪哥特教堂则体现了神权在生活中的绝对统治地位,瘦骨嶙嶙的尖塔高耸入天,显示了宗教的狂热,但它的热烈和勇于创造,又是处于觉醒中的市民阶层对自身力量充分自信的表现;中国古典园林强调人和大自然的亲近融合,欧洲的园林则要"强迫自然服从均称的法则",强调人对大自然的征服;现代建筑的光洁墙面、简单的体形和灵活自由的空间,体现了现代生产、生活和审美心态的变化;近40年来,又出现了"后现代主义",重新提出了对历史、乡土和人情的关注……所有这些,都是建筑具有特殊的文化价值的例证。

建筑的文化内涵说明建筑艺术风格的形成和发展不只是物质因素的作用,同时可能更主要地是精神文化因素促成的结果。

第二节 建筑艺术作品欣赏

雅典帕提侬神庙 公元前5世纪中叶,在气候温和、天空明朗的希腊雅典城中心的一座台地上,建造了一座卫城,即祭祀其守护女神雅典娜的圣地。帕提侬神庙便是卫城里最主要的一所殿堂,是一座长方形建筑,东西长69.5米,南北宽30.9米,从东门进入是主殿,里面有雅典娜立像,西门内是附殿,贮存财宝和档案。这其实是一座很简单的建筑,却以其无与伦比的美丽与和谐成为世人公认的艺术珍品。

神庙全部用白大理石建造,下有三层台级状台基,四面围以柱廊,东西端柱廊内有门廊。柱上楣间板上饰浮雕,刻希腊人与野蛮

人战斗；廊内上部一圈刻有祭祀庆典行列。山墙尖突出金饰，山花内随着三角形外框布满高浮雕，构图自然得体，东山花刻雅典娜诞生，西山花刻雅典娜与海神波赛冬争当保护神的故事。所有浮雕都极其精美，涂成金、蓝和红色，在灿烂阳光照耀着的白大理石衬托下，特别鲜丽明快。

雅典人以惊人的精细和敏锐对待这座神庙。陶立克式石柱比例壮硕，刻有凹槽，增加了挺拔感；柱子中部微鼓，上部收分稍多，显得柔韧有力，而绝无僵滞之感。所有柱子都向平面中心微微倾斜，使建筑显得更加稳定。有人做过测量，说它们的延长线将在上空2.4公里处相交于一点。柱的间距在尽间减小，角柱稍加粗，使在明亮天空背景下显得较暗，因而似乎较细的角柱获得视觉补正。所有水平线如台基、额枋都在立面中部微凸，山面凸起60毫米，长面110毫米，以校正真正水平时中部反觉下坠的感觉。这样一来，组成每根柱子的圆石以及台基和额枋的石条，其尺寸都微微有一点差别，只有建造者极其认真，才能将它建成。

神庙建造时，雅典建立了自由民民主政体，以雅典为盟主的希腊战胜了波斯，国民热情空前高涨，且确定在建筑工地上奴隶不得

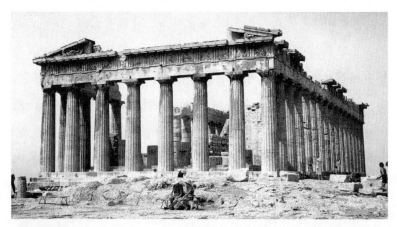

雅典帕提侬神庙

超过25%。神庙就是在这种社会文化背景下建造的。它的单纯、明朗和愉快，体现了古希腊建筑艺术的最高成就，为后人树立了"不可企及的典范"。

巴黎圣母院　在被称为"黑暗时代"的欧洲中世纪，基督教神学是社会"总的理论，是它包罗万象的纲领"。宗教的禁欲主义笼罩着一切，艺术被视为异端，人们沉没在一片阴霾之中。但在中世纪末期，随着代表新兴经济力量的市民阶层的崛起，在黝黑无际的天空中出现了几颗璀璨的明星，催促着朝霞的到来，这就是哥特建筑。它是中世纪唯一取得重要成就的艺术，始建于1163年的巴黎圣母院是哥特建筑早期的成熟作品。

巴黎圣母院的平面是前臂特长的"拉丁十字"，正立面向西，入门后是中厅和左右各两条侧廊，十字交点以东是祭坛、围成半圆的回廊和一间间祈祷室。西立面很美，下层有三个尖拱门；中层正中是直径达13米、镶嵌着彩色玻璃的"玫瑰花窗"，左右大尖拱下各有两个窗子；上层左右塔楼高耸，也各有两个尖拱窗，很高。在下层、中层之间横带上刻着28个国王像，中层、上层之间有一排透空装饰尖拱，它们把左中右三部分横向联系起来。可以看出，尖拱、高窗、壁墩和竖高的雕像都统一在向上的动势之中，垂直感很强，这正是哥特教堂的特点。在内部，中厅宽12.5米，高却达30多米，上面也交织着尖拱，形成一个十分竖高的空间。巴黎圣母院属哥特早期建筑，立面上的横线条还具有一定分量。哥特建筑越到后来越强调向上的动势，多数在两个塔楼上又建一对尖塔，高可达一百多米，直刺苍穹，炫耀着城市和工匠的骄傲，其十字交点处也有一座高塔。巴黎圣母院西立面只有塔楼，没有尖塔，十字交点的尖塔高达90米。

在侧廊屋顶上，暴露着一条条横空出世的"飞拱"，将中厅拱肋的横推力传到一片片横墩上。这也是哥特建筑在结构上的大胆创造。比起帕提侬神庙简单的梁柱结构，哥特建筑的结构大大丰富了。

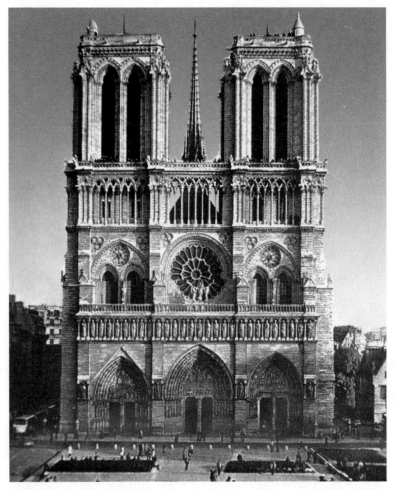

巴黎圣母院

哥特教堂是宗教思想与本质上不同于宗教的市民思想的奇妙混合，但终究还是前者占上风，那垂直向上的狭高空间和体态都渲染着上帝的崇高和人性的渺小，从各个方向的彩色玻璃窗射进来的迷离光影也增加了宗教的神秘氛围。这些，都是当时时代精神的显现。所以罗丹在提到巴黎圣母院时说："整个我们法国就包含在我们的大教堂中，如同整个希腊包含在一个帕提侬神庙中一样。"雨果也在《巴黎圣母院》中称建筑是"石头的史书"。

罗马圣彼得大教堂　文艺复兴是资本主义萌芽因素冲击以教会为代表的封建势力的一场伟大的文化运动，14世纪从意大利开始，随后席卷全欧。在教堂建筑上，它的表现则是利用古希腊罗马神庙等"异端"建筑传统，创造出新的风格，以取代宗教味很强的哥特教堂。罗马圣彼得大教堂是文艺复兴盛期建筑艺术最杰出的代表，也是世界上最大的教堂，1506年开始建造，历时120年才建成。

古罗马神庙的最大特点是集中式平面和穹隆屋顶，单纯而逻辑简明，富有纪念性，与采用拉丁十字平面、处处尖塔耸立、复杂多变的哥特教堂完全不同。圣彼得大教堂的建造充满了斗争，起初，建筑师伯拉孟特采用四臂等长的"希腊十字"集中式平面，由四个小圆穹隆簇拥着中心大圆穹隆，并已开始施工。随后，拉斐尔迫于

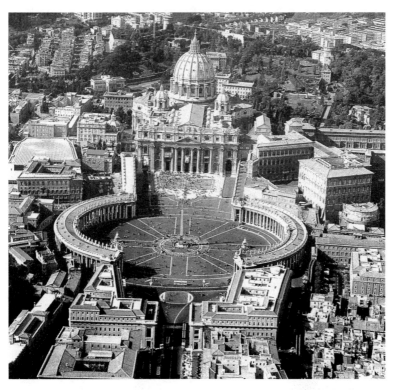

罗马圣彼得大教堂广场

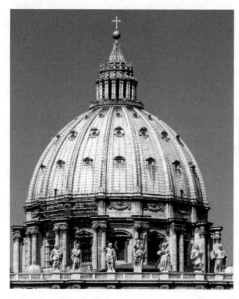

罗马圣彼得大教堂穹隆顶

教会压力,在它的前方设计了一个长长的大厅,总体又成了拉丁十字,大穹隆退居后部,因被遮挡而很不突出。几度反复后由米开朗琪罗主持设计,他重振时代雄风,去掉了大厅,并把最初设计的穹顶修改得更加雄伟,16世纪中叶终于建成。但在17世纪初宗教复辟潮流中,在它的前面最终还是加上了一个大厅,是由玛丹纳设计的。加上这个大厅的目的是可以容纳更多的信徒以及以它来突出穹顶下的圣坛,制造达于"彼岸"的气氛。这完全是宗教的要求,却降低了突出人性创造力量的穹顶的地位。现在所看到的就是这个被损害了的形象。但它仍不愧为伟大的时代纪念碑,大穹顶由尖至地高达137.8米,直径41.9米。与古罗马较为低平的半圆穹顶不同,它被特意拉高成半卵圆形,有许多有力的拱肋强调它,上面冠以"采光亭",下面又加一段很高的鼓座,鼓座柱廊的双柱与拱肋一一对位,造型逻辑一目了然,非常昂扬、健康而饱满。四角各一小穹隆与之呼应,更突出了大穹隆的统率地位。这个大穹隆对后世影响很大,一直到19世纪还不断被人模仿。可惜的是它被大厅严重地遮挡了,大厅的立面也很蹩脚,是著名的尺度过大的失败例子。

如果说建筑是人类文化的纪念碑,那么,文化的负面也往往会在这座纪念碑上留下污渍。

泰姬陵 这是一座伊斯兰世界最美丽的建筑,也是全世界为数

不多的建筑艺术极品之一，被称为"印度的珍珠"，建筑位于印度北方邦阿格拉城，建于 1630—1653 年莫卧儿王朝，是一座名为泰姬·玛哈儿的王妃的陵墓。

伊斯兰建筑与中国建筑、欧洲建筑一起，是世界三大建筑体系之一，开始于公元 7 世纪阿拉伯地区，随后向东扩展至印度和东南亚，向西扩展到北非和西班牙，12 世纪末进入印度后逐渐取代了古印度佛教、婆罗门教和耆那教建筑，莫卧儿王朝时是其极盛时代。

伊斯兰建筑最大的造型特点是广泛使用尖拱和尖顶穹隆，建筑群的主体取集中式平面，常伴随着拥有十字形水渠的伊斯兰式花园，以及高度发达的以几何文为主的装饰图案等。这几点大都在泰姬陵上有所体现。

陵区是一个长方形围院，很大，由前而后，又分为一个较小的横长方形花园和一个很大的方形花园，都取中轴对称的布局，有大片草坪和低树。陵墓主体建筑在中轴线尽端，全部由白大理石建成。

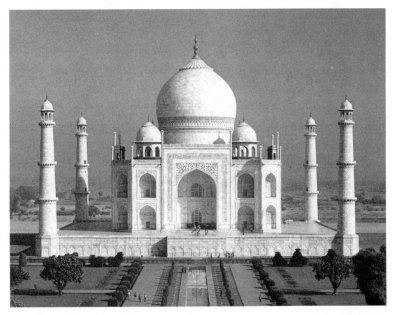

印度泰姬陵

下有方 96 米、高 5.5 米的基台，四角耸起细高的"光塔"，塔上有穹顶小亭，是阿訇一天数次召唤教徒祈祷的地方。陵堂方 46.7 米，四角抹斜，四向立面完全一样：中心一个尖拱大龛，左右和抹角是上下两层尖拱龛；由大龛入门过穿厅通中央八角形陵室，室顶覆内穹隆，上面再耸起轮廓极饱满优美、形如葱头的外穹隆，顶端至台基面高 65 米。大穹隆外四角有四座覆以小穹隆的八角小亭。

陵墓环境极为单纯，宁静而优美，碧水、绿草、蓝天，衬托着白玉无瑕的大理石陵堂，圣洁静穆。陵堂左右有红砂石建的小清真寺和行宫，起到了对比点缀作用。陵堂是运用多样统一造型规律的典范，大穹隆和大龛是构图统率中心；大小不同的穹顶、尖拱龛，形象相近或相同；横向台基把诸多体量联系起来，且全为白色，造成了强有力的完整感。而在诸元素的大小、虚实、方向和比例方面又有着恰当的对比，统一而不流于单调，妩媚明丽，有着神话般的魅力。

泰姬陵富有纪念意义，但与其说它是为了纪念某一位王妃，倒不如说它是人类艺术创造能力的永恒的纪念碑。

朗香教堂 这是一座钢筋混凝土浇筑的现代建筑，在法国孚日山区的一座小山顶上，建于 1953 年，是现代建筑的先驱者和主将之一勒·柯比西耶晚期最著名的作品。

现代建筑从 20 世纪初诞生以后，其主要倾向是强调建筑与现代功能、现代材料和结构的完美结合，反对复古主义。柯比西耶就说过"房屋是居住的机器"的名言。建筑形象趋于简洁，有时则近于单调。20 世纪 50 年代以后，一股重新唤起人性、人情和传统的思潮兴起，建筑的精神性意义也重新得到重视。柯比西耶思想活跃，不断进行着创造和实验，自认为、也被许多人认为是建筑界的毕加索。朗香教堂就体现了他的探索精神，并与他早年的主张大相径庭。

这是一座只能容纳一两百人的乡村小教堂，形象奇异，墙和

第二章　建筑艺术欣赏

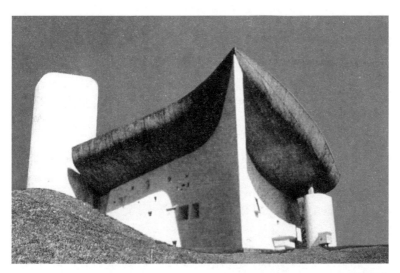

法国朗香教堂

屋顶没有一处是平面，南墙上有一些乱糟糟的大小不一的窗洞，嵌着彩色玻璃，人们很难据以判断建筑是几层（实际只有一层）；从墙和形如船底的大挑檐之间的窄缝中也透入光线，内部光影神秘。北墙西端和西墙南北两端向内弯抱，形成三个壁龛，它们的墙向上耸出，成为三个手指头样的"塔"，大门开在西墙南龛和南墙之间的窄缝中。

这是一座充满浪漫情调的建筑，一切都无以名状，人们很难用横平竖直等传统建筑观念去衡量它，毋宁说它更像一座中空的抽象雕塑。它的粗野、怪诞可以说是不符合传统的"美"的标准，甚至是不"美"的，但却具有独特的艺术表现力。建筑师充分发挥了混凝土高度可塑的特性，创造出出人意表的体形、动荡不安的曲面、梦幻般的神秘气氛，这些都符合宗教的要求，用自己的非理性来摧毁信徒们本来就不那么坚定的自信，转而皈依上帝。从这个例子我们可以知道，所谓"美观"和建筑艺术并不完全是一回事，有时甚至是不同步的。

据说，朗香教堂像耳朵样的平面寓意为"上帝的耳朵"，大片

封闭的厚墙象征"上帝的庇护所";南墙和东墙交接处那条锐利的边棱直插天穹,取法哥特建筑,寓意为人和上帝的交流。隐喻的手法在建筑艺术中也占有一定的地位。

北京宫殿 作为世界三大建筑体系(中国、西方、伊斯兰)之一,中国建筑艺术曾取得了卓越的成就。它以木结构为主,所以相对说来单体不太大,体型的变化也不太多。它特别强调建筑的群体组合,建筑的艺术质量很大程度上就在于群体的构图之中。北京宫殿是中国建筑艺术的典型代表之一,始建于明初,距今已有500余年。

北京宫殿称紫禁城,包括附属于它的前后邻近地段,可沿中轴线分为三段。前段最长,自大清门(明标大明门,现已不存)起到午门止,有串连的三个宫前广场。天安门广场呈丁字形,体量不大的大清门、纵长而窄的丁字一竖和两边低平的千步廊引导人走向天安门。在天安门前,广场忽然戏剧性地横向展开,使这座本来体量不小的城楼显得更加雄伟。端门广场方形,性格中庸,是为过渡。午门广场纵长而宽,远端午门在凹形高大城墙上耸立着成组的巍峨殿堂。人离午门越近,建筑的体量感越强,三面围合的凹形空间愈加令人感到咄咄逼人,充分显示了皇宫正门的威压气势。这三座广

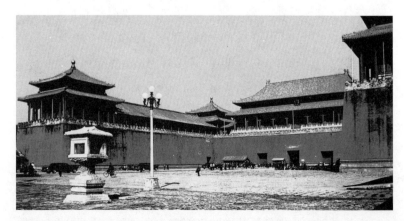

午门

第二章 建筑艺术欣赏

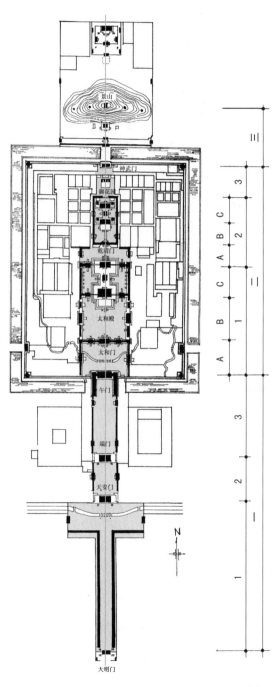

北京紫禁城中轴线构图

035

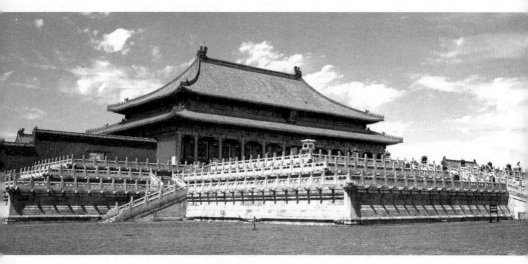

太和殿

场以其不同的性格有机组合为宫城的前奏。

中段即宫城本身，较前段短，是宫殿区以至整个北京城的核心和高潮。它本身也可分为三节，即前朝三大殿（太和、中和、保和）、后寝三大宫（乾清、交泰、坤宁）和御花园。前朝最大，是高潮的峰顶，以雍容庄重、雄伟壮丽的太和殿及其广场为主体，其精神主旨在于既要体现天子的巍巍帝德，又要体现天子的仁智，所以它不能有丝毫的浮丽，也不能一味地威猛，它是儒家倡导的"礼"和"乐"高度融合的物化表现。在前朝之前还有一个较小、气氛较为宽松的太和门广场，是午门与太和殿这两组性格不同的建筑之间的过渡。后寝供帝后居住，布局类似前朝，但尺度远小于后者，仿佛是音乐的"复现"部，是高潮的降格延续。御花园气氛更为宽松，高潮已经过去，逐渐转向收束。但它是一座处于整体氛围相当严肃的宫殿中的花园，所以在宽松中仍显出谨严，以规整对称布局为主。

后段从神武门至景山，最短，是全宫殿区的尾声，人工堆起的体量颇大的景山有力地结束了汹汹而来的气势。山顶对称列五

第二章 建筑艺术欣赏

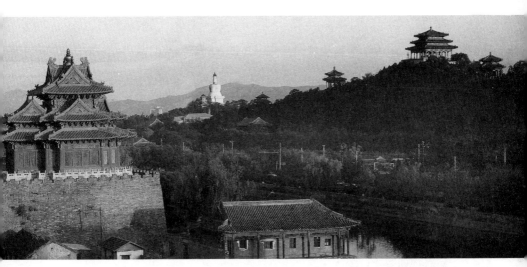

紫禁城角楼和景山

亭,由中间至两端,五亭自方经八角而圆,由大而小,色彩由以黄色为主转向以绿色为主,很好地将宫殿的严谨与景山周围皇苑的轻松气氛接续起来。景山同时又是全城的中段与后段之间的转折点。

中轴线两侧都是它的陪衬,午门之前,左右有太庙和社稷坛,显示了族权和神权对皇权的拱卫。

北京城和北京宫殿建筑艺术表现的丰富而精微的哲理,在世界各建筑体系中,是罕见的卓越典范。

北京天坛 天坛是中国特有的延续数千年之久的礼制建筑之一。在中国人的观念中,自然被赋予了等级,"天"是最尊贵的,只有皇帝(天子)才能主持国家性的祭天大典,以此来证明皇帝统治的合理性。天坛就是每年冬至日皇帝祭天的地方。

北京天坛在城市南部、中轴线东侧,始建于明初,距今500余年,后又有多次重修重建。天坛区范围达270多公顷,比紫禁城还大,但建筑远比紫禁城为少,绝大部分面积是苍松翠柏,气氛幽深静穆。在这样的环境中,心灵似乎得到了净化,忘却了纷繁的尘世。

建筑群沿一条南北轴线布置，轴线并不在基地正中，而是东移了约200米，是为了延长从正门（西门）进入到达轴线的距离，以加深这种心灵净化的感受。

建筑分两组，分置于轴线两端。南端是圜丘和皇穹宇。圜丘即祭天的坛，是一座圆形三层白大理石平台。圜丘外围绕两重围墙，内圆外方。石台晶莹洁白，体现天的圣洁空灵。围墙很低，不遮挡人立台上的视线，使境界开阔，与天、树相接，有利于造成远人近天的感受。皇穹宇是圆院内的一座圆殿，在圜丘北，存放"昊天上帝"牌位。院北过成贞门是又长又宽的"丹陛桥"大道，高出左右树林地面数米，手法和圜丘相似。

轴线北端祈年殿在方院内三层白石圆台上，是一座三重檐圆形大殿，石台各层边沿栏杆与圆殿檐柱呈放射对位。三檐都覆盖青色琉璃瓦，造型单纯洗练，很富纪念性。它的攒尖屋顶似已融入蓝天，三檐重叠，更加强了这种感觉。祈年殿是祈求丰收的祭殿，它的12根檐柱、12根内柱和4根中心"龙柱"分别象征与农业节历有关的12个时辰、12个月、24个节气和一年的四季。

天坛各主要建筑都使用圆形平面，寓意为天，在造型上也取得了呼应。

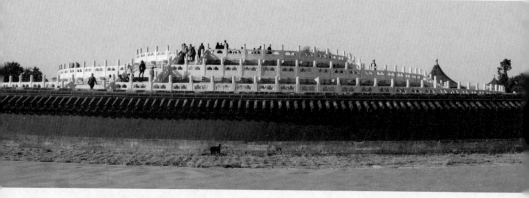

天坛圜丘

第二章 建筑艺术欣赏

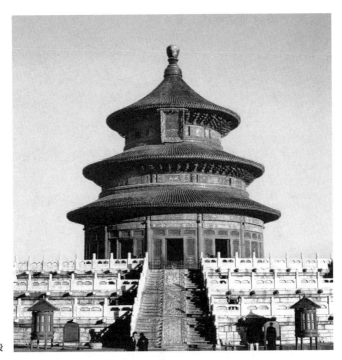

天坛祈年殿

中国园林 中国园林与欧洲园林比较，前者可称为自然式，特别重视遵循大自然自由多变的法则，同时又进行典型化的提炼加工，使之既源于自然又高于自然，达到"虽由人作，宛自天开"的境界，体现了中国人尊重自然并与自然相亲相近的观念；后者可称为几何式，其花坛、道路、水渠、水池和栽植方式都强调规则几何形，甚至树木都剪裁为几何体，"强迫自然符合均称的法则"，有很强的人工化倾向，反映了西方人更重视人改造自然的观念。两种园林，与中国的规整式城市和西方的自由式城市恰好构成有趣的对立互补关系。

中国园林在世界上的地位很高，17世纪时其造园手法传入欧洲，被尊称为"世界园林之母"。

中国园林可分为私家园林和皇家园林两大流派，前者以江南地区水平最高，后者分布在北京附近一带。

私家园林规模较小，但水平更高，园主多是文人，风格高雅清秀，构思精致细腻，富有书卷气。始建于清乾隆时的苏州网师园是其优秀代表之一。网师园在住宅西，园门在东南角，入门几经转折才能到达以小池为中心的主景区，含蓄而多趣。临池三座建筑都很

江苏苏州网师园总平面图
1. 宅门 2. 轿厅 3. 大厅 4. 撷秀楼 5. 小山丛桂轩
6. 蹈和馆 7. 琴室 8. 濯缨水阁 9. 月到风来亭
10. 看松读画轩 11. 集虚斋 12. 竹外一枝轩
13. 射鸭廊 14. 五峰书屋 15. 梯云室 16. 殿春簃
17. 冷泉亭

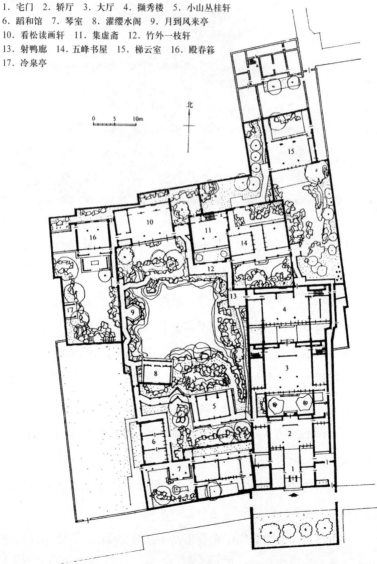

第二章 建筑艺术欣赏

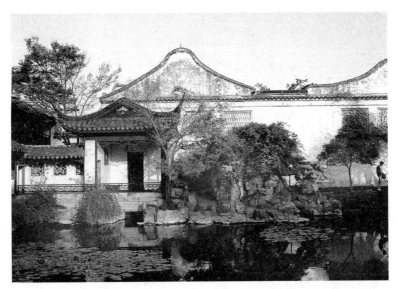

网师园射鸭水阁

小,与小池尺度相称,不致使水面显得过小而封闭。它们成品字形相望,样式不一,互相成景、得景。池岸砌以湖石,石底凹入,似觉水流无尽。体量较大的建筑则退离池岸,有的以树、石或小建筑与池相隔。园东住宅山墙较高大,为减弱它的实体感,刷白色,并以横檐和假漏窗加以分划。墙前有短廊、半亭、叠石和花树,组成了均衡得体、丰富如画的构图。建筑由黑瓦、白墙、栗色柱子和梁架构成,不饰彩画,非常高雅。

皇家园林规模很大,在整体自由构图中局部又透出严谨,风格倾向华贵富丽,体现出宫廷的审美趣味。园中常附属有宫殿区。北京颐和园可作为代表。颐和园原名清漪园,乾隆时在元明寺观基础上改建而成,利用万寿山和山南昆明湖自然山水,总面积超过330余公顷。全园可分为四区:宫殿区在东北角山、湖与园东平原相接处,临近主要园门(东宫门),可使议事大臣不必深入园内;前湖区,即山的南坡和昆明湖,很大,境界开朗;后湖区,即山的北坡和山北小河连缀的一串小湖,静谧幽深;西湖区,是昆明湖西部诸

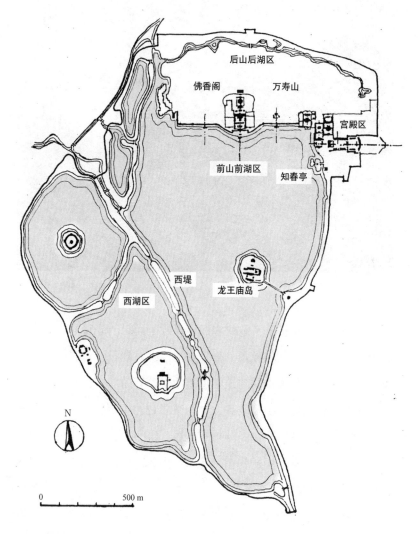

颐和园总平面图

湖，疏阔淡远。这四区性格各异，组成相得益彰的整体。前湖区是全园主体，山南坡建体量高大的佛香阁，是全园构图中心，体形敦厚，与平实无华的山形协调，又以其轮廓线打破了山形的过于平淡。沿湖一带长廊，将前山十余组宫院连缀起来。昆明湖南部的龙王庙岛和岛、岸之间的十七孔桥与前山互为对景。

第二章　建筑艺术欣赏

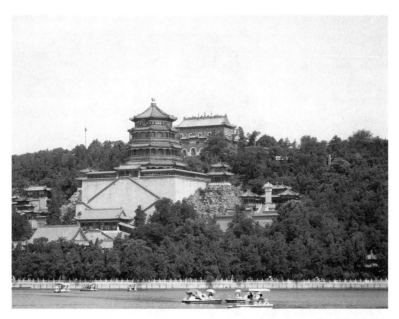

北京颐和园佛香阁

全园总体构图以自由灵巧为主，但在宫殿区和佛香阁范围仍用轴线对称手法，以体现其较为庄重的气氛。园内虽有仿自江南民间的建筑，但均止于意仿，形象仍属北方皇家建筑风格，饰以浓艳的油漆和彩画。

中国古塔　塔是佛教纪念性建筑物，在印度原是称为Stūpa的半球形大坟，东汉时传入中国，与中国原有重楼结合，形象有很大变化。从形象分，塔主要有楼阁式和密檐式。楼阁式主要为木构，或砖石建造仿木构形式，也有砖身木檐的，外观就是一座楼阁，只在塔顶放一个大大缩小了的Stūpa作为标志和装饰。密檐式塔都是砖石建造，整体形象来自Stūpa的变形，层层密檐则取法于重楼。此外，还有单层亭式塔、塔顶若沾满水分的毛笔并饰满莲瓣的华塔、五塔组合的金刚宝座塔及其变体，元代以后又流行喇嘛塔。

河南登封法王寺塔是密檐砖塔，建于8世纪前半叶的唐代。平面方形，第一层塔身特高，上接密檐15层，总高40米。它的整体

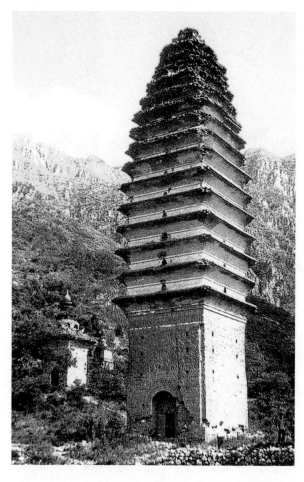

河南登封法王寺塔

造型极好,中部偏下微微膨出,上下收小如梭,上部收小更多,轮廓柔韧饱满,似乎内部充溢着一种富有生气的活力。塔的高细比恰到好处,既不过于尖利也不流于委顿,十分挺拔俊秀。

山西应县释迦塔是现存唯一的木结构楼阁式塔,建于1056年(辽),平面八角,外观五层,底层外围又加一重围廊,所以有六檐。各层之间是"平座",外观是由斗拱支撑围绕塔身的走道,内部是暗层,所以结构实际是九层。平座层在造型上起了很大作用,丰富了总体轮廓,增加了水平线条,使大塔更显沉实稳重,而且恰当地起了下层塔檐与上层塔身之间的过渡作用。塔总高达67.3米,

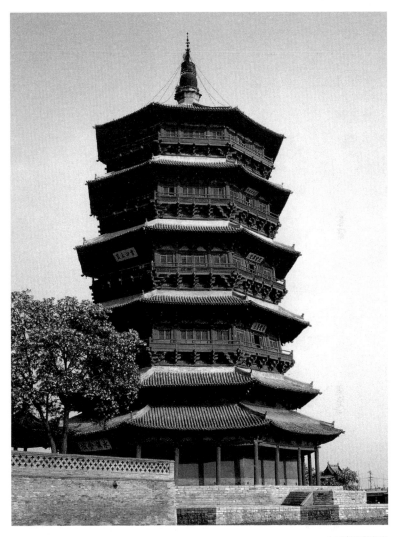

山西应县释迦塔

比例壮硕,气势宏大,风格雄健浑朴,体现了华北各塔共有的风貌,与地方文化气质有密切关系。

上海龙华塔是砖身木檐楼阁式,建于977年(北宋)。平面八角,高40余米。与释迦塔相比,总体倾向于秀丽高挺,塔刹瘦劲,翼角飞扬,十分清秀灵巧,仿佛注入了江南地方文化特有的清灵之气。这种风格气质,也为同时代江南其他诸塔所共有。

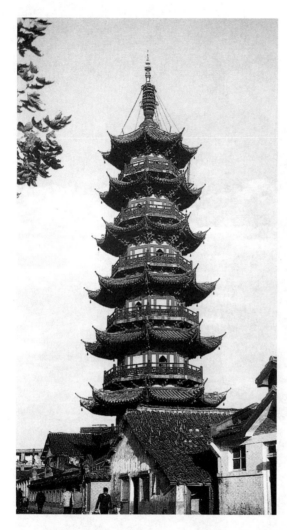

上海龙华塔

西藏建筑 西藏藏传佛教庙宇多沿山坡建造，少数建在平地；政权建筑多取堡垒式，建在被称为"宗山"的山顶。拉萨布达拉宫是西藏最大的宗教中心，曾是政教合一的最高统治者的宫殿，也建在山顶。现在的布达拉宫始建于1645年（清初），东西长360余米，高117米，包括山坡总高达178米，是世界少有的巨大建筑，非常雄伟壮观。它采用非对称自由聚合布局方式，形体丰富多变，但各部又有机组合，有强烈的整体统一感，并和环境取得协调。如设置

经堂、佛殿的中央主体红宫最高最大，正中一条凹阳台带形象显著，平顶上凸出许多金瓦汉式屋顶，使得它自然成为统率全宫的构图中心。东、西白宫簇拥在红宫左右，起烘托作用。在红宫前，下部伸出白色大石台，把东、西白宫连接起来。东白宫以东隔屋顶广场是白宫入口和僧官学校，也是白色，但高度更低。红宫上端有一条白带和白宫呼应，各不同体量的建筑上端都有一条深棕色柽柳装饰带，把全体箍束到一起。这些手法都加强了全宫的整体感。

天际轮廓线与山势紧密结合，迤逦高下，最高点顺山势走向偏在左侧，建筑仿佛是由山体自然长成。墙脚与山坡交接处也顺山形自然起伏，避免生硬分界。各体量都有显著"侧脚"，上小下大，显得异常坚实稳定。布达拉宫还很强调夸大建筑的高度，如运用侧脚、体量的多处进退增加很多边棱、在下部加了几层假窗以增加层数感

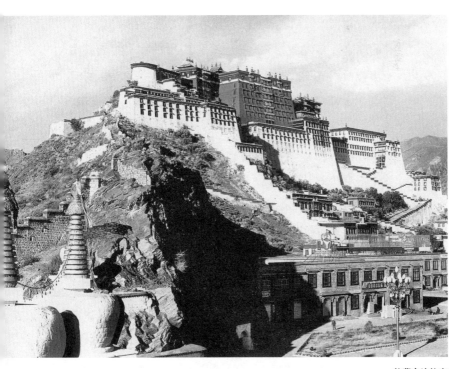

拉萨布达拉宫

等。整个立面处理下简上繁，下粗上细，至顶更以金顶金幢踵事增华，自然将视线引向高处。布达拉宫巍峨辉煌，粗犷有力，气势磅礴，充满神秘而攫人的艺术感染力，是藏传佛教特有文化风情的突出标志。

第三节　建筑艺术欣赏方法

通过前面的学习和实例欣赏，实际上我们已经体会到了建筑艺术的一些欣赏方法，这里想对它们再概括地整理一下，以便掌握。

一、了解与掌握形式美法则

钢琴上胡乱敲出的一堆声音不是音乐，随便什么人的信笔涂鸦也不一定就是绘画，它们不能给人以美感，更不能艺术地传达感情。只有按照一定的规律有秩序地组织起来的声音、线条或色块才可以成为乐曲、图案或绘画。可见这个"规律"是很重要的，它就是所谓"美的规律"。美的规律简而言之就是多样统一，或叫有秩序的变化。有多样而不统一，就像上面举的例子，只是一堆杂乱的元素，不能成为艺术；一张白纸最"统一"，但没有多样，只是单调，也不能成为艺术。

美的规律在造型艺术上的具体体现就是所谓"形式美的法则"，建筑艺术属于造型艺术，当然也必须遵循这些法则。建筑的形式美法则多种多样，难以尽述。比如对称，就是一种形式美法则：把两个完全一样的形体分置左右，互相之间没有联系，就既不多样也不统一。如果在二者之间的中心再加一个与它们不太一样的形体，把它们联系起来，三者构成对称构图，就取得了多样统一。此外，还有诸如主从、均衡、节奏、韵律、对位、对比、比例、尺度（建筑整体和局部与人体大小的比例关系）、明暗、虚实、质感、色彩等等，都是形式美的法则。它们在不同的情况下有不同的具体处理方

法。要欣赏建筑艺术，当然应该对它们有所了解。

例如泰姬陵，中央大穹隆与周围各小穹隆有大小、位置和虚实的对比，又在比例、色彩、质感上取得统一。穹顶与尖拱龛之间也有这种关系。中央陵堂与四角高塔在体形、体量、方向、位置上都有对比，但在局部形象、质感和色彩方面又取得一致；更重要的是整体运用对称构图，突出统率主体与其他构图因素的主从关系，最后再用一个大台基把它们联系起来，形成了有高度秩序感的有机组合的统一整体。这样的例子，举不胜举。

要掌握形式美的法则，除了要读一些基本的构图理论书籍以外，还要多观察，多分析，主动与对象对话，而不是匆匆一览而过。观察多了，久而久之，就会锻炼出一双能够发现和欣赏形式美的敏感的眼睛。

形式美的法则对于所有造型艺术都具有普遍性，我们还可以通过对绘画、图案、雕塑、工艺美术品的欣赏体会来加深对建筑艺术形式美的理解。即使不是造型艺术，同样也有许多和建筑艺术相通的地方，因为都要遵循多样统一的美的规律（只不过在这些艺术门类中不称作"形式美的法则"）。例如音乐的节奏、韵律、对位、和声、各乐章的对比和呼应、情绪的递进和转换等，都与建筑艺术颇有共通之处。德国哲学家谢林就说过："建筑是凝固的音乐。"（也有人认为是贝多芬说的）小说的虚写实写、主线副线、起承转合，格律诗上下联的对称对位等等，都可以启发我们的认识。总之，各门艺术之间有很明显的共通性。张旭观公孙大娘舞剑而草书大进，说的就是这个道理。

二、具备一些建筑学的知识

我们知道，一个多少能画两笔、多少能弹奏两支曲子的人比什么也不会画、什么乐器也没有拿过的人更善于欣赏绘画或音乐的美。建筑也是一样。当然，画两笔、弹几曲倒还比较容易，能创作

建筑就比较困难了，客观和主观的条件都不容易办到，但多少懂得一点建筑学知识还是有必要也有可能的。

建筑的"美"必须与其物质性的或精神性的"善"和"真"高度统一，才是有价值的，这里说的建筑的"善"和"真"，就属于建筑学的知识。例如北京的午门是美的，但如果把它搬用到一座现代建筑，比如一座商场中，还会是美的吗？现实中就有这样的例子。建立在古代木结构体系上的、以手工业方式建成的作为宫殿大门的威武雄壮的午门，是真、善、美的高度结合，但如果使用钢筋混凝土、运用机械化施工方法、怎么也不会和"威武雄壮"沾上边的现代化商场也套用它的样式，就只能给人以虚伪做作的印象。同样，医院设计得像舞厅，殡仪馆设计得像咖啡馆，就算是"形式美的法则"运用得再好，也不可能进入建筑艺术的殿堂。

采用不同的结构形式、具有不同的实际功能、建在不同的自然与人文环境中的建筑，本质上都应该具有不同的形式。所以在欣赏建筑时就不能只把形式美单独抽出来，还要把形式和内容结合起来，才能得出整体的评价。

当然，建筑是一个十分复杂的存在，所以也不能绝对化。例如在风景旅游区用现代材料建造的仿古建筑，实际上是牺牲了一部分技术美来求得与原有环境的协调，有失有得，得失相较，如果得大大超过于失，还是有偶尔存在的价值。

三、体会情绪意境

形式与内容完美结合的建筑艺术作品，必然会在形式上体现出作品的内容，包括物质性内容，更包括精神性内容。建筑艺术所传达的精神性内容就是它所造成的一种情绪氛围或意境。

形式美的欣赏，多半只关注于局部与局部之间、局部与整体之间造型要素的良好关系；情绪意境的取得，则更多地是通过形式美的手段，存在于建筑艺术作品整体形象与人的心灵的共鸣之中。所

以，如果说形式美作为一个客观的、具体的存在，需要欣赏者有一双敏锐的眼睛去发现，还处于一个较低的欣赏层次，那么，情绪意境的感受，就是一个物我双方的交流过程，一个再创作的过程，需要欣赏者有更积极主动的创造性和可以与对象共鸣的心灵，从而达到一个更高的欣赏层次。例如帕提侬神庙的明朗、愉快，泰姬陵的圣洁、沉思，紫禁城的庄严、凝重和苏州园林的高雅、宁静，对于这些建筑所传达的情绪意境的体味，既不能离开它们高度和谐的形式美处理，又不仅仅在于形式美的发现，而是更需要我们打开自己的心灵之窗去拥抱它们，把自己和它们融合在一起。由眼入心，反心及物，我们才能进入一个更晶莹的世界。

需要指出的是，由于建筑艺术语言的特殊性，尤其是它的体量、空间和群体组合在建筑艺术语言中的重要地位，建筑艺术作品具有某种不可复制的性质，如果不能亲临现场，对于体会它的情绪意境，将产生颇大的困难。无论如何，一张画片、一座模型，甚至一部纪录电影，都不能有效地传达出建筑的真实体量、空间和群体。这可能也就是建筑艺术知识不易得到普及的原因之一。所以，我们不能只满足于复制品所传达的不完整的间接的信息，而要争取更多地亲临现场。

四、发掘作品的文化内涵

由于建筑艺术的表现性和所传达情感的抽象性，它所创造的情绪意境会显得较为朦胧、深沉，不像一些再现性艺术表达的情感那么具体真切。但是，如果我们能站在更远处去统摄它，或者说更深入地发掘，联系作品所处的时代的、民族的、地域的广阔文化背景去认识它，就会发现这些朦胧的情感实际上都有确凿的根据，它们都是所植根的文化内涵的真切反映。这样，我们就进入了建筑艺术欣赏的最高层次。

意大利评论家布鲁诺·赛维曾说过："含义最完美的建筑艺

术……几乎囊括了人类所关注事物的全部……若要确切地描述其发展过程，就等于是书写整个文化本身的历史。"[1]这说明，任何一个民族、一个时代的建筑艺术都不是孤立自在之物，而是那个民族、那个时代文化整体的一种艺术的物化表现。例如，古埃及文化就只能产生出那沉重的、巨大的金字塔和卡纳克神庙，不可能出现明朗愉快的帕提侬；黑暗的欧洲中世纪社会不可能出现任何富有创造性的建筑作品，只有在中世纪晚期，社会文化已经开始闪现变革之光，才会有哥特教堂的出现；文艺复兴时期，人文主义已经有了很大声势，才会产生圣彼得大教堂，但这时的基督教并没有根本动摇，所以本质上与神学思想背道而驰的人文主义还得附丽在教堂上才能得以体现。又如中国封建社会晚期，封建宗法礼制的强化与北京城及其宫殿的关系，中、西不同的自然观与中、西园林艺术气质的关系，等等，都说明了建筑艺术的文化内涵。这显然要求我们充实一些建筑艺术史和人类文化史的知识。

实际上，一切有关整体文化环境的知识（例如关于社会史、民族史、思想史、宗教史、文学、美术、音乐以至地理、民俗、民歌的知识等）对于发掘建筑艺术的文化内涵都是有益的。同样地，对建筑艺术文化内涵的发掘对于加深我们对其他文化艺术现象的理解也是有益的。其实，我们应当养成经常这样比较学习和比较研究的习惯。

[1] 参见〔意〕布鲁诺·赛维：《建筑空间论——如何品评建筑》，张似赞译，中国建筑工业出版社，2006年。

思考题

1. 试说明建筑精神属性的层级性，在不同的建筑中它可能有怎样的表现？
2. 为什么说建筑艺术是一种表现性艺术？
3. 建筑的艺术语言主要是哪些，它与其他门类艺术如绘画、雕塑、音乐的艺术语言有哪些共通之处，又有什么不同？
4. 为什么说优秀的建筑艺术作品是人类思想的纪念碑？
5. 试默画帕提侬神庙、巴黎圣母院、圣彼得大教堂、泰姬陵、午门、祈年殿和故宫中轴线的平面简图。
6. 举例说明古希腊文化、哥特文化、文艺复兴文化对建筑艺术的影响。
7. 北京城和北京宫殿是怎样体现中国封建文化的？
8. 以北京宫殿建筑艺术为例说明"建筑是凝固的音乐"这句话的含义。
9. 比较中国园林和欧洲园林的文化内涵和它们的外在形式。
10. 试述布达拉宫对多样统一美的规律的运用。
11. 建筑艺术的欣赏要具备哪些方面的知识修养，为什么？

建议阅读著述

1. 《中国建筑艺术史》，萧默主编，文物出版社，1999年。
2. 《世界建筑艺术史》（含四分册——古代埃及、两河、泛印度与美洲建筑卷、古代中国与东亚建筑卷、古代西方与伊斯兰建筑卷、伟大的建筑革命——西方近代、现代与当代建筑卷），萧默著，机械工业出版社，2007年。
3. 《建筑谈艺录》，萧默著，华中科技出版社，2009年。

绘画艺术欣赏 第三章

邵大箴　范迪安

第一节　绘画概说

当原始人类还居住在洞穴里的时候,他们就用绘画表达自己对外部世界的认识和感受。距今两万多年的洞窟壁画、数千年前的彩陶上的图案和形象,都是人类早期绘画的例证。随着社会的发展,绘画材料逐渐从简单到多样,绘画的种类也随着不同的艺术功能要求丰富起来。一幅优秀的绘画作品,不仅具有铭史记实、展现生活中人物和景象的意义,而且给予人强烈的艺术感染,帮助人理解社会、历史和人生。

什么是绘画?概括地说,绘画是运用笔触、线条、形体、明暗、色彩等造型语言在二度平面上塑造艺术形象,以表达人的思想感情的艺术。绘画区别于雕塑、建筑等其他造型艺术的特征是其实体的平面性,即画家是在平面的材料上(如画布、画纸、墙面等)进行描绘。通过描绘,画家创造了一个视觉空间,即画面上的形象构成了与现实生活有一定联系的,但却是视觉上的,也即虚幻的空间。由于画家表现的内容和艺术风格不尽相同,绘画作品呈现出的空间面貌也各具特点。当画家较多地依据所见的真实景物进行描绘时,画面上的形象在形体、质地、空间位置等方面都有较强的真实感;当画家侧重于表现主观感受或侧重于艺术语言自身的形式意味,如强调线条的运动趋势、色彩的自身表现力时,画面上的形象就与

就与真实的景物相去较远,感人的只是形象所呈现出的艺术语言或形式。但是,无论绘画中形象的真实感如何,绘画的真实都已不是我们面对的生活的真实。艺术家在创作时,融会了他的情感,绘画中的形象实际上是一种情感的符号。因而,无论画面上是人物,还是风景、静物,只要具有独特的艺术风貌或情境,就能引发欣赏者的联想或想象,直接撞击欣赏者的心扉,使之与作品产生共鸣。由于绘画是在二度平面上创造三度空间的艺术,所以也可以把它称为"视觉空间的艺术"。

根据所使用的工具材料,绘画可分为素描、油画、水彩画、水粉画、水墨画、版画、壁画等;根据所表现的内容或对象,绘画可分为历史画、风俗画、肖像画、风景画(山水画)、花鸟画、静物画等;还可以按照国家或民族的文化传统分类,如中国画、日本画等。在这许多种类中,有几种是大家比较熟悉的,也是欣赏中常见的,有必要作简单的介绍。

中国画 是中国传统绘画的统称。从广义上说,"中国画"包括中国传统绘画的各种类别,但通常指的是以水为调和剂,以墨为主要颜料的一类,又可称"水墨画"或"彩墨画"。中国画的工具材料为我国特有的笔、墨、纸、砚和绢素。其中宣纸可分为熟、生两种:熟宣适于层层敷染墨和彩,工笔重彩画往往用熟宣制作;生宣具有较强的吸水性,笔触纸面即形成水墨或色彩的痕迹,适合以写意的方式加以书写。中国画主要使用毛笔进行创作,比起油画笔,狼毫、羊毫的毛笔具有特殊的效能,它能自由地勾画出线条,酣畅地书写。用笔在平面上描绘,不外乎用点、线、面三种手段,中国画的造型也是依靠这三者的密切配合,但不同于一般西方绘画的是,它以墨线为主体,因为"点"容易零碎,"面"容易造成模糊或平板的感觉。中国画以线条为主要造型手段,通过线条粗细、顿挫、方圆、疾徐、转折等变化,表现物象的形体和质感,表现创作者的感情。

在水墨一体的中国画中，墨是基本的色彩，通过水墨的皴擦点染、干湿浓淡等变化，塑造体积，烘染气氛。墨中有丰富的色彩，"墨分五色"说的就是这个道理。

中国画的画法与书法的用笔用墨乃至章法、结构等，均有共同之处，历史上有"书画同源"的说法。书法修养是从事中国画创作的艺术家的基本功。

油画　是以油为调和剂调和颜料，在经过制作的不吸油的质地上描绘而成的绘画。对于我国来说，油画是外来画种，油画在欧洲产生的确切时间至今未定。15世纪以前，欧洲的绘画材料是矿粉质颜料，用胶水或蛋清调和。1430年左右，尼德兰画家凡·艾克兄弟通过大量实验，发现运用亚麻仁油调色作画，效果更佳，调好的颜料不易凝固，可以层层重叠，画好后又不易褪色，有经久的新鲜感。这种技法很快传到意大利等国，经过许多画家的实践后更加完善，油画由此成为西方的主要画种。在照相机未发明的时代，具有很高写实性能的油画是"留影千古"的主要手段。油画能够传达出物象形体的质感、量感，能够传达物象所处空间的光线、色调和气氛。油画家或用宏大的构图再现帝王征战、君主加冕、宗教庆典等壮观场面，或写风景、静物以及日常生活风情于小幅中，至于人物肖像，更是油画所擅长的。从油画被发明至今，不过四百余年，但保存下来的油画作品却难以计数。

欧洲油画经历了近四百年的古典主义写实和浪漫主义写实的发展阶段，从19世纪印象主义之后发生重要的转折，逐渐走向表现、象征、超现实、抽象、超级写实，进入现代主义阶段，后又经历了后现代主义思潮的冲击，面貌发生了很大的变化。当今西方既存在着具有深刻哲理、塑造技巧严谨缜密的写实油画，也流行表现性和抽象性的油画作品。同时，油画艺术也受到了观念艺术(Conceptual Art)和装置艺术(Installation Art)的挑战。

欧洲宗教题材油画，在明代即由传教士带到中国，大约在清代中叶，油画技法开始在我国传播，到19世纪末、20世纪初形成独立的画种。从那时起，中国先后向国外派出不少留学生学习油画艺术。时至今日，我国油画已得到了很大发展。

20世纪中国油画的发展大致分三个历史阶段：(1) 1900—1949年，油画开始扎根于中国土壤，艺术家以前往法国、比利时等西欧国家和日本学习的归国留学生为主体。(2) 1949—1976年，受俄罗斯和苏联现实主义油画影响，流行表现政治和描写工农劳动内容的现实主义艺术。(3) 1976年至今，在改革开放的社会大背景下，中国油画呈现出多元和多样的面貌。

壁画 是绘制在土砖木石等各种质地壁面上的绘画，绘制所用的颜料比较多样。保存至今的世界各地的壁画不仅证明它的产生年代极早，而且具有装点各类建筑，集记载历史、宣传教育与装饰审美为一体的功能。根据壁画所绘的场所，可分为殿堂、墓室、寺观、石窟等壁画。壁画的表现技法多样，各种材料都可以运用，典型的有油质、粉质、白描、堆金沥粉等。壁画往往与雕塑、建筑相关联，服务于建筑整体的构思，构成综合性的环境艺术。

水彩、水粉画 是以水调和颜料创作的绘画，大多画于纸上。水彩画特别借助水对颜料的渗溶效果及纸的底色，产生画面的透明感及轻快、湿润的艺术特色。水粉画颜料有一定的覆盖力，又易于被水稀释，可用干、湿、透明、厚积等不同表现方法作画，其特点兼有水彩的明快和油画的浑厚。

版画 是在不同材料的版面上刻画形象后印制而成，它的最大特点是可以连续重复印制。根据版材的性质与刻印方式的不同分为若干品种，主要有木刻、铜版、石版等。木刻是常见的版画，在枣木、梨木或胶合板上刻去形象之余的部分成凹版，留下有形象的凸版，用油质或水质颜料拓印于纸上。它一般有造型简括、明暗强烈、

有刀刻韵味的特点。铜版画是在铜版上用腐蚀液腐蚀出表现形象的凹线后印制而成,也有的直接用刀在铜版上干刻。铜版画比木刻画细腻、层次丰富,主要以光影明暗效果为艺术特色。石版画是用特制的墨笔在石面上作画后进行化学处理,使墨笔画出的形象可以印制在纸面上。石版画也具有层次丰富、表现力较强的特点。与其他画种相比,版画作品的造型往往概括洗练,艺术风貌明快、单纯。

20世纪以来,版画技术获得极大发展,现在流行的丝网印技术和综合质材版画,是新的版画品种。

素描 又称单色画,广义上指的是以任意一种材料作单色的描绘,狭义指用铅笔、钢笔、木炭笔等在纸上绘出形象。它一般是画家的写生之作,即面对人物或风景描绘而成,是一种带有研究性的绘画基础训练作品,有时也指画家构思大幅创作的草图。优秀的素描作品不仅是习作,而且具有独立的艺术价值。素描是时间较长的作业,短时间的通常称为速写。

壁画、版画、水粉、水彩和素描等,有的是我国固有的传统,有的是从欧洲引进,但在20世纪经过中西融合大思潮的洗礼和中国艺术家的长期探索,已成为具有时代特色和中国民族风采的艺术品种。

随着艺术观念的变化和科学技术的进步,新的材料、工具不断涌现,新的绘画品种也不断产生。诸如电脑画、全息照相图画等。还有的绘画引用实物拼贴、浮雕等手段,成为由综合材料制作的绘画。

第二节 绘画艺术欣赏方法

绘画的视觉空间特征决定了绘画欣赏的方式是看,因而提高绘画欣赏力的唯一方法也是看。当然对于看者即欣赏者而言,面对风格各异的作品,欲获得欣赏的愉悦,达到欣赏的层次,则需要掌握一定的知识与方法。

第三章　绘画艺术欣赏

一、首先，要了解和体会绘画的基本原理，以及绘画语言中的似与不似、写实与写意的辩证关系

包括绘画在内的一切艺术创造，均是以客观现实为依据的主观发挥。客观现实是范本，但必须经过艺术家的精心提炼，对范本进行加工改造，使其产生形态、面貌上的某些变化，显示出异于客观物象的风采，即从"第一自然"转化为"第二自然"，方能得到人们的欣赏。当然，绘画创作展示出来的新风采有种种不同的风格，面貌酷似客观物象而又含有新意的谓之"写实"，有所夸张、变形、强调艺术家主观感受的谓之"表现"，借一物之形暗示某种意涵的谓之"寓意"或"象征"……不过，写实、表现之类的词汇均引自于西语，中国古代画论中乃用"工笔"或"细笔"、"粗笔"或"写意"来加以表述，如宋代韩拙说："用笔有简易而意全者，有巧密而精细者"，前者指写意，后者指工笔。其实，不论写意还是工笔，都忌讳对客观物象的复制和翻版，而是要写形传神，形神兼备。这关系到画家如何观察和描写的问题。

绘画创造是富于感性的艺术劳动，这种劳动缺少不了画家的理性和逻辑思维的帮助，但不能用理性和逻辑的正确与否来要求绘画的表达方式，应该允许艺术语言在这方面有破格的表现。中国画论中常说的"不似之似"，就道出了绘画创作与对象描写之间既有不可分割的联系又有所区别。"不似之似"的论述最初见于明代沈颢《画麈》："似而不似，不似而似。"清代石涛也有题诗说："名山许游未许画，画必似之山必怪。变幻神奇懵懂间，不似似之当下拜。"黄宾虹又说："绝似物象者与绝不似物象者，皆欺世盗名之画，惟绝似又绝不似于物象者，此乃真画。"齐白石反复强调画贵在"似与不似之间"，说不似"欺世"，太似"媚俗"。了解了艺术与生活的关系、似与不似的原理，我们在欣赏绘画作品时，就不会把作品中表现客观对象的"似"放在第一位来要求，而会更关注作品的品位、格调

和情趣。作品的品位、格调和情趣不全在"似与不似之间"反映出来，但与其有密切的关联。

说到这里，不能不提到抽象绘画欣赏的问题。抽象绘画不直接描写具体的客观物象，而以点、线、面和色彩的组合，表现某种感情和情绪，犹如音乐，予人以节奏、韵律的美感，给欣赏者留下很大的想象空间。对这种艺术既不能用形似来要求，也不能用"似与不似之间"的标准来衡量。中国书法和中国画充分运用了艺术创造中的抽象原理，艺术语言含有抽象性，但并不是抽象的艺术。

二、以同情和理解的态度加以品评

不论哪种流派、风格，不论是你第一眼喜欢或不喜欢的，在欣赏之前要首先确立自己同情和理解的态度。所谓同情，即不以先入为主的成见、排斥的态度对待将要欣赏的作品。所谓理解，即设法了解作品产生的原因和背景，作者想要表达的内容，以及作品结构、形式的特征等，只有对这些真正理解了，和作者的作品在情感上交流了，欣赏者才可能做出比较实事求是的判断和批评。有人常常不研究作品，不了解艺术家的意图，对自己看不惯的东西痛加"批评"，这种人的欣赏能力是很难得到提高的。

三、了解绘画发展脉络，把握代表作品特征

历史并非仅仅把绘画留给我们，还在绘画中把人类的文化精神和理想启示给了我们。创造了优秀绘画作品的艺术家已随着时间远去了，我们今天面对绘画作品，实际上是面对历史和艺术家思想感情的化石。对于作品，尤其是古代绘画遗产，通常要放在它诞生的时代背景上加以品评，并且与前代的、同代的或后代的绘画加以比较，方能找到它在绘画发展史上的准确位置，理解"这一幅"作品所具有的艺术美的真谛。

概而言之，绘画世界是一个立体的现象。从纵向上看，是绘画的演变与发展。比如西方绘画经历了古希腊和罗马（公元前8世纪

到公元4世纪)，中世纪（5世纪到14世纪），文艺复兴时期（15、16世纪)，17、18世纪和近、现代等大的历史阶段。各个历史时期的艺术理想和艺术表现风格都不相同。我们一般把文艺复兴时期到19世纪初的西方绘画称为古典绘画，即造型基本上是写实的，作品很完整，其美学倾向是典雅与和谐。但在整个古典绘画中，又有风格的演变。从横断面看，各国的绘画面貌在时代风格的统一中存在各自的面貌，如西方绘画就有意大利、法国、荷兰、德国、英国、俄罗斯等国家民族画派之别。因此，欣赏者应该逐渐积累文化史和艺术发展史的知识，力求把握绘画的发展脉络，以便对各个历史时期、各民族的绘画，有具体、真切的了解。

四、培养艺术形式感觉

欣赏的实质不是表面的观看，而是感觉。面对画作，作品的整体面貌在瞬间便直逼眼帘。作品的艺术特征触动、撩拨、撞击、刺激着人的感官神经，形成审美的心理活动。与音乐欣赏必须在时间过程中经历欣赏过程不同，绘画欣赏是与面对作品全貌的瞬间同时进行的。欣赏者感觉的敏锐度与文化素养决定了欣赏层次的高低。

线条是绘画诸要素中最生动的部分，是画家从自然真实中抽取出的一种有抽象意味的语言。"西画的线条是抚摸着肉体、显露出凹凸，体贴轮廓以把握坚固的实体感觉；中国画则以飘洒流畅的线纹，笔酣墨饱，自由组织，暗示物象的骨骼、气势与动向。"（宗白华《美学散步》)。线条既是绘画作品中物象的骨架，又以其变化的韵律支撑着全画的生机，尤其在以线造型为主的中国画中，线条是构成物象、表现画家情感的符号，也能给欣赏者以各种联想：中锋行笔的线灵活富有弹性，似杨枝柳条；侧锋挫笔的线干涩厚重，如松柏裂痕；线条呈波状起伏，给人优柔连绵之感；线条成方刚短促，造就坚挺硬朗之势……

形体在绘画中不仅指具体物象的形貌，还指这种形貌所暗示的

情感倾向特征。通常说"△"形表示稳定、平衡;"□"形表示秩序、静态等。单独的形已具有含义,几组形体之间形成的相互关系和趋势更造就了画面的情感倾向。画中形象不是冷冰冰的形,而往往以它们的动态寓意传情,形体的写实性和象征性融合一体。

色彩是绘画中最富情感性质的要素。"色彩的感觉是一般美感中最大众化的形式。"(《马克思恩格斯全集》第13卷)色彩作用于人的感官,会产生心理效应,这个原理已被科学证实。例如红色使人想起血与火、壮烈、勇敢,令人产生激奋与昂扬的情绪;蓝色唤起人们对星空、大海的遐想,令人产生宽广、舒缓之感。色彩能够形成扩张与收缩、前进与后退等倾向,也会激发悲哀、热烈、崇高等象征性联想。但是,一般人通常注意的只是物体的"固有色",而不大注意色彩之间的相互影响与组合。在画家那里,色彩是被"感觉"到的,"色彩关系"比固有色更重要。比如描绘一片树林,不是用一种近似树叶的绿色就可以画出来,而是要用许多种颜料调和成冷绿、暖绿、深浅不同的绿组成一个绿的色调,将树林处在空气中的形貌表达出来。作画需要"色感",欣赏也需要"色感",如同音乐中讲"乐感",语言中讲"语感"一样。

与色彩相关的是色调。特别在油画中,色调是构成主题思想与意境的重要因素。一幅画上纵有千笔万笔不同的颜色,但必定有几种是主要的色彩,由它们构成色调,控制全幅,造就集中而丰富、统一又有变化的美。这就像交响乐一样,有主旋律始终活跃与贯穿在全曲之中。例如,俄罗斯画家列宾在创作《伊凡雷帝杀子》时,紧紧把握血的红色这一主调。迷狂间杀死儿子的伊凡,捂着儿子受伤的头,血缓缓地从他的指缝里流出来,淌向衣服、地毯。画面的殷红、暗红、紫红构成强烈的色调,烘托出强烈的悲剧氛围。

动感也是绘画中的重要因素,它既指通过构图和造型形成的某种感觉,又指涵盖其他因素形成的画面整体精神。古代中国论画将

"气韵生动"列为第一要义,强调画面的"活"、"生"、"畅",忌讳"滞"、"板"、"僵",体现了注重绘画表达万物生命与生机的审美倾向,体现了"天行健,君子以自强不息"的积极的人生态度和对自然的认识。

此外,在绘画中起作用的还有笔触、质感、体量感等因素。所有这些要素在一幅幅画中组成有机整体,有时艺术家也侧重强调某种要素。有人把绘画艺术中的造型比作人的躯干,把线条比作人的神经,色彩犹如血液,画家的情感即是灵魂,一件杰作就是一个以情感支配语言的艺术生命。

对艺术形式的敏感要靠训练和培养,经常欣赏画作,思考画作的形式特点,在日常生活中也注意观察物体和自然景色的形式,琢磨其意味,就能逐渐磨砺出良好的感觉。因此,培养和提高欣赏力最重要的方法是多看,用脑子和眼睛一起看。

五、尊重自我感受,尊重自己的直觉与联想

欣赏绘画是一种"见仁见智"、原无定法的创造性活动。由于欣赏者的年龄、经历、修养与趣味各异,同样看一幅画,获得的感受自然也相异,这是正常的。欣赏绘画的动机,在于人们希冀通过艺术理解人生、社会和历史文化,也理解自身的价值。艺术品从艺术家笔下诞生之后,就成了一种新的现实,每个人都可以在对作品的主题内容有了基本了解之后,从自己的角度欣赏它,它赋予每个人的感受也不同。因此,在掌握了一定的绘画知识,具有一定的欣赏能力后,应充分尊重自己对绘画作品的直觉,在画作面前驰骋自己的联想与想象。联想是绘画欣赏中的一种高级思维,是欣赏者把自己的经历、知识与作品所表达的内涵相联系,进而认识、理解作品的过程。在欣赏过程中,从视知觉到心理联想,不仅依靠一定的知识储备和文化修养,还要在观念上摆脱陈规与公式的拘束,敞开自己的视野。联想和想象是情感的双翼,借助它们,欣赏的层次便不

断深化，达到心旷神怡的最佳审美境界。

当然，由于绘画语言的丰富性和人们欣赏的角度、侧重点不同，常常会发生意见分歧，这是很正常的现象。因此，在绘画欣赏中，我们要提倡相互尊重和相互学习的态度，提倡对不同意见宽容的精神。

绘画世界蔚为大观。我们将以油画和中国画为主，展开比较具体的讨论。这两大画种是东、西方两大美术体系的代表。在古代，虽然丝绸之路的开拓与佛教的传播造就了中国与外国美术的交往，但欧洲的绘画并没有很快传入中国。在很长时间里，东、西方绘画是相对独立发展的。掌握这两种绘画欣赏的知识，可以触类旁通于其他绘画种类。

第三节　形与色的交响：油画作品欣赏

在西方美术中，数量最多、影响最大的种类当推油画。油画作品构成的艺术画卷，容纳着宗教与世俗、神话与现实极为丰富的艺术形象。

油画发明之时，正值欧洲文艺复兴运动开始，人文主义思想促使画家把目光投向现实生活与大自然。画家的愿望是将现实中的人物和自然风景的美尽可能真实地画出来，他们将焦点透视法、人体解剖学、明暗光影法等科学知识运用于绘画，使画中的景物有一种如同真实的纵深感，人与景的比例也合乎客观自然。油画技法在此时发明，正好使新的人文主义理想得以实现。

15世纪到19世纪中叶的油画可以概称为古典油画，它们的共同点是：无论画面大小，都有一种很完美的情境。众多物象的场景经画家布局，形成秩序清楚、层次分明、有主有次的画面。主体突出，细节精微，造型与色彩往往呈现出典雅、和谐、统一的意趣，

令人赏心悦目。大部分画家采用多层画法，暗部颜色往往用稀薄的颜料多层均匀铺设而成，看上去隐约中有微妙变化，亮部则多厚堆颜料，具有质感和量感，明暗之间的丰富变化造成节奏与韵味。但是，古典油画中具体的作品从主题到风格样式除有个性特色外，还有时代的特征。欧洲社会从文艺复兴到法国大革命几个世纪内经历了巨大的变化，古典油画作品大多折射出艺术家在社会文化变革中的时代理想。

意大利油画　文艺复兴对艺术的推动主要表现在两个方面：一是人性的复兴。包括画家在内的知识界从中世纪基督教的控制中觉醒，意识到人的尊严，开始关注现实生活。虽然当时许多画家仍然画宗教画，但在作品中表现的是从人文主义角度理解的宗教题材，即情节取自《圣经》，取自宗教故事，但人物形象、服装、环境都具有现实特征。二是古典艺术的复兴。意大利遍地有古希腊、罗马时代的艺术遗迹，经千年沉睡后，许多古代作品在艺术家面前焕发出崭新的光辉，画家的造型于是有了楷模。从拜占庭（东罗马）流传到意大利的古典文献，也给文艺复兴文化艺术提供了精神资源。

乔托（Giotto dei Bondone，1266—1336）是意大利文艺复兴绘画的先驱，从他开始，绘画作品中的人物造型趋向写实，运用焦点透视表现空间，重视光影明暗和色调关系的美感。经过一百多年，这种写实的绘画风格在意大利蔚然成风，出现了许多杰出的代表人物。

波堤切利（Sandro Botticilli，1445—1510）是早期文艺复兴画家中的代表。他和当时的画家力求恢复古典艺术对人本身肯定和讴歌的传统，以古典艺术形象作为美好、正义的象征。他的代表作《春》，创作于15世纪70年代，其意图在于引导人们把目光追溯到遥远的古代，在纯净的神话王国里寻求美好与永恒。画中，春的女

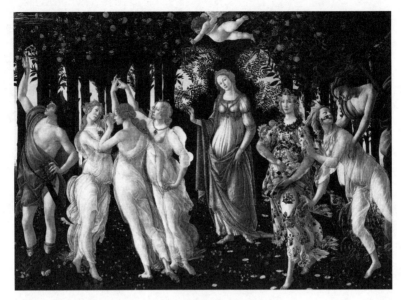

〔意大利〕波堤切利《春》

神抱着鲜花前行,花神与微风之神跟在后面,远处是牵手起舞的三女神;代表一切生命之源的维纳斯站在中间;小爱神在天空中飞射着爱之箭。草地上、树枝上、春神的衣裙上、花神的口唇上,到处布满鲜花。整个世界充满春的气息和爱的欢悦——这就是画家的理想与憧憬。波堤切利是一个富有诗人气质的画家,他用诗一般柔美的线条勾画女性形象,在温婉、优雅的女神姿态中添加了她们略为惘然的情绪。妩媚与忧郁、飘逸与神秘,在他的画中奇妙地合为一种动人的情采。浮想联翩,情意缠绵——那个时代对纯洁与神圣之美的追求,在波堤切利的画中充分显露出来。

达·芬奇(Leonardo da Vinci, 1452—1519)是意大利文艺复兴盛期的代表人物,他是一位大画家、数学家、力学家、工程师,一位在许多领域有发明创造的天才。他除了画过《蒙娜·丽莎》、《最后的晚餐》外,还有一幅《岩间圣母》也是他的代表作。他将圣母、天使及施洗约翰和小耶稣都画在山岩下的清泉旁边,圣母以

第三章 绘画艺术欣赏

〔意大利〕达·芬奇《岩间圣母》

母亲的慈爱注视着孩子们玩乐,天使犹如人间的少女;近景岩石间充满温馨、潮湿的气息,远景是蜿蜒的田野和溪流。整幅画宛如一曲轻松的牧歌。与达·芬奇同代且齐名的拉斐尔(Raphael Sanzio,1483—1520),他的一生主要画圣母,笔下的圣母往往有椭圆形文雅的脸庞、细长的弯眉和含情的双眼,色彩雅丽,线条柔和,富有抒情音乐的韵律。画家以对自然和人性的敏感,将圣母画成慈祥美丽的女性,如果脱去那个代替圣人标志的隐约的光环,谁都认为她是温和的人间母亲。

在反对宗教对精神的控制的同时,文艺复兴时期的家也反对禁欲主义。在乔尔乔涅(Giorgione da Castelfranco,约1477—1510)的《睡着的维纳斯女神》这幅画的画面上,卧睡的裸体女神安卧在宁静、温馨的自然风景中,人体富有柔和流畅的曲线与洁润

〔意大利〕拉斐尔《椅中圣母》

067

〔意大利〕乔尔乔涅《睡着的维纳斯女神》

细嫩的肌肤,作为背景的原野如人物梦中的田园。肉体的生命之美、纯洁的灵性之美、自然之美三者和谐地结合在一起,表达了对人和人性的赞美。这是欧洲绘画史上描绘女性人体的经典之作。

到了17世纪,油画已在欧洲普及,各国相继出现了既遵循古典艺术法则,又融入民族艺术情趣的画派,许多作品以鲜明的个性区别于达·芬奇、拉斐尔、米开朗琪罗等前辈大师的风貌。佛兰德斯的画家鲁本斯(Peter Paul Rubens,1577—1640)曾经研究和临摹意大利的名作,他把意大利纪念碑式的绘画风格与自己的民族艺术传统融合起来,形成富丽堂皇、装饰性和戏剧性很强的绘画特征。他特别善于以充满动力的构图、雄健的造型和华丽的色彩表现洋溢着生命活力和富有剧烈冲突情节的历史场面或神话故事。在著名的《劫夺留西帕斯的女儿》中,两个骑着棕黑色马的强悍男子正在劫掠两个裸体的少女,一个被推倒在地,另一个挥手呼救,马惊慌嘶鸣,天重云暗,气氛非常紧张。但是画家并非宣传善与恶的斗争,而是用颇似喜剧的手法描述这个神话故事:奥林匹斯山众神之主宙斯的儿子合伙将迈锡尼国王的女儿抢去。画家注重的是画面直观

第三章 绘画艺术欣赏

〔佛兰德斯〕鲁本斯《劫夺留西帕斯的女儿》

的丰富性和勃勃生气,马的重色、男子黝黑的肤色与女性明亮丰润的肤色形成强烈对比,画中人物和马的组合间暗藏了许多 S 状线条,开阔、有力的笔触与富有动感的线条使画幅洋溢着回旋、奔涌的生机。鲁本斯还擅长用绘画中最体现情感的手段——色彩来组构他热烈、明快的画风,抒发他的浪漫情怀。

17 世纪的荷兰画家伦勃朗(Harmens Van Rijin Rembrandt, 1606—1669)的油画则体现出深沉的意境与舒缓的情调。伦勃朗的身世载浮载沉,前半生家业腾达、主顾盈门、饮誉四方,后半生丧妻丧

〔荷兰〕伦勃朗《犹太老人》

子、遭人诋毁。自身经历的坎坷和对当时社会现实的冷峻透视,使他在绘画中寄寓了对真与善的执著追求,赋予笔下形象博大深邃的精神感召力。他是画史上以作肖像出名的画家,特别是以作自画像著称。他的近百幅自画像不仅是从少到老的形象记录,还是他前半生荣华、后半生贫困的现实写照,和他描写的许多饱经风霜的老人形象一样,是关乎人的生命与意志的形象塑造。《犹太老人》这件作品体现了伦勃朗艺术的典型风格。在形象刻画上,画家十分注意人物的心理情感和现实生活留下的痕迹。虽然是半身肖像,但足以显现人物经受岁月磨难的身世。在艺术手法上,着重刻画人的内心世界、五官特征,尤其是眼睛,是人的心灵的窗户,作者作了精微的、细致的艺术描绘。强调光与影的丰富、微妙的变化,是伦勃朗绘画的另一特色。他的许多作品被称为"光与影的交响乐"。他的用笔也非常独特,把笔触的痕迹显露在画面上,形成特有的笔触美;时而轻染薄敷,时而重涂厚堆,用缜密错综的笔触形成透明而深厚的色彩,从人物肌肤表面隐隐可见充盈活力的血脉。从主题到风格,伦勃朗的独特魅力就在这种质朴、含蓄的画风与浑厚、苍茫的情调之中。

在17世纪的西班牙,画家委拉斯贵支(Diego de Silvay Velazquez,1599—1660)也是一位关注现实,在绘画语言上富有革新精神的艺术家。虽然经历过欧洲文艺复兴运动的洗礼,但西班牙的宗教势力仍然很强大。委拉斯贵支作为宫廷画家,艺术创作的自

由度是极少的。宫廷的需要、国王的旨意，即是画家的使命。但他以同情平民、热爱生命的态度描绘了宫廷中劳动者的形象。《纺织女》是他晚年最重要的作品，画中描绘了现实中贫与富的差异：一边是马德里皇家织造厂中繁忙而疲惫的女工，一边是悠闲欣赏壁毯的宫中贵妇。对身份低微的纺织女工，画家寄予了同情。他的画风明快、清新，在《纺织女》中，画家细腻地塑造了不同空间层次的人物，形体的相互关系自然而生动，沉稳中略具活跃的色彩，显出光线与空气组合的亲切氛围。

油画中的色彩、构图、笔触、光感等形式因素，在文艺复兴时期是被和谐、统一地运用的，所以画面很完美。而17世纪的画家却有所偏好和侧重，某种语言因素被突显出来，反映了画家的艺术个性。在艺术史上，人们用"巴洛克"这个词来形容这种时代的特征。"巴洛克"的词义是"变形的珍珠"，就是说这个时期的美术作品强调了某些因素，显得不够"和谐"、"完善"，但它们的艺术感染力同

〔西班牙〕委拉斯贵支《纺织女》

样是强烈的。

　　古典油画到了 18 世纪的法国资产阶级革命时期，成为宣传国家政治、记录历史事实的形式。画家用作品歌颂当时新兴资产阶级的理想，描绘当代人物和重要事件，意在唤起人们关切现实、参与社会变革的热情。代表这种倾向的典型作品有大卫（Jacques Louis David，1748—1825）的《加冕式》。这幅高 6 米余、宽 9 米余的鸿篇巨制描绘当时执政法国的拿破仑在巴黎圣母院举行加冕仪式、登上皇位的盛典。大卫作为拿破仑的首席画家，在现场作了速写和草图，用两年时间完成对这一历史场面的绘画创作。画中百余人物均被生动刻画，金碧辉煌的大厅方柱与珠宝点缀的人物服饰，增加了画面华贵的宫廷气氛。这幅作品充分反映了写实风格油画描绘客观现实的特长。

　　与大卫这种重理性、重造型严谨效果的艺术风格相反，19 世纪初兴起的浪漫主义强调发挥艺术想象，主张用强烈的色彩和流畅奔放的笔触抒发艺术家的情感。在题材上，浪漫主义反对古典主义带有理想和歌颂色彩的内容，主张从现实生活中获得灵感，甚至去描绘那些生活在战争、贫穷环境中的人们，体现画家的爱憎情怀。德拉克洛瓦（Eugene Delacroix，1789—1863）取材于当时发生的希腊人反对土耳其苏丹穆罕默德的侵略，遭受残酷镇压的事件，创作了《希阿岛的屠杀》，画中受劫难的无辜者中，有呻吟的老妇，有死去的母亲，有在昏迷的母亲身上寻乳的孩童，有被绑在马背上的少女。入侵者的骄横残忍与受难者的悲惨形成鲜明的对照，画中悲壮的场面与背景天际的乌云相互呼应，加强了画面的悲剧气氛。富有动感的线条和对比强烈的色彩，反映了画家激动的感情。

　　继浪漫主义之后，19 世纪中期在法国流行的现实主义文艺思潮对欧洲其他国家也产生了广泛的影响。法国现实主义绘画的代表人物是米勒（Jean-François Millet，1814—1875）和库尔贝（Gustave

〔法国〕德拉克洛瓦《希阿岛的屠杀》

Courber,1819—1877)。米勒的《晚钟》画的是傍晚时分在田间将要收工的一对农民夫妇,他们听着远处教堂传来的钟声,虔诚地做祈祷,感谢平安地度过了一天,祈求美好的明天。画面气氛宁静,在沉默之中,使人似乎感到劳动者无声的叹息。

19世纪70年代崛起的印象派,在绘画观念和技法上进行了变革。古典油画内容崇高、典雅,形式完美,但叙事性太强,理性色彩太浓,在形式上重造型甚于色彩,以棕褐色调为主。印象派画家的变革从色彩入手,他们认为一切物体只有在光线照耀下才为人所

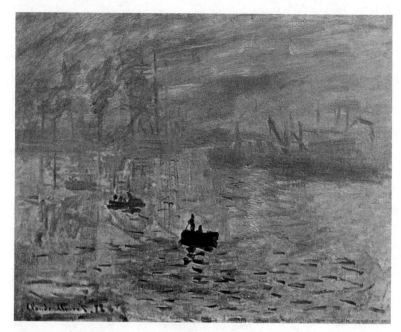

〔法国〕莫奈《日出·印象》

见,光线的变化引起色彩的变化,画家要捕捉的应是瞬间的光影效果。他们还认为阴影中也有色彩,不应像古典油画那样画成黑重的暗部。他们重视即兴、即景的绘画创作,注重色彩,使画面赏心悦目,具有装饰的美感,以满足新兴市民的审美趣味。印象派的领袖莫奈(Claude Monet,1840—1926)的《日出·印象》画的是晨雾未散、日光熹微的海景,水面与岸边屋影、帆影浑然难分,轻松的笔触造成了水光的反射与颤动。他对色彩极其敏感,到晚年双目几近失明的状态下,也能凭感觉画出长达几十米的组画《睡莲》。

印象派绘画追求空间的平面性和色彩的装饰性,曾经受到东方绘画的影响,其时日本浮世绘版画在法国国际博览会上展出,引起法国画家们的热烈关注,而浮世绘版画的技巧则渊源于中国传统绘画。

同一时期,在俄罗斯有一种与法国印象派相反的美术倾向。那

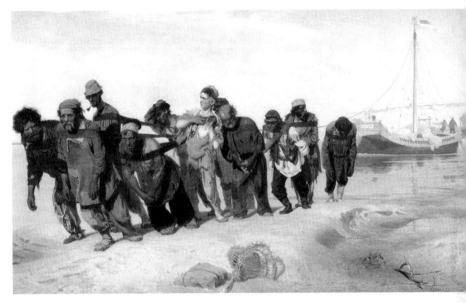

〔俄国〕列宾《伏尔加河上的纤夫》

里受过学院教育、同情劳动人民的一群画家,不愿作贵族气派的学院绘画,他们组织了"巡回展览画派"的社团走出学院和都市,到生活中描绘底层的劳苦大众的形象,描绘大众简朴的生活风俗和大自然的风景,并带着作品去各地巡回展出,以唤起群众的觉醒意识。画家列宾(Ilya Yefimovich Repin,1844—1930)就是通过在伏尔加河沿岸的生活体验,感受纤夫的生活现状,才画出了著名的《伏尔加河上的纤夫》:一群荷重的劳动者缓慢地走着艰辛无尽的路,一曲低沉的号子在炎夏的闷热中与河水的悲吟交织在一起。如果说印象派作品类于无标题音乐,给人以轻松、诗意的愉悦,列宾及一大批描写现实的画家的作品,则以主题深刻、文学性强取胜。这种批判现实主义的艺术倾向,对东欧各国,对后来的苏联油画乃至中国现代绘画都有深远的影响。

写实是古典美术的重要特点,但到了19世纪,美术受到了摄影的威胁。摄影术出现之初,有人哀叹"绘画接近了死亡"。当然,

绘画的生命不会终结，但它要寻求不同于照片效果的艺术途径。更重要的是，近代和现代工业、科技的发展引起人们思想观念的变革，对绘画的认识和理解从传统的单一走向多维。油画由此从古典走向现代。现代油画包含两个主要方面：一是在写实油画中体现现代人的感觉，从而赋予古典写实以新的精神内涵，这是一种缓和的变革；二是背离传统、背离写实的前卫性探索，后者常常被人们称作"现代派"。

现代派油画的特征主要表现为：首先，画家从主要描绘外部世界转为侧重表现内心世界。受个性情感的驱策，画家在作品中倾泻的是一种感觉，画中的形象夸张、变形、扭曲，甚至怪诞，这些形象象征着画家激奋、忧郁、悲哀等心境。其次，艺术形式作为绘画的主要内容受到高度重视。在古典油画中，主题、题材与造型风格是对立统一的，而在现代派油画中，艺术风格往往代表画家的观念。不少画家将某种形式因素抽取出来并向极端发展，如重色彩就一味强调色彩，重线条就纯以线条表现。再次，美的标准起了变化。统一的、和谐的美的共同标准被多样化的、个性的美感取代了。有的画作甚至表现"丑"。最后，纷繁的绘画流派各有自己的艺术主张。画家大多只从某种角度研究艺术，以独特的艺术观念支配绘画，别出心裁，标新立异，致使流派彼起此落。

荷兰画家凡·高（Vincent van Gogh，1853—1890）是古典油画向现代油画过渡时期的画家之一，他从研究古典大师作品脱颖而出，经过印象派阶段之后形成了具有自己独特个性的艺术风格。他通过色彩来表达对人生境遇的感受，追求"一种在色彩上特别有生气，特别强烈和紧张的艺术"。在他的画面上，没有任何平稳安静的气氛。《夜间星辰》画的是夜景，但充满着生命的躁动：画中的树木直指天际，夜空中的流云和星月吐纳着气息，类似急流中旋涡浪花的笔触互相追逐，以紧张的运动和旋律造就全幅的氛围和境界。

第三章 绘画艺术欣赏

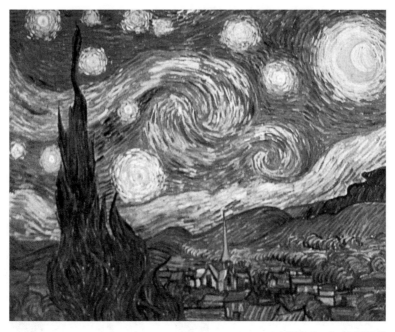

〔荷兰〕凡·高《夜间星辰》

立体主义堪称开现代派油画风气之先的艺术流派。它产生于20世纪初的法国，其特点是：放弃了历来画家从一个视点（一个角度）观察物象的方法，而以多角度观察其塑造的形象。经过左、右、前、后、上、下观察后"组装"成的物象，实际已不似肉眼所见，而成为一组被肢解而破碎或运动着的体积。毕加索（Pablo Picasso,1881—1973）是立体主义的代表画家，虽然他一生不断改变艺术风格，但他在立体主义时期的影响很大。立体主义画家认为他们带进绘画的不仅是一个新的空间，还有另一个新的量度——时间。

立体主义的表达对象还属于客观世界。另有一些现代派绘画描绘主观世界，甚至心理状态的深层——潜意识和梦境。1925年左右出现于法国的超现实主义绘画就努力表现深层意识王国。这些画家反对理性的构思，反对对现实的描绘，认为现实中的一切不如内

心世界真实，因而要"超越"现实，表现内心，展现未曾被注意的、陌生的潜意识。柏格森的"非理性主义"哲学和弗洛伊德的"精神分析学"成为他们的理论依据。许多超现实主义画家用两种途径表现潜意识：一是画自己的梦境；二是以无意识的手法作画，好像"意识流"写作，不作事先构思，画出的形象往往有奇特的意味。

在现代派油画愈发重视形式的趋势下，抽象绘画应运而生了。抽象派是1910年左右由俄国画家康定斯基（Wassily Kandinsky,1866—1944）创立的画风。他认为艺术属于精神生活，绘画之所以能表达人的精神，主要靠纯粹的绘画语言。他从绘画与音乐的关系

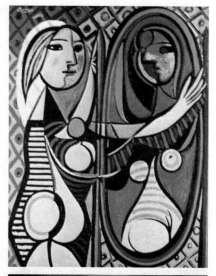

上图：〔西班牙〕毕加索《镜前的女人》
下图：〔比利时〕马格里特《欧几里得漫步处》

出发研究抽象风格，认为绘画中的点、线、面、色彩等就像音乐中的乐音一样，不依靠具体形象就有打动知觉、触及情感的力量。画中暗示某种造型的因素愈少，艺术形式就有愈大的感染力。康定斯基的作品开始是凭感觉和情绪恣意创作而成，笔触奔放，色彩有热烈、理智、宁静、悲伤等倾向。后期的作品则有一种冷静的秩序

感，圆形、半圆形、三角形及各种直线组构成一幅幅表达世界秩序的绘画。这种结构清晰、哲理性很强的抽象，被人们称为"理性抽象"。理性抽象公认的代表人物是荷兰的蒙德里安（Piet Mondrian，1872—1944）。对抽象绘画的欣赏并不难，中国传统文化中对书法的品赏、对意境的领略、对"屋漏痕、锥画沙"那种水墨趣味的感悟，都是一种对抽象形式的审美。当然书法是通过抽象形式传达具体字义的，它的形式（点、线）是抽象的，含义是具体的，而抽象绘画具有相当大的模糊性和朦胧性。在西方的抽象绘画中，已经有一种东、西文化互渗的因素，只是它们类于无标题音乐，需要欣赏者有较好的艺术感受力。西方现代主义绘画，有艺术创新的一面，值得肯定；也有思想内容比较晦涩、难解和颓唐、消极的一面。有些作品过分哲理化或重形式而不重内容；有些作者过分表现自我，满足自我感情的宣泄。我们对现代主义绘画应采取分析、批评的态度，取其积极的方面，为我所用。

第四节　线与墨的灵性：中国画作品欣赏

无论从材料上还是表现内容上、表现技巧上——从整个艺术特征上看，中国画都是人类艺术的一枝奇葩。中国画源远流长，名家辈出。在欣赏具体作品之前，我们先探讨一下它的艺术特征和欣赏它的方法。

一、横展竖张巧卷轴

中国画一般是卷轴式的，即画家完成作品后还要经裱褙——用纸或绢绫等材料衬托、加边，上下或左右装上木轴，竖式大幅称立轴、横式长幅称为手卷，收时卷起，观时展挂。这种卷轴样式，是中国画的艺术本质决定的。中国画崇尚写意，其目的不在于将物象画得逼真、肖似，而是通过笔情墨趣放抒胸臆、寄托情思。画家往

往只作山水的一个局部、花果的一枝一实,人物则处在空白之中,所有那些未画上去的,都留给观众用想象填充。"计白当黑"说明空白也是画的内容。所以卷轴的上下左右也都留有空白,这空白是画中空白的延续,也是供欣赏者想象的空间。

中国画常常打破时间、空间的限制,利用卷轴展开景观。比如一幅《清明上河图》,高不过25厘米左右,长却5米有余,将北宋都城汴梁城里城外的热闹场景尽收笔端,从城外田间村头一直画到市中繁华街区。这样宏大的场面,若用油画表现就难以胜任,卷轴式的中国画则可收之。欣赏时可边展边看,也可以先铺齐整,边走边看,眼移景移,移中见动,变化万端,如亲临其境。

中国画中的物象不受固定的焦点透视限制。山水画诀中有"三远"法,即讲作画可用平远、高远、深远的方式经营山水树石形象,左右远近的景物可并入画中,从山脚到山巅乃至云际可容一轴。

二、线造万象墨生辉

用线条造型,使中国画风格侧重于表现而非再现,侧重于写意而非写实。因为线条本身是对自然物象的抽象,它表达的不是肖似对象的形,而是对象最本质的特征,同时是艺术家自己的情感、情绪。线的长短、缓急、粗细、柔刚、顺折等,都传达出不同的感觉。线条因笔的运行而富有多种表现力,可以勾勒形体,也可皴擦出体积。例如若干平行或穿插的长线组成披麻皴,能表现延绵层叠的山石;粗壮的侧锋短线组成斧劈皴,可表现峻峭的峰峦。

自然界本有丰富的色彩,但中国画以墨代色,称墨为"墨色"。画家在实践中总结出"墨分五色"的方法,即用浓淡变化的墨色造就画中的空间层次和物象特征,致使虽画牡丹,墨色能显牡丹之红,虽写绿荷,墨色能露满纸清气。许多画家还使用"破墨"法,使墨色多变而富有奇韵,如以浓破淡,以淡破浓,以湿破干,以焦破润等。在破墨的基础上又有"泼墨",即大笔饱蘸水墨渲染,或端

砚倾墨，任墨在绢纸上晕化成各种状态，然后随墨色诱发的想象略加勾勒点染，使形象清晰起来。成功的作品往往有不可重复的新意。所以，线与墨就构成了中国画的基本语言。

三、诗书画印合一体

这是中国画完美的情境。有的作品仅有寥寥数笔，形象似简练粗率，但却在画幅中题了不少字；有的半幅是诗，半幅是画；更有许多历代名画在流传中被不断添上印章和题跋。画中的诗文或是对景物的吟咏，或是对作画心境的记录，或是以画赠友的酬唱，总之，是画家对人生的看法与心态的披露。从形式上看，画中的诗文是画的有机部分。何处该以诗文填补，都在画家经营运思之中。画论称之为"补画"，但"补"的意义不是填充空处，而是形成书画浑然的面貌。许多画家的书法风格与其画的风格相近，使作品呈现出统一的意韵。

西方画家完成作品后仅在画的一角签名，中国画家则在画上盖章。印章的意义不完全在于留名，印的内容除了名号以外，往往是格言和画家的心语，与画的内容相映，在形式上也是画的有机组成部分。比如在通幅水墨上，一方红印章与墨色对比，十分醒目，印章的大小、多少、位置都使画更完美，因而有"印章虽小压千斤"之说。

诗书画印共一体的样式不是中国画产生之初就有的。唐代以前画家很少落款，也少题诗写字。到宋代初期，还很少有画家留名于画上，有的仅将姓名写在暗处。北宋末年后，画家开始在画上题诗落款，在元、明、清几代遂成风气。究其原因，是因为宋代以后的中国画以"文人画"为主流。画家首先是文人，出自书香门第，或任各级官吏，他们作画的目的是为了寄托自己的才思和情感，发挥出自己多方面的才能，因而，他们将多方面的修养都体现在画上，使作品给人以宽广的艺术想象和耐人寻味的艺术意趣。

中国画中的不同门类各有特点,因而,具体的欣赏可以从山水、花鸟、人物三大类展开。

作为自然物的山水,曾在人类早期被当做神圣之物加以崇拜和祭祀。史书记载了历代统治者祭祀山川的活动。随着理性思想的发展,山水从崇拜对象演变为审美对象。孔子说"智者乐水,仁者乐山",是以山水比拟人的品格;《诗经》说"高山仰止,景行行止",也是以山水形容伦理观念。这种以山水联系人的精神和哲理的美学特性,一直支配着后世山水画的创作与欣赏。到了魏晋南北朝时期,文人士大夫山居野处的时尚和兴造园林的热情激发了山水诗的涌现,也促进了山水画从以往只作为人物配景的从属地位变为独立画科。

隋代画家展子虔(约550—640)的《游春图》是早期山水画的代表,描写了贵族人家春游的情景,江南早春的湖光山色尽收幅中,山有层峦绵延之状,水有咫尺千里之感。到了唐朝,画家李思训发展了金碧辉煌、工整富丽的青绿山水画,王维则发展了水墨山水画。前

(隋)展子虔《游春图》

者一般起装饰屋宇殿堂的作用,后者以其接近自然清新气息的意境,更多地被文人雅士赏玩。

五代和北宋初的画家完成了山水画发展的历史过渡。当时,南北方都有一大批画家投身于山川,面对自然收集素材,研究山水形象,在山水画创作中出现因地理条件不同的各种面貌。生活在南唐的董源(?—约962)居金陵,游江南,针对南方山峰多宽远舒展、江河多绵长逶迤的特征,创出了用横式长卷收览的样式。他的《潇湘图》引人进入温厚秀媚的郊野,展现春景的安闲与恬静。董源画中的山势比较平缓,从左到右、从近往深都没有大起大落,而是紧凑地连成一片。以横方向的长线条为主的笔势,构成了景色的静谧与宽远,特别是使用他所擅长的圆润墨点在山体上松快地点染,层层叠叠、斑斑簇簇,点出了山土湿润蓬松、灌木春草葱翠幽深的感觉,传达了江南景色的精神。

董源写江南山青水阔之平远,范宽(?—约1026)则画北方峰雄岭峻之巍然。范宽于唐末战乱时隐入终南山、太华山麓,北方的大山大川孕育了他崇尚雄峻之美的情怀。《溪山行旅图》是他的传世真迹。画中突兀的高峰拔地而起,成为视觉中

(南唐)董源《潇湘图》

（北宋）范宽《溪山行旅图》　　（南宋）马远《踏歌图》

心，前景的大石、密林、溪流与山径都被堆挤在紧凑的空间中，成为中峰的烘托。在两米余高的大幅中，从山石到树木、从茂树到旅人，都得到具体的刻画。此画被誉为"写山真骨"，一个"真"字，道出了五代、北宋时期山水画富有具体山水对象的真实感的特征。

　　山水画到南宋出现了变化，主要体现在构图布景方式上。南宋画家马远和夏圭改变了五代、北宋画家常用的全景山水构图，而取山水景色的一角，即从某个最佳角度截取景色收入画中，人称"马一角，夏半边"。马远的《踏歌图》就以造型精练、笔墨简放的特点区别于北宋时缜密的画风。在这幅作品中，马远还使用了"大斧劈皴"法，即以浓墨渴笔侧锋斜刷，表现山石方刚坚实的质感。

　　元代是山水画发展的一个高峰期。此时，一些汉族文人不满

于异族统治，更加有卧游林泉、清高绝俗的心态。元代的黄公望、王蒙、倪瓒、吴镇号称"元四家"，都以画山水盛名。在他们那里，山水画创作是我与物接、物由我现、物化为我的过程。最典型的是倪瓒（1306—1374），他厌恶现实，隐居不仕，长年遁迹于太湖，过着"扁舟箬笠"的生活，沉浸于"无人间烟火"的境界，所作的山水有一种高度提炼的构图和风格：画幅多为立轴，下方的近景为平缓坡石，有杂树数株，或茅舍一间，中景是不着笔墨的一片空白，高处即远景山坡淡远而去。这种基本格式成为他精神上空寂与淡泊的象征。《渔庄秋霁图》是其中一幅，画中大片空白让人神游其内，在空山寂水中获得自然与人生同一的感觉。

山水画发展到明清出现了风格不同的画派，如明的"吴门画

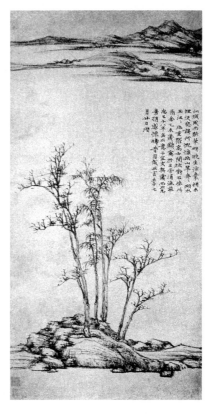

（元）倪瓒《渔庄秋霁图》

派"，清的"金陵画派"、"扬州画派"等，作品的面貌蔚为大观。无论是工笔还是写意，都达到了相当高的成就。清代一部分画家以继承和总结前人艺术遗产为主，如"四王"。有一部分画家则努力打破陈规，开创新意，如"四僧"。石涛是其中一位杰出代表。他一方面出入山川，"搜尽奇峰打草稿"，研究自然景致的规律，认为"夫画者，形天地万物者也"；一方面锤炼胸臆，以意高超于笔妙，认为"夫画者，从于心者也"。作品《山水清音》体现了这位大师师造化又师"心"的艺术个性，画作既有山川充实、生动的形貌，又贯注着画家的磅礴气度。本来属于意念之物的"气"，在石涛画中成为由笔墨运动趋势和力度构成的生机。画家还在作品中运用了他最擅长的墨点，点或充当山树，或意为草丛，浓中间淡，淡上压浓，像抖落的黑珍珠在满幅蹦弹跳跃，闪烁着山川的氤氲之光。

现代山水画发展的主要趋势是在传统的基础上创新，山水画有丰厚的历史杰作和传统精神，但在社会走向现代化的今天，需要体现时代特征和多样化的审美需求。黄宾虹、张大千等画家致力于从传统中开拓山水画新意。而当代杰出的山水大师李可染，从写生、研究传统和吸收西洋绘画养料三个方面，不懈探索数十年，创造了山水画的新式样，在色彩上以黑为主调，注意积累法和空间表现；在章法上以密为特点，注意结构、块面的秩序与变化，兼有冷静的理性精神和热烈的感情特征，把中国山水画推向新的高峰。

花鸟画是中国画的另一支脉。花鸟在绘画上经过了从氏族部落图腾到作为"祥瑞"图案装点生活空间的漫长变化，最后脱颖为一个绘画专科。到了唐代，工细一体的花鸟画基本确立，粗放写意的花鸟画也开始萌发。如同山水画一样，花鸟画到五代、北宋也进入繁荣期。

工笔花鸟是在绢、绫或熟宣纸上用严谨工细的线条画出形象后，填以重彩并渲染背景而成的。题材大多是有美好、吉祥象征的

花卉和鸟禽,如牡丹、松、竹、梅、菊、孔雀等;在题款上取谐音,以体现喜乐、富贵的气氛。宋代是工笔花鸟的鼎盛期,一幅团扇形式的《荷花》虽无作者署名及年款,但细腻的造型和柔和的敷色,既表现了花卉的质感,又刻画出沐露荷花的娇憨妩媚之态。

花鸟画中的写意一格起于唐代,经宋代文同、苏轼等画家发展而成为花鸟画的主流。"写意"有两层内涵,一是写物象之意,捕捉物象的精神,二是写胸中之意,借形象传达情感。松、梅、竹、菊在花鸟画中之所以成为"永恒"的题材,是因为画家赋予它们以高洁、晚香、坚强等人的品质。例如竹,其"清姿瘦节"、"虚心凌云"的精神如谦谦君子风仪;又如兰,其"幽香独处"、"不染世浊"的品性正符合艺术家的"清高"胸怀。竹节与风节、素兰与君子、梅枝的繁疏与心境的喜忧本无联系,但经画家移情写意,作品便有了耐人寻味之处。明代画家朱耷(1626—1705)的《荷花双鸟》可以称为画家的自画像。作为明王朝的宗系,朱耷感到明朝的灭亡便是国亡家丧,他奇倔的个性不是一种天性,而是在坎坷的际遇中形成的偏执情结,仇恨、悲切、无奈、幻灭等各种复杂意绪使他每每在画中宣泄或寄托情怀。画作中扭曲但挺

(明)朱耷《荷花双鸟》

攒而上的荷干,支离破碎的荷叶,上大下小而有几分峻险之势的顽石,都是桀骜不驯的性格象征。画中的鸟是朱耷创作的典型,它目光斜视,不屑于世,但处在不安之中。这样的花鸟向人们讲述的是画家的惨淡人生和困顿际遇。

在所有画竹的画家中,可能数清代的郑燮(板桥)(1693—1765)数量最多,他自谓"四十年来画竹枝,日间挥写夜间思","板桥专画长竹,五十年不画它物"。与其他画家视竹为个体生命的自重与自傲不同,郑板桥的竹有独到的内涵,即用竹的形象表达他复杂的官场意绪和对现实的关注之情。在他辞去淮县知县官职时,他画了《墨竹》,题诗曰:"不过数片叶,满纸俱是节。万物要见根,非徒观半截。"可见他画竹是为了表白自己对"节"的见解。从风貌上看,郑板桥的竹不属于萧疏淡泊圭老一体,也不属于狂放霸悍怪诞一格,而有对自然之竹千锤百炼后塑造的坦荡与落拓面貌。

花鸟画经近代吴昌硕、齐白石的发展,呈现出新的面貌。吴昌硕(1844—1927)以书法入画,画风雄健烂漫,用色不避俗而不俗。他的画在"狂怪"中"求理",在规矩中求"豪放",不拘

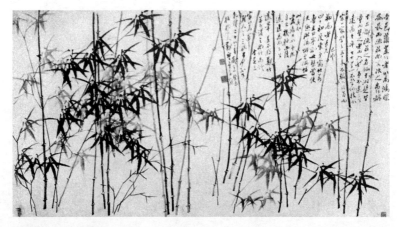

(清)郑板桥《墨竹》

第三章　绘画艺术欣赏

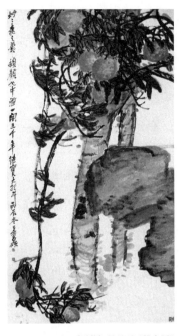

（近代）吴昌硕《桃实图》

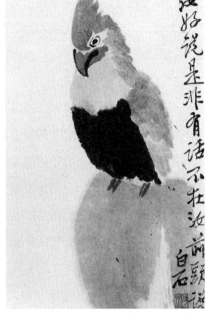

（近代）齐白石《鹦鹉》

泥于形似，而强调笔墨的气度，在花木竹石布局中讲究虚实、疏密、聚散的韵律。木工出身的齐白石（1864—1957）师承文人画传统并从民间艺术中汲取了营养，但到晚年进行了"衰年变法"，形成个性更为鲜明的大写意风格，把花鸟画又发展了一步。齐白石的绘画题材已不局限于传统文人的"四君子"等寒窗清贡之物，他将生活现实中的普通物象收入画幅，虾、蟹、青蛙、竹耙、白菜、瓜果等在他的画中都散发出沁人肺腑的村野气息。

在花鸟画坛上，一般说来，每位画家都有最擅长的一类花卉或动物，在长期观察、写生的基础上，对某一种形象有独到的表现力。例如现代画坛的潘天寿以画荷著称，李苦禅以画鹰闻名，徐悲鸿的马是一种具有奋发向上精神的象征形象……花鸟画的题材内容正随时代不断扩充、发展。

山水、花鸟画都是在唐宋以后逐渐成熟的，而古代人物画却早

在战国就已确立,至唐宋成熟,到明清相对衰微。人物画题材可分宗教人物、历史人物、现实人物三类,艺术手法亦可分白描、工笔重彩、写意三类。战国时期楚墓出土的两幅帛画,表明用线造型表现人物肖像的传统相当深远。

画史记载人物画自西晋画家卫协"始精",东晋画家顾恺之继往开来,积极提倡人物画"形神兼备"的创作标准和品评尺度,他的《洛神赋图》取材于曹子建赋文,用横卷构图把《洛神赋》叙述的意象形象地再现出来。洛神在画中出现数次,以她为中心,全卷分为若干段落,又保持段落之间的连续性,巧妙地以空间艺术传达了时间艺术,把赋文创造的意境进行了再度创造。画家用"游丝描"的细线勾勒物象,线条有紧劲连绵、风趋电疾的表现力。

南北朝时期"秀骨清象"的人物画到了盛唐变成"秾丽丰肥"的仪貌,人物画内容也从贞妃烈女变成宫中闺妇。与盛唐泱泱大国蓬勃旺盛的生命力相呼应,唐代人物画有一股"焕烂求备"的大度

(东晋)顾恺之
《洛神赋图》(局部)

第三章 绘画艺术欣赏

（唐）周昉《簪花仕女图》

气派，有一种极富"艳丽"、追求感官享受的情趣。周昉（生卒时间不详）的《簪花仕女图》再现了宫中贵妇闲适风流的生活，将人物塑造成浓妆艳抹、轻衫薄纱、丰体玉肌的丽态倩影，成为唐代人物画的典型风格。人物画在宗教绘画中也十分突出。自从佛教西来后，佛教艺术成为中国艺术中独特的方面。像敦煌莫高窟的壁画，有许多是描绘佛的生平故事、天国景象的，属南北朝时期的作品大多吸收了外来的人物造型特征，至隋唐后发展成为唐代宫廷绘画一样富丽辉煌的风格。唐代著名的画家吴道子的作品大多数就是佛教题材的人物画，传为北宋画家武宗元画的《朝元仙仗图》则是反映道教中众仙朝拜最高神祇的题材。画家通过线条的变化，刻画出帝君的端庄雍贵之志，男仙的肃穆度世之风，女仙的轻盈端丽之仪，以及整个行列飘然行进的动势。

人物画在五代、宋、元时期的发展是多样化的，有像顾闳中的《韩熙载夜宴图》那样记录现实人物生活的经典作品，有像李唐的《采薇图》那样刻画古代贤士英雄的历史画，有像张择端的《清明上河图》那样长五米余、全景式收入一个古代都市城内城外风貌的风俗画，还有像梁楷的《太白行吟图》那样不着背景，仅以粗放简括的几笔线条勾画出一代诗仙豁达与豪放性格的写意人物画……到了明、清时期，人物画中的"雅集图"和仕女图渐多，

前者多是文人聚会林泉之间以艺交友的写照，后者多是宫闱女性寂寞仪态的记录，此外还有专门为皇帝权臣们观赏、作为史实记录的大型历史画以及帝王的肖像。从总的趋势看，人物画风格到清末变得柔弱，只有海派画家任颐（伯年）的《木兰从军》、《女娲补天》、《关河在望》等作品以主题思想的鲜明和人物气质的饱满开创了人物画的新面貌。到了现代，徐悲鸿、蒋兆和等画家吸收了西方绘画造型手法，取材于现实生活，人物画显示了传统基础上的时代气息。

古往今来，绘画作品是人类历史的形象记录。在绘画长廊中徜徉与欣赏之时，一幅幅作品把人引入历史文化的深邃空间，领略一个个历史时代的风采。绘画艺术形式打动人的视觉感官，拨动人的心弦，使人感到欣赏过程是一次次美的巡礼与情感的升华。

思考题

1. 绘画艺术的特点是什么？它与雕塑、建筑等造型艺术的主要区别在哪里？
2. 绘画的种类有哪些分类方法？试举例加以解释。
3. 欣赏绘画艺术的基本方法有哪些？试以你对具体作品的赏析加以说明。
4. 绘画艺术的语言有哪些？怎样借助它们去欣赏具体作品？
5. 为什么在绘画欣赏中要提倡相互尊重和宽容的精神？
6. 以《春》为例，说明波堤切利油画的主要特点。
7. 试比较达·芬奇和拉斐尔所绘的圣母像。
8. 以《抢劫琉喀波斯的女儿们》为例，说明鲁本斯绘画的特点。
9. 以莫奈《日出·印象》为例，说明印象派在绘画技法上的变革。
10. 以列宾《伏尔加河纤夫》为例，说明批判现实主义画家的进步倾向。

11．以《夜间星辰》为例，说明凡·高所开创的绘画风格。

12．从表现形式上看，中国画的主要特点有哪些？

13．以周昉《簪花仕女图》为例，说明唐代人物画的特点。

14．以《潇湘图》为例，说明董源山水画的特点。

15．结合对《溪山行旅图》的赏析，谈谈你对"写山真骨"评语的体会。

16．何谓"马一角，夏半边"？

17．试以倪瓒《渔庄秋霁图》为例，说明元代山水画的特点。

18．结合作品，试析郑板桥所画墨竹的精神内涵。

19．以《桃实图》为例，说明吴昌硕作画重气势的特点。

建议阅读著述

1．《美学散步》，宗白华著，上海人民出版社，1986年。

2．《艺术发展史》，〔英〕贡布里希著，范景中译，天津人民美术出版社，1989年。

3．《中国大百科全书·美术卷》，《中国大百科全书》总编辑委员会编，中国大百科全书出版社，1991年。

4．《中国美术大辞典》，邵洛羊总主编，上海辞书出版社，2002年。

5．《世界美术全集》，金维诺主编，中国人民大学出版社，2003年。

6．《中华艺术通史》，李希凡总主编，北京师范大学出版社，2006年。

7．《外国美术简史》，中央美术学院人文学院外国美术史教研室编著，中国青年出版社，2007年。

8．《欧洲绘画史》，邵大箴、奚静之著，上海人民美术出版社，2009年。

9．《美的历程》，李泽厚著，三联书店，2009年。

10．《中国美术简史》（新修订本），中央美术学院中国美术史教研室编著，中国青年出版社，2010年。

雕塑艺术欣赏　第四章

钱绍武　谢　孟

第一节　雕塑艺术的语言

雕塑是造型艺术。凡是造型艺术，都是综合性的。雕塑艺术则是立体造型，即用三维空间的体积，表现某种形象和节律，达到交流思想感情的目的。其次，雕塑艺术由于形象比较简括，所以宜于抒情而不长于叙事。它像诗一样要求概括集中，以一当十，更加接近于音乐和建筑，从某种意义上说，雕塑正是形体化的"诗"。再次，雕塑的表现手法是高度概括的，它往往成为一个国家、一个城市、一个时代的标志，一旦立于通衢大道，它就带有某种"强迫性"，让人非看不可，从而像建筑艺术一样，直接成为人们生活环境的一个部分。最后，正由于雕塑与大众生活环境融而为一，所以它既是提高的艺术，又是普及的艺术，即人们普遍能接触到，也能被人们普遍接受和欣赏；同时，雕塑艺术自古至今，在物质材料的运用及表现手法等方面不断演变着，最近已发生突破性进展，所以也可以说，雕塑既是古老的艺术，又是现代化的艺术。

我们知道，一个立体，一个物体占有一定空间，是雕塑最简单的特点；但仅有体积、占有空间还不一定是雕塑艺术，一定要使体积和它们形成的空间体现一定的思想感情，才会形成雕塑艺术。因此，物质实体性的形体及其空间变化，便成了雕塑艺术最主要的语

言。搞雕塑的人所体会所感动的是占有一定空间的体积的变化，对体积非常敏感。音乐家对现实中的音响要非常敏感。画家对色彩要高度敏感。雕塑家对体积和空间的变化要有高度的敏感，要善于利用和强调体积的组合变化，强调体积感和空间感。罗丹说："雕塑家一切都要在空间中思考。"一张纸也有一定体积，有它的长宽高，但它没有体积感，你感觉不到它体积的力量。要用体积说话，就要加强体积感，使人感觉到它的体积。一个立方体正面面对观众，你只能看到一个面，而看不到体积。要使大家对立方体产生体积感，就要选择一个角度，使大家看到三个面。雕塑家必须善于组织体积，善于运用形体的变化，使之形成某种力量、某种感觉、某种韵律；必须使体积组合得有对比、有转折、有变化，而且很强烈。正如罗丹所说，古希腊菲迪亚斯雕的雕像是四个面：重心在一只脚，另一只脚是"稍息"的状态，两个膝盖一前一后，组成一个面；盆骨转向相反方向，又是一个面；胸部向膝盖的方向转动，成为第三个面；头侧向另一方，是第四个面。这样一来，雕塑表现的是一种很稳定、很有信心、很舒展、很昂然的感觉。动作的转折很小，很微妙，很协调，表现了希腊黄金时代稳定、含蓄、很有力量、很有信心的情绪。又如文艺复兴时代米开朗琪罗的雕塑则是两个面。他的《濒死的奴隶》的姿势是这样的：一腿挺立，一腿上抬，形成一个大面，整个身子剧烈扭转，形成了另一个大面。这里表现了强烈的扭曲、激烈的挣扎和强烈的对比，和四个面那种缓慢的、有节奏的、舒展的感觉完全不同。这是激烈的扭曲，完全是一种悲剧性的表达。这两个例子告诉我们，雕塑艺术正是通过实体性形体的变化、体积的变化、面的变化，通过人体体积的转折，通过人体转折的韵律去表现一种情绪、一种思想，甚至去表现一个时代的精神。这就是雕塑的语言。

雕塑艺术的语言中有两个值得注意的特色：

其一，特别讲究影像。什么是影像？罗丹解释说："假如在傍晚，把你的雕塑放在窗台上，你从窗内看出去，你见到一个立体的大体的轮廓，这就是'影像'。"我们也可以这样说，"影像"就是雕塑的基本轮廓所形成的影子似的形象。雕塑一般都立在大庭广众之中，要让人们在远处就能一望而知是什么东西，所以它的影像应该打动人，哪怕你坐汽车经过，也会被它一下抓住。如去莫斯科，火车未到站，就见到那24米高的《工人和集体农庄女庄员》雕像，像两个巨人在城市上空阔步前进，给人一种豪迈感。影像的表现力特强，不需要细看，一接触就把你抓住。

其二，要组织突出点。文学艺术所有的作品都要组织中心。伦勃朗绘画往往把无关紧要的部位安放在浓重的阴影里，而用最鲜艳的色彩或最亮的光点来突出重点。雕塑用什么来突出中心呢？靠主要的突出点。米开朗琪罗的《濒死的奴隶》中拧过来的肩膀，就是突出点，这个突出点揭示了全部内容。钱绍武做的《大路歌》，三个

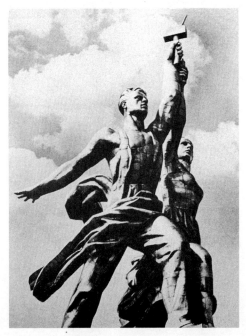

〔苏联〕木辛那
《工人与集体农庄女庄员》

工人拉一个碾子，中年工人在前，充满信心；左侧是一个老人的脚和一只按在地上的颤抖的手，在拼命拉，揭示压迫的残酷性；右侧是青年人的背，充满力量。这样就有了总的影像，又有了突出点。

雕塑艺术在创作上还有一些特殊的表现手段。如根据雕塑实体能否附着于背景材料上，可分为圆雕与浮雕两种表现形式。圆雕指不附着于任何背景上，适于多角度欣赏的、完全立体的雕塑，如罗丹的《思想者》等。浮雕则指在平面上雕出形象浮凸的一种雕塑，如人民英雄纪念碑浮雕等。浮雕只能从一个方面进行欣赏，所以它可以附着在建筑平面、用具器物等背景材料上。依照表面凸出厚度的不同，又分为高浮雕、浅浮雕等。此外，根据雕塑艺术作品的形象是否具体，在表现方法上又有具象与抽象之别。从古希腊至19世纪的罗丹，雕塑艺术特别是人体雕塑艺术，无不以具体的形象来表达感情，未脱离具象的表现手法。但是，与绘画等艺术相比，雕塑更加注重以形体动作来表现微妙的感情。罗丹很喜欢他的一尊名为《微笑》的收藏品。该收藏品雕塑的是一个青年，没有头，披着兽皮，斜斜地，只有动作中的一条腿，好像在微风中奔驰。罗丹说这比眼睛和嘴表现的微笑更充分。罗丹的雕塑都是借形体和每块肌肉来表达感情的，罗丹以后的一位法国雕塑家马约尔做的雕塑似乎是人体，实际上表现的是比较概括的、抽象的情绪。如他的《空气》，人体完全浮在空间，没有支柱，给人以轻盈、空灵的感觉。这连人体美都谈不上，只是给人一种韵律、一种调子、一种比较概括的情绪，接近建筑和音乐。但它使人感到协调，感到一种明确的情绪和意味。

第二节　雕塑艺术作品欣赏

一、殷商人面鼎

严格地说，这件作品是建筑、器皿和雕塑的结合。它的比例是

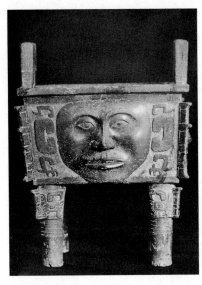

（商）人面鼎

倾向横宽的方形，显得稳重而开阔。粗犷有力的四条柱子，又十分挺拔而威严。人面的表情似乎是冷酷的，更增加一种神秘性。可能代表族祖或天神。厚实的体积体现了不可动摇的庄严肃穆之感，甚至令人觉得有点恐怖，从而产生敬畏崇拜的心理。李泽厚认为殷商的造型是"狞厉的"，这是对的，那么，为什么一件殷商的器皿会有这样的效果呢？原因很简单，就因为用这样的器皿所煮的牛肉是祭天的，是国家大事要昭告天地时才用的。这"大事"就铭刻在器皿身上，所以这器皿本身就是"纪念碑"，成为一种有关民族兴衰的象征，后来就干脆成为国家的代表了，被称为"重器"。古人甚至将一个国家民族的兴旺时期，称之为"鼎盛"；把一个国家被灭亡称之为"鼎革"，因为要销毁旧鼎，另铸新鼎。由此可见鼎在中国的重大意义和地位，从而也可以理解鼎为什么会采取这么庄重、厚实、威严，甚至狞厉的造型了。

一件器皿，要使它成为"纪念碑"，就不能停留在普通实用的范畴里，而必须熔铸进建筑、雕塑等宏伟的因素。正因如此，我们的鼎成了世界各国都不可能有的如此恢弘、博大、庄严、隆重的"器皿"。其实它并不是"器皿"，而是一种"雕刻"、一种"建筑"，也就是地地道道的"纪念碑"。

二、秦始皇陵兵马俑

首先，我们会被这数以万计的兵阵所震慑，可以想象出这种兵

阵在当时所向无敌的气势。其次，我们可以体会到他们的装备，从将军到士兵都十分简朴，但又很实用。再次，我们应该注意到严格而切实的写实风格。作品与其所刻画的对象一样朴实无华，但是周密严谨，甚至倾向于拘谨，有一点刻板。这种风格非但贯穿于兵马俑的全部，而且塑造这些兵马俑的匠师们也是如此。从这个意义上讲，非但兵马俑匠师们如此，秦代的书法——李斯的小篆同样是书法史中十分拘谨刻板的一种书体。

当然，我们这里是笼统谈秦代的艺术风格。任何事物都有例外。就是兵马俑中，也能找到生动深刻的人物刻画。

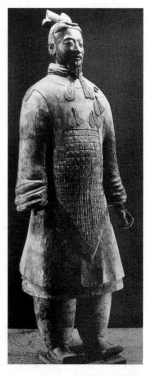

秦始皇陵的将军俑

如上图中的将军俑就是一例，于简朴中寓深沉、平凡中见大度，富有经验，指挥若定，一看就是一位行伍出身、身经百战、老谋深算、胸有成竹的将军，起码也是个"万夫长"。这种性格刻画是惊人的。因为这是公元前一百多年的作品，相当于欧洲雕刻中"希腊化"的中期。这时的希腊雕刻虽然动作多样、生动活泼，但在对带有社会真实性的人物的具体性格刻画方面，能达到这种水平的为数极少。

三、霍去病墓前石兽

如果说在政治制度上是"汉承秦制"，那么，在意识形态方面，汉与秦则全然相反，是"反其道而行之"。尤其西汉更是如此。秦严谨简朴，汉则恣肆奔放；秦拘束务实，汉则天马行空；秦整齐划一，汉则自由多变，在艺术风格上形成了所谓的"大汉雄风"，在中华

民族文化史上开辟出了一个空前灿烂的时代。

霍去病是汉武帝十分心爱的一员大将,死时才24岁,但兵威所指,已经军临祁连山麓,把匈奴赶跑,消除了长期以来匈奴对汉族的困扰。霍去病死后,汉武帝下令厚葬,"为冢象祁连山"[1],还要文武百官都去送葬,隆重之极。在以祁连山为造型基础的墓地上,雕塑家配置了一个石刻群,都以大块巨石雕成。上面所说的汉代艺术的特色集中体现在这组石刻之中,真是运斤成风,奏刀成趣,随石赋形,大气磅礴。如果说兵马俑创作者们的心态是拘谨小心地如临深渊、如履薄冰,那么汉代的这些匠师则毫无顾忌,充满了即兴的豪情。在这块交给他的领地里,就像上帝在创造世界,找到了一块浑圆的大石,发现上端有一条白色的暗纹,立即利用它,刻成虾蟆的脊梁。石尖上随

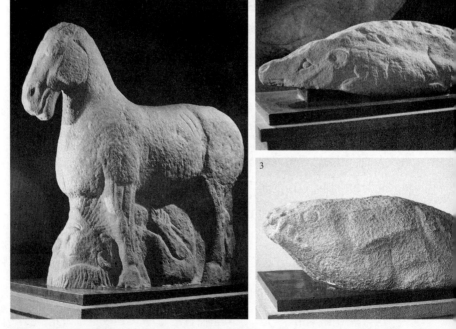

图1 (西汉)霍去病墓前石马　图2 (西汉)霍去病墓前石猪　图3 (西汉)霍去病墓前石虾蟆

[1]《汉书·卫青霍去病传》,中华书局,1962年,第2489页。

意凿几个圆圈，算是眼睛和嘴巴，反正浑圆的肚子已经充分体现了虾蟆的特征，眼和嘴只要去意会一下就行了。而另一边竟依然是块不成形的顽石（可能本来靠在山边，不会有人去仔细端详）。总之，就这么寥寥几刀，一个胖墩墩的虾蟆已经精彩入神。

墓前的跃马则更为动人。作者选了一块向上崛起的三角形巨石，它本身就有一种向前冲刺的感觉。利用这一点，作者刻出了一个强悍有力的马头。在这总的三角形里，再刻出一对屈膝跃起的巨蹄，而身子和后腿只是随刀刻去，聊以达意而已，因为总的石势和点睛之处已经神形俱备了。

这组石雕群，堪称中华民族的瑰宝，是中华民族智慧的结晶。这种对天然巨石的领悟和运用，这种对自然之美的理解和尊重，这种即兴式的用刀胆魄，我们从埃及、希腊，乃至印度的雕刻中未曾见过。在这里，见不到奴隶劳作的烙印，却充满了创造者的欢欣！

那么，为什么汉代竟会有如此开阔自由的艺术风气呢？这是一个值得探索的问题。笔者觉得可能有以下几个原因：首先，为了针对秦的严酷，汉高祖在政治上实行了宽和的政策。汉文帝、景帝也都继续实行这种政策，以"黄老之术"治世，提倡"无为而治"。这种宽和的政治气氛直接促进了艺术的宽容和多样。其次，汉代提倡楚文化。汉高祖的《大风歌》就是楚歌，汉文帝的柏梁台诗、汉武帝的《秋风歌》都是楚声。而楚文化本来就是比较雄放活泼的。再次，就是"黄老之术"的道家思想。道家一贯重视"顺乎自然"。一切都要求尊重自然，合乎自然，要求天人合一，与自然融而为一。这种哲学思想必然会产生霍墓石雕这种相应的审美观点和相应的艺术手法。笔者笼统地把这种审美观点叫做"天趣"，主张"虽由人作，乃似天成"，主张最好不露斧凿痕。总之，可称之为"天趣盎然"。以后这种审美观又影响到中国的木雕、竹雕，直到现在的根雕。利用天然太湖石作为园林的主要景观，也应该受到这种审美观

点的影响。这一审美原则只是到了19世纪后半叶，才通过日本传到了西方，影响了全世界。

四、北魏云冈石窟大佛

佛教来自印度，一般认为从东汉已传入中土。但大规模的佛教造像却从北魏才开始。大同云冈是我国早期佛教艺术的代表。其中最有代表性的杰作，当然应该是昙曜五窟中的大佛，即第20窟的释迦趺坐大像。虽然脸形体形还保留着印度、尼泊尔的影响，然而比例构思却已中国化了。魏文成帝要僧官昙曜造佛像，"令如帝身"。因此除了保持一定的宗教仪轨以外，创作者极大地夸张了双肩，使佛像的确达到了前所未有的庄严宏伟，有了帝王之气。这种气派是印度和尼泊尔雕像所没有的。

在这里，我们看到了印度艺术和中国艺术的融会。而中国的艺术似乎更加人性化，更加富于人情味，更加温厚含蓄，同时更为"写意"，也就更加自由。

五、西魏麦积山第123窟童女供养人

如果在云冈我们看到了印度和中国艺术的交融，那么，通过麦积山的造像，我们可以发现另一种融合——中国南北艺术的交融。这主要是因为魏孝文帝大力推行汉化政策，迁都洛阳以后派了大批工匠到南朝学习。南朝是刘宋、南齐、萧梁、后陈的天下。虽然是小朝廷，但是经济文化却有了长足进展。当时的文化风气十分绮丽讲究，大画家陆探微就是这一时代的人。他创造了一种典型，叫做"秀骨清相"，十分婉丽清秀。大概是受了这种影响，北魏的石窟艺术中也就出现了一种新的艺术形象，既有南朝的秀丽灵动，又有北方少数民族的刚健清新，骨气坚刚而姿容秀美。前面提到过的外圆内方造型法也在这里得到了体现。西魏第123窟的童女供养人可以说是石窟造像的杰出代表，一种天真纯朴、聪明颖悟的气质溢于言表。特别是她的笑，是中国古代艺术家的杰出创造。在埃及雕刻中，

第四章 雕塑艺术欣赏

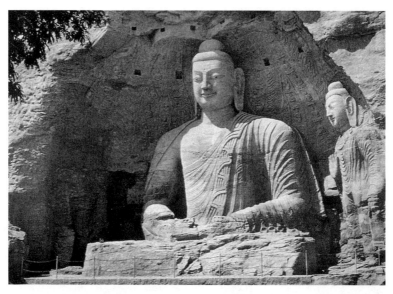

（北魏）云冈石窟第 20 窟大佛

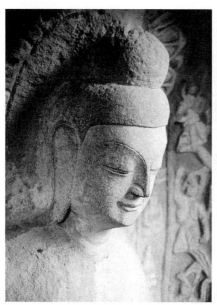

（北魏）云冈石窟第 5 窟佛像头部

（北魏）云冈石窟第 8 窟鸠摩罗天

（西魏）麦积山石窟第123窟童女供养人　　（隋）麦积山石窟菩萨

我们找不到笑容，大概是由于他们太重视对"永恒"的追求。在希腊的古风时期，我们所见到的笑，是一种木然的笑。被人射了一箭，倒下去的时候还在这么"笑"。在印度的古雕刻中，则到处可以看到笑，那么活泼，那么热情开放，甚至还带有一些原始性的诱惑。但中国人的笑却大异其趣。我们一贯主张含蓄，主张"笑不露齿"。在这里，我们看到一种宁静的笑，一种温存的笑，一种纯洁的笑，一种智慧的笑，一种了悟真谛、悠然心会的笑，一种解脱了一切世俗烦恼的笑，一种超出人生但又并不否定人生的笑，既有南方姑娘的灵秀，又有北方姑娘的纯朴。这笑可以使人忘忧，这笑给人以无限的启迪。它无疑是中国古代雕刻中的一大创造。

六、龙门奉先寺卢舍那大佛

如果用花开的顺序来比喻北魏至唐代的雕刻，那么，北魏好比"含苞"，隋代就像"待放"，而唐代则是"盛开"。

唐代是中国封建社会的高峰。不仅雕刻，而且几乎各方面都显

示了成熟阶段的到来。书法、诗歌、建筑莫不如此（只有绘画是例外，绘画的高潮在两宋）。

洛阳龙门的奉先寺是武则天舍了脂粉钱而兴建的。她指定了一位可称为"专家"的太监，自始至终进行监制，雕刻的艺术质量可说是空前的。令我们惊奇并且直到现在还无法理解的是：这个高十七余米的主佛——卢舍那大佛的表情，竟能如此细腻动人，如此慈祥、亲切、温厚、博大。相比之下，云冈大佛显得还有点"洋味"，表情也略嫌单调。乐山大佛则已是晚唐之作，虽然巨大无比，但刻画粗疏。四川安岳的23米卧佛，同为盛唐精彩之作。但因主题不同，佛陀已入涅槃状态，因而无从类比。总之，这尊如此巨大的佛像能够雕凿得如此生动入神，实在是个奇迹。尤其当我们注意到这石窟十几米外已是悬崖，下临伊水，显然没有后退远观以便掌握整体表情的余地。而隔河相望，当时还没有制出望远镜一类的器械，也难以把握佛像的整体。真不知巨匠们如何仅依比例推算就能精确掌握石像如此微妙的表情，真是神乎其技，令人佩服得五体投地。总之，这座大佛规模博大，气度恢弘，雕饰精美，妙相庄严，的确

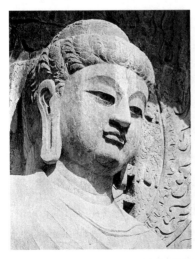
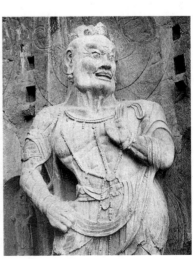

（唐）龙门奉先寺卢舍那大佛　　　　（唐）龙门奉先寺傍立力士

体现出了盛唐景象。

与此同时,还必须提到这座佛龛两侧的力士。虽然身子过大,两腿过小(这是由于当时有庙,一入庙门,已到力士脚下,人都仰观,产生极大的透视变形,所以匠师们采用了这种特殊方法),但整体气势仍能雄视当代,威慑百世。在这里,笔者想提出一个极为有趣的现象,就是我们中国人表现力度的方法颇为别致。希腊雕刻中表现大力士都夸张大胸肌、三头肌之类,如《休息中的赫克里斯》,全身肌肉发达,肥硕惊人。但我们的力士却与此不同。以奉先寺和极南洞力士为例,肌肉当然也是壮健的,但颇为一般。我们古代匠师们所着重表现的,是脖子和肚子。这奉先寺力士的脖颈真夸张成了"燕项",而且贲张纠结,劲气内鏊,使人觉得如果他吐气开声,伸臂一击,必然是排山倒海,无坚不摧。极南洞力士,则极力刻画其肚子(我们称之为"梅花肚"),真是力量凝聚,坚刚似铁。推究其源,竟是中国的传统观念所致。我们一直把"力"和"气"这两者相提并论,并认为"力"来源于"气"。在日常语汇中,我们常把"力"称为"力气"或"气力"。我们强调内功,练力必先练气。所以夸张脖子和肚子,正体现了雕塑家对于气的运用。这类例子也可见之于山西天龙山的晚唐两力士。和龙门的梅花肚相反,他们的肚子表现为吸气状态,向里凹陷而力度不减。虽然它们所表现的气的运用方法不同,但在遵循"由气生力"这条原则上,则是一致的。

七、敦煌盛唐彩塑菩萨

彩塑到了盛唐达到了顶峰。我们只能以"富丽堂皇"四字称之。虽然有些菩萨还留有胡子,但整体造型已完全女性化。据说观音菩萨为了普度众生,使人们容易接近,给人以慈祥、亲切之感,因而化为女身。而到了匠师们手中,却完全体现为娴雅从容、婀娜多姿的美人了,以至有人觉得和宗教信仰相去甚远,评之为"菩萨如宫

娃"。当然从正宗的佛学教义来说,的确是离题发挥,大可非议。但我们从艺术的角度来看,却反而要拍案叫绝。因为他们留下了唐代妇女特殊的"美",富赡华贵,仪态万方;他们留下了一整套高超的彩绘艺术,绚丽夺目又统一调和,直到现在还能给研究色彩的专家们以无穷的启迪。

(唐)敦煌莫高窟彩塑菩萨

八、山西晋祠侍女群塑像

晋祠的起源真是久远,周成王封他弟弟叔虞于晋,后人纪念他,于是修了晋祠,同时又为叔虞的母亲邑姜建了圣母殿。殿中央是邑姜像,左右两庑塑造了四十多位侍者。此殿初建于北宋的天圣年间,重修于崇宁元年(1102)。在殿内邑姜(即圣母)像的座台背后有墨书元祐二年(1087)的题记,那么,这堂雕塑完成于元祐二年,当是无疑问的了。

主像邑姜,正如很多宗教雕塑一样,由于仪轨、身份的限制,做得比较拘谨刻板。精彩之作全在于这群侍女之中。严格区分,四十二尊中有宦官五尊,着男服的女官四尊。其中有几尊看来很像是后代补加的(比大部分原作大了一号)。这群侍女雕塑总的尺寸和真人的大小相差无几。这些侍从都各有专职、身份,性格也各不相同,举手投足,顾盼生姿,世态人情纤毫毕现,几乎可以给她们每人立一个传。比如东庑东侧第五人,作者刻画了一个机敏灵便、善侍人意、鉴貌辨色、伶俐尖巧的姑娘,是一个具有相当经验的丫环。可能,有人会认为笔者的分析有点勉强。她又不会说话,又怎么能知道她"善侍人意"呢?我们不妨来仔细考察一番。请看她的

整个身姿，是微微向前倾斜，似乎在较快地迈步。和她周围的几人相比，她的行进速度要快得多。所以说她是很"灵便"的，也就是说，她是很灵活利索的。她脸的朝向和行进的方向不同，似乎有人打招呼，她立即回头应对，有点"蓦然回首"的意味，所以说她是机敏的、反应迅速的。她眉毛高挑，眼小而锐利，一副眉飞色舞的样子，所以说她是一个尖巧而会讨好的姑娘。正因如此，她也似乎颇为得意，所以说她"善侍人意"。这些看法，并不是个人的独特想象，而是这件艺术作品的客观效果。

特别值得注意的是东庑北墙一行最中间的一位。她身材纤弱而风姿绰约，可是双手捧心，神情落寞，好像有满腹的心事。她幽恨怨怅，满腹牢骚。看来她是一位自尊心极强、不肯随和、不会讨好、连别人的同情都会加以拒绝的姑娘。人物总的造型极为内敛，自上而下的直线衣纹也强调了优美柔和中的倔强之气。她的眼神和其他侍女都不一样，完全是在内省，对周围的一切都不予理睬，更显出心高气傲、孤芳自赏的意味。这是一件精到的杰作，体现了作者对社会的认识之深，其造型水平也达到了雕塑艺术的高峰。

这里不妨再举一个杰出的作品：西庑西侧第三位侍女，一个头顶高冠的中年侍女。显然她已年老色衰，不受重视，似乎已经丧失了跟别人争强斗胜的资本。她已历尽沧桑，看透了人情冷暖和世态炎凉。她的眼睛里已没有了希望和失望，有的只是冰冷的寒意和犀利的洞察。那微微下撇的嘴角，体现了她的不满和蔑视。

这些表情十分明确，不容误解。我们可以设想：这些表情身姿所传达的思想内涵，绝不是建庙主人的意图，而是雕塑艺人们的深刻构思。我们所看到的形象其实已经和宗教无关，和纪念邑姜这位圣母也没有多少关系。这些创作纯属雕刻家们有感于心的"借题发挥"，但我们不得不承认这组雕塑是现实主义艺术的伟大成就，从中我们看到了北宋社会中有血有肉、有喜怒哀乐的真实人物，体会

第四章 雕塑艺术欣赏

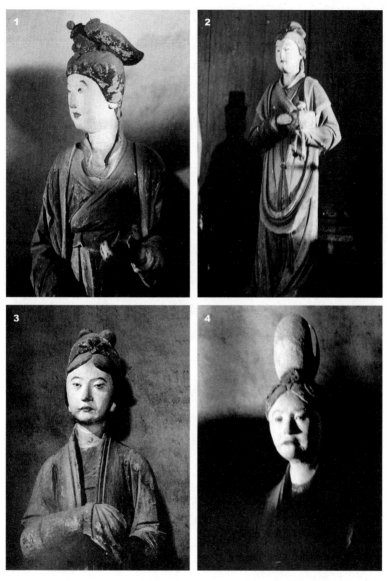

图1 （北宋）晋祠侍女善侍人意者
图2 （北宋）晋祠侍女捧印者
图3 （北宋）晋祠侍女满腔忧怨者
图4 （北宋）晋祠侍女年老色衰者

到这些人之间的社会关系和由此而产生的复杂心态和深刻个性，不管作者当时是有意还是无意。我们同时也不能不由衷赞赏雕塑家们的高超技艺。这种深入的个性刻画，这种微妙的造型能力，在宋以

前是远远没有达到过的。即使我们放眼世界，仅从深刻刻画人物个性、揭示一定社会关系中的具体个性这个角度来看，欧洲文艺复兴时代的雕塑作品也还没有达到这种水平。

这群雕塑的艺术风格也值得称道。首先，这是一堂整体设计，侍从的排列都经过周密的思考，井然有序，不可分割。其次，每个塑像都有各自不同的内在韵律。一切身段、动作，包括衣纹服饰都各有特色，又处于总的统一体之中，明快自然，完全没有烦琐堆砌之弊，干净利索，神完气足。

九、四川大足十二圆觉洞

宋代雕塑艺术特色是雕塑家开始充分认识自然美，使雕塑与周围环境产生内在的联系。这是宋代雕刻家超越了前人之处，突出的例子是四川大足宝顶山的十二圆觉洞。当你参观大足石窟时，会在盘空窄道上忽见一狰狞巨狮，蹲踞路侧。此狮长4米，高近3米，正瞪视前侧的一条石隙。石隙大如普通房门，里边黯黑幽深，神秘莫测，近看才隐隐看出有一人向里而跪。当你进洞之后，发现洞上方小窗透入微光，依稀可见跪拜人竟是一位璎珞披体、头戴宝冠的菩萨。而当眼睛逐渐适应之后，才发现洞中竟端坐着古佛三尊，其旁列坐十二位"圆觉"，宝相庄严，精妙绝伦。再仔细看，尚有金童玉女，分侍前后。后壁上端渗水，随水所至又刻出一个小童，持器而汲。这可真是"别有天地非人间"了。综观全局之后，这才恍然大悟：跪者乃普贤，自是骑着青狮而来。菩萨进门礼佛，坐骑自当留在门口相候。就这样一个普普通通的洞窟，长宽不过百米，既无石幔石乳之景，也无怪岩奇峰之秀，宋代的四川雕刻家却能安排得精彩迭出，引人入胜。甚至连洞内的光线也经过了精心的设计：太亮了会失去神秘诱人之力；太暗了又会漆黑一团，令人无从捉摸。

这样精妙的环境艺术设计，堪称点铁成金、里呼外应、步步深入、扣人心弦。这种水平在唐以前是无法想象的，而且在大足还不

止一处。南方的飞来峰烟霞洞也有类似的妙品可见。杭州飞来峰石窟主要是元代的作品,从石刻造型的水平来说只能列入二三等。但在冷泉石崖上有一观音像却是环境艺术的杰构。在飞来峰三字的界石左侧,有一小山嘴,枕于冷泉之上。山石本身极尽变幻,泉水也随山势曲折穿插,透迤而过。就在水畔崖边,雕刻家凿一浅龛,观音跌坐,上身微倚,一腿屈起,旁置净瓶一枚。菩萨正低眉沉思,头略倾侧,似凝神谛听,目光所注,正对清流一曲。波光云影、松涛泉声与古佛相融会,水月观音的意境得到了完美体现。这种设计亦为印度和欧洲所无。日本学中国,学了千余年,却忽略了这极为可贵的一招。宋代匠师们的创造智慧,岂不令人心折!

十、山西平遥双林寺韦驮像

一般来说,中国雕塑进入明代以后,虽然在写实技巧和安排装饰上有所进展,但在造型和气势上都弱于唐宋。然而,山西一地却不在此例。尤其是山西平遥的双林寺更是高出侪辈,不同凡响。双林寺中的杰出代表就是这尊韦驮像。南宋以来,雕刻中逐渐强调线的组合和装饰,而减弱了体积的表现力。但这尊像的作者却十分懂得造型的立体感和空间感是雕塑艺术的生命所在。这尊像,尤其是头部的塑造,具有强烈的空间意识,也就是特别强调头部的每一块形体都处于有深度的空间之中。所以这些骨骼肌肉的形体显得

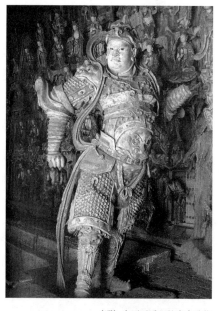

(明)山西平遥双林寺韦驮像

十分饱满,十分坚实,充满了一种张力。雕像被刻画得雄壮英武、神采飞扬,汉民族的武士之美、男性之美得到了前所未有的体现。

十一、湖北武当山环境艺术

明代继承了宋代的环境艺术观念,使庙宇雕塑形成一完整体系。而永乐皇帝则创造了一处将雕刻、建筑、山岳、河流建成一个有机整体的杰构,真可算是震烁古今的豪举。而雕塑即为其中的点题之作。

武当山原名太和山,何时改名,山志不详。唐代已有人建五龙洞,宋元有所增添。到了明代的永乐皇帝,他竟征集了十三州府的财富,集二三十万人力,三次亲自下诏,历时十二年而建成此巨构。计有宇舍两万多间,建筑面积达一百六十多万平方米,拥有一宫、二观、二十二庵、七十二岩庙、十二亭、十祠(其中也包括少量为前代所建),把近百里内的山峦、河川、建筑、雕刻组合在一起。主题是歌颂一位代表北方的大神——真武大帝,描述他身为太子而历尽磨难,终于成道,率龟蛇二将(中国传统的北方象征,"玄武"的标志),驱尽天下妖魔,被玉皇大帝册封为北方荡魔天尊。只要读一点明史,我们就知道,正是永乐皇帝本人的历史,与之若合符节。燕王朱棣正是北方之王,以极残酷手段,违背封建纲常伦理,推翻了他的侄子建文帝,攻杀大批忠贞大臣,终于夺得政权,入主中原。燕王凭借的是武力,所以"以武定天下"是他的原则。"北方之神以武平天下"、"北方之王以武入主中原",大力宣传"真武大帝"就是宣传他以武定天下的必然性、合理性。这里的山川极有特色:主峰很高,周围群山呈辐射状,宛似苍龙巨兽,滚滚而来,逶迤而近,都化为峭壁千寻,森然可怖。进山有河,名为剑河。山名天柱,孤峰直上,冠以铜殿。铜殿中,真武大帝泰然而坐,似王者而威猛,如武将而从容。有四臣旁侍,中间一将双手捧巨剑,如执圭璋,长几等身,肃杀之气尽显,视之凛然。全局的核心于此得到了最集中的体现。"剑"贯

穿了武当山的一切。"剑"即武力的代表，铜殿不杂一木一砖等附件，因为铜属"金"，"金"属"刑"，也就是"武力"的象征。总之，"天柱峰"就是"剑"，就是"武"，就是"以武定天下"的根本体现。

设计者把山岳、河流、建筑、雕塑组成一有机整体，并以雕塑为最后的点睛之笔，这种环境设计思想是极为可贵的，在中

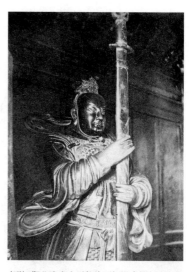

（明）湖北武当山天柱峰顶铜殿中捧剑武士像

国是前无古人，在世界上恐怕也只此一家吧！

十二、云南筇竹寺罗汉像和泥人张的批判性雕塑

看来，雕刻的确与国运有关，因为搞这项艺术没有大量资金是不成的。清代为封建衰世，以个人创作为主的绘画、书法等仍有可观，甚至可说是异军突起，出现了反传统的一翼，如扬州八怪和碑学派。可是在另一方面，雕塑却相形见绌了。清代的陵墓雕刻几无好处可说。一般的寺庙也凋敝日甚，一蹶不振了。只是到了清末的道光年间，才出了一个怪杰，名叫黎广修，四川人，在云南省为筇竹寺塑了五百罗汉。据说他常在茶馆与各色人等聊天，借此丰富自己的创作。现在从作品来看，这种说法是符合实际的。他塑的这些罗汉很难说有多少佛教仪轨，都是些普通的贩夫走卒、医、卜、星相之流。有人说这些雕塑有市井气，笔者认为这恰恰是他作品的优点。他实际上根本不是什么佛教徒，而是一位充满自信的艺术家。筇竹寺里有一副对联足以体现出这位雕刻家的气概。其词曰：

两手把大地淄泥，坚扁搓圆，洒向空中，全无色相；

113

（清）云南昆明筇竹寺罗汉像

一口将先天祖气，咀来嚼去，吞在肚里，放出光明。

表示出以造物者自居的气概，离宗教信条相差十万八千里，其实这正是市民意识的体现。

清代最后一个雕刻家，恐怕应该是"泥人张"的第一代张明山。他留下的作品不多，但一个《蒋门神》仅十余厘米，已把天津青皮的跋扈霸悍刻画得入木三分，可说是开创了批判性雕刻的先河。他的儿子张玉亭所塑的《钟馗嫁妹》，把种种无赖全都一一拈出，虽属小型雕塑，同样也具有很高的艺术价值。他们的雕塑其实比赫赫有名的罗两峰《鬼趣图》要深刻得多。他们揭示了这批可笑可鄙的"末人"。这批人物的出现，证明了封建王朝已到穷途末路。雕刻的大势也已衰颓到极点，但在这最黑暗的时候竟闪出了这点可贵的星火，预示着新时代的生机。

以上介绍了一些中国雕塑中具有代表性的作品。因为以前介

绍得不多,因此谈得比较详细。当然,我们也应该了解一点国外的雕刻。

一、维纽伦的维纳斯

在奥地利史前人的洞窟里,发现了这个裸体的女像。据说是25000年前的作品。这是原始社会性崇拜的产物,刻画的是一位生殖之神。她硕大无比的乳房和臀部说明了其强大的生殖能力,而脸部则几乎看不见了。对那位天才的作者来说,这可能也不在他的雕刻语言范围之内。

二、苏曼儿王朝的雕像

两河流域苏曼儿王朝的雕刻已是奴隶社会的"人王"了。

三、巴比伦城头浮雕

古代巴比伦帝国的宏伟城垣和它上面的瑞兽,精美得令人吃惊。

四、埃及狮身人面像

古埃及的法老王,建起了史无前例的金字塔,其实就是法老王的陵墓。在陵墓墓道的出口处,建了一座雄

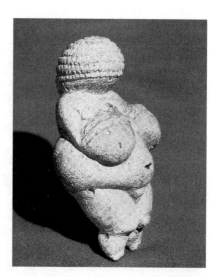

〔奥地利〕维纽伦的维纳斯

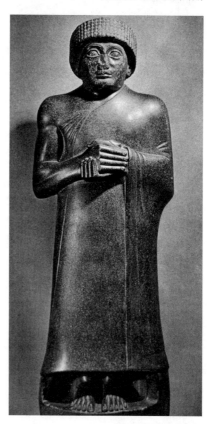

〔新苏曼儿〕格底亚王像

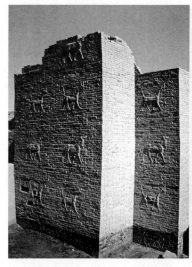
巴比伦城头浮雕

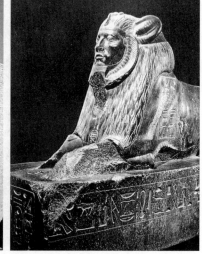
〔埃及〕狮身人面像

伟庄严的雕刻——狮身人面像。人面即法老，狮身代表沙漠中的权威。

五、米隆的《掷铁饼者》

古希腊崇尚体魄之美。奥林匹克神山畔举行的运动会，现在已为全人类所继承。希腊民族的兴旺发达全靠海上贸易。海上贸易带有海盗性质（直到十七八世纪，沿海的民族还保持着这种特色），因此善于海上搏斗是希腊民族的荣辱所系，而奥林匹克运动会就是奖励这种搏斗精神和技巧的重要活动，优胜者可获得至高无上的荣誉，并为之立像纪念，希腊黄金时代（公元前5世纪）米隆做的《掷铁饼者》就是这种纪念像之一。

六、美隆地区的维纳斯

希腊民族长期保持着原始的性崇拜习俗，每年都要举行群婚制的节日活动（当然和原始民族不大一样，可以理解为"群婚制"的残余）。公元1世纪在美隆地区发现的维纳斯就是希腊爱神、美神和生殖之神的集合体。

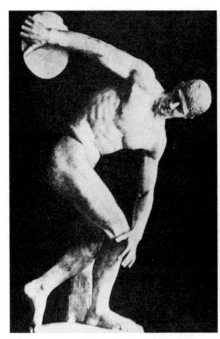
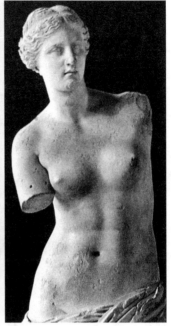

〔希腊〕米隆《掷铁饼者》　　　　〔希腊〕美隆地区的维纳斯

七、罗马皇帝肖像

古罗马兴起后，以武力征服了欧亚非广大地区。为了显示权威，并考验殖民地的忠诚顺服，古罗马盛行制作罗马皇帝头像，分送各地政府，各地则隆重迎接和供奉，以表示臣服。风气所及，王公贵族也都群起效尤。于是罗马的各种头像无比精妙，达到了登峰造极之境。

八、德国囊勃格教堂的供养人乌塔像

由于人民深受罗马帝国淫夷压迫之苦，一心向往上帝天堂之乐，基督教逐渐成为统治性的宗教。它对一切异教加以排斥和压制，使欧洲进入了"黑暗时期"。除了《圣经》，人们几乎不知道还有别的宗教和文化，广大社会阶层都陷入文盲境地，长达一千年之久。与此同时，也产生了相应的基督教艺术。基督教艺术和古希腊罗马的审美传统、审美标准已基本隔绝，而且背道而驰，进

罗马皇帝阿克里柏肖像　　　　〔德国〕囊勃格教堂的乌塔像

而在欧洲发展了一种极有特色的风格，往往在稚拙的造型中表达了十分真诚、十分强烈的情感和信仰。特别是在十二三世纪以后，形成了十分动人的哥特式艺术，德国囊勃格教堂的供养人乌塔像就是其中的一例。

九、米开朗琪罗《大卫》和《濒死的奴隶》

中世纪，以城市为中心逐渐形成手工业和商业阶层，发展为独立的政治力量，最终推翻了封建领主的统治，产生了第一批资产阶级政权。意大利的佛罗伦萨和威尼斯就是最早的典型。反封建的"人文主义"思想结出了辉煌的果实，其代表人物都是人类历史上的巨人。雕塑巨匠米开朗琪罗创作了一系列的杰作，其中的《大卫》是市民反侵略的象征。

初期的资产阶级政权并没有保持多久。以佛罗伦萨为例，到了16世纪下半叶，资产阶级就已被封建势力和外国势力的联合力量所打败，代表人物有的被烧死，有的被放逐，有的逃往法国，米开朗琪罗则做了俘虏。他做了一系列的奴隶雕像表达他沉痛愤怒的心情，

第四章 雕塑艺术欣赏

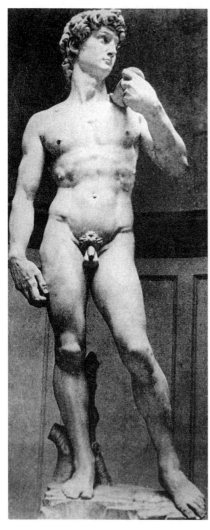
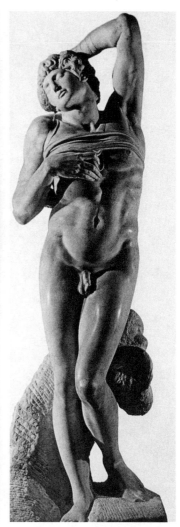

〔意大利〕米开朗琪罗《大卫》　　〔意大利〕米开朗琪罗《濒死的奴隶》

《濒死的奴隶》就是其中一个杰出的作品。按罗丹的分析，这是用两个面的方法做成的雕刻作品之一，从提起的腿和挺立的腿构成的斜面转向上身的相反方向，形成互相反拧的两个大面，体现了强烈扭曲、挣扎反抗的情绪。后来，这成了他的个人风格，他做的《昼》、《夜》等都是如此。

119

十、法国巴黎凯旋门上的《马赛曲》浮雕

18世纪末、19世纪初的法国,资产阶级联合其他阶层展开了轰轰烈烈的革命。一种从未有过的激情震撼了艺坛。吕德的浮雕就是这方面的代表作。这时的雕刻作风,总的来说是古典主义的。吕德的手法也并未跳出这个范围,但他的作品却充满了高昂的革命感染力。在女神的感召之下,法国人民奋起斗争,年老士兵挣扎而起,中年战士带动着青年人义无反顾地奔向战场,刀枪闪亮,号角声声,组成了一支金铁齐鸣、悲歌慷慨的《马赛曲》。

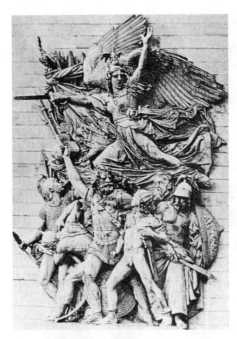

〔法国〕巴黎凯旋门上的《马赛曲》浮雕

十一、乌桐的《伏尔泰像》

理性主义、人道主义的代表伏尔泰、狄德罗、卢梭等人蜚声文坛,现实主义的雕刻大师乌

〔法国〕乌桐的《伏尔泰像》

桐也毫不逊色，他把这些杰出的人物都刻以金石。其中《伏尔泰像》造型精到，性格的刻画极为深刻，堪称达到了艺术高峰的作品。乌桐的这件杰作刻画了一位睿智的哲人，以高度敏锐的观察力不知疲倦地批判着、鞭挞着一切不合理现象。罗丹曾提出伏尔泰有一个像狐狸般灵敏的鼻子和像饶舌老太婆似的嘴唇，笔者认为更应看他那明澈如水晶般的眼睛。乌桐所刻的眼睛在雕刻史上是空前绝后的，他把眼睛的色泽、亮度都表达得完美无缺，把瞳孔、虹彩和高光点都做成像钟表齿轮似的精细和周到，以后雕塑史上再也没有出现过这么精微的刻画。

十二、罗丹《思想者》

19世纪下半叶出现了罗丹。他感到了人生的痛苦，做了《地狱之门》。在门的上端，坐着《思想者》塑像。这个体魄健壮的男子汉

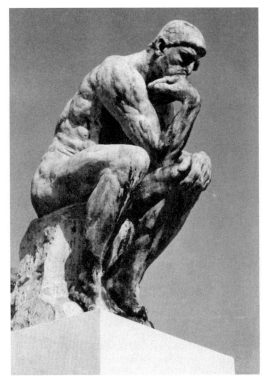

〔法国〕罗丹《思想者》

集中精力在思索着人类的出路。从思想者的脚趾一直到头部，整个身体每块肌肉的运动都集中到"思索"之中。他在思索着人类为什么这么痛苦，为什么摆脱不了下地狱的命运。他是《地狱之门》结构中的核心人物，也概括地体现了罗丹的主要思想。因此人们在罗丹去世后，将这尊雕像置于罗丹的墓上。

十三、马约尔《地中海》

罗丹的学生中有一批杰出人物，马约尔即是其中之一。马约尔事实上并没有正式从师于罗丹，最多只能算是心仪师门。但他的艺术原则却和罗丹相反，致力于形体的概括，逐渐走向象征和抽象。罗丹在欧洲雕刻史上是承前启后的人物，继承了古希腊和文艺复兴的传统，同时又吸收了哥特艺术的优点，将之融会贯通之后，就以此来传达他对社会、对人类的情感和理解。他推翻了古典主义的矫饰和一整套框架，进行了很大胆的探究。而马约尔则真正开辟了现代雕刻的新路，逐渐从具象向抽象过渡，以接近几何体的构成表达极为概括抽象的思想，他的《空气》、《地中海》都是如此。

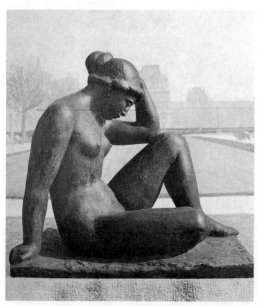

〔法国〕马约尔《地中海》

第四章　雕塑艺术欣赏

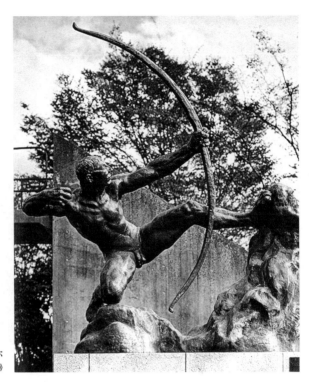

〔法国〕布尔德尔
《赫克里斯射怪鸟》

十四、《赫克里斯射怪鸟》

　　雕塑的作者是一位名叫布尔德尔的雕塑家，曾长期做过罗丹的助手。他也反其师道而行之，走更倾向于建筑化和纪念性的雕塑艺术道路。其作品雄强奋发，震人心弦，《赫克里斯射怪鸟》就是一例。

十五、布朗库西《丽达》和《空间之鸟》

　　世纪末的种种现象促使人们的传统观念逐渐解体。人们开始重新探讨一切。19 世纪末的写实主义也已走到了顶峰，人们不再满足于停留在旧框框之中。所以毕加索、马蒂斯的出现其实是十分自然的事。而在雕刻界，产生划时代影响的却是出生在罗马尼亚的布朗库西。他以极抽象、极纯粹的造型语言在雕塑领域里开创了一个崭新的时代。

〔罗马尼亚〕布朗库西《丽达》(左图)和《空间之鸟》(右图)

〔英国〕亨利·摩尔《皇帝和皇后》

十六、亨利·摩尔《皇帝和皇后》

在新的造型语言方面，发展得最好的是英国雕刻家亨利·摩尔。他像所有的大师一样，既能抽象，也能具象。有时是两者兼之。而任何一种探讨，正如他自己所说的那样，都是要表现生命的力量和人性的温暖。

第三节 雕塑艺术的欣赏方法

通过对上述中外雕塑艺术作品的分析与欣赏，我们可以归纳出以下一些欣赏方法，从而可以举一反三地去赏析其他雕塑艺术作品。

（一）雕塑艺术的根本特点是"立体性"、"三维性"，所以必须首先了解和欣赏这占有三维空间的体积之美，要从了解和欣赏体积之美入手去欣赏雕塑艺术。

（二）要懂得不同体积的组合之美，懂得不同体积的组合所形成的某种节律美和韵律美。

（三）要懂得欣赏雕塑的基本"影像"，也就是基本轮廓所形成的影子似的形象。

（四）要懂得雕塑和环境的结合，要在建筑与雕塑、园林与雕塑、广场街道与雕塑，以至山川与雕塑的相互关系中去理解它们的有机联系。

思考题

1. 为什么说雕塑艺术的根本特点是立体造型？雕塑艺术还有哪些特点？试结合一个作品谈谈你的体会。
2. 雕塑艺术最主要的语言是什么？试举例加以说明。
3. 雕塑艺术的语言与其他造型艺术（如绘画、建筑艺术、工艺美术等）的语言有何共同之处，又有何区别？试举例说明。
4. 以秦代兵马俑和汉代霍去病墓前石刻群为例，说明秦汉雕塑艺术特色之不同。
5. 以北魏云冈石窟的佛像为例，说明印度艺术与中国艺术的融会。
6. 为什么说唐代的雕塑成就，显示出我国雕塑艺术成熟阶段的到来？
7. 以山西晋祠侍女群塑像为例，说明我国宋代的雕塑艺术在刻画人物个性方面的杰出成就。
8. 以四川大足十二圆觉洞或杭州飞来峰石窟所体现的环境艺术为例，说明雕塑是怎样利用自然环境达到最佳艺术效果的。
9. 试析湖北武当山环境艺术的设计特点。
10. 《掷铁饼者》表现了古希腊民族的什么精神？试加以分析说明。
11. 以供养人乌塔像为例，说明欧洲基督教艺术的主要风格。
12. 《濒死的奴隶》是怎样以两个面的方法来表现文艺复兴时代的精神？谈谈你的体会。
13. 试分析法国巴黎凯旋门上的《马赛曲》浮雕所表现的内容。
14. 试析《伏尔泰像》的艺术成就。
15. 为什么说《思想者》概括了罗丹的主要思想？它有哪些突出的创作特点？
16. 为什么说马约尔开辟了现代雕塑的新路？试以《地中海》为例加以说明。

建议阅读著述

1. 《罗丹艺术论》,〔法〕罗丹口述、葛赛尔记,沈琪译,吴作人校,人民美术出版社,1978年。
2. 《雕塑雕塑》,王朝闻著,东北师范大学出版社,1992年。
3. 《中国雕塑史》,梁思成著,百花文艺出版社,1997年。

工艺美术欣赏　第五章

李绵璐

第一节　工艺美术的特点

我国的工艺美术有着悠久的历史。远在若干万年前,我们的祖先便创造了各种生产工具、生活用具和武器,经过长期的劳动实践,不仅改进了工具,改善了生活,而且把工具中的一部分加工为既实用又美观的品种。后来随着农业、畜牧业的发展,成功烧制了陶器,商周时期的青铜工艺以及后来各时期的瓷器、染织、刺绣、漆器、家具和各种材料的雕琢工艺品等,都具有很高的成就,并且形成许多著名的产地,艺术家蜚声中外,是我国艺术与科学宝库中重要的组成部分。从某种意义上讲,工艺美术代表一个民族、一个国家某个时期的科学技术、社会体制、文化艺术及欣赏习尚等方面的水平。

工艺美术是生活与美的结合,是通过生产手段(包括手工和机械的)对材料进行审美加工以制成人们的衣、食、住、行、用等生活用品,从而

(唐)联珠底纹锦

丰富生活、美化生活。

工艺美术是艺术与科学的产儿,它以功能为前提,运用科学技术手段,对材料进行加工制造,生产美的产品。它与一般工业产品不同,除必须具有功能条件外,还必须具有审美因素。

工艺美术与纯美术也有所区别,虽然都具有上层建筑性质,但工艺美术品不属于完全的意识形态的产品,而必须具有生活使用的合理性。

由于长期的历史发展,工艺美术形成许多门类,品种非常丰富,但是,归纳起来,可分为两大类:一是以实用性为主的日用工艺品,二是装饰欣赏品。目前工艺美术界多称前者为"实用美术",称后者为"装饰美术"。

装饰美术 以欣赏为主,以它完美的艺术形式,满足人们的美感要求,更多地具有艺术趣味。如象牙雕刻,它与一般的纯美术品的社会功能基本相同,不过它的艺术效果和制作过程要通过材料性能、技术条件来完成,并且往往体现了高超的雕刻技艺,将工与艺融合成统一的整体。最佳的装饰能使材料达到更高的艺术境界。

20世纪初,我国将一部分材料昂贵、稀少、加工精致的装饰欣赏品称为特种工艺而管理之(这里谈的特种工艺多是明清时期所发展的宫廷工艺,如玉雕、象牙雕、景泰蓝等)。新中国建立后,政府设特种工艺公司管理它的生产和销售。有些人不明内理,将特种工艺与工艺美术等同,是错误的。

实用美术 此种工艺品不能单纯、片面追求艺术意味,而首先要考虑其实用性,满足人们生活实际的使用需求,且以满足人们的物质生活需要为主,同时也满足人们精神上的美感需求。如我们买一件衣服,或一套家具时,首先看它是不是能用、好用,其次看它是否好看、美观。可以说,实用美术的美感作用是从属性的,但又

（唐）缂丝紫鸾鹊谱

是不可缺少的，不是附加的，而是一种装饰生活、用于生活、美化生活的实用的美。这种美与物品的用途、材料特质、使用方法相联系，是相互补充的。

这一类工艺美术还包括现代社会采用大批量生产手段，对某些传统材料和现代材料进行加工的产品（表现出集体创造、制造的性质，注意产品的功能、结构和新材料、新技术的应用，称为工业设计）。还有一种，过去叫室内装修，现在称为环境艺术，使人、物、建筑、自然构成一个统一的整体，使生活和艺术结合为一体，使人与生活融合在艺术之中。典型的中国园林，是多种艺术的综合，体现了民族和时代的文化性质，以及科学技术、地域特色、生活方式、审美观念和经济水平。

工艺美术的教育作用，在于通过它自身的艺术形象去唤起人们热爱生活、热爱劳动、热爱祖国、奋发向上的思想情绪，潜移默化地对人们的思想、美感产生影响，而其他艺术则只有当人们特别走近它们时才起作用，如读书、看戏、听音乐等，因此，工艺美术在两个文明建设中具有特殊而重要的地位，我们必须给予充分的认识。在艺术学中，有人将工艺美术称为"次要艺术"，甚至不视为艺术；在美学中，有人将工艺美术不作为审美研究对象。这些偏见表现出审美评价的逻辑混乱。不敢设想，我们衣、食、住、行、用生活中没有工艺美术将是怎样的悲惨世界。

第二节 工艺美术作品欣赏

我们按照历史的顺序,欣赏几类在中国历史上很重要、影响很大、成就很高的工艺美术品。

一、陶器

火的利用,使人类脱离了茹毛饮血的生活,并为制陶器提供了条件。史学家断言,陶器的成功烧制,是新石器时代到来的特征之一,是人类史上大飞跃的一个标志。通过对各地出土的陶器加以观察分析,我们得知先民们就地取材,用黄黏土制成陶器的成型方法有三种:一是全部用手捏制;二是用泥条盘筑;三是原始的模制法。成型待干后,表面打磨光滑,再经低温(一般不超过1000℃)烧成。当时的陶器多为盛水、装食物、炊煮的用具。初期的陶器不施釉、不加装饰,只留有拍印的痕迹,称为印纹陶,发展至新石器时代中晚期,出现施以低温釉和红黑两色描绘加工的彩陶,成为当时的精品。

彩陶质地细腻,陶胎表面施有白色,称为陶衣,再绘有黑红两色的纹样,以几何纹和动物纹最为突出,如涡纹、曲线纹、直线纹、叶状纹、人头纹、鱼纹、蛙纹等。由于当时的人们席地而坐,多从俯视角度观察器物,所以纹样多装饰在罐、壶、瓶的腹部以上,易供人们欣赏。

彩陶最早在河南渑池仰韶村被发现,称为仰韶文化;在甘肃临洮马家窑发现的,称为马家窑文化;

(仰韶文化时期)鹳鸟衔鱼石斧彩陶缸

在甘肃和政齐家坪发现的,称为齐家文化;在山东宁阳堡头村西和泰安大汶口一带发现的,称为大汶口文化。以上都属于黄河流域。长江流域的屈家岭文化也出土了比较精美而风格不同的彩陶,之后出现一种薄而有光泽的黑陶,称为龙山文化或黑陶文化。

彩陶由于多为盛贮、运输、炊煮的用具,使用上需具有最大的容积,还须便于制作,因此,它们的器型多为圆球形。不论是罐、壶还是瓶均接近球形,口部较小,某些器物还有较长的颈,这样的造型便于盛贮、安全运输。盆形器物则无肩、无颈,口大有边,是从便于使用出发,其中的三足陶鬶炊具,三足鼎立稳妥,

(新石器时代)彩陶三足鬶

三足中空,外壁接触火力面积大,造型符合力学、物理学原理,便于烧煮,使用便捷,陶壁打磨光滑,又随器形配以美丽的花纹,遵循经济、适用、美观的原则,是古代劳动人民的杰出创造。

我国陶器延续了很长的时期,各代都有传承、发展,如夏商(公元前20世纪至公元前10世纪)的印纹硬陶、汉代(公元前206年至公元220年)的低温铅釉陶、唐代(公元618年至907年)的三彩陶器等等。陶器传至今天仍兴盛不衰,并形成一些著名的产区,比较重要且著名的有:江苏宜兴的紫砂陶器,广东石湾的陶雕、陶器,安徽界首的釉陶,山东淄博的绛色陶,云南建水的本色陶,湖南铜官的绿釉陶,四川崇宁的雕镂陶,等等。

江苏宜兴的紫砂陶器，以当地特有的紫砂泥为原料，以质地坚细、色泽沉静、制作精美、造型多样而著称。采用不同的调和方法和烧制温度，可出现多种颜色。紫砂陶以茶具最为突出，用它沏茶、贮茶不变香，不变色，盛暑时不易变馊，壶体耐热不烫手，有"世间茶具称为首"的美誉。

紫砂曲壶 制作者"师法自然"，借用蜗牛壳圆形渐变螺旋纹的形式美和生命力的旋律感，提炼成曲壶的设计意念，并且巧妙运用回转渐次扩张的纯朴节律作为壶造型的主线，起于壶口，向上连接圆弧形的提梁，然后又翻转至壶腹，通过壶腹延伸，再归于壶口。作者不仅成功地解决了难于处理的提梁与壶体的连接问题，使壶体、壶提梁一气呵成，浑然一体，获得线、面、体的高度和谐，而且壶体、壶嘴、壶提梁的尺度比例得当，更使曲壶具有艺术感染力。从使用的角度来说，曲壶除具备相应的容量外，提梁的高低、宽狭、角度的处理，也便于倒水流畅。此件作品在首届陶瓷艺术节上获得一等奖。

二、瓷器

瓷器是我国古代伟大的工艺美术成就之一。它由陶器发展而来，但与陶器有着本质的区别：陶器一般由易熔黏土（含少量的陶土）烧制，胎质粗松，具有吸水性，敲击声不脆。而瓷器则是以瓷土（除含高岭土外，还含有长石、石英等成分）做胎，表面施以高温玻璃质釉（也有少量器物不施釉），经1200℃以上的高温焙烧而成，胎质坚实，不吸水或吸水很少，敲击时发出金属般的清脆声音。古人形容它的精美时说："薄如纸，明如镜，声如磬。"瓷器作为一种实用与观赏、技术与艺术相结合的工艺美术品，其艺术价值除了表现在造型和装饰方面外，还表现在外形美与整体瓷质的有机结合上。

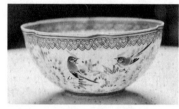

上图：（明）景德镇青花团龙纹提壶
下图：（当代）景德镇薄胎瓷碗

根据各地出土的瓷器观察分析，由原始瓷发展至真正不吸水、半透明的瓷器，是东汉时期（距今1800余年）完成的。三国、两晋、南北朝时期，瓷器工艺迅速发展。北魏时期发明了白瓷，为后来的各种彩瓷的发展提供了条件。唐代时期为中国瓷器的发轫期，且远输国外。宋代出现百瓷争艳的局面，尤其在色釉的运用上，为陶瓷美学开辟了一个新的境界。元代继承了唐宋的成就，成功烧制了青花瓷、釉黑红瓷。江西景德镇作为瓷业中心，此时已初步形成。明清时期的主流是青花瓷，流畅自然、造型丰富、色彩华丽，以技术高超见长，某些装饰则趋于烦琐。

青瓷多耳罐 此罐为东晋时期（317—420）的作品，属于原始瓷，胎体厚重，腹径与罐高尺寸一致，容量较大，造型浑厚，色泽朴实，肩部多耳，使用时便于穿绳提吊。在艺术处理上，创造者在罐体肩部添加8个直立小耳，形成8条与罐体相一致而又有大小之别的曲线，使浑厚的罐体及小耳在视觉上有变化而统一，再加上罐体上用细线浅刻出的莲花

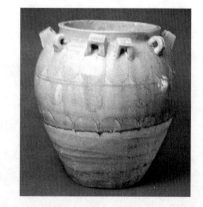

（东晋）青瓷多耳罐

纹，使此罐在浑厚雄壮之中透出一种秀丽的美感。

青花轮纹大盘 此盘为元代的作品。青花是专用名词，它以氧化钴在瓷胎上画出纹样，烧制后氧化钴呈现出蓝色而得名。此件作品直径为45.6厘米，形体比较大，盘缘为莲花形，盘中装饰五轮宽、窄不等的纹样带，每轮纹样带各不相同，满盘装饰疏密布置得当，稳中求动，虽然是单色，但给人饱满博大的感觉。

五彩鱼藻罐 此罐为明代的作品，高23.9厘米，体积较大。罐肩口及底边饰以二方连续纹样，罐体饰以多彩的游动鱼形及各色各样的水藻、荷花，散点布置得当，不松不紧，很有情趣，再加上鱼形与藻类形的线面之间比例对应，表现出作者的匠心独运，具有很高的艺术水平。

(明) 五彩鱼藻罐

瓷器是我国著名的传统工艺美术品，延续了很长的时期，很早就输往国外，至今全国各地已形成许多瓷器产区，较著名的有江西景德镇、湖南醴陵、广东枫溪、山东淄博、河北唐山和邯郸以及浙江龙泉、陕西耀州、福建德化、云南永胜等地。

三、青铜器

青铜器是我国独具民族风格和鲜明时代特色的工艺美术品，大约从公元前20世纪开始产生，涵盖我国夏、商、周、春秋、战国时期。历史学家将之称为青铜文化。青铜器是在冶炼铜料时加入少量的锡或铅（纯铜熔点高，硬度较低，加入少量铅或锡，可降低熔点，增加硬度与光洁度），由于多年的埋藏氧化，出土后成为青绿色而得名。青铜器的成型采用蜡模铸法和泥模铸法。

商周时期的青铜器有炊具、饮具、食具、工具、礼器、乐器、兵器等。商周时期尊神重鬼，崇拜祖先，注重权威，青铜器常被赋予宗教、政治、权力的含义，器物充满了神秘威慑的感觉。初期器体轻薄，纹样简单，后来发展为造型厚重，追求华丽。周代中期以后，神秘色彩减弱，礼制化的特色日益鲜明，风格趋于简朴，器物上刻的铭文开始增多。春秋时代中期以后，随着奴隶制的衰落和崩溃（即"礼崩乐坏"），青铜器逐渐失去了它原有的礼器、祭器的作用，而成为供统治阶层享用的生活用品。此时期的青铜器造型轻巧，纹样多为活泼的动物纹、蟠螭纹等，也有反映狩猎、攻战、宴乐等现实生活的纹样。在制作上，工匠们创造出分铸、焊接、镶嵌等新工艺，使青铜器的式样更加丰富、精巧、玲珑，其技艺达到了历史的最高水平。

利簋 此为西周前期的作品，为盛食器，它与铜鼎同样是标志贵族等级身份的器物。利簋器内底有铭文32个字（考古学家重视西周青铜器研究，是因为其有铭文，还因此形成"金文学"，但从艺术创造的角度来看，西周青铜器没有多大的创造性，比较平实)，

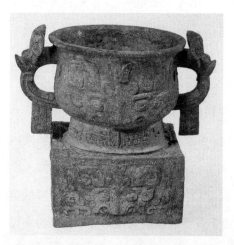

（西周前期）利簋

造型为上圆形、下方形，上圆下方的比例恰当，下方座承载上圆锅形，使圆曲线与直线的力度相得益彰，器物表面装饰的兽面纹浮雕的大小及高低随形与体面起伏变化，有主有次，与器体浑然成趣，再加上灵巧的双耳，使利簋具有完美的艺术效果。

长信宫灯 此为西汉时期的作品，因有"长信"二字而得名。器物通体鎏金，色彩光亮，灯的宫女头部、右臂可以拆卸，便于洗擦，灯罩可以开合、左右转动，以调整光的面积与方向，宫女右臂是烟尘通道，使烟尘积于宫女体内，不致污染空气。作者将物理学与光学、照明与环保、冶金与鎏金、实用与美观结合得非常巧妙、高明，

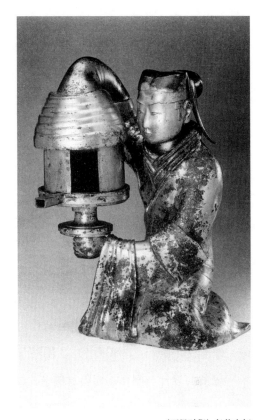

(西汉时期) 长信宫灯

实现了科学与艺术的完美结合。我们再细看宫女的艺术形象，她小心翼翼地跪着掌灯，面部流露出一丝压抑的表情。宫女的塑造手法质朴、简练、自然，衣纹随身屈跪而柔软地转折流畅，其身、头与灯的比例协调匀称，显现出先民们高超的艺术造诣，给我们许多启迪。

四、玉器

早在新石器时代初期，先民们就以石头作为生活、生产工具的材料，其中比较美观的被用作装饰品。美丽而有光泽、有花纹的石头被泛称为"玉"，直到新石器时代后期，玉才从石中分离，不过当时先民们已知道了打磨、穿孔等玉石加工手段。

商周时期的玉石，主要用于祭祀和礼仪，称为"礼玉"。另一类供奴隶主、贵族作为服装饰物佩带，称为"佩玉"、"饰玉"。当时琢制的大件玉器，被用作贵族的地位、身份的象征，受到社会的重视。另外，周代的玉器还与伦理道德关联，祭祀朝聘、礼仪大典都以玉为必备品，人们以佩玉为时尚，也作为修身标准和衡量一个人品德的尺度。玉成为具有道德含义的特殊物品。这种观念从周代开始一直流传了很长的时间。春秋战国时期，玉石器向华丽、精细发展，即便是礼玉，也往往布满繁缛而富于变化的装饰，或镂空，或镶嵌金银。汉代由于玉石产地以及西域的交通畅通，玉石料的来源增多了，玉器的琢制和使用更为普遍，更多地作为贵族生活用具和装饰品，以至用于丧服。汉代以后，玉石工艺经久不衰，品种也越来越丰富，技艺水平不断提高，到清代初期，琢玉技艺达到新的高峰，并形成许多产区，涌现出许多著名的琢玉艺人。

琢玉的设计与制作，要因材施艺，"剜脏去绺"，"巧于俏色"，也就是要科学地、巧妙地利用石料的形态、材质、色泽，尽量使玉石材料发挥自身的美和工匠技艺的光辉。

玉佩垂饰　此为周代中期的作品，当时以虎象征权威，作品刻

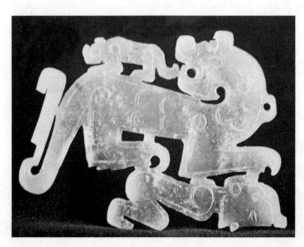

（西周中期）玉佩垂饰

画了两只形态各异、大小不等的虎，大虎脚踏一跪人。两虎一人的场面，以及场面之间镂空处的处理，运用了中国艺术处理手法中"计白以当黑"的法则，给人匀称自然的感受。玉佩没有过多的装饰，只刻画出几条简练的纹线，概括表现出虎的骨骼、关节及毛的生长纹路；其边缘线与纹线均采用"方中带圆、圆中带方"的形式美法则，给人一种刚柔相济的力度感，且纹线不多，尽显玉材的质地美。

岱岳奇观 这是1989年北京艺术家完成的作品，原料（翡翠）的重量和体积均为历史所罕见的，经过数年的策划、设计、雕琢而成。作者最大限度地展示玉料的体积、形状、色泽、质地，表现泰山奇景，随山就势，巧妙安排泰山主要景观，山脉峰峦起伏，树木层叠葱郁，亭台楼阁、小桥溪水错落有序，人物姿态生动，玉料的白色部分处理成缭绕山间的云雾，既与翠绿色形成对比，又使观者感到泰山高耸云间的雄伟恢弘。作品小中见大，意境深远，达到完美的艺术效果，是当代玉器的珍品。

五、漆器

漆器是我国古代又一具有很高艺术成就的工艺美术。它是利用胎骨和具有高度黏合性、防潮防腐、耐酸耐碱性能的天然漆，通过一些工艺手段和程序，运用彩绘、雕刻、填贴等手法制成。漆器体胎轻便，便于使用，光泽美观，进行装饰时不受太多的限制，即可获得较理想的艺术效果，因而漆器优于青铜器、陶器，战国时期已经十分发达。周代漆器多仿青铜器的造型，色彩要符合礼制的规定，从出土的文物中发现当时有朱色、黑色及白色漆料，用蚌壳作为镶嵌装饰手法已很流行。人们除将漆器作为用具及器物外，还在车辆、兵器上进行髹漆。战国时期不仅大量制作漆器，而且还将漆应用在青铜器、竹编等器物上，加强其艺术效果。漆

器品种有生活用器皿、乐器、武器等，其装饰手法有描绘、针刻、镶嵌、描金等。

汉代漆器工艺的生产水平和艺术水平，都达到了古代的髹漆高峰，在制作技术上，胎骨有木胎、竹胎、纸胎，还有夹纻胎，即用可碎物质，如泥做成器形坯，用麻布和漆灰糊贴，一层麻布，一层漆，涂数层后，待全部阴干，取出可碎物即成为轻薄的胎骨，此法又称脱胎。之后，唐代出现了螺钿漆器，元明时期的雕漆也很有名。

彩漆动物座屏 此为战国时期的作品，木胎，外涂成黑色，其上施以朱红、灰绿、金银等彩绘。座屏为长方形，由四个正方形组成，整体高15厘米，长51.8厘米。在其不大的外框中，用透雕的手法，雕出大小形态各异的49个动物形象：大蛇20条，小蛇15条，青蛙2只，鹿、凤、雀各4只，分为两组对称排列，造型优美、姿态生动、布局自然、静中有动、色彩斑斓，表现出作者的独特匠心和超群技艺。

（战国）彩漆动物座屏

漆耳杯 此为汉代一件实用与美观巧妙结合的优秀作品。套盒的外形为椭圆形，盒盖打开，内装7只耳杯，排列巧妙，顺排6只，反扣1只，恰当充分利用盒内空间，体积小巧，套合严密，便于携带。这种饮酒杯的组合装，构思之巧实属难能可贵。

第三节 工艺美术欣赏方法

我们的工艺美术是丰富多彩的,各有特色,鉴赏评价它们的方法也不尽相同,现在谈谈具体的欣赏方法。

一、装饰美术欣赏

装饰美术包括装饰性绘画、雕塑等,偏重于"供人们欣赏"。这类工艺美术的欣赏与一般纯美术是基本相同的,首先看它的主题思想,看作品的立意,其创意新颖是非常重要的。其次是看它在构图形式、色彩布设上是否找到表现主题思想内容的恰当形式,这种形式是否符合形式美的法则,等等。

如果是利用牙、玉、木、石等材料制作的欣赏品,还应看它在材料的选择与运用上是否巧用原料,巧用材质及颜色、光泽,其技法是否运用得合理,将工与艺结合得精巧否。

某些与年节、风俗活动有关的作品,要符合年节喜庆时人们的欣赏心理与习惯。如年画,是挂在墙上长期欣赏的作品,要看它的题材内涵、构图、设色等是否像俗话说的:"画中要有戏,百看才不腻。"

属于装饰美术的商品包装、广告招贴等,也会采用绘画手段,但是它们的主要任务是美化商品、宣传商品,从而达到推销商品的目的。此类广告招贴多悬挂于公共场所或交通路口,试图使观众在很短的时间内一目了然地明白作品的内容和意图,甚至使乘坐汽车的人在行进时能快速看清楚,所以,这类作品在艺术表现、内容介绍上,应采用概括、简洁的手法,避免烦琐、眉目不清。一件优秀的广告或商品包装,能在众多的广告或包装中"抓住观者的视线",抓住购买者,使之"发现自己",达到宣传、推销的目的。

二、实用美术欣赏

实用美术不同于一般美术,不能片面追求"栩栩如生"、"呼之欲出"。对于实用美术的欣赏,首先看它的使用功能。我们欣赏评价一把椅子、一套茶具、一件衣服,先看其使用时是否合适、舒服、方便、安全。对于多功能的器具,还要看其功能转换是否简单易行、操作方便、安全可靠。总之,功能是首要的,其次是比例是否得当、适度,也就是看它的长、宽、高和厚度的比例关系。某些实用美术品与人类身体的高低、胖瘦有关;某些实用美术品与人的年岁有关;有的与性别有关;有的与风俗习惯、审美习惯有关。一件器物的比例是很重要的,应多方考量。如一件家具,或一个装饰品,单独欣赏也许很好看,但放在你的家里与室内其他物品相配,就不一定美观,甚至产生不协调的感觉。我们在欣赏实用性、陈设性强的器物时,一定要放在环境中去评价,特别是当今世界,人们在日用品上讲究配套化、系列化、一体化,所以更应注意这个问题。再次,要看它的生产工艺技术如何。一件好的家具,往往做工合理、尺寸精确、见工见艺。如果是大批量生产的,还应要求其便于加工生产和规范化、流程化。最后要看它的色彩搭配。在现代生活中,实用工艺品是丰富而多彩的,但是,房间的用途不同,对色彩也有不同的要求。而且,某些实用工艺品是首先要看颜色的,如衣料等。对于某些实用工艺品还应看它的触觉、手感、皮肤感如何,如柔软的丝绸衣服,光滑的玻璃制品等,要靠手感辅助评价。对于某些较大体积或空间的物品,还应多角度去感受、欣赏。

欣赏是有层次的。当前某些人对文学作品、影片只看故事情节,就像许多文学界人士说的:"目前是故事书多,而小说少",某些人认为美术品"像真的"为上等,评工艺美术品只用"栩栩如生"的

标准；也有些人认为只要是"新的"、没见过的、看不懂的、"合乎潮流"的，"与国外接轨"了就是好的。这些都是欣赏的一种偏见，我们要努力改变这种情况，提高自身的欣赏水平。

思考题

1. 实用美术的特点是什么？
2. 青花瓷的艺术特点是什么？请分析一件作品。
3. 请用正确的方法评价一件市场上的日用工艺品。
4. 装饰美术的特点是什么？
5. 好的广告招贴的标准是什么？

建议阅读著述

1. 《谈工艺美术教育》，李绵璐著，人民教育出版社，2002年。
2. 《外国工艺美术史》，张夫也著，中央编译出版社，2003年。
3. 《天工开物：古代工艺美术》，尚刚著，三联书店，2007年。
4. 《中国工艺美术史》（修订本），田自秉著，东方出版中心，2010年。

书法艺术欣赏 第六章

杨 辛 张以国

中国书法是中华民族审美经验的集中表现。中国的书法不仅本身具有悠久的历史,形成了各种书体、流派和许多独具风格的书家,而且在发展的过程中吸收了姊妹艺术(如绘画、音乐、舞蹈、建筑等)的经验,丰富了自身的表现力。因此,中国的书法具有重要的审美价值。我国现代书法家沈尹默曾说:"世人公认中国书法是最高艺术,就是因为它能显出惊人奇迹,无色而具图画之灿烂,无声而有音乐之和谐,引人欣赏,心畅神怡。"特别是书法与文学的结合,更加深了书法的精神内涵,使书法成为一种表达最深的意境和最高的情操的民族艺术。书法的这种独特的审美价值,使它在中国艺术史上占有特殊的地位。有学者认为,西方研究艺术风格的发展,往往以建筑作为骨干,而中国研究艺术风格的发展,则和书法有密切联系。

第一节 书法艺术语言

书法是以汉字为基础,通过点画运动来表现一定情感、意蕴的艺术。 它的艺术语言包括用笔、用墨、结构、章法等。

用笔 指行笔的方式、方法,如运笔中的刚柔、急缓、轻重、藏露、提按等。历代书家都重视用笔,因为用笔直接涉及情感、意

蕴如何转化为点画形式。初学书法常易飘滑，一带而过，写出的字像薄片贴在纸上，缺少意趣，所以许多书家主张用笔要"逆入、涩行、紧收"，也就是落笔要藏，运笔要涩，收笔要回。这是指以中锋为主、侧锋为辅的用笔方法，中锋取劲，侧锋取妍，可使点画达到刚柔结合。

用墨 指墨的着色程度及变化，如浓淡、枯润等。墨色对于烘托书法的神采、意境和情趣有着重要作用。所谓"润含春雨，干裂秋风"，"润取妍，燥取险"，"带燥方润，将浓遂枯"，都是描述用墨的审美特性。墨色处理得当，可以产生血润骨坚的艺术效果。

用笔和用墨相结合，"以笔取气，以墨取韵"，可以使书法更加气韵生动。

结构 是指字的分间布白、经营位置。如果说用笔体现书法的时间特征，结构则体现了书法的空间特征，如大小、宽窄、奇正等。用笔赋予线条的美是在字的结构中表现出来的。字的结构有如建筑。结构对于表现情感也很重要，王羲之和颜真卿写同样的字，由于各自结构的差异，会产生不同的艺术效果。

章法 是指书法作品的整体布局，也称作布白，体现作品的整体效果。欣赏一幅字首先感受到的是通篇的黑白大效果。考虑布白，重要的是处理好虚实关系，书法中点画的运动是一个连续的过程，积画成字，积字成行，积行成篇，全篇是一个有生命的整体，在创作中一气呵成。书法创作中的"计白当黑"，就是把空白作为一种表现因素，它和点画的实体具有同等美学价值。布白体现了艺术家的空间意识，是一种深层的审美追求。

第二节　书法艺术作品欣赏

一、王羲之《兰亭集序》

晋人的书法，唐人的诗，宋人的词，都是中华民族历史上的艺术瑰宝。其中晋人的书法以"尚韵"为特征，所谓"尚韵"，既是书法上的，又是人格上的。

魏晋时期，中国历史上出现了空前的思想解放，宗白华说它是"具有浓郁色彩"的时期，并把它与西方的文艺复兴相提并论。但晋人的"复兴"与西方的复兴有别，晋人走向自然，与山林为伴，倾向简淡玄远、超脱世俗的哲学意味，着重人物的风采、风姿、风神、风韵。在这一派士大夫中，王羲之是典型。刘义庆在《世说新语》中说："时人目王右军，飘如游云，矫若惊龙。"这种"风韵"表现在他的书法上，正像宋代的袁昂在《古今书评》中所说："王羲之书如谢家子弟，纵复不端者，爽爽有一种风气。"人格的"风韵"

(东晋) 王羲之《兰亭集序》[(唐) 冯承素摹本，故宫博物院藏]

与书法的"风韵"在王羲之身上融为一体。就"尚韵"的书法来说，王羲之的书法又是晋人书法的代表。唐代的李嗣真在《书后品》中说王羲之的书法是"盛美"、"朱粉无设"。张怀瓘在《书断》中也说它是"真行妍美，粉黛无施"。他们概括得比较准确。虽说王羲之的书法有着多样的气质，在不同的发展阶段，其书法的风格也有所不同，比如《姨母帖》以古朴偏胜，《丧乱帖》、《得示帖》则以潇洒显优，但从他的书法的总体来看，从他最有代表性的行书来看，从他与其前人的关系来看，主要是妍美。而且这种妍美没有涂脂抹粉的造作，而是出于自然的天性、人格的风采。体现这一气质的代表作当是《兰亭集序》。

《兰亭集序》是王羲之与友人举行修禊之礼（一种袚除疾患与不祥的礼节）时，在"天朗气清，惠风和畅，少长咸集"的情形下，乘兴为他们的诗集作的序。原作早已失传，本书选用的作品是唐代书法家冯承素的临本，基本上反映了原作的面貌，下面我们从几个方面对《兰亭集序》作些具体的分析。

第一，"博涉多优"，兼蓄众美。

王羲之是书法的集大成者，他在书法中吸取了前人丰富的优点。他自己曾说初学卫夫人，在北游中见过李斯、曹喜的书迹，在许下见过钟繇、梁鹄的书法，在洛下见过蔡邕的三体《石经》，后来又见过张昶的《华岳碑》。王羲之在对前人的研习与博取中，对张芝和钟繇的吸取最多，改造的也最多。他学张芝，克服了章草字字不连的停留，而"浓纤折中"；他学钟繇，"增减骨肉"，强化"润色"与"婉态妍华"。如果我们把他的《乐毅论》、《黄庭经》和钟繇的《宣示表》、《荐季直表》放在一起比较便会发现：钟繇书法的特点是笔画粗细悬殊，平稳含蓄，结体散扁，隶意较多，比较古朴；而王羲之书法的特点是体势较为纵长、倾斜，笔画匀称，很少隶意，比

《兰亭集序》局部

较秀丽。王羲之的行书是对章草的折中,对楷书的升华,又是对钟、张的"运用增华",其"婉态"与"润色"表现得最为鲜明,《兰亭集序》便是这样,以曲折的线条和纵长的体势相结合,充分地显示了妍美的特征。

第二,"欲断还连",以侧取妍。

《兰亭集序》在连断的处理上很有特色，笔与笔之间有俯仰、有牵丝、有顾盼、有反折、有弛张，似断还连，显示了王羲之纯熟的笔法和清丽的笔调。在用锋上，王羲之自称"又有别法"，他认为作行、草"须缓前急后，字体形势，状如龙蛇，相钩连不断，仍须棱侧起伏，用笔亦不得使齐平大小一等"。以侧毫为主的行笔，是王羲之的首创，在侧毫的行驶之中，用笔搅动，四面用到，形成棱侧的起伏线条，以显示龙蛇游动的姿态，使视觉上感到生动、活跃、优美。王羲之以后的张旭、颜真卿都是以中锋用笔，也很生动，但他们是以强烈的震颤表现了凝重的意态，而王羲之是以搅动的侧毫表现了优美的韵律。在《兰亭集序》中，这一侧锋横贯全幅，如"怏然自足，不知老之将至"等字都很突出。王羲之的《初月帖》、《快雪时晴帖》、《得示帖》、《哀祸帖》、《丧乱帖》等，都是这样用锋。这种表现手法直接影响了孙过庭的《书谱》。包世臣认为："《兰亭》神理在'似奇反正，若断还连'八字。"道出了《兰亭集序》的关键。

第三，笔势遒劲，富有力度。

王羲之曾说"笔者刀削也"，"落笔混成，无使毫露浮怯"，自觉地追求力感。他的字素有"入木三分"的美称。在《兰亭集序》中，不论是分散的结体还是凝聚的结体，笔笔富有紧劲的拉力。像"永"、"六"、"放"字的点画，如"高峰坠石"；像"一"、"不"、"所"等字的横画，笔势劲挺，如"千里阵云"；像"斯"等字的竖画，"下细如针芒"。像"比"字的竖画，如"春笋之抽寒谷"；像"少"字的撇画，如"长刀利戈"；像"人"字的捺画，如投枪匕首；像"哉"、"或"字的戈画，如"百钧之弩发"；像"九"、"为"、"死"等字的转折，"屈折如钢钩"。在这些笔画里充满了力量。

第四，"万字不同"，变化多样。

王羲之说："若平直相似，状如算子，上下方整，前后齐平，便

《兰亭集序》中的"觞"字　　　　《兰亭集序》中的"足"字（其一、其二、其三）

不是书，但得其点画耳。"李嗣真说："羲之万字不同。"《晋王羲之别传》中说他"千变万化，得之神功"，《广川书跋》中也说："一字为数体，一体别成点画。"《兰亭集序》所体现的变化，与以上的王羲之的追求和别人的评价是完全一致的。相同的字，像二十个"之"字、七个"不"字、六个"一"字、三个"足"字，等等，绝不雷同。相同偏旁的字，像"係"、"化"、"信"、"俛"、"俯"、"仰"、"迹"、"遇"、"游"字，等等，也都呈现出差异的特征，在此我们只分析一例，以见一斑。如"足"字在前后书写中的变化：第一个"足"字，起笔竖画，以短横完成，第二笔与第一笔之间留有空隙，最后的直反捺运笔扭转，字势纵长，工稳优美。第二个"足"字，上边的"口"近于封闭，下边的部分与"口"断开，笔力加重，线条粗厚，倔强拙重。第三个"足"字，上边的"口"较小，体势扁斜，下边的部分以侧锋和尖笔旋转伸展，尾端呈尖状，潇洒飘逸。

第五，变化统一，"尽善尽美"。

《兰亭集序》虽然变化如此巨大，但却达到了非常和谐的程度，真是令人叹为观止。这一成功的表现，是王羲之"动必中庸"的追求和笔法高度纯熟的结果。从"中庸"的意义上说，他对笔法之间的关系处理是："重不宜长，单不宜小，复不宜大，密胜于疏，短胜于长。"他认为"不偏不激"是"正法"。尤其是他对于风格之间的关系处理，在妍美的主调中富有对应的变化，像"群"字中

的"君"、"视"字中的"示",以及"右"、"足"、"然"、"固"等字,这些对应的因素使得作品在俊秀妩媚之中有强健、有质朴、有粗犷,整体显得非常和谐。从纯熟的意义上说,笔势起伏流动,淋漓畅快,姿态飞扬,分布有对称,体势有变通,初看引人,百看不厌,变化莫测而有法度,清俊典雅而又活泼。正像唐太宗李世民在《王羲之传论》中所说:"详察古今,研精篆、素,尽善尽美,其惟王逸少乎!观其点曳之工,裁成之妙,烟霏露结,状若断还连;凤翥龙蟠,势如斜而反直。玩之不觉为倦,览之莫识其端。"

二、张旭《古诗四帖》

张旭是唐代著名的书法家,人们把他称誉为"草圣"。他的书法不同于"不激不厉"的王羲之,更不同于"尚法"的唐初四家,而是在强烈的感情驱使下尽情挥洒,开拓了一派狂放浪漫的书风,《古诗四帖》就是这一书风的典型。

这件作品给我们的感受是:行笔迅急,纵横驰骋,气势磅礴,从头至尾没有一丝懈怠之意。字字之间,行行之间,气势连贯。笔画连带之中,其字忽大忽小,忽轻忽重,忽虚忽实,出乎意料。线条的飞腾跳跃之中,笔画丰满、敦厚、淋漓、畅快,富有自然的起伏波动(如"帝"字最明显),使得行中有留,急中有缓,动中有静,韵律特别生动,给人以豪放激昂的美感。

古人称《古诗四帖》"非人力所为","出鬼入神,惝恍不可测","变动犹鬼神,不可端倪",难以把握。我们且看张旭的创作过程,便可以知道他的作品的丰富性与难解性。韩愈在《送高闲之人序》中说:"张旭善草书,不治他技,喜怒、窘穷、忧悲、愉佚、怨恨、思慕、酣醉、无聊、不平,有动于心,必于草书焉发之。"杜甫在《饮中八仙歌》中说:"张旭三杯草圣传,脱帽露顶王公前,挥毫落纸如云烟。"《新唐书》中说张旭:"每大醉,呼叫狂走,及下笔,

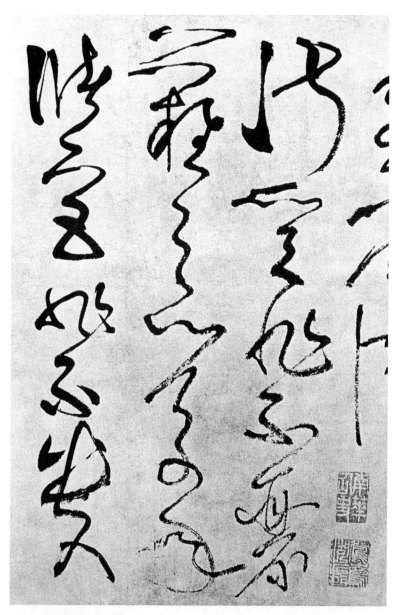

（唐）张旭《古诗四帖》（局部）

不可复得也。"从以上这些话里我们可知，张旭作书，不是在心平气和、澄神静态、意在笔先的理性状态之下，而是在充满了激情，在非理性、无意识的状态下挥洒。尤其是他在酣醉的时候作草书，就同在梦境里邀游，使潜意识中埋藏的、压抑的各种情感、想象，在笔下如同鬼神一样地出入，他自己在清醒过来时便感到"不可复识"，别人就更加难以诉说了。

但在这难以辨识的《古诗四帖》中，我们能够品出一些关键性的东西，这就是张旭所悟到的"如锥画沙"、"如印印泥"的"藏锋"、"沉着"的笔画，即线条的生动的韵律。这韵律不是王羲之的"棱侧取之"的中和之韵，不是后来的董其昌的清淡之韵，而是意态之韵，即浑厚、放逸、苦涩的线条，特有的中锋振颤。苏轼在《东坡题跋》中说："长史草书，颓然天放，略有点画处，而意态自足，号称神逸。"在所见的历史上的书法鉴赏理论中，用"意态"二字评价书法，还是初次。张旭的亲传弟子怀素没有继承这一意态，却发展了它的狂放气势。而颜真卿则弘扬了这一意态，尤其是其《祭侄文稿》表现得最突出。杨凝式的《神仙起居法》、《卢鸿草堂十志图跋》，与其说是对颜真卿的行书意态的直接继承，还不如说是对张旭狂草意态的再传。黄庭坚的行草书，特别是倪元璐的行草书，把这一意态发展到了极为生动、极为成熟的程度。

在酣醉迷狂的状态下，一种前所未有的狂放、浪漫的书风出现了。张旭摆脱了不偏不激的王羲之，冲破了"尚法"的唐初四家的樊篱，树起了"非法"的旗帜，成为真正纯艺术性，而非实用性的创作。这种浪漫的书风，影响了唐代的怀素，宋代的黄庭坚，明代的徐渭、张弼、张骏、张瑞图、王铎、倪元璐、黄道周、傅山、詹景凤等书家。就这一浪漫书风的程度而言，张旭既是首创者，也是后人无法企及的。

无意识的狂醉的创作心理、生动的意态的韵律、狂放浪漫的书法风格，这是张旭的创造。

三、颜真卿《祭侄文稿》

颜真卿是唐代著名的书法家，是"颜、柳、欧、赵"四大楷书家之一。对于他的楷书，人们有褒有贬，但对于他的行书却一致称道。其《祭侄文稿》被人誉为"天下第二行书"，它是颜真卿为追祭以身殉国的侄儿颜季明所写的一篇祭文。

可以想见，在十分悲痛、愤慨的心情下，颜真卿没有心思顾及笔墨线条、章法布局，唯一考虑的就是文字的内容。且看文稿，卷首几行关于祭文的写作时间和颜真卿自己身份的字，书写时心情沉郁、线条稳缓。当他写到季明的身世时，想起死去的骨肉，激动得笔不随心，错字、圈改开始增多。当写到土门一战时，"贼臣不救，孤城围逼，父陷子死，巢倾卵覆"这十六个字，对奸臣的恨，对烈士的爱，在他的心中激起起伏的波澜，线条从细而粗，又由粗而细。

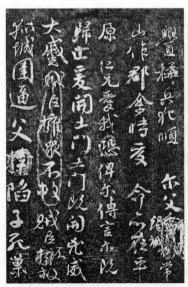
颜真卿《祭侄文稿》（局部之一）

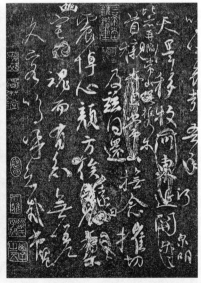
颜真卿《祭侄文稿》（局部之二）

"天不悔祸，谁为荼毒"至第一次出现"呜呼哀哉"这段，无可奈何的哀叹使笔速明显加快。当写到泉明只找到季明被砍掉的头颅时，想到那惨不忍睹的情景，他再也控制不住手下的笔墨，其字一错再错，圈了又写，写了又圈，姿态离奇，点画狼藉。到了尾端的"呜呼哀哉"这几个字，点画变得纤细，纵笔抒发了他胸中悲痛的心情。

在这样强烈的感情驱使下，一件浑然一体、气韵生动、不可复得的杰作诞生了。它不是上书的奏章，不是出示的展件，而是无意作书的成果。或许在有意作书的时候，出现这样的一错再错，他会信手撕掉。但正是无意而为，这样的圈圈画画七零八落地与祭文的内容结合在一起，使颜真卿袒露得最自然、最真诚。正像张晏所评价的："告不如书简，书简不如起草，盖以告是官作，虽端楷终为绳约；书简出于一时之意兴，则颇能放纵矣；而起草又出于无心，是其心手两忘，真妙见于此也。"

就点线形式来说，《祭侄文稿》融会了丰富的内涵，是颜真卿继承和发展的自家风貌。文稿中生动的韵律，是张旭草书意态的伸延与创造。但它不是表现在草书中，而是表现为行书。这里没有露出的锋芒，没有侧毫的棱角，是对张旭"如锥画沙"、"如印印泥"、"使其藏，画乃沉着"用笔的领悟，同时，颜真卿发现了"屋漏痕"的自然效果，自觉地运用它来丰富线条的韵律，形成了与张旭有所不同的地方。

《祭侄文稿》之所以使人们越看越自然，越看越耐看，除了特殊的情感带动和行草书本身的发展原因外，还有另外的一个重要原因，这就是它同楷书的血脉关系。

颜真卿的楷书不同于前人，他以篆书和隶书的笔法、自己的气质改造了楷法，中断了钟、王一派楷书的发展。其笔画拙重丰腴，结体茂密森严，开辟了一派雄伟、刚健的楷书书风。这样的楷书，

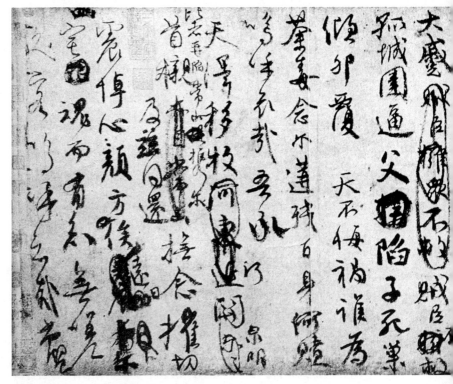

(唐)颜真卿《祭侄文稿》(局部之三)

自然奠基了他的行书。或者说,在行书中蕴涵了楷书的隐形,如文稿中的"何"、"图"、"郡"、"逼"等字较为明显,但其他许多字是不容易一眼看出来的,需反复地揣摩才能感受到楷书的精神,这就好像化在水里的糖,喝起来只感到它甜,却看不到它的形体。特别是在这激烈的感情、悲痛的心绪下挥洒,把楷书中的"蚕头燕尾"一扫无遗,结体中不必要的啰嗦荡然无存。如"呜呼哀哉"几个字,线条极为精简,具有较高的概括力,令人回味无穷。

从以上的分析中,我们可以得到这样的启示:追求自然,往往难以实现自然;有意作书,往往难以达到预期的结果。而颜其卿无意的创作,却获得了难以达到的结果,真是"无为而无不为"。但这无意的背后又有多少有意,没有楷书的功底和成就,没有对行草

书的继承和发展,没有以往的积累,是达不到这无意的结果的。

四、黄庭坚行草书

黄庭坚的画论、诗论、题跋显示了一个重要特色,那就是追求不俗的个性。特别是在他的《论书》中,就有好几处出现过"不俗"的词句:"东坡先生云:'大字难于结密而无间,小字难于宽绰而有余……此虽难为俗学者言,要归毕竟如此。'""学书须要胸中有道义,又广以圣哲之学,书乃可贵。若其灵府无程,致使笔墨不减元常、逸少,只是俗人耳。余尝言,士大夫处世可以百为,唯不可俗,俗便不可医也。""学字既成,且养于心中无俗气,然后可以作,示人为楷式。"

从这些话里可以看出,黄庭坚认为的"不俗"既是指书法形式

（北宋）黄庭坚《幽兰赋》（局部）

的不俗，又是指人的心灵的不俗，而且心灵的不俗尤为重要。没有心灵的依托，只能得到钟、王的表面，不能成为"楷式"。黄庭坚在他写的《道臻师画序》中还说：吴道子的画之所以能超过他的老师，是因为他"得之于心"。张旭的草书之所以能够"入神"，是因为他"不治他技，用智不分"。黄还认为要"得妙于笔"，首先要"得妙于心"。

　　黄庭坚不俗的追求，在他的作品中充分地体现了出来。在风格上，他主张"拙多于巧"，"书贵沉厚，姿媚是其小疵，轻佻是大病"。他厌恶如"新妇子妆梳，百种点缀，终于无烈妇态"的流行书风。在书体上，他主张楷书要"快马入阵"，在严整中蕴涵动势；草书要"左规右正"，奔放中仍不失法度。这些独到的见解，他认为是"古人之入妙处"。在继承与创新的关系上，他重视独创性，追求自我。他说："随人学人成旧人，自成一家始逼真。"在黄庭坚的书法里，虽然有颜鲁公《瘗鹤铭》强健、峻拔的体势，有杨凝式奇侧、紧劲的笔调，但绝不与他们苟同，而是具有个人的强劲奔放、格调雄奇、变化多端、浑朴自然的不俗气质。下面让我们解剖一下这一风格的表现形式及其意义。

　　在结体上，黄庭坚书法一反常态，或左正右斜，或右正左斜，字的上下两部分也有这样的变化，扭曲盘结，体势由左下向右上上

扬（行书更明显），造出一番超凡的险峻姿态。在行草书中，造型如此丰富，弄险如此大胆的还是少有的。尤其是黄庭坚行书的结体、横画、撇画、捺画尽情伸张、体势峻拔。如《经伏波神祠诗》、《黄州寒食帖跋》、《华严疏》等，异常豪健。他的行书可以作出较大的字，而且愈大愈佳。黄庭坚以前的书家的行书作品，在大字上往往表现不佳，就是被誉为天下第一行书的《兰亭集序》，放大之后便感到支撑不住，没有雄强之气。而黄庭坚的行书，劲健的长横、长撇、长捺，能够矗立起雄强的框架。这也是为什么祝允明、沈周、文征明、郑板桥、吴昌硕等人都学黄庭坚的行书，都以写行书大字条幅擅长的原因。

在韵律上，黄庭坚书法行笔的速度较缓慢，并以隶书、篆书的笔法入行草，使线条富有更多的含量。在硬毫的行驶中，很少带有枯笔，连带的长笔中富有自然的、强烈的波动，韵律特别生动。这样强烈的振颤韵律，是张旭、颜真卿、杨凝式未能企及的。黄庭坚所说的"字中有笔，如禅句中有眼"，就是指这不单调、不光滑、不枯燥的意态自足的韵律。这种韵律的表现手法十分独特，它不是快笔，不是短线条，因为它们不能显示这一韵律，而是通过较缓的长线条的伸拖、强烈的振颤来表现的。这就好像京戏中的老生的长腔，给人以咀嚼、寻味的感受，也确实如康有为所称誉的，是"意态更新"。与黄庭坚同时代的晁美叔称赞他的书法是"唯有韵耳"，并认为即便是王羲之的波戈点画，也没有这般韵律。"尚韵"确实是黄庭坚书法的一大特色。

在章法上，如此鲜明、自觉地在整体的秩序中追求平衡、对称的原则，是历史上的行草书所没有的。黄庭坚的行草书的体势，特别是草书的体势，多由右上向左下倾斜，上一字的最后一笔与下一字的第一笔之间，常常连为一条耀眼的实笔，以表现气势贯通。行

与行之间有对应，有时完全打破，穿插争让，连续的长笔有断点相分割。字与字之间充分运用大小、正斜、曲直、轻重的对比。有的字和笔画单独看来并不圆满，但左右上下总有相救应的笔画和字，他不以"一画为准"，在过与不过之间求得自在，在总体中见出一致与和谐。他曾这样说："譬如周公、孔子不能无小过，过而不害其聪明睿圣，所以为圣人。"总体的变化和统一，是他的行草书的又一大特色。

这样的总体效果，正如赵孟𫖯所说："黄太史书，得张长史圆劲飞动之意，望之如高人胜士，令人敬叹。"

第三节 书法艺术欣赏力的培养

一、提高对书法艺术特征的理解

书法的艺术特征是：

（一）书为心画。书法是一种心灵的艺术，是人的精神美的表现。古人把书法称为"心画"（汉扬雄）、"心迹"（元盛熙明）。书法善于更直接地表现情感，欢快时写出的字像开放的"心花"；恬静时写出的字像流淌的"心泉"；激越时写出的字好似澎湃的"心潮"。书法不但可以抒情，而且能移情，还能交流情感。书法的鉴赏可以是多层次的，字的外形写得好看虽不失为一种形式美，但书法艺术的最高要求仍在于它的精神内涵，即书法所表达的意蕴、情趣。书法的极致和人的精神相通。书法的这一特点体现了诗与书的内在联系，诗是书法的灵魂，诗情不仅是探索书法形式的动力，也是衡量书法审美价值的重要依据。

（二）书肇于自然。书法是自然的节奏化。唐张怀瓘论述书法与自然的关系是："囊括万殊，裁成一相。"这里面包含两层意思：一是

讲书法艺术的表现形式根源在客观现实,所谓"囊括万殊",就是指对万物的高度概括;二是指书法在反映现实的时候,不是像绘画、雕塑那样直接地表现生活、自然中的个别物象,而是把"万殊"裁成"一相",所谓"一相"就是把万物化作"点"、"线"。书法的这种高度概括性,为欣赏者提供了想象的广阔天地。

书法艺术从"万殊"发展成为"一相",经历了一个历史过程。徐悲鸿曾说:"中国书法造端象形,与画同源,故有美观。演进而简,其性不失。厥后变成抽象之体。遂有如音乐之美,点画使转,几同金石铿锵,人同此心,会心千古。"这段话说明了书法艺术由低级向高级发展的过程,也就是由再现到表现的发展过程。象形文字侧重于客体,即对个别事物的描绘。当书法由具象发展到抽象时,其重点便转移到点画形式与主体情感之间的联系,但并非完全脱离客观,而是概括地表现自然的运动节奏。书法反映自然的节奏,其目的并不是再现自然本身,而是凭借情感与自然形式之间的内在联系,表现情感。例如借"行云"、"流水"的舒缓流畅的节奏表现人的愉快;借苍松盘根错节、扭曲延伸的节奏表现人的坚韧不拔。宗白华曾说:书法反映"物象中的'文',就是交织在一物象里或物象和物象的相互关系里的条理:长短、大小、疏密、朝揖、应接、向背、穿插等等的规律和结构。而这个被把握到的'文',同时又反映着人对它们的情感反应,这种'因情生文'、'因文见情'的字就升华到艺术境界,具有艺术价值而成为美学的对象了"[1]。所以中国书法把人的情感、自然的节奏、点画的形式熔为一炉,三者之中关键在情。体现自然的节奏、点画的运动都是为了表现情感、意蕴。书法从具象到抽象,其艺术的表现力不是缩小了,而是更自由、更广阔,也更含蓄了。书法具有一

[1] 宗白华:《美学散步》,上海人民出版社,1981年,第137页。

徐悲鸿《八十七神仙卷跋》（局部）

种朦胧的美，是一种浮游的意象。徐悲鸿所说的书法"演进而简，其性不失"，也就是指文字虽脱离象形，但仍在结构中暗含一种表现力，是一种不象形的象形文字。

在中国古代书法家中，师法自然的事例很多，例如怀素"夜闻嘉陵江水而草书益进"。为什么江水有助于草书呢？因为水流的节奏感正是怀素奔放流畅的草书所需要的。怀素还说过："观夏云多奇峰

尝师之。"为什么"观夏云多奇峰"对草书有启示呢？因为夏云具有奇峰的崇高气势和流动多变的特点，能对草书的布局、结构产生影响。黄庭坚也曾说："余居开元之怡思堂，坐见江山，每于此中作草，似得江山之助。"自然界千变万化的运动、节奏都可作为草书的借鉴，故清人翁方纲尝言："世间无物非草书"。书法中临帖对于丰富点画的表现力很重要。除了临有字之帖，还可以临"无字之帖"。自然就是"无字之帖"，当然在书法中师法自然不像绘画那样去具体描绘客观对象，而是从自然的生命节奏中吸取表现力，创造出富有精神内涵的书法作品。

以上两方面是从主体与客体、表现与再现说明书法的特征。

（三）书法鲜明地体现了形式美的基本法则——多样统一。杰出的书法作品都是一个个有生命的整体。美在于整体的和谐。中国古代书论、乐论都提出了"和"这一重要美学范畴。孙过庭在《书谱》中提出"违而不犯，和而不同"，意思是指变化而不杂乱，统一而不单调。书法艺术是在点画的运动变化中达到统一，是一种造型运动的美。在书写过程中，点画的运动不仅随感情而变化，而且点画之间由于字的自然结构不同（汉字结构本身有长短大小的差异），排列组合千变万化，需要因势利导，笔笔相生相应。有些微妙的艺术效果是在书写过程中引发的，往往是难以重复的，甚至有时出现意想不到的"神来之笔"。书法所体现的动态均衡，往往不是事先设计好的（虽然大体上的构思也是需要的），而是像杂技中走钢丝，在运动中自然调节，不可能在走钢丝前先安排好第一步身体偏左，第二步偏右。在书写过程中，各种形式的对立因素（刚柔、枯润、浓淡、舒敛、大小、长短、正斜、疏密、虚实，等等）相反相成，使作品成为和谐的整体，生动地体现了形式美的基本法则——多样统一。这和自然中普遍存在的对立统一规律相通。古人认为："书肇

于自然"（汉蔡邕），"书画与造化同根，阴阳同候"（清龚贤），"书之气，必达乎道，同混元之理"（佚名《记白云先生书诀》），因此书法又是一门富有哲理的艺术，充满了艺术的辩证法。

二、欣赏旨要

（一）观神采。书法欣赏首先要从作品大的艺术效果着眼。所谓"神采"，是指作品所显现的一种精神气韵。唐代张怀瓘曾说："深识书者，唯观神采，不见字形。"（《文字论》）从艺术家的创作看，书法是一种"心画"，是精神的物化。从欣赏者看，对作品意蕴的接受往往是一种感悟，即心领神会。沈括曾说："书画之妙，当以神会，难可以形器求也。"（《梦溪笔谈》）书法的神采贵有"天趣"，所谓"风行水上，自然成文"。如果把"风"比作情感，把"水"比作纸面，那么"文"就是情感融化在纸上用墨写的字。这"天趣"是书法家情感的自然流露，是"既雕既琢，复归于璞"。这是一种很高的审美境界。观神采是欣赏者对作品的精神内涵的感悟。所谓"唯观神采，不见字形"，并不是说看不见用墨写的字，而是指作品的精神气韵直接给欣赏者以强烈感染。例如在欣赏毛泽东自书的《娄山关》一词时，感到笔墨中弥漫着红军在长征战斗中的悲壮气象；欣赏毛泽东自书的《长沙》，则使人产生一种酣畅愉悦之感，为作者所抒发的革命情怀所感动。

（二）审法度。艺术美的生命在于创造。书法中的"神采"、"天趣"都是书法家创造的产生，是作品的精神内涵与艺术形式的完美统一。书法中的神采都是凭借布白、结构、用笔来表现的。神采必须寓于形质之中。而这种表现都是按照美的规律，遵循一定的形式法则来进行的。因此，神采的表现离不开一定的法度。欧阳询曾说："书法者，书而有法之谓，故落笔纸上即入法中。"各种不同的书体均有各自的法度。传为欧阳询撰写的结体三十六法，就是楷书的法度。草书、

第六章 书法艺术欣赏

毛泽东《清平乐·六盘山》（局部之一）　　毛泽东《清平乐·六盘山》（局部之二）

行书看似随意，也有它们自己的法度。这些法度都是书法家美的创造的经验总结，但并不是凝固不变的，须在创作实践中灵活运用，并不断得到丰富和发展。书法须从用笔、结构、布白诸方面去赏析，这样可以更深刻地了解书法家的创造，从最能表现情思、意蕴的地方去发现美。例如，对作品布局的分析，便可以体会到书法家如何使作品在变化中保持和谐统一。丰子恺在谈欣赏吴昌硕作品的体会时说："各笔各字各行，对于全体都是有机的，即为全体的一员。字的或大或小，或偏或正，或肥或瘦，或浓或淡，或刚或柔，都是全体构成上的必要，绝不是偶然的。"他还说："有一次我看吴昌硕写的一方字，觉得单看各笔画，并不好；单看各个字，各行字，也并不好。然而看这方字的全体，就觉得有一种说不出的好处。单看时觉得不好的地方，全体看时都变好，非此反不美了。"这段话说明书法的美在于整体的和谐，局部的审美价值也须从整体去衡量。

（三）识独创。杰出的书法作品都有自己独特的个性，即所谓"书如其人"。王羲之的妍美潇洒，颜真卿的雄浑刚健，张旭的狂放激越，赵孟頫的秀媚温润，无不体现书家的人格、个性。所以朱光潜说："书法往往表现出人格，颜真卿的书法就像他为人一样刚正，风骨凛然；赵孟頫的书法就像他为人一样清秀妩媚，随方就圆。我们欣赏颜字那样刚劲，便不由自主地正襟危坐，摹仿他的端庄刚劲；我们欣赏赵字那样秀媚，便不由自主地松散筋肉，摹仿他的潇洒婀娜的姿态。"[2]

杰出的书法作品不仅有鲜明的个性，而且带有时代的特征。书法艺术的风格是随时代而变化的，一部中国的书法史，也就是一部书法创造的历史，不仅创造了各种书体，还形成了各种书法流派和各个书家的独特风格。艺术风格的演变，体现了各个不同时代的审美理想和审美趣味。如王羲之书法的潇洒体现了晋人的风度，颜真卿书法的雄浑表现了盛唐景象。

（四）欣赏者的再创造。艺术（包括书法）是一个再创造的过程。由于书法本身的表现形式带有一定的抽象性，因此点画所表现的精神内涵，往往呈现某种朦胧的特点。这种朦胧，不同于晦涩，更能引发欣赏者心理上的活跃。欣赏书法时，欣赏者在脑际经常出现种种浮游的意象，由点画而产生各种联想、想象。例如怀素在《自叙》中记述了别人对他草书的赞赏："奔蛇走虺势入座，骤雨旋风声满堂"，"初疑轻烟澹古松，又似山开万仞峰"，"寒猿饮水撼枯藤，壮士拔山伸劲铁"，"笔下唯看电激流，字成只畏盘龙走"，等等。这些诗句生动地描绘了书法欣赏中的联想与想象。

[2] 朱光潜：《谈美书简》，上海文艺出版社，1980年，第84页。

思考题

1. 书法艺术的审美特征是什么？试结合作品分析体会。
2. 试述书法与姊妹艺术（如音乐、舞蹈、绘画、建筑等）的联系。
3. 书法艺术的语言有哪些？它们与作品的表现力有何具体关系？
4. 以《兰亭集序》为例，说明王羲之书法的风格特点。
5. 以《古诗四帖》为例，说明张旭书法的创造性。
6. 试析颜真卿《祭侄文稿》在书法艺术上的独特审美价值。
7. 举例说明黄庭坚的行草书是如何体现作者"不俗"的追求的。
8. 欣赏书法在方法上有哪些要领？试用这些要领欣赏本书中未曾讲授的几幅作品。

建议阅读著述

1. 《书法里的美学思想》，宗白华著，见《美学散步》，上海人民出版社，1981年。
2. 《书法之欣赏》，邓以蛰著，见《邓以蛰全集》，安徽教育出版社，1998年。
3. 《书谱译注》，孙过庭著，马永强译注，河南美术出版社，2006年。

音乐艺术欣赏 第七章

周荫昌

第一节 音乐艺术的主要特征

音乐艺术既生动、鲜明，又缥缈、抽象；既无需借助诠释、译述而能给人以直接的感受，又往往令人觉得深邃高远、扑朔迷离、难以言状。因而这种具有广泛群众性的艺术，又常常被人说"听不懂"，尤其是一些器乐作品。音乐何以这样感人？它怎样表情达意？繁复的品类样式有哪些分辨的线索？解决这些问题，既需要感性的积累，也需要理性的把握。

一、音乐是声音的艺术

这一点是音乐具有与其他艺术不同的种种特殊性的根源所在，也是音乐诸多艺术特征生成的根源所在。音乐不同于口技，不同于戏剧、影视中的"音响效果"，而是一种表现力极强的、独特的艺术品种。这首先由于它赖以存在的物质材料不是一般意义的声音，而是人在漫长的历史实践中，经过反反复复的选择而留存下来，经过多方面加工组织起来的一些特殊的声音。它们源于自然界和社会生活，但又超脱了"自然客体"的属性。譬如，从高低方面讲，太高太低的、不易清晰听辨和不便准确控制的声音，都被陆续淘汰，留在音乐中使用的，大体上就是现在的钢琴上所能奏出的那88个音。这88个音各有自己固定的音高，由低至高依次排列起来，成为"音列"。音列中的音根据振动频率的倍数关系，被划分成若干

"组"。每组,即每一个"八度",按高低相等的距离,分设12个半音,其中有7个音被称为"基本音级"(如钢琴上的白键音),另5个音被称为"变化音级"(如钢琴上的黑键音),7个基本音级分别命以固定的名称——C、D、E、F、G、A、B,这就是"音名"。变化音级的名称,按基本音级加注"升"、"降"来称谓,如"升C"($^\#$C)、"降D"($^\flat$D)、"升D"($^\#$D)、"降E"($^\flat$E)等等。为了歌唱方便,各音还命有"唱名",这便是Do、Re、Mi、Fa、Sol、La、Si。音列中各个音间距离相等,每个音都有等同的意义,而这种相互等同、各自孤立的音是不能表达音乐思想、感情的,而需要进一步组织:以某一个音为稳定音,其他若干音依不同的倾向关系与稳定音联结成一个体系——调式[1]。调式体系中的音叫做"调式音级"。调式音级除了按各自级数称为二级音、三级音、四级音、五级音等之外,还分别有专用的名称,如大小调式各组音分别称为主音、上主音、中音、下属音、属音、下中音、导音。调式体系中的各个音级之间,已不再仅仅是单纯的音高关系,同时还构成了旋律和音程的关系。在调式音级稳定与不稳定的基础上,进而将旋律、音程在纵向与横向方面相结合,形成多声部——和声、复调,等等。以上是对音在高低方面的一些选择和加工。同时,在长短方面进行加工,可组成节奏、节拍体系;在音质、音色等方面进行选择加工,可形成"乐种"、"声种"、"声部"、"乐器组"等等不同意义上的各种分体系。 经过诸多方面的选择、加工而构成的"音乐音响"总体系,具备声音的优化程度、美化程度、可操作程度,运动中的稳定与不稳定、平衡与不平衡、紧张与舒缓等内在的动力和逻辑,以及色彩、力度等一整套表现性能。也只有这样的声音才能成为音乐艺术的物质材料。

[1] 调式种类很多,现在广泛使用的调式有:西洋大、小调式;中国汉族五声调式,其他民族调式等。

强调说明上述情况，有两层意思：一是取得下面讨论问题的共同基点和语言。当然，事实上在日常生活里不会因为没学过音乐知识而不接触音乐，但是，要变被动的一般的"听到音乐"为主动的"音乐欣赏"活动，便需要有起码的知识武装。另外，更重要的一层是：这条看似平常的规律，是关系到能否正确理解音乐、对待音乐，能否正确地进行音乐实践活动的一个分水岭。

经过选择加工组织的作为音乐物质材料的声音，本身与自然界、社会生活中的具体音响，没有直接的、固定的对应关系。但是它的音色、音质、音高、力度等方面的性能非常优越，这些性能的发挥与相互组合加之与节奏、速度等其他因素的结合，其变化的可能是无限的。只要与自然界、社会生活中事物存在、变化、发展相伴的音响规律和特点相契合、相仿佛、相照应，音乐音响体系变化、控制的无限可能性，就会变成无限的表现可能性。譬如，凭经验人们知道，饥肠辘辘、疲惫不堪、体弱力竭的劳工，还要扛着沉重的东西行走，他的脚步声会是怎样地沉重、滞缓，"kong……kong……kong……kong……"请听《码头工人歌》（田汉词，聂耳曲）：

歌中反复强调的强拍重音、沉缓的节奏、抑郁痛楚的音调、浓重而又虚弱的演唱表现等等，使我们如临其境似地感受到了重负难当、苦苦劳作的情景，像是悲愤的脚步敲着大地，留下一个个渗着血泪的足迹……那种特定情绪的感染，却无需歌词注释，直接

来自音乐本身。

在音乐艺术中,最生动感人的是连续进行的声音形成的旋律。它最鲜明,最容易被人感知,因而有人称它为"音乐语言"的主要形式,是"音乐的灵魂"。对于欣赏者来说,好的音乐必当是好听的音乐,好听的音乐首要的一条就是旋律好听。容易被人接受的旋律与生活音响的普遍规律和特点相契合,其联系是间接的也是更深层的。以《威廉·退尔序曲》为例:乐曲第一部分开始即由大提琴独奏出幅度很大的上行乐句:

这旋律具有歌唱性和叙事性相结合的特点,胸声音色富于表情,带有男性化的深沉、宁静、悠远。随后加进另外四个大提琴,成为大提琴五重奏,旋律徐缓而优美,使人感受到一种温暖平和的气氛:

随后出现的定音鼓轻轻的滚奏,有如隐约传来隆隆雷声,预示着不安和斗争。乐曲第二部分描绘暴风雨场面。而作者在这样的音乐中仍然注重将低音部急促涌动同木管乐器半音下行交替相衔,使之获得紧张的音响和动力,照应着社会生活中两种力量的冲突较量。第三部分由长笛、英国管先后反复奏出迷人的旋律,堪称"田园牧歌"式曲调的典范,简洁的旋律骨架音之间飘动着上下环绕的装饰

性进行，刻画了宁静中的生机、安适中的欢乐：

第四部分热情而充满活力。富有弹性的号角性音调之后，明快的进行曲与华丽热烈的场景音乐交替出现，经过发展愈加辉煌，最后在喜庆凯旋、欢乐前进的气氛中结束全曲：

由此可见，欣赏音乐首先应了解"音乐是声音的艺术"这一特征和本质，以便在具体作品欣赏中，透过活生生的富有特点的声音形式，更好地领悟其内容和情感，把握音乐艺术的精髓。

二、音乐是时间的艺术

音乐艺术的展现要在一定的过程中完成。音乐艺术特别生动活跃，具有"动人也切"、"入人也深"的感染力量，原因就在于它是时间性的。事物在运动中存在，人在运动中生活，人对事物的感受和认识有一个过程，人的思想感情的深化、发展也在过程中实现，因此，通过声音运动过程来展现的音乐艺术，对反映运动着的事物，表达发展、深化的思想感情，有着特殊的适应性。在欣赏过程中，音乐的这种"特殊的适应性"便转化为特殊的感染力。譬如挪威作曲家格里格《培尔·金特》第一组曲（作品第46号）中的第一曲《朝景》：

第七章 音乐艺术欣赏

长笛在中高音区奏出一个四小节的乐句，柔和的 6/8 节拍，明亮的 E 大调，清滢流动的旋律线……这段明澈的音色、委婉的曲调，在木管组长音的衬托之下，显得格外甘美，令人心旷神怡。接着，这一旋律由双簧管降低 8 度在中音区奏出，衬景长音改由弦乐组担任。随后，这两句音乐上移大三度，在 #G 大调上重复。在 B 大调短暂停留过渡后，这一旋律又由整个弦乐组在 E 大调上奏响。曲调引申，音区扩展，织体绵延，和声、调性转换等等，这一切融成一体，注入人们的心田。于是，人们感受到的不是一个静止的"朝霞初放"，而是一个有变化的过程："光线"在变，"色彩"在变，"温度"在变，太阳由"吐露微明"到"喷薄欲出"到"冉冉升起"，事物由萌动、积蕴到徐徐涌动……这一过程也正是音乐展现的过程，二者同步。

作为一种过程的音乐，它的律动和起伏会自然诱发人体运动机制产生变化，与之相应，因此音乐艺术有一种引人"介入其中"的力量。一支队伍集合起来出发行进，没有人呼喊"一二一"，众人的步伐自然走不齐。倘若此时，一支军乐曲奏响，它节奏鲜明、雄壮有力，过一会儿，人们的脚步随着这乐曲的进行，已经整齐划一。人们都有这样的体验：在聆听音乐的过程中，不仅注意力集中，而且肌肉、肢体、喉咙、牙关，以至循环系统、呼吸系统都会随着它张弛。身体的活动、变化，又直接作用于情绪，使之兴奋、波动。所以，没有任何一种艺术能够像音乐这样可以在一个短暂的时间内，使众多的人按照同一意向感奋起来，而且可以达到那样强烈的程度。

时间艺术有一个弱点,即稍纵即逝,不可驻留。这一点,音乐艺术似乎显得格外突出。由此,音乐形成了自己特定的陈述、发展方式和技法。前面曾经提到旋律在音乐中的重要意义,乐曲开头部分和大的段落开头部分的旋律则更为重要,因为它往往是"音乐主题"(也被简称为"主题")。音乐主题与文学作品中"主题思想"的"主题"含义不同,它是指音乐作品中最突出、最富有乐思特征的部分,是乐曲的"核心",是整个乐曲发展的基础。一首乐曲,其乐思内涵、发展可能是否丰富,丰富到怎样的程度,大体都要包容在音乐主题之中。因此,作为主题的旋律,在音乐材料的选取、提炼、组织等方面,要求很高:要鲜明、精约,又要自然、丰满。所谓"重复"、"变化重复"、"引申"、"扩展"、"紧缩"、"变奏"、"展开"等等,都是对主题而言,并以主题或主题中的某一部分、某些因素为材料来进行的。一个好的音乐主题,可以从中提取出诸多能够形成某种特点的因素,以供创作者采用各种各样的技法去铺陈、演化、雕琢、开掘,直到淋漓尽致的程度。以著名的贝多芬《第六(田园)交响曲》(作品第68号)第一乐章(奏鸣曲式)主部主题为例:

这一主题愉快、温暖，旋律进行流畅、优美。在乐章开始时的陈述中，它给人的感受大体如上。它很鲜明、清新，有特点，容易记住，但更多的东西却还难以意识到。到了展开部，从第139小节至第278小节，音乐在三个阶段中层次清晰、细致入里地步步展开，所用材料多达六种，各富特征。略作分析便可以发现，这些材料都取自主题——如谱例所标。此时才更体味到这一主题的丰富和精当。经过这139小节的展开之后进入再现部，还是这个主题，却又变得丰盛而晶莹，使人获得很高的艺术享受。

再如法国作曲家拉威尔的名作《波莱罗》，全曲用了两个音乐主题，它们各自完整而富有特色。第一个主题舒展清丽：

第二个主题委婉缠绵，长度与第一个主题相同：

两个主题先后呈示，并分别重复加以巩固，即‖:A:B:‖，之后又作四次大反复完成全曲。曲长400余小节，演奏时间约15分钟。乐曲在主题的不断反复中，通过不同的配器手法，使色彩、音响变化多姿，情绪步步高涨，产生巨大的感人力量。这在其他艺

品种中,几乎是不可思议的。呈示、重复、变化、对比、展开、再现,统一中求发展、发展中求统一。

三、音乐是表现的艺术

所谓"音乐形象",是音乐形成于头脑中的形象,是感情化、性格化的形象。表现艺术是相对于再现艺术而言的。这两类艺术都反映生活、表达思想感情,不同的是:再现艺术反映生活要模仿、复现客观生活的形态,创造"看得见摸得着"的艺术形象,通过具体的形象来达意抒情;表现艺术则是将来源于客观生活的思想感情,直接地披露出来。音乐的音响是感情的直接载体。人们从音乐音响中直接获得相应感受的同时,会生发种种想象,这想象可能浮现为具体的"画面"、"图景"、"情境"等。生动、活跃的想象,反过来可以强化听众的音乐感受,但音乐自身却没有也不可能提供任何实实在在的可视的形象。例如,伟大的波兰作曲家肖邦的钢琴作品《c小调练习曲》(作品第10号之十二),在八小节强烈、激愤的引子过后,左手奏出上下奔腾、持续不断的急速音流,有如狂风咆哮:

右手奏出带有附点节奏、急促有力的旋律,传达出激越奔放的情绪,气势恢弘。随着音乐发展,情绪愈加高涨,一泻千里,强劲的艺术感染力撼动着人们的心弦。如果聆听这音乐的听众对作曲家肖邦崇高的爱国主义品格、炽热的民族情感有所了解,又知道这首乐曲写于1831年波兰起义失败之后,那么他(她)的欣赏活动会更加主动积极,进而捕捉到更多的东西,碰击出更多的"火花",对作品中主人公的英雄性格,痛苦、不安、愤怒、激昂,对其为祖国的悲剧而感发的慷慨的斗争精神,也会有更加深切的感受。然而,不论听众的欣赏过程怎样积极,艺术主人公却不会因此而真地呈现在舞台上。演奏这一乐曲的钢琴家也不是英雄"角色"的扮演者,他只是在演奏,把作者的、作品中的情感,化为自己的情感,直接、

倾心地表现给听众。

　　表现艺术的表现性与再现艺术的再现性，不是互相隔绝的。再现艺术对客观生活加以模仿、再现，创造可视的具体形象，而其形象实际上只是一个中介，通过这个中介，仍然是要表现一定的思想感情、精神意志、生活真理。同样，作为表现艺术的音乐，从来也不排斥对再现因素的借助。贝多芬的一位好友询问贝多芬本人："你的《d小调奏鸣曲》和《f小调奏鸣曲》的内容究竟是什么？"贝多芬回答："请你读莎士比亚的《暴风雨》去吧。"后来，这部《d小调奏鸣曲》——《第十七钢琴奏鸣曲》（作品第31号之二）即被称为《暴风雨奏鸣曲》；《f小调奏鸣曲》——《第二十三钢琴奏鸣曲》（作品第57号），被称为《热情奏鸣曲》。对《第五（命运）交响曲》（作品第67号），贝多芬自己既说过开始的音乐动机是"命运的敲门声"，又说过"我要扼住命运的咽喉，他不能使我屈服……"以上种种，不论是作为创作"契机"的自白，还是帮助人们理解乐曲的"导向"性提示，都表明音乐艺术中融合着形象借寓的因素。艺术家也好，欣赏者也好，人们的感情并不凭空导源于心灵世界，而终归来自于生活的体验和感受。因此，"借景移情"、"状物抒怀"，对所有的艺术都是通用的。

　　音乐音响没有语义性；音乐的铺陈没有可视性。所谓音乐形象，是一种感情化的形象、性格化的形象、意象性的形象。即便在"描绘性"较强的作品中，人们感受到的也只能是某种象征意义的形象。贝多芬《第六（田园）交响曲》（作品第68号），标题"田园"是形象性的，其中也的确采用了模拟自然音响的手法，然而，大概恰恰因此，贝多芬在这部作品的总谱上专门注明"情感多于描绘"。法国印象派作曲家德彪西的《大海》（副题为"三首交响素描"），堪称以音乐作色彩"描绘"的范例，但无论是第一乐章中的雾霭初晴、波光粼粼，还是第二乐章中的波浪嬉戏、第三乐章中的风与海的对

话,都是作者对他所"深深热爱的大海"(作者曾经立志要当一名海员)有着许多难忘的眷恋之情的表现。那些"描绘"融合着他的心境,牢牢地建诸于表情性之上。实践向人们表明:不能试图在音乐中得到它所不能表现的东西,也不应希求音乐去承担它所无法承担的任务。著名琴曲《高山流水》,其艺术表现的真谛是"志在高山,志在流水"。琵琶独奏曲《十面埋伏》,全曲十三段:列营、吹打、点将、排阵、走队、埋伏、鸡鸣山小战、九里山大战、项王败阵、乌江自刎、众军奏凯、诸将争功、得胜回营。从小标题可以看出,其整体陈述方式吸收了戏曲及章回小说的某些特点,但使人们感动的并非故事情节,而是那高超的演奏技巧所造成的浓烈的战争气氛和戏剧性效果,特别是其磅礴的气势和威武的神采。同样,声乐作品中的歌词可以把某些具体内容、概念交代给听众,但它的音乐部分则仍然按照自己表现艺术的特点和逻辑,相对独立地刻画一定的感情化、性格化的音乐形象。

因此,从一个方面讲,不倾注深挚的情感,不着力于性格提炼,就不可能创作出真正的、有价值的音乐作品,而且越是要表现深刻的生活内容、重大的思想主题,就越是要在感情化、性格化的形象刻画上下工夫;从另一方面讲,欣赏者切莫把音乐艺术特有的、直接而又生动的表现性,误解为"图解性",或者按照文字表述的方式——"乐曲解说"、"歌词"等那样,到音乐中去寻求具体的对应物,这样不仅不利于对音乐正确的感受和理解,而且有时会形成障碍,令人失望。

四、音乐是再创造的艺术

音乐的表现有稳定性的一面,又有演绎性的一面。歌谱、乐谱是记载音乐的符号。把用符号记载的音乐变为实际音响的音乐,需要通过演唱、演奏的过程,这唱、奏表演即被称之为"二度创作"。二度创作可以无数次地进行,而每次唱、奏,无论对于谱面的原作

来讲，还是对于前次的表演来说，都不是"复述"或"重播"，而是对作品的一种再创造。再创造是积极的，包含着演奏、演唱者对作品的再理解，对作者艺术表现意图的再领会和技术、艺术上的再处理、再发挥。因此，音乐表演被看做是"对作品的解释"、"对作品的表现"。也因此，优秀的演唱、演奏者被称为"表演艺术家"。

艺术贵在独创，二度创作同样贵在有独到的处理。同是贝多芬《D大调小提琴协奏曲》（作品第61号），海菲兹和大卫·奥依斯特拉赫两位世界著名的小提琴家的演奏，在音色、力度和若干细部的处理上，有很大差别，反映出两位演奏家对作品表现的不同和演奏风格的不同。不论是更加酣畅明丽（前者），还是更加浓郁深情（后者），都使人获得很高的艺术享受。因而，人们绝不会因为他们演奏的不同而取此舍彼或厚彼薄此，相反，人们会把它们视为同样珍贵的两种版本、两种范例。乐队演奏也是这样，同是德沃夏克的《e小调第九交响曲》（《新世界交响曲》，作品第95号），托斯卡尼尼指挥演奏的与卡拉扬指挥演奏的或小泽征尔抑或李德伦指挥演奏的，各有艺术表现上的明显差异，各有独到的意趣和价值。

从审美的角度讲，音乐艺术的最终实现，还需欣赏者来完成。因此，不仅演奏者的思想、修养、性格、阅历等等，对乐曲的理解和表现有直接的影响，而且听者的思想、修养、阅历、性格及其状态，对感受乐曲的影响也是很大的。这一点与美术修养不高的观赏者之于美术作品还是不同的。美术作品是凝固的、静止的，它的"这一个"——作品本身，不会因观赏人没有充分理解而消逝；流动的音乐却一去不返，听者所感受到的，便是他（她）的唯一的"这一个"。况且人们对音乐的感受又往往差异很大。同是一首《志愿军战歌》，有人只能感受到它威武雄壮；而另一些人则可能产生极丰富的联想——许多战斗的场面、熟悉的面孔、战争中的种种事件等等，这些联想虽然并不都属于这首歌曲自身，但它们却可以促使其

本人更丰富、更深刻地感受、理解这首作品。又如世界名曲《沃尔塔瓦河》，这是捷克作曲家贝德日赫·斯美塔那的光辉巨著——交响诗套曲《我的祖国》中的第二乐章。斯美塔那是一位伟大的爱国主义者，是19世纪民族乐派的重要代表人物，也是捷克民族乐派的奠基者。《沃尔塔瓦河》是全套曲六个乐章中最通俗、演出次数最多、最受欢迎的一个乐章。乐曲开始由两支长笛交替奏出活泼流动的短小音型，然后相互衔接而成连贯的短句：

至第16小节加入两支单簧管，仍然奏两个短小音型相衔接而成的活泼连贯的短句，接着在低音持续音的衬托下，音型愈加活跃连贯，音响愈加丰富，进而形成大波浪线起伏涌动的背景，在这伴奏背景之上，一个委婉如歌的旋律挥挥洒洒飘逸而出：

显然，这美妙亲切的旋律是《沃尔塔瓦河》的音乐主题。在涌动起伏的伴奏衬托下，像是沃尔塔瓦河在歌唱，也像是作者对这条"母

亲河"的歌唱。其实这二者是统一的——物与"我"的统一，自然与人的统一。一般听众有这样的感受和理解就已经很不错了。然而对捷克的欣赏者来说可能不止于此：那两支长笛，以及之后加入的两支单簧管交替奏出的音型、短句，可能还会使他们联想到沃尔塔瓦河由两个源头潺潺而来，聚成小溪，然后汇成大河。接着（沃尔塔瓦河流过山区、森林之后），木管、弦乐奏响：

这轻盈活泼、富有弹性的节奏、曲调，逐渐加强、高涨起来的音乐气氛，使人感到一个群众性的歌舞场面浮现面前；渐次减弱之后，大管、单簧管、双簧管极弱地叠置成一个减三和弦，造成朦朦胧胧的效果，随之在长笛飘动的音型烘托下，加入弱音器的弦乐器，在高音区奏出舒缓、轻柔的旋律：

人们由此意会到静谧、安和、有幻想色彩的沃尔塔瓦河夜景。然而，捷克欣赏者的感受还会更加生动、具体：前面一段音乐，他们听得出是熟悉的民间波尔卡，由此他们联想到沃尔塔瓦河流过丰收的村庄，农民们在喜庆聚会、欢乐歌舞；而后一段则使他们记起如同民间传说那样——月光下，美丽的水仙女在沃尔塔瓦河上嬉戏、歌唱……

有人说音乐的表现是不确定的、多义的。其实，所谓的"不确定"不一定是作品本义不确定。作品一经固定在乐谱上，就只能是那个固定了的作品。可是，经过演唱、演奏的不断再创造、再丰富，尤其是欣赏者结合自己的体验予以再填充，不同人或者同一个人在不同的时间、环境，或不同的情绪状态下，对它的感受——也就是它的最终实现，则不完全一样，甚至大有不同。这便使音乐表现既有稳定性的一面，又有演绎性的一面。

基于音乐表现的演绎性特点，形成了音乐发展的某些特殊手段，如变奏就是将一个相对完整的基本段落，加以有规律的变化重复——装饰、演化、变化、引申等等。通过一个基本音乐段落及其诸多变奏，一个基本乐思得以逐渐展示、开掘、深化，音乐形象不断演绎、丰满，进而扩展为一个较大篇幅的独立乐曲，乃至宏大的乐章。这样的乐曲，即称之为变奏曲——主题与变奏。作曲家可以自写主题与变奏，如贝多芬《第十二钢琴奏鸣曲》（作品第26号）的第一乐章、舒曼的《交响练习曲》（作品第13号）等；可以将自己其他形式的音乐作品中的某一段落拿来，写成主题与变奏，如舒伯特的《鳟鱼五重奏》（作品第114号）第四乐章——以自己所作歌曲《鳟鱼》的第一段为主题的变奏曲；还可以取材于民歌、民间乐曲，将之作为主题，如刘庄的《钢琴变奏曲》即以山东民歌《沂蒙山好风光》为材料，写成一个包括主题及八个变奏的独立乐曲；甚至还可以用别人所写的音乐作品（片断）作为主题，重新写作变奏

曲，如勃拉姆斯写有《亨德尔主题变奏曲》、《海顿主题变奏曲》，而舒曼、勃拉姆斯、李斯特、拉赫玛尼诺夫等人，都曾用帕格尼尼的音乐主题分别写成练习曲、变奏曲、狂想曲，而且都有很高的艺术价值。这种现象只能在音乐艺术中见到。

以上所述是音乐艺术的四个基本特征。缘此线索，深入进去、体味开来，可以领会到音乐与姊妹艺术之间是怎样相互通联，又怎样相互区别的。音乐所特有的表现手段、技法、规则、方式等等，也无不根植于此。

第二节　音乐艺术的语言

听音乐——不论哪个国家的音乐，哪个国家的人来听——都不需要翻译，也不可能翻译。因为音乐的表情达意，是在音乐音响过程中直接实现的，而不通过概念。那么所谓的音乐语言，便是能为人们感知和理解的音乐所特有的表现手段、手法、样式及"规格"等的统称。

一、音乐的基本表现手段

若循着音乐基础理论体系的思路来谈音乐的基本表现手段，当然首先就要分别讲述节奏、节拍、音程、调式、调性，等等。然而，对于一般的欣赏者来说，音乐中最能给人以鲜明感受的、令人陶醉的则是旋律（上述节奏、节拍等诸要素都蕴涵在旋律之中）。从欣赏者把握音乐语言的角度出发，音乐的基本表现手段可以列为：旋律、和声、织体、复调、力度、音色、唱（奏）法等。这里择其要介绍一二。

（一）旋律。旋律是构成音乐形式、抒发思想情感的最重要的表现手段。旋律本身就是音乐语言（虽然音乐语言不只包括旋律）。旋律的流动，横向有长短、断续、疏密相间的秩序；纵向有上行下

〔奥〕W.A.莫扎特肖像

行、波浪起伏。上行下行又有级进、跳进之分，波浪起伏也有幅度大小不同。长短、疏密、上下起伏的旋律形成的"波浪线"便叫做旋律线。旋律是具体的，旋律线是对旋律进行特点的一种意向性的表述。旋律表达感情，不同旋律进行及其构成的旋律线，显示着不同的表现意向。譬如，节奏平稳、级进为主、自然舒缓的旋律，表现平静安和、清秀幽雅的情绪或意境。莫扎特的《摇篮曲》（一说为弗利斯作曲）、舒伯特的《摇篮曲》、贝多芬的《G大调小步舞曲》开始段落的旋律，都有明显的上述表现特点。大幅度（可包含跳进）的上行旋律，表现着情绪的活跃、高涨，或热烈、欢腾。像贝多芬《第一交响曲》（作品第 21 号）第三乐章（小步舞曲）的旋律便是如此：

又如苏佩的《轻骑兵序曲》前奏之后 A 段第一个主题的旋律：

表现得很活跃、富有生机。而结合坚定有力的节奏和分解和弦上行跳进为主构成的旋律，会明显地带有英雄性、激昂、奋进的特点。与莫扎特《C大调第四十一交响曲》第一乐章的著名主题相近似，贝多芬《第一交响曲》第一乐章主部主题的旋律、《c小调钢琴奏鸣曲》（作品第10号之一）第一乐章主部主题的旋律等都具有这样的特点和性质。舒展的下行旋律则带有浓厚的抒情色彩：歌剧《茶花女》中薇奥列塔的爱情主题，即为从主音开始下行七度的旋律；歌剧《叶甫根尼·奥涅金》中塔姬娅娜著名的爱情主题，为从三级音开始下行六度的旋律；歌剧《白毛女》中喜儿哭爹时唱出的由两个下行六度构成的旋律，也是很好的例证。短促而稳定的旋律，表现激奋有力；短促而不稳定的旋律，显得情绪急切不安；旋律线起伏的大小，与情潮涌动大小相联系；而多次同音重复所构成的进接式的旋律，或凝练深沉（如贝多芬《升c小调（月光）钢琴奏鸣曲》第一乐章里，大字组G音在分解和弦伴奏下徐缓、轻奏、多次重复、直线而行），或呆滞阴森（如柴科夫斯基歌剧《黑桃皇后》第三幕五场中伯爵夫人幽灵出现时，一个f音唱了29个小节的同音直线式旋律），在中高音区连续同音重复，结合一定的节奏、和声因素，还可以表现为一种呼喊（如冼星海《黄河大合唱》中终曲《怒吼吧！黄河》的末乐段），等等。

（二）和声。和声是丰富、扩展音乐表现力的重要手段。和声建立在调式的基础上，有力地强化着各音级的功能意义。特定的旋律辅以特定的和声而形成的声音的"立体"流动，具有很强的渲染和概括能力。例如，柴科夫斯基《降e小调第一钢琴协奏曲》第一乐章序奏部分所表现的恢弘气势、灿烂的光彩，第三乐章的主部主题最后出现时所显示出的炽烈活力、洋溢的激情，和声这一表现手段在其中都发挥了巨大的作用。再如柴科夫斯基《第六（悲怆）交响曲》（作品第74号）第一乐章美丽迷人的副部主题：

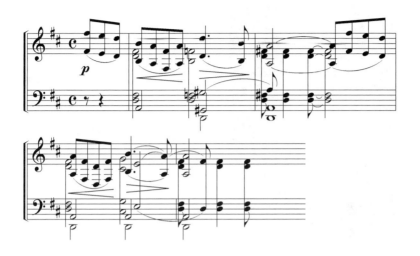

这一音乐主题如果没有丰美的和声参与表现，那温婉、诚挚、令人无法抗拒的感染力是不可能产生的。

音乐中的和声强化着旋律的结构，也强化着音乐内在的动力。和声的稳定→不稳定→稳定（协和→不协和→协和），以一定的疏密关系组织起来，可以形成和声节奏、和声语言；包括功能序列在内的有规律的和声进行，呈现为某种和声的也是整个音乐的发展逻辑；无论在一个片段之中的和声布局还是大型乐曲的调性布局，合乎逻辑的和声运行都是音乐思维逻辑发展的外化形式。深刻的思想要有逻辑思维的梳理和支撑，还要通过有逻辑的形式去表达，这在和声方面表现得很明显。越是要表现深刻的生活内容，越是要有深刻周密的音乐构思，这中间必然包括精心斟酌的和声、调性的布局。欣赏者不一定都能听出什么和弦到什么和弦，什么调到什么调，但有逻辑的和声语言、调性转移所展现的有条理、有深度的思绪过程和感情过程会自然合理地产生相应的效果。对欣赏者来说，重要的是感受到相应的效果，而不是对感受到的效果询理求缘。下面我们看贝多芬《f小调（热情）奏鸣曲》（作品第57号）第一乐章——这是古典乐派成熟时期，有代表性的成熟的奏鸣曲作品，也是贝多

〔德〕L.V.贝多芬肖像

芬认为自己最好的一首钢琴奏鸣曲。作品有深刻的构思、强烈的艺术表现。开头就是起伏很大的、很有特色的、深情的主部主题的呈示：

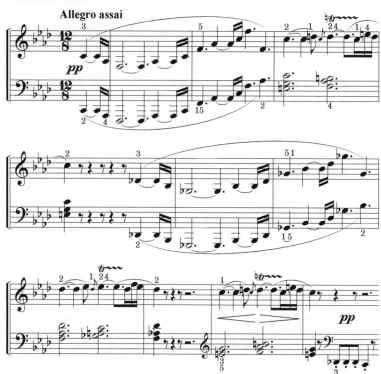

这一主题包括三种不同的音乐材料：分解和弦式的下行上行、探询意味的音调和类似《第五（命运）交响曲》主题的短小音型。这些材料为乐曲发展提供了伏线。与主部的f小调相对比，副部主

题建立在 bA 大调上，坚定而充满信心：

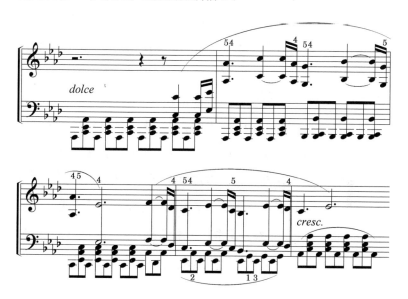

由于这首乐曲要表现一种人生奋斗、压抑、反抗、胜利、勃发的深刻思想，因而不仅两部分主题旋律鲜明、丰富，而且有严谨周密的发展布局。为了扩大音乐表现的容量，主部主题只有第一句作了完整的陈述，第二句就将主题材料加以发展，出现降二级调上的模进，和声的变化给人不稳定的感觉，产生很强的展开倾向，暗示着冲突斗争中的不安、激动；bA 大调的副部主题不仅调性色彩明朗，而且旋律进行与主部主题相反，加强光明、昂奋的特点；呈示部的结束部分放到了副部的同名小调 ba 小调上，为展开部作好调性上的准备。展开部使用了呈示部中的各种材料，调性布局体现着清晰的逻辑性：

$$^ba（即 ^\#g）\to E,\ e,\ c,\ ^bA,\ ^bD,\ ^b{^b}G,\ B,\ GC \to f$$

（展开部）

三度、五度关系的组合，给要强调的调性以功能逻辑关系的支持，诸多调性的转移又将乐思的深入展衍逐层推进。再现部除了主部主

题伴奏音型的变化,加强动力和激情之外,还将第二乐句改为大调,向着光明的副部性质靠拢。但在长大的结尾中,大调的副部主题却又在 f 小调上出现,即向主部性质靠拢,强调严峻斗争的意向……由此可见,一部杰出的作品,其深刻的思想性和完美的艺术性的取得,是同其表现手段的高超运用分不开的。

继浪漫主义音乐的盛行之后,19 世纪末、20 世纪初,在印象主义文学和绘画的影响下,印象主义音乐也发展起来。印象主义音乐追求表现光的流动变化、丰富的色彩效果和柔和、朦胧、神秘的音乐意境。在表现手法上则多用短小的曲调、动机式的新颖的音乐语汇;多用复节奏、复节拍,不规则、松散的流动;重视调式的表现力,根据形象捕捉的需要采用各种调式(五声调式、中古调式、全音音阶等);和声上采用多种和弦结构,减弱功能进行,强调和声色彩;配器与织体安排新颖,弦乐组常常细分,使用极端音区,扩充色彩性敲击乐器和传统乐器的色彩性奏法(用弱音器、阻塞音等),把力度与音色联系起来,使管弦乐色彩缤纷……如德彪西的管弦乐作品《大海》(三首交响素描)中的第一乐章(第一首乐曲)《海上,从黎明到中午》:开始是一段序奏,低音提琴的持续音、定音鼓连续不断的极轻的震音、竖琴的轻弱音响,使人联想到晨雾笼罩下的大海迷迷蒙蒙,随后加了弱音器的小号与英国管奏出绵长的音调:

表现晨曦初露,浓雾渐渐散开,灰暗的蓝色悄悄退去……第一主题是由长笛、单簧管奏出的:

第七章 音乐艺术欣赏

这个平行五度的五声音调像是一缕海风,亲昵地吹拂着渐渐苏醒的波涛。此后乐曲发展,一支支动人的旋律相继出现,又断断续续。多变的音色和音响,使人联想到阳光照射下变幻不定的海上景色。乐曲的另一个主题是由16只大提琴分成4个声部演奏的:

表现海洋蕴涵着巨大生命力。经过木管乐器奏出的发展段落之后,序奏的主题、第一主题接连重现,乐队加强音响,表现海上中午,阳光灿烂、浩瀚磅礴。最后,乐曲在有力量的音响中结束。

二、音乐的结构

结构是音乐作品构成的形式,也是音乐的一种表现手段。从作品形式的角度讲,结构包含完整的整体形式和构成作品的各个部分

内部的形式及各个部分之间的关系。曲式结构由音乐内容表现的需要决定：一定的内容要通过一定的形式来表现，反过来，多年积累而形成的某种类型化的形式有着相应的表现特长和适应性，即曲式具有积极的表现意义。

完整的曲式中最小规模的结构是乐段，乐段又由若干乐句构成。乐段是掌握作品整体结构的基石。乐段构成的重要标志是终止。这里所说的终止，主要是由旋律与和声共同显示的。对声乐作品，应考虑歌词句段的因素；对器乐曲，则应关照总体的作品规模。一般情况下，乐段结束在完全终止——原调性或另一调性的完全终止上。

一首独立的音乐作品，如果其主体部分的结构是一个乐段，它的曲式就叫做"一段体"或"一部曲式"。以此类推，如果一个作品其基本的主体部分是两个乐段或三个乐段，便称之为"二段体"（二部曲式）或"三段体"（三部曲式）。主体部分多于三个乐段的作品，其曲式名称为"多段体"。此外，常见的曲式还有回旋曲式、变奏曲式、奏鸣曲式、回旋奏鸣曲式、套曲曲式等等。其实，回旋曲式、变奏曲式也是多段体，不过称之为多段体难以说明它们之间的不同特点，因而用专门的名称，反映某类作品主要的发展手法和结构方式，表明它们是怎样一种特定的多段体。曲式结构可以标写为一种抽象化的公式，如"ABA"这一公式表明，该作品的结构为三部曲式，而且它的第三部分是第一部分的再现，因此也可以叫做带再现的三部曲式。当然，曲式的公式，只能说明作品结构的大致轮廓，而不能以它代替对作品的具体分析。

变奏曲式，其公式为"$AA_1A_2A_3A_4A_5$……"，这里的"A"代表一个相对完整的基本结构在这个结构里完成一个乐思的基本陈述，后面的 $A_1A_2A_3$ ……都是前者的变化重复——变奏。主题的变奏可以写得很多，十几个、二十几个。众多的变奏、长大的篇幅极可能松散，因而，要表现比较集中而又丰富的内容、感情，还需要

引入其他的结构原则于变奏曲式之中,如三部性原则——呈示、发展、再现的结构原则,等等。变奏是多种多样的,根据其手法的不同,可分为严格变奏、自由变奏,装饰变奏、性格变奏、技术性变奏、艺术性变奏等类型。采用哪种手法依内容表现需要而定。

回旋曲式是另一种多段体的曲式,它的结构原则是:一个相当完整的、独立意义较强的部分多次出现(至少3次),每次反复之间插入一个性质、结构、特点不同的部分,用公式标明即为:ＡＢＡ－ＣＡ……Ａ。反复出现的部分叫做"主部",间插在两个主部之间的部分称为"插部"。插部依出现先后顺序分别称为"第一插部"、"第二插部"……回旋曲式很像是连续的三段体:

```
              三段体
       A   B   A   C   A
         三段体
```

这种结构的特点,决定了它擅长于表现民间风俗性的生活景象、群众性的歌舞和活动场面等,既多姿多彩、富于变化,又因有主部的反复贯穿而统一集中。回旋曲式既可用于独立的作品(如舒曼《新事曲》作品第21号之一、肖邦《回旋曲》作品第16号),也常用于大型套曲的一个乐章(如舒曼《维也纳狂欢节》第一乐章等)。回旋曲式的结构原则,具有把纷繁的内容组织在一个作品之中,并使之得到充分而集中的表现的巨大威力。《图画展览会》(穆索尔斯基作曲)便是体现这一威力的杰出作品之一:它以"漫步"主题表示主人公观赏画展,这个主题六次出现,承前启后,贯穿全曲,另有十段音乐表现十幅图画,嵌插在"漫步"主题之间。新颖的立意、手法和不同凡响的效果,使它成为一部经常演出的钢琴曲,并为许多作曲家改编为管弦乐曲。改编曲中最成功的一部,是法国印象派作曲家拉威尔之作,1923年首演于巴黎,此后经常演奏于世界各地的音乐会

上，与原钢琴曲同享殊荣。这部作品中的"漫步"主题具有俄罗斯风格，以民间领唱合唱方式陈述，由铜管乐庄严地演奏，第一次作为引子出现在乐曲之首：

接着是图画1："侏儒"。速度极快的 be 小调，3/4拍，开始由中低音木管和弦乐齐奏出一个跳跃的主题，第二主题像是在悲叹、呻吟，描绘了侏儒的步姿和忧郁心情。随后，"漫步"主题第二次出现，先由圆号领奏，接着是木管合奏，纯朴而和谐。图画2："古堡"。行板，$^\#$g 小调，6/8拍，中音萨克斯管独奏出动人的旋律，表现古堡前有田园诗人在歌唱。"漫步"第三次出现时，又回到开始那种庄严的气氛之中，与后面活跃的音乐形成强烈对比。图画3："杜伊勒里宫的花园"。小快板，B 大调，4/4拍，音乐描绘一群孩子在花园中游戏和争吵，极富生活情趣。图画4："牛车"。沉重的中速，$^\#$g 小调，2/4拍，一段阴郁的民歌式的曲调，刻画大轮牛车艰难地前进。"漫步"第四次出现，是由明亮的木管乐器在高音区演奏的。图画5："雏鸟的舞蹈"。活泼的快板，F 大调，2/4拍，雏鸟啾啾，雀舞优优。图画6："两个犹太人，一个穷一个富"。行板，bb 小调，4/4拍，这是一幅刻画心理的图画，富的狂妄粗鲁，穷的

叽叽喳喳、喋喋不休。图画 7:"里莫日集市"。活跃的小快板,bE 大调,4/4 拍,一群女小贩和长舌妇女在集市上吵吵嚷嚷,闲聊淡扯。图画 8:"墓穴"。广板,b 小调,3/4 拍,阴森、威严、神秘、忧郁,与第一部分相衔出现的第二部分,标有"与死人说话"的小标题。"漫步"第五次出现,变得十分沉郁,是全曲中最悲哀的段落。图画 9:"鸡脚上的小屋"。狂暴的快板,2/4 拍,描绘了民间童话中妖婆的形象:图画 10:"宏伟的大门"。庄严的快板,bE 大调,4/4 拍,包含三个对比的形象,一是庄严宏伟的大门;二是虔诚的圣徒;三是节日的钟声。钟声里再次听到"漫步"主题。音响丰满、效果辉煌,拉威尔通过多种多样的配器手法,把原作的精神、特色表现得淋漓尽致。

所谓复杂曲式,其实不过是某种结构的内部或外部变得复杂,以适应复杂内容的表现需要,而结构原则仍然清晰明了,并不复杂。例如奏鸣曲式,其结构原则依然是"呈示—发展—再现"三部性原则,但它的三个部分内部都比较复杂:呈示部,这里的含义不再是一个音乐主题比较完整的陈述,而是包含两个部分——主部与副部(或称第一主题、第二主题)。主部、副部在音乐上要有明显的区别,构成性格上、感情上的对比,对事物、对思想感情从不同侧面加以揭示;主部前面还可以有引子或序奏,主部、副部之间可以有连接的部分,副部之后还可以有结束部分。与呈示部复杂化相对应,发展的部分不仅规模较大,而且发展手法也用得更复杂、更丰富——主题材料的分解、展开,调性的频繁转移等等。因其比较复杂,所以名称也相应地叫做"展开部"。再现部当然也需在更高的水平上,其中副部向主部靠拢——调性服从(即副部要改在主部调性上再现)成为一种公认的有效形式。最后还可以有一段结尾,有时结尾部分还可以写得很长,承担一定的表现任务。奏鸣曲式的图示为:

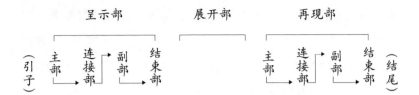

奏鸣曲式长于表现深刻的富有哲理性的思想和内心感受，长于表现有矛盾冲突和戏剧性斗争的生活内容，在音乐作品特别是器乐曲中，是一种很重要的、有很强概括性和艺术表现力的曲式。

第三节 音乐艺术作品欣赏

一、《黄河大合唱》（光未然作词，冼星海作曲）

冼星海（1905—1945），广乐番禺人，生于澳门一个贫苦船工的家庭。1926年后入北京艺术专门学校、上海国立音乐学院学习小提琴、钢琴及作曲。1929年赴法勤工俭学，1931年考入巴黎音乐学院，先后师从奥别多菲尔、加隆、丹弟、里昂古特、杜卡等音乐家学习提琴和作曲，其间写有《风》、《游子吟》等十余首作品。1935年回国，积极投入党所领导的抗日救亡运动，开始创作救亡

冼星海肖像

歌曲和进步电影的音乐，如《救国军歌》、《热血》、《夜半歌声》等。1937年全面抗战爆发，冼星海创作了《游击军》、《在太行山上》、《做棉衣》、《到敌人后方去》等优秀的群众歌曲。1938年冬，他奔赴延安。任"鲁艺"音乐系主任，创作了《军民进行曲》和《生产大合唱》、《黄河大合唱》等诸多大型声乐作品。1940年5月，赴苏联学习、工作，

其间创作了交响曲《民族解放》、《神圣之战》,管弦乐组曲《满江红》等。1945年病逝于莫斯科。冼星海毕生坚持深入生活、取材生活,讴歌人民、讴歌中华民族的伟大精神,勤奋创作了近三百件作品,树立了音乐革命化、民族化、群众化的丰碑,获"人民音乐家"的光荣称号。

《黄河大合唱》(词作者光未然)包括一个序曲和八个乐章,以朗诵和乐队背景音乐将之串联一起,八个乐章分别为:(一)《黄河船夫曲》;(二)《黄河颂》;(三)《黄河之水天上来》;(四)《黄水谣》;(五)《河边对口唱》;(六)《黄河怨》;(七)《保卫黄河》;(八)《怒吼吧!黄河》。八个乐章各具独立性,相互之间在内容、形式上都有鲜明的对比,连在一起又非常严密,具有很高的艺术成就。

(一)《黄河船夫曲》(混声合唱)。正如作者自述:"你如果静心去听,可以发现一幅图画。"一开始,在强劲的前奏引入之下,合唱唱出急促、喊叫般的、特性极强的乐句:

接着长音呐喊间或着领唱、合唱,强化了号子的特征。这中间后半拍起的小节和同音八分音符与同音三连音的出现并反复加以强调,

使情绪更加紧张：

就在紧张的顶点，一阵错落的大笑声，缓解了喘不过气的激烈搏击，舒展的弦乐旋律间奏后，平稳的四部合唱重复唱出弦乐演奏的舒展旋律，但随即音乐又转入强烈的拼搏式的旋律和浓重的号子音调。全曲在船工号子基础上，经高度提炼、加工，用精当的合唱技巧组成了"紧张搏斗、光明的展望、继续奋战"三个鲜明的场景，"写出了一个斗争的运动过程"（洗星海语）。

（二）《黄河颂》（男声独唱）。这是一首深情而豪迈的民族颂歌。朗诵之后，乐队在中声区奏出连绵起伏的悠长前奏：

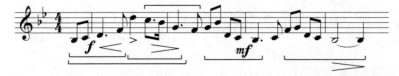

它由歌唱的第一句旋律演化而成，三个大的波浪线、几个富有特点的旋律片断，提示了全曲发展的主要音乐素材和内在的气质特

征。五声调式的旋律进行、典型的引申发展的手法，使歌曲酣畅宏伟，富有象征性的艺术感染力——我们的民族传统、伟大精神，绵绵续续，源远流长，必将发扬光大、浩浩荡荡。例如：歌曲的第一句，涵括了五声调的所有五个音；主音开始，但放在弱拍，重要节拍上的支点音又分别是三度、六度音，形成既稳健又开放的特点。以后的旋律发展，不断以此为核心引申变化。在歌曲的第一段就出现4次，而4次各有不同：

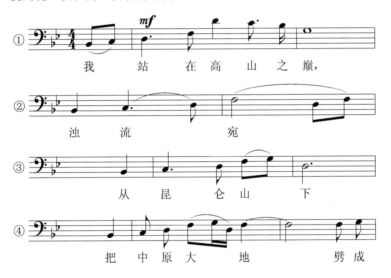

随后，在间奏中又两次出现，在后面的段落中还有两次也都各有变化。全曲由四个大的段落组成，四段的落音分别是"sol"、"re"、"mi"、"do"，加之第二、三、四段的开始有3个曲调不同的"啊！黄河！"：

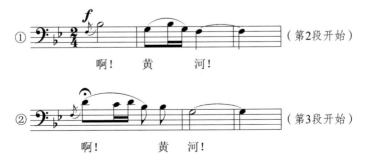

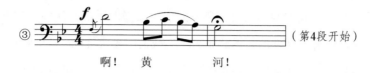

全曲发展层次分明,逐层高涨。不等长的乐句,不等长的段落,挥洒自如;节奏的变化,落音的安排,使巨大篇幅的独唱紧凑而有动力。歌曲带有几分悲壮,但更多地是蕴涵深沉、奔涌向前的力量和泱泱大国的恢弘气魄。

(三)《黄河之水天上来》(朗诵歌曲)。这是一首独特的歌曲。诗人在这里要展示万里黄河的壮阔景观和自古以来黄河儿女的苦难艰辛,以及黄河的啸叫,黄帝子孙的醒悟、奋起,迎着未来的呼唤……洋洋数十行,远非一般歌曲所能容纳。于是,冼星海借鉴欧洲一种歌词与伴奏相互独立的歌唱形式,伴奏部分由三弦担任,赋予强烈的民族色彩。三弦演奏与朗诵结合,互补互扬,一起表达歌词的内容;脱离朗诵,演奏还可独自成曲。三弦伴奏的调子里,"除了黄河的波浪澎湃声外,还有两个曲调的蕴藏:一个是《满江红》,另一个是《义勇军进行曲》,但只有一点,而无全曲,这是由于曲调组织的关系"(冼星海语)。在实际演出中,这首歌曲通常被省略。

(四)《黄水谣》(女声二部合唱、混声合唱)。这是一首谣唱体的抒情曲。旋律深情委婉,对比部分强烈而沉重,简洁的再现使首尾呼应完整统一。开始的乐句建立在上下十三度的宽阔音域中,囊括了全歌曲的最高音和最低音:

而全曲发展的材料也都来源于此，因而具有很强的概括意义。前8句为一乐段，旋律发展流畅自如，表现了中国民众与黄河依息相存、辛勤劳作、世代耕耘，开辟出与之取之、人地合一的家园。随后进入对比性的第二段：

这里速度、节拍、音色的变化，产生了令人痛楚、震动的效果。这一段歌声之后出现补充、连接性的间奏，并结束在小调性的和弦上。第三段歌词只有两句，音乐扩充为三句。旋律是开始处的再

现，句尾变化引出扩充，重复歌词，全曲结束。第三段过分短小，使得一个补充性的尾声（由器乐演奏）不可缺少。用冼星海自己的话讲，它"带痛苦呻吟的表情，但与普通一般颓废的情绪不同，它充满着希望和奋斗"。

（五）《河边对口唱》（男声对唱、重唱及混声合唱）。歌词通过两个老乡互相问答攀谈，表明了他们共同的身世遭遇、共同的仇恨和为国当兵一起打回老家去的共同决心。词作以各含两个小分句的一问一答为一节，共写有七节。前五节侧重于叙事性，采取对唱形式，上下句之间都有短小过门：

第六、七两节歌词，音乐上采用重唱形式，即甲乙同时演唱各自声部的旋律，再反复一遍。唱完第六、七两节歌词之后，混声合唱与重唱重叠，再重复唱出第六、七节歌词，最后是节奏扩展一倍的强劲的结束句。乐曲用这样的手法表现了艺术主人公既是"张老三"、"王老七"，更是无数的中国老百姓，以及他们"一同打回老家去"的共同呐喊。整个歌曲就建立在上下两句的基础上，前后出现13遍。但它不仅不单调，而且一经处理愈加丰富，兴味无穷。

（六）《黄河怨》（女高音独唱）。它以悲痛愤慨的音调，倾吐了被日寇践踏之下的我国妇女的哀怨心声：

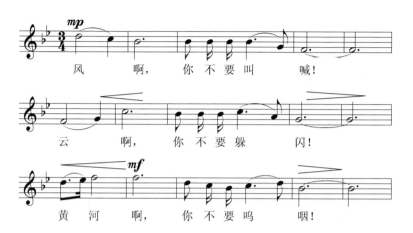

第一至第五小节先是三度、后是四度的下行音调,第六至第十小节为与前句并置出现的小调性的旋律,第十一、十二小节与第六、七小节呼应衔接,将旋律推向高点,第三、八、十三小节三次强调前紧后舒的呼喊式的节奏,都提示了全曲发展的主要线索。第二段取材于第一段的音调,但节奏紧缩,强调小调色彩:

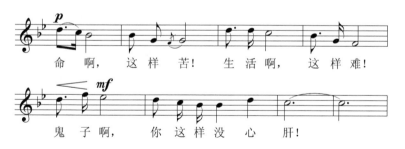

与歌词的排比句相应,音乐的紧缩加大了哭诉的密度和感情分量,接着由悲而痛、痛而愤、愤愤不平宣而泄之:

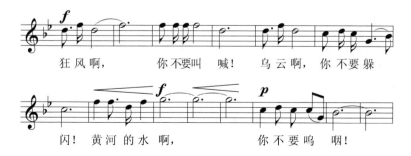

这里句尾长音的延长显得句头短音更短，更短与更长的结合就显得更加急切不安。加之取材于第一段里第三句的上行音调，并在"黄河的水啊"之处推出全曲最长最高的"la"音，深深地加浓了悲剧性。发自内心的悲痛欲绝的歌声，令人为之震颤！此段之后又在这高峰音调的基础上加以紧缩，强调力度，推向全曲最后的高潮——呼喊着"你要替我把这笔血债清还"。这是中华民族的血泪心声，60年后的今天听来，依然感人至深，催人泪下！

（七）《保卫黄河》（齐唱、轮唱）。这是《黄河大合唱》里最通俗易唱，也最便于单独演唱的一首歌曲：

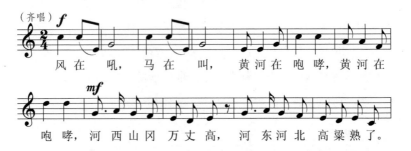

全曲节奏整齐，句逗短小，强调六度跳进；采取乐节重复或变化重复构成乐句的手法，使得鲜明的主题音调更加突出、快速的演唱更加上口；成双成对这一民间音乐中常用的发展手法在这里取得了与内容表现——抗日怒火风起云涌——完全一致的积极的表现意义。"端起了土枪洋枪"处开始两小节休止一拍，"保卫家乡"处一小节休止一拍，而后三个乐节一气唱出，音调由四度跳进、五度跳进至六度跳进，真是一泻千里，不可阻挡：

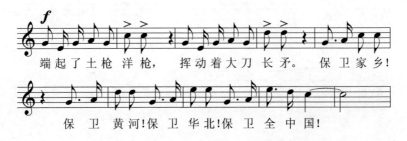

其后是两部轮唱、三部轮唱、四部轮唱,三至四部轮唱时,加入人声的"龙格龙格龙"是轮唱的伴奏和填充,同时与旋律的民族风格浑然一体,既有趣又雄伟,一起一伏变化无穷,表现了中国人民抗日斗争势不可挡。

(八)《怒吼吧!黄河》(混声合唱)。这是这部大合唱里分量最重的一首合唱曲。激越果决的前奏之后,歌声唱出由三次重复的"怒吼吧,黄河"构成,音域递层扩展由四度而六度、八度,节奏由短顿而拉开的一个长句,像是在一个新高度上拉开了厚重硕大的帷幕:

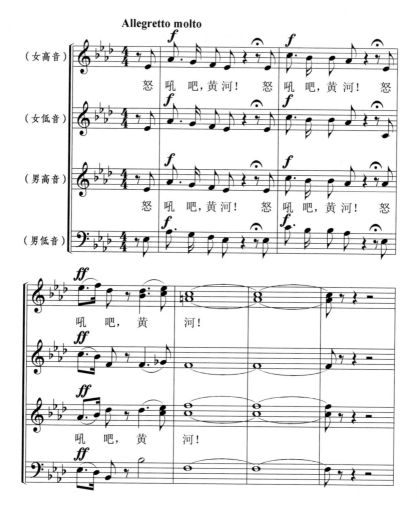

接着男高音、女低音、女高音、男低音各差一拍依次唱出"掀起你的怒涛……",复调写法突出了此起彼伏、遍地波澜的景况;继而变为先女声两部、后男声两部的"啊"和女低音、男高音、男低音、女高音唱出,用模进、模仿、横向逐步紧凑等主复调结合的手法写成的出色段落,像是引导人们环顾那一幕幕的灾难、痛苦经历。之后音乐变为2/4拍,快速推出"但是"。这"但是"像个承前启后的"句号"——历史从此要峰回路转,揭开新的篇章:"新中国已经破晓:四万万五千万民众已经团结起来……"音乐愈加壮阔激昂,在歌声的句尾,器乐续之,转调,遂极强地唱出"啊,黄河!怒吼吧,怒吼吧,怒吼吧——怒吼吧!"骤停,再度为4/4拍,并引出一长段同音反复、雄浑有力的直线旋律:

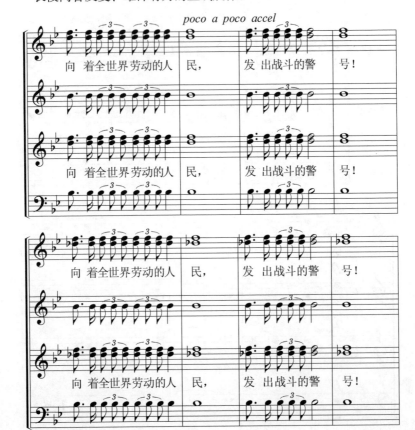

这段以"fa"为冠音的合唱,持续19小节。附点8分音符、16分音符、三连音、4分音符又全音符的节奏序列,带有激奋吼叫的特点,并与大合唱第一曲《黄河船夫曲》开头,间有三连音、长音的节奏遥相呼应;以"fa"音为共同音几次变换和弦,使旋律在保持呼喊性语言音调特征的基础上,和声色彩、力度逐渐聚集、加重,直至最后的顶点。这一段由直线旋律构成的结束性的高潮段,成为声乐作曲技巧最佳的范例之一。它所形成的巨大感染力量,使整个大合唱获得完满的最后终止。在艺术表现上,它成功地显示了中华民族底蕴无穷的伟大气魄和力量,这呼唤至今令世界肃然起敬!

"大合唱"是一种音乐体裁——多乐章的大型声乐套曲。除多声部的合唱曲这种基本形式以外,还可容括独唱、重唱、对唱、齐唱及朗诵等形式,通常要用管弦乐队伴奏,整个作品有统一的构思和布局。"大合唱"源于西洋的"康塔塔"。《黄河大合唱》是冼星海的代表作,其内容与形式、技术与艺术的高度统一,在中国的大合唱创作中具有经典意义。

二、小提琴协奏曲《梁山伯与祝英台》(何占豪、陈钢作曲)

何占豪、陈钢为中国当代作曲家。本作品写成并初演于1959年。它以同名民间爱情传说为题材,以越剧唱腔中的部分曲调为音乐素材,以长于表现矛盾冲突的奏鸣曲式为结构基本框架,将音乐陈述、发展的逻辑、规律与民族艺术鉴赏习惯上的情节性要求相结合,将小提琴传统演奏技巧的充分发挥与越剧唱腔风格上的独特要求和中国戏曲音乐对戏剧性内容处理上的独到手法等相结合,做到了内容表现概括、连贯,结构严谨,风格鲜明,形式秀美。在创作与表演上,作品都堪为"洋为中用、古为今用"的杰出范例。

小提琴协奏曲《梁山伯与祝英台》将民间故事中的"草桥结拜"、"英台抗婚"、"坟前化蝶"三个主要情节,分别安排在奏鸣曲

式的三个主要部分之中。乐曲开始，在弦乐长音和定音鼓轻柔的震音的背景上，响起清脆婉转的笛声，接着双簧管奏出优美动听的旋律……这是一段漂亮的前奏，使人想到"春光明媚、鸟语花香"的图景。前奏结束后，在清淡的竖琴伴奏下，独奏小提琴奏出纯朴美丽的"爱情主题"——呈示部的第一主题：

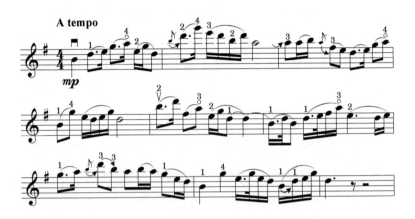

这一主题由独奏小提琴在低八度上复奏一次之后，大提琴声部与独奏呼应对答，象征着梁祝草桥亭畔双双结拜的情景，继而，全乐队再次奏出"爱情主题"。这一主题的充分陈述表现了男女主人公相互倾慕、喜悦激动的心情。随后是独奏小提琴的一段自由华彩，它细致地刻画了祝英台爱恋着梁山伯却又无法表白的复杂心情。华彩段还使前面的音乐更加完满，并为下面音乐的引入做好准备。接着，轻快的伴奏推出了活泼流畅的第二个主题：

这个带有嬉戏特点的主题，通过带有中国民族民间音乐手法特征的加花、扩展重变（变奏）、技巧性的变化、对比、带复调因素的织体写法等发展过程，把梁祝同窗三载、共读共玩的生活描绘得声色俱俏、呼之欲出。而后音乐转入慢板：

由独奏小提琴奏出的这一旋律，脱胎于"爱情主题"，音调的缠绵、速度的缓慢渲染出惋惜戚切的情绪，使人意会到梁祝二人长亭惜别、依依不舍的情景。

乐曲的展开部由三个段落组成：第一段是"英台抗婚"。由主音至属音的下行四音列音调从慢转快、从弱到强，形成风暴欲来、惴惴不安的气氛，遂在急促的三连音烘托下钢管奏出代表封建势力的主题，以此寓示"逼婚"：

与它相抗的是独奏小提琴奏出的、由"爱情主题"变体而成的、带有散板特点的短句和悲愤的歌腔。继而变为由呈示部中第二主题的对比部分音调演化而来的"抗婚主题"：切分节奏和强劲四音和弦演奏，体现着不屈的精神和中烧的怒火。两个音乐主题交替出现，逐渐形成了第一个矛盾冲突的高潮——强烈的抗婚场面。此后，乐队停下来，一支单簧管奏出引子五度下行音调的变体，在这凄

楚的色调上，进入展开部的第二段——独奏小提琴的悲切曲调：

大提琴随后在低音区复奏这一旋律，与小提琴对答交流，在表现上符合了"楼台相会，互诉衷情"的情节。此后，音乐急转直下，以闪板、快板表现祝英台在梁山伯坟前向苍天控诉。在这个展开部的第三个段落中，用京剧中倒板和越剧中嚣板的"紧拉慢唱"的手法，渐次推出第二个发展的高潮——"哭灵投坟"。在小提琴奏出欲绝之句后，锣鼓管弦齐鸣，达到全曲最高潮。

乐曲的第三部分——再现部，清脆婉转的笛声又起，竖琴的华彩送出以中慢速度演奏的"爱情主题"。由于加了弱音器演奏，使音乐带上了朦胧虚幻的味道，象征着梁山伯、祝英台双双化蝶，翩翩起舞。独奏小提琴与乐队的交替复奏，把纯真的"爱情主题"抒发得淋漓尽致；细致处理的结尾，浓化了作品的浪漫主义色彩；亲切迷人的独特风格，更使它的形式美与内容美完美统一。

三、《第五（命运）交响曲》(作品第67号，贝多芬)

L.V.贝多芬（1770—1827），德国伟大的作曲家，他把西方古典主义音乐推向了历史的峰巅，是维也纳古典乐派最重要的代表人物。1770年12月，贝多芬生于波恩一个宫廷乐师的家庭，自幼学习钢琴、小提琴，11岁在当地剧院乐队任提琴手，还是教堂的助理风琴师。12岁首次发表作品，16岁已通晓文学、诗歌、哲学、历史等方面的知识。1792年，贝多芬告别波恩来到维也纳，开始他卓有成效的演奏、创作活动。1796年，耳聋和爱情生活的不幸给他以

沉重打击。然而，对生活、对艺术的酷爱和坚韧不拔的性格，使他克服了痛苦和绝望，并由此勃发更加旺盛的创作生机，转入了1803—1813年创作热情高涨、创作能力完全成熟的10年鼎盛时期。他的第三至第八交响曲，第四、第五钢琴协奏曲，小提琴协奏曲，以及许多钢琴曲、室内乐等都产生在这段时间里。他的顶峰之作《第九（合唱）交响曲》完成于1824年。1827年3月26日，贝多芬逝世。他一生写有9部交响曲，8首管弦乐序曲，5部钢琴协奏曲，1部小提琴协奏曲，32首钢琴奏鸣曲，16首弦乐四重奏，10首小提琴奏鸣曲，1部钢琴、小提琴和大提琴三重协奏曲，25套变奏曲，1部歌剧，1部声乐套曲，若干首大合唱、戏剧配乐，以及其他室内乐、歌曲、改编曲等。他集古典音乐精华之大成，被尊为"一代乐圣"。

贝多芬的《第五（命运）交响曲》作于1805—1808年。"命运"的文字标题是后人加上去的，缘由是贝多芬在与兴德勒交谈中曾说过，这部交响曲第一乐章开始的音乐动机是"命运的敲门声"。其实，这个著名的音乐动机并不是"敲门"的音响模拟；作品的艺术主人公更并非"命运"，而是与"命运"搏斗的人，是一个坚毅不屈又饱尝苦难的人，与厄运、严酷的令人窒息的社会现实作斗争。贝多芬是在1789年法国资产阶级大革命的进步思潮和社会环境中成熟起来的，反对封建专制，热烈追求民主、正义、人道、自由。为这样的革命理想而奋斗，讴歌人类的社会进步，从黑暗到光明、从斗争到胜利，是贝多芬包括《第五交响曲》在内的诸多重要作品的共同思想主题。正是在这个基点上，他把音乐艺术普通的社会价值、艺术价值推向了前所未有的高度，同时也使这些作品获得了永恒的生命力，至今仍然给人以鼓舞和教益。

《第五交响曲》包含四个乐章。

第一乐章：快板，c小调，奏鸣曲式。开始以很强的力度，在中

声区、全部弦乐器并单簧管予以加强，奏响那个震撼性的动机：

接着弦乐依次递出，构成模进式的旋律，又综合为乐队全奏，收束在属和弦上；全奏开始的第二句，这个动机出现在属七和弦及其解决上，经过更长的过程，包含更多的发展，强烈地结束了主部的陈述。圆号的过渡句后，由弦乐领先奏出温暖的副部主题：

这一主题经过连绵延伸，又在主部动机节奏的促动下，变得活跃、激动，继而连续的主部动机音型使整个呈示部结束在英雄性格的进一步显示和肯定之中。

接着是展开部，由主部动机在不稳定的和声上强劲奏出开始，从原型、声部间相衔而出，一个声部连续八分音符奏出；从三度间下行跳进，三度下行级进，三度上行级进，四度上行级进；从一个乐器组和声衬托、一个乐器组展开，两个乐器组交替展开；再三个乐器组更密集地展开，形成一个又一个气势不断增长、急促而又连贯、不安而又威风的展开段落，显示出内心的、主观世界与客观世界之间的强烈冲突与斗争。在即将达到顶点的当口，音乐突弱，像是临冲刺前的片刻喘息，随后木管、弦乐之间呼应的和弦，由弱而强，至很强；由长音而"命运"音型，而声部汇合，在迅速积累到达的展开的高潮点上，出现了再现部。

再现部在展开部高潮上出现，强化了主部动机的表现分量，也强化了音乐内容的戏剧性特征。主部再现开头这样强烈，必定会使其第二句原来强奏的句头变得黯然失色，音响艺术大师十分巧妙地

避开了这一问题。在第一句尾音上,延续出一个由双簧管独奏的、带有咏叙特点并着意变为慢板的歌腔,使音乐得以稍缓,有如在十分激动的情感中,注入或者说恢复了更多的思考因素。第二句从弦乐四声部依次弱起进入开始,后面便同呈示部一样发展、收束。呈示部中由圆号奏出的过渡句,在这里改由大管演奏,突出的副部主题也变为 C 大调。于是再现部里主、副部之间不仅有着性格上的不同,还保留了同名大小调的对比因素,这就为音乐更多的发展及形成另一个高潮,提供了条件和余地。这一切在再现部的结束部里得到充分实现,音乐再次展开,主部动机所包容的激愤的动力逐渐变成澎湃的波澜,原来的"震撼"性的特质变成了巨人惊心动魄的呼唤,呼唤着未来,呼唤着为迎接光明、胜利的降临而继续奋斗!

第二乐章:活泼的行板,ᵇA 大调,双重变奏曲形式。这里的"双重变奏"是指这一乐章有两个音乐主题,先后呈示之后再陆续出现它们的变奏。这个乐章和两个主题之间带有主歌与副歌式的关系,所以也可以称作主副歌式的双重变奏曲形式。第一个主题开始,由中提琴、大提琴齐奏:

它抒情而深沉,带有哲理思考的意味。第二个主题的音调具有法国大革命时期一些进行性歌曲的特点,先由单簧管、大管奏出:

这两个歌唱性很强的主题,在它们的后半部分和变奏处理中,

都是很器乐化的。第一变奏中第一主题作连续16分音符的华彩性变体，后半部分仍恢复原状；第二主题保持原来的旋律进行，但伴奏部分则变原来的三连音为连续32分音符。从第二变奏开始，不仅变奏形态有更大的变化，而且音乐逐渐发展，进而有和声、调式上的变化和音乐上的展开，最后结束在第一主题句尾那个号角式音调上，短促有力，音响饱满，表现出信心和力量。

第三乐章：快板，c小调，复三部曲式，谐谑曲。将交响奏鸣套曲第三乐章的小步舞曲改为谐谑曲，始于贝多芬。这一改变更加强调了生活情趣和艺术上的对比。这首乐曲的第一部分有两个音乐主题，第一个是以十三度间的分解和弦为主干的音调，由大提琴和低音提琴急速齐奏，低沉中带着几分紧张，接在它的尾部的是其他弦乐器和木管的轻轻慨叹，两次陈述后，第二主题闯而进之。第二主题强声奏出，果断而自信，与前一主题对照强烈，形成紧张的戏剧性效果。中间部分带有粗犷的民间舞曲的特点：改用同名大调C大调，快速旋律进行，复调的赋格段的写法，既有鲜明的民间色彩、幽默情绪，又富有进取的动感和力量。音乐缓平下来之后再现第一部分的两个主题，弱奏：像是稍事松弛，休养生息，调整待发，当只剩下弦乐组的长音和隆隆的定音鼓声的时候，这种气氛得到了充分的渲染。随之，第一个主题再次出现，迅速增长，旋即形成破竹之势，不间歇地直入第四乐章。

第四乐章：这是一个气势磅礴的终曲乐章，快板，C大调奏鸣曲式。第一主题是广阔的凯旋进行曲：

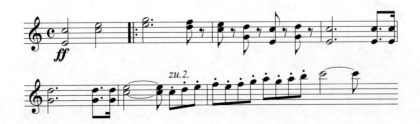

丰满的和声纵跨四个八度，乐队全奏，使这一主题辉煌明丽。第二主题建立在 G 大调上，欢悦而爽朗：

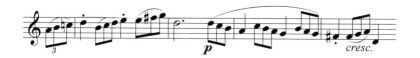

这一乐章里没有戏剧性的冲突，两个主题是互补性的，共同表现英雄气概。展开部承继着呈示部的高涨情绪，发展中贯穿着胜利的欢乐。当音乐的洪流奔向高潮顶点之际，突然，第三乐章第二主题的曲调再次出现，像是提醒人们回想一下过往的艰难时日和斗争情景。随即，强奏的再现部又把人们带回到胜利的此刻，音乐飞涌奔流，尾声更加恢弘，勇往直前，在强有力的、欢呼般的乐音中结束整个交响曲。

恩格斯在给他姐姐的信中曾写道："昨天晚上听的交响乐（即指贝多芬《第五交响曲》），真是了不起的音乐！假如你没有听过这部壮丽的作品，那你可以说等于一生没听过什么好音乐。"如果说贝多芬用他的交响曲为世人建造了音乐艺术的宏伟殿堂，那么《第五（命运）交响曲》便是这殿堂中的一根硕大的支柱，它深植于大地又耸入穹隆。

古往今来，音乐艺术作品浩如烟海。珍视并懂得享用音乐艺术珍宝是文明社会也是高尚人生的重要标志之一。马克思曾说过：一个人喜欢听音乐，所听的音乐又好，那么他的这种消费，就比对葡萄酒的消费来得高尚。在一部音乐欣赏的书籍中，无论怎样设法多介绍、分析一些作品，对历数不尽的音乐艺术财富而言，都仍是很少很少的，何况在这样极其有限的篇幅之中呢，因而本文选择了"授之以渔"与"授之以鱼"相结合的办法（其实主要还是"授之以渔"）。这几首曲目赏析只能作为授"渔"的示范而已。

了解音乐艺术的本质特征，是提高音乐修养的拐杖。真正的音乐修养首先是对优秀音乐作品、表演及其相关知识的喜爱、了解和不断的熟悉、领悟、积累。而要做到这一点，还应知道其具体的实现途径和方法。

第四节 音乐艺术欣赏方法

如同欣赏其他艺术一样，音乐欣赏是一种积极的审美活动。审美不是一般的娱乐、消遣（尽管娱乐消遣中也包含审美的成分，反映审美的情趣），不是在漫不经心或完全被动的状态下可以完成的。审美是人的一种主动的、自觉的行为，从这个意义上讲，欣赏音乐首先要珍视、热爱人类创造出来的这一部分艺术瑰宝。要主动地多听、认真听，听多了、静下心来听进去了，自然会有所感悟，久而久之便会熟悉它，并逐渐理解它。如果说还有些什么可以"传授"的方法的话，那么也都已容括在前面所讲的内容之中了。提纲挈领地重复一下，可以这样讲：一要注意抓住音乐的主题，细心感受它，同时充分发挥自己的艺术想象力，体味它所刻画的、唤起的音乐形象；二要熟悉一些音乐表现手段，特别是综合性的、总体的表现手段，如在"音乐艺术的语言"一节中介绍的一些知识，以便更好地了解和把握音乐表达内容、抒发情感的特殊方式；三要进一步学习了解音乐家及其作品产生的时代、社会、文化等有关背景，这会帮助你更丰富、更准确地领会作品的底蕴和特点。我想如果能依循前几节讲述的线索，去听、去品，经过一段时间的积累，定能成为一个会听音乐、懂音乐的人。懂得欣赏美好的音乐，是人的文化素养、文明程度的一种标志。

思考题

1. 怎样理解"音乐是声音的艺术"？联系音乐作品的实际，谈谈音乐中的声音同自然界和社会生活中的声音有什么不同，又有什么联系。

2. 从"音乐是时间的艺术"的角度来看，与其他门类艺术相比较，它有什么独特优长和弱点？它为音乐创作和音乐欣赏提出了哪些特殊的要求？

3. 自选一两首作品，谈谈你对"音乐是表现的艺术"的理解。

4. 结合社会音乐生活的实例，思考音乐艺术特别富于魅力和特别容易被歪曲的缘由何在，进而概述"音乐是再创造的艺术"的含义。

5. 什么是旋律？通过实际曲例，说明你对旋律在音乐表现中的重要意义的体会。不同的旋律进行大致有哪些不同的表现特征？

6. 为什么说音乐的结构是音乐作品构成的形式，也是一种音乐的表现手段？完整的曲式中最小规模的结构是什么？

7. 什么是音乐的体裁？音乐体裁通常有哪些划分方法？体裁的形成与音乐艺术的发展有怎样的关系？为什么说音乐体裁也是一种综合性表现手段？

8. 谈谈变奏曲、回旋曲、奏鸣曲的结构特征、表现特征和一般的通用范围。自选几部作品印证一下你的答案是否符合实际情况。

9. 本章重点欣赏曲目中给你留下印象最深的、或者你最喜爱的是哪一两部，为什么？谈谈你的感受和理解。

10. 对照本章学习前后的情况，谈谈你的学习收获和体会。自选一两部不熟的作品欣赏，检验一下自己的欣赏水平是否得到提高。

建议阅读著述

1. 《论音乐的美》,〔奥地利〕爱德华·汉斯立克著,人民音乐出版社,1980年。
2. 《欧洲音乐史》,张洪岛主编,人民音乐出版社,1983年。
3. 《艺术哲学》,〔法〕丹纳著,傅雷译,人民文学出版社,1983年。
4. 《论美、美感和艺术》,李泽厚著,重庆出版社,1984年。
5. 《情感与形式》,〔美〕苏珊·朗格著,刘大基等译,中国社会科学出版社,1986年。
6. 《论音乐的特殊性》,〔波兰〕索菲娅·丽莎著,于润洋译,上海文艺出版社,1987年。
7. 《音乐的情感与意义》,〔美〕L.B.迈尔著,何乾三译,北京大学出版社,1991年。
8. 《中国近现代音乐史》,汪毓和编著,人民音乐出版社,2004年。
9. 《道一论艺:艺术与艺术学文集》,张道一著,苏州大学出版社,2008年。
10. 《谈美·文艺心理学》,朱光潜著,中华书局,2012年。

第八章 舞蹈艺术欣赏

胡尔岩

第一节 舞蹈艺术语言

关于舞蹈,有多种多样的解释。有人说它是"动作的艺术",有人说它是"情感的艺术",还有人说它是一种"时空的艺术"。我们说,舞蹈是艺术的一种,它以情感为动力,以人体为工具,以艺术化的人体动作为物质材料,是在一定的空间之内,合着一定的时间(节奏)连续不断地运动,以鲜明的表现性特点外化人的思想感情、表现社会生活的一门古老而又年轻的艺术。

说它古老,是因为远在原始时代它就产生了。那时,人类的口头语言还处于期期艾艾的粗朴形态,先民们为了生存,为了交流生产知识,为了繁衍后代,便以自己的身体、姿态或手势进行信息交换和感情交流。原始舞蹈是一种集体的全民性活动,参加者是全氏族的成员,在庆贺劳动收获及战斗胜利时,便模仿着劳动及鸟兽动作,敲打石头,发出有节奏的声响,和着简单的动作跳舞自娱或互相娱乐。在漫长的原始社会中,舞蹈是先民们生活及娱乐的主要手段。因此,艺术史家们称舞蹈为"艺术之母"。在古代,舞蹈、音乐、诗歌三者融为一体,简称为"乐",或"乐舞"。中国古老的乐舞文化,是组成中华文明史的重要篇章。

说舞蹈年轻,是因为在现代都市剧场艺术中,它是一门在新兴的剧场装置、现代灯光设备等特殊条件的配合下形成的综合性剧场

艺术。

世界上的舞蹈品种千千万万，难以统计。但从它的社会功能看，大体分为民间自娱性舞蹈和舞台表演性舞蹈两大类别。

民间自娱性舞蹈，是指那些长期流传在民间，以自娱为主要目的的广场性民间舞蹈。如汉族的秧歌、腰鼓、舞狮、龙灯，各兄弟民族具有代表性的民族民俗性舞蹈等。这些舞蹈与人民群众的生活、风俗、风情、节庆有着密切的联系，在广大农村有着深厚的群众基础和顽强的生命力，是人民群众生活内容的重要组成部分。都市社会的自娱性舞蹈，以流传至今已有两百多年的交谊舞为代表。因为它有着"在音乐中散步，在运动中休息"的自娱性特点，适合各阶层的人自由参加，故而在都市城镇有广泛而深厚的群众基础。

舞台表演性舞蹈，专指舞蹈家根据一定的创作意图，通过一定的专业技能，以经过严格训练的身体为工具，通过舞台表演而完成的艺术实践活动。舞台表演性舞蹈，是对这一类舞蹈的泛称。根据题材、体裁及容量的不同，舞台表演性舞蹈又大致可分为"舞剧"及"舞蹈"两大类别。每一类别又根据样式、风格及内容的不同，还有一些具体品种的区别。我们将在舞蹈作品欣赏一节中再作介绍。

尽管舞蹈作品的类别、品种、样式、风格各有不同，但它们都具有舞蹈——人体的、时空的综合艺术的共同特征，它们的艺术语言都由一些相对稳定的因素构成。

一、结构语言

舞蹈的内容，来自客观生活情景与舞蹈家主观感受的"撞击"。"撞击"的火花便成了题材的种子，这一种子在舞蹈家的思维过程中是有待孕育发展的基础，是散乱无章的印象或感受，必须按照舞蹈艺术的表现特点对内容进行剪裁处理，形成一种结构式样，并在这种结构式样的规范下，使舞蹈的内容与舞蹈的形式之间形成有机的契合，在"结构"这一创作层次中具有语言属性的表现力，这时的

"结构"方可称之为有意图的艺术构思。

比如,新中国成立之后第一部大型舞剧《宝莲灯》,是由戏曲剧目《劈山救母》改编而来的。这是一部典型的"戏剧式结构"(亦称线型结构)样式的舞剧。创作者运用舞蹈艺术时空自由转换的特点,加入梦幻、倒叙等手法,使之成为具有舞剧结构特点的"戏剧结构"样式。在戏曲《劈山救母》中,"二堂舍子"一折是重头的唱工戏,能充分发挥戏曲演唱艺术的优势,而在舞剧结构中,则删掉这一折,加强了"沉香练武"、"沉香遇难"、"沉香救母"等能充分发挥舞蹈表现优势的内容,使《宝莲灯》成为一部既源于《劈山救母》,又不是《劈山救母》的具有舞剧艺术美学特征的"戏剧结构"样式的舞剧。其他如《小刀会》、《丝路花雨》、《召树屯与楠木诺娜》、《文成公主》等等,均属于这种类型。

另一种结构类型,则不强调故事情节的完整性,不受情节线索的左右,而强调对人物内心世界多方面的挖掘。它运用内心直视的手法,深入人物的内心,把本来看不见的东西,用看得见的方式表现出来,充分发挥舞蹈艺术拙于叙事、长于抒情的功能。

比如舞剧《无字碑》,选取一千三百多年前雄踞皇帝宝座的女皇武则天一生中的几个片断——"不屈命运"、"母爱升华"、"治世之争"、"武周大典"等勾勒武则天从宫女、才人到武周女皇的人生之路。舞剧《秦始皇》则通过"扫六合、建统一","征徭役、筑阿房","谋宫闱、思归宿","塑兵俑、封幽府"等片断勾勒出中华第一大帝秦始皇轰轰烈烈但又转瞬即逝的一生。这种结构类型,一般是从几个侧面、几个角度折射人物的命运或性格,几个片断既可独立成章,又可联成一体,故而,这种结构样式又称为"块状结构"。

二、动作语言

动作,是舞蹈语言的核心元素,是构成舞蹈语言的基本材料,是使舞蹈语言具有直接可视性的物质前提。简而言之,动作是舞蹈

艺术赖以存在的条件。但是，动作加动作并不等于语言，它必须服从于一定的表现目的，经过舞蹈家创造性思维及创造性想象的加工、改造、发展、重组，使之具有传情达意、沟通情感、引起共鸣的交流作用及外射意念的职能，方能达到语言的层次。

舞蹈语言同书面语言或口头语言相比较，最基本的区别在于：构成书面语言或口头语言的字、词均具有确定含义，而构成舞蹈语言的单一动作则含义模糊。

比如，"我爱你"这句有着强烈感情色彩的语言，在书面或口头语言中，是由三个含义确定的单字组成，它的语义也是十分明确的。而舞蹈语言则不然，它不是一个动作图解一个意思，而是由动作组成的语言将"我爱你"这种情感表现出来、暗示出来、传达出来，使观众通过视觉观赏得到或感受到"我爱你"这种情感的表达。因而，舞蹈语言不是哑语手势的解释，也不是文字语言的直接图解，而是通过连绵不断的、具有强烈感情色彩的舞蹈动作去表现人物的内心感情，使观众通过这流动的视觉形象去感受人物的内心感情或作者的表现意图。

三、时空语言

舞蹈语言既有空间属性，又有时间属性。舞蹈的内容（情感、思想）在一定的空间中展现，又在一定的时间中流动。通过空间的展现，作品的内容变成直接可视的对象；通过时间的流动，作品的内容成为连绵不断呈现的过程。观众便在空间的直接可视性和时间的不断流动中感受到了作品的内涵，理解了作品的主题。舞蹈的空间，是时间化了的空间；舞蹈的时间，是空间化了的时间。空间与时间的互相依存、互相构成，便成为舞蹈语言的基本存在方式，也是舞蹈语言的美学特征。

当然，舞蹈既占有空间，又占有时间，那么，舞蹈与音乐的关系便是不言而喻地重要了。音乐在舞蹈作品中，绝不仅仅是一种伴

奏的从属地位，也不仅仅是用来规范动作的节奏以求得表演的统一。音乐在舞蹈中，是舞蹈语言的构成部分，甚至是舞蹈家进行创作的思维材料。在舞蹈艺术中，动作语言与音乐语言共同承担着表现内容的任务，它们犹如一条铁路上并肩两立的两根铁轨，共同承载着同样的表现任务，使舞蹈作品向着创作的预期目的奔驰而去。这样，舞蹈的空间属性与时间属性，便互相融合成为整体。在动作语言与音乐语言的共同协作下，舞蹈——这一门以动作为核心元素的人体艺术的时空特性，升华到一个更高的层次，具有了更强的表现力。

第二节　舞蹈艺术作品欣赏

舞剧，是舞蹈文化高度发展的结晶，也是一国家、一个民族舞蹈创作水平的综合体现。我们的作品欣赏，便从舞剧拉开序幕。

一、《丝路花雨》

这是由甘肃省歌舞团创作并演出的一部饮誉中外的舞剧。1979年在首都舞台与观众见面之后，引起强烈反响。其后，便应邀在为数众多的国际舞台上表演，获得中外观众的一致好评。它那花雨漫天飞、仙女凌空舞的神奇美妙、别开生面的舞台画面，以及"扭腰"、"送胯"、"勾脚"，全身体态呈三道弯的"S"形舞姿，开拓了一个自成天地的动作体系，为"敦煌舞蹈"的研究提供了生动的形象基础。

前面讲过，舞剧的结构样式，大致分为"线形结构"与"块状结构"两种语言形式。《丝路花雨》属于传统的戏剧式"线形结构"样式，它的故事情节有头有尾，人物命运的演变贯穿全剧，全剧的铺展有开端，有发展，有高潮，有结局。但是《丝路花雨》的创作者们却在这司空见惯的结构样式中，创造出别具一格、独有魅力，既令专家称赞，又征服了一般观众的舞剧。归纳起来，《丝路花雨》

的艺术特色，可用题材新、构思新、舞蹈新来概括。

（一）题材新 《丝路花雨》以前的舞剧大多是神话传说、民间故事的题材。《丝路花雨》则别开生面地以坐落在甘肃省驰名中外的艺术宝库——莫高窟和穿越甘肃省的友谊通道——丝绸之路为背景，通过老画工神笔张和女儿英娘高超的技艺、悲欢离合的命运，以及他们同波斯商人伊努思之间的深情厚谊，热情歌颂了我们祖先的创造才能和中外人民的传统友谊。"丝绸之路"是我国古代人民和其他各国人民友好交往的友谊长带。在这条友谊长带上，有许多可歌可泣的动人故事，被淹没在浩瀚的沙漠之中，为后人所不知或遗忘。《丝路花雨》热情地赞颂了这种传统友谊，并赋予它新的含义，这对发展我国和世界其他各国的友好合作，增进各国人民之间的友谊，都具有积极的现实意义。在题材开掘上，该剧创造了一个"古为今用"的良好先例，采用了一个全新的题材，使观众在享受艺术美的同时受到了爱国主义和国际主义的教育。

（二）构思新 《丝路花雨》中的人物与莫高窟壁画中的"飞天"、"神女"朝夕相处，由于神笔张和英娘对艺术的忠诚与热爱，这些千秋寂寞的画中人具有了活生生的气息。她们与剧中主人公的命运交织在一起，悲欢在一起，人与画的关系十分密切。剧中许多场面和舞段都是因画而起舞，因舞而有画。画舞交融，相互生辉，使舞剧充满着神奇色彩。特别是在序幕和尾声中，那"天衣飞扬，满壁风动"的"飞天"在太空中自由飞翔的形象，唤起观众无限遐想和万般思绪。整个舞剧是一幅色彩浓烈的画卷：沙漠古道，驼铃叮咚，红柳城堞，洞窟"飞天"，把人们引入了"丝绸之路"的特定环境，而隆盛的二十七国交易会，更使人看到盛唐之盛及丝绸之路当年的繁华，使观众在对过去美好的回顾中产生了建设美好未来的信心和力量。此剧被人们赞为"富有想象力的艺术构思"。

（三）舞蹈新 唐代是我国舞蹈艺术发展的鼎盛时期，许多有

第八章 舞蹈艺术欣赏

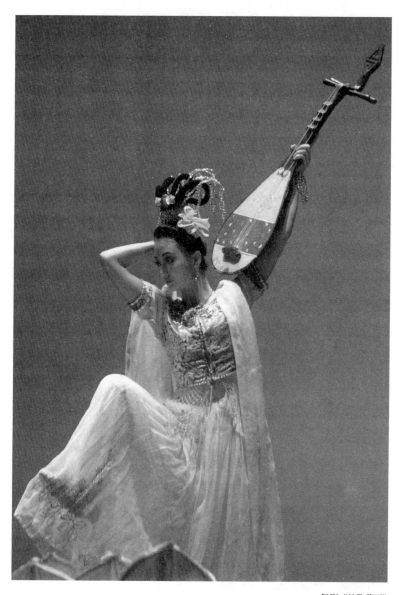

舞剧《丝路花雨》

名的唐舞或唐舞的动态、形态都在敦煌壁画中留存。《丝路花雨》剧的创作者们,深入这座宝库,先后历时两年,来往于兰州和敦煌之间,才将壁画上那一个个孤立的、静止的舞姿图像,活化成栩栩如生、别具一格的"敦煌式"舞蹈韵律。

《丝路花雨》的出现，不仅为舞蹈艺术增添了新的视觉形象，同时也为中国古代舞蹈的研究提供了新的启示。

二、《无字碑》

舞剧《无字碑》是北京舞蹈学院编导系大学本科毕业生张守和、于春燕、黄蕾、邓一江四人的实习作品。在山东省歌舞剧院投入排练，并于1989年庆祝建国40周年和第二届山东艺术节首次推上舞台。

《无字碑》的突出特点是结构凝练。它将女皇武则天一生种种经历，从才人到女皇的复杂斗争，用四个命题场次——"不屈命运"、"母爱升华"、"治世之争"、"女皇超尘"组合起来，将武则天"以凡人来世，却以皇名归阴"的一段历史简练地加以概括，巧妙地处理了这个本来十分复杂、情节性很强的历史故事。舞剧借鉴了音乐创作中交响乐作品的结构方式，每个乐章可以独立成章，几个乐章组合起来又完整统一。每一"乐章"，均塑造一种不同形象，表现一种不同的思想情感。归总起来，又统一而有层次地表现了一个完整的思想内涵。用舞剧的行话来说，这是典型的"块状结构"样式。它避免了用舞蹈动作去讲述一个根本无法讲清的复杂故事的窘境，把凝练空灵的结构空间留给动作语言去施展它的表现力。

三、《秦始皇》

舞剧《秦始皇》是北京舞蹈学院编导系青年教师张建民、陈维雅应香港舞团之邀，为该团创作并排练的一部舞剧。此剧于1990年5月首演于香港文化中心大剧院。

这部舞剧的结构也属于"块状结构"的类别。它将秦王朝的轰轰烈烈但又匆忙短暂的一段历史，分别投入四大块状结构之中给予表现。通过"扫六合、建统一，秦旌猎猎映千秋"、"征徭役、筑阿房，胭钗窈窕舒长袖"、"谋宫闱、思归宿，白发忧忧风雨聚"、"塑兵俑、封幽府，雄灵千载覆九州"等四个场次，多视角地思考这段

历史，而不是详尽地再现秦始皇从扫六合、统一中华的大业开始，到暮年思归、幽府雄灵的历史全过程。值得一提的是，创作者运用几段流动围墙的自由组合构成了多层次的舞台空间，将六国战场、室内室外、宫内宫外、墓内墓外的不同场景呈现于舞台，开掘了多重空间，造成视觉上的交响效果。

《无字碑》与《秦始皇》同属"块状结构"的舞剧样式，都有结构凝练空灵的特点。不同的是《无字碑》中的武则天是绝对主角，而《秦始皇》则以秦始皇生平事迹中的几个"点"为背景，展开庞大的舞蹈场面，具有较强的舞蹈欣赏效果。

四、《原野》

舞剧《原野》改编于曹禺先生的话剧名著。舞剧台本改编：张建民；编导：张建民；作曲：吴少雄；主演：山羽中、王盛峰；灯光设计：谭华；舞台设计：周立新。首演于2004年中央戏剧学院实验剧场，后在北京大学百年大讲堂演出。获北京市庆祝新中国成立五十周年文艺作品佳作奖，第五届"中国舞蹈荷花杯"编导奖、最佳女主角奖、灯光设计奖等多个奖项。

舞剧编导及舞台美术、灯光设计运用了象征主义和表现主义手法，强化了"舞蹈语言擅长表现人物内心世界的美学特点"，从而深化了原作的思想内涵，突出了时代的悲剧特质。

《原野》表现了一连串血海深仇背景下的一个非常特殊的爱情故事，编导创作了多段精彩、新颖、优美的舞段，尽兴地表现了这曲人性悲歌中几个性格极为特殊的人物。一位戏剧界人士观赏这部舞剧后感慨地说："编导用舞蹈语言将这曲人性悲歌表现得如此深刻、如此优美、如此震撼人心，真是难得。"

舞剧《原野》的震撼力来自剧中人物超绝的意志力、强悍的精神、原始的人性、对生命力不懈的憧憬，令人感受到"人的内在生命运动的无比丰富和独特"。该剧的吸引力不仅来自于优美新颖的舞

蹈语言、深情而气势磅礴的交响乐、独具匠心的灯光、简洁别致的布景与服装融合而成的视觉冲击力，重要的是编导对原著有着深刻的理解，以独特的视觉表现形式揭示了主人公坎坷的心路历程，揭示出主人公所生活的那个时代的"民族性"特征。

此剧的编导张建民是北京舞蹈学院编导系主任、《中国双人舞编导教程》的作者，是业内公认的"双人舞编导专家"。《原野》中的双人舞已成为他的代表作，纳入北京舞蹈学院编导系的编舞教程。

中国舞剧，是随着新中国的诞生而诞生的，艺术实践十分丰富。据不完全统计，已排出的大、中型舞剧（包括未能搬上舞台的在内）约有两百余部。这里的介绍，只是从不同结构样式的代表性作品中选取一二，使观众对中国舞剧创作发展的进程有一个粗略的印象。下面，我们将从独舞、双人舞、三人舞、群舞等样式的舞蹈作品中，选取有代表性的几部作品简要介绍。

五、女子独舞《雀之灵》

《雀之灵》是白族舞蹈家杨丽萍创作并表演的女子独舞。首演于1985年第二届全国舞蹈比赛。

孔雀，是傣族人民喜爱并崇敬的吉祥物。在傣族民间舞中，模仿孔雀动态形象的舞蹈是其主要舞种。民间艺人跳孔雀舞时，有的是用舞蹈动作模仿孔雀形态，有的则身穿孔雀模具翩翩起舞。专业舞蹈家将民间的孔雀舞素材进行加工、创造，搬上舞台，使之成为具有较高艺术价值的剧场性表演舞。其中，比较著名的有女子群舞《孔雀舞》、傣族舞蹈家刀美兰表演的《金孔雀》等。

杨丽萍的独舞《雀之灵》，是舞蹈家美好理想在舞蹈中的投影。舞蹈家动用身体的局部及全身的配合，特别是手指、手臂的细腻表演，腰、胯部位的婀娜身段，精巧别致地塑造了一个灵秀美丽的孔雀形象。这个独舞，既有空灵而丰满的内涵，又有形式美的欣赏价

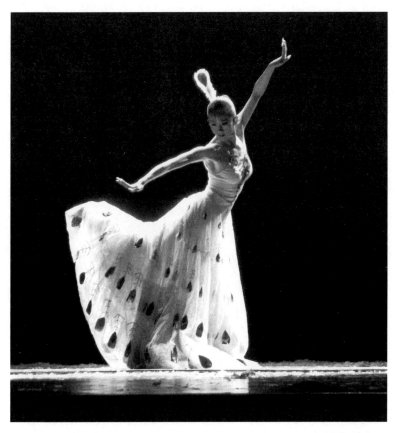

女子独舞《雀之灵》

值,堪称是精雕细琢的舞蹈佳品。

六、男子独舞《残春》

《残春》是朝鲜族舞蹈家孙龙奎创作、于小雪表演的男子独舞,首演于1988年第二届"桃李杯"舞蹈比赛。

朝鲜族人民能歌善歌,民间舞蹈十分丰富。朝鲜族舞蹈那特有的深沉呼吸、内在动律、细腻节奏及流动与停顿的美妙结合,在我国众多民族民间舞中独树一帜,别有韵味。但是,舞蹈家孙龙奎却不是在舞台上展现朝鲜族舞蹈的风格特色,而是以它为特质材料,表现艺术家的人生体验。对"残春"时节的惋惜,其深层内涵是象征古往今来那些青春将逝、壮志未酬的仁人志士们寂寞灵魂的呐

喊。舞蹈通过起伏跌宕的动作语言、激越高亢的音乐语言，将这种内心感触表现得酣畅淋漓，使不同人生经验的观众都能在舞蹈中得到某种心灵共鸣，是近年来比较优秀的男子独舞。

《雀之灵》和《残春》都是品位较高的作品，又同是以民族民间舞蹈为素材，但两位作者都在创作过程中将素材升华为一种艺术语言，又使语言不失本民族舞蹈特有的格调。《雀之灵》使人赏心悦目，《残春》使人动情动思，前者委婉细腻，后者激越跌宕，都是近年独舞创作中的佳品。

七、三人舞《金山战鼓》

《金山战鼓》是沈阳部队歌舞团庞志阳、门文元创作，王霞、柳倩、王艳表演的三人舞，首演于1980年全国第一届舞蹈比赛。

《金山战鼓》以900年前南宋名将梁红玉擂鼓战金兵的故事为背景，热情地歌颂了这位大义凛然的巾帼英雄。巾帼英雄梁红玉，在人们心目中是位传奇式的人物，关于她的故事，在我国流传很广。其中"擂鼓战金兵"一折，可谓梁红玉故事的核心，也是这位巾帼英雄最辉煌的战斗经历。舞蹈家根据舞蹈艺术的表现规律及特点，剔除了那些在说唱艺术中回肠荡气的情节和描写，集中笔墨，浓墨重彩地表现梁红玉带领她的一双儿女登上战船，击鼓助战的战斗豪情。战斗中，梁红玉不幸中箭，以民族存亡为己任的女英雄此刻强忍剧痛，毅然令儿子拔出敌箭，再次擂响战鼓，鼓舞着浴血奋战的义军去夺取新的胜利。

这个作品的语言素材脱胎于戏曲舞蹈，又不是戏曲舞蹈的翻版，而是以戏曲舞蹈的身韵、姿态、技巧为依托，从表现人物激昂慷慨的战斗豪情出发，糅进了翻、滚、跳、转的技巧（特别是"擂鼓"的舞段，梁红玉母子三人围鼓击打的技巧，及在鼓上的各种舞姿技巧，大大超出了戏曲舞蹈的幅度、力度和难度），运用舞蹈化的战斗性很强的语言，刻画了处在激战中的人物的情态、心态和动

态，具有很强的感染力。一段不到十分钟的三人舞所传达出的献身忘死、鼓舞斗志的爱国热情在观众心中所激起的情感波澜，远远地超越了舞蹈表演的时空，使人反复品味，久久不忘。

八、山乡风情歌舞《黄河儿女情》

《黄河儿女情》是山西省歌舞剧院王秀芳、张继刚等创作，由该剧院演出的一部富有泥土芳香和山乡风情的专题歌舞，于1987年6月首演于山西太原。

《黄河儿女情》不像沙龙舞蹈那样，只博得艺术圈子之内的专家们的青睐；也不像新潮舞蹈那样，只满足一定层次的观众在一段时间内的观赏快意。《黄河儿女情》是一部真正意义上的雅俗共赏、协调着各方观众审美趣味的民间艺术佳作。一经问世，便引起强烈反响，特别是在首都舞台公演之后，更是引起各方人士的重视，其轰动效应，是相当一个时期以来其他民间歌舞艺术难以达到的。

中华民族自古就有以歌舞交流感情的优良传统。但是，自宋代以后，古代先民们那种桑间濮上男女会聚、嬉戏河曲、节日踏歌的生活情趣被封建礼教道德规范强行压制、人为压制的结果便是人民群众另寻渠道抒发感情。民间歌舞常常是他们宣泄感情的手段和形式。然而，民间歌舞在长期流传过程中，难免在内容上有淫词滥调、色情挑逗的成分，在形式上也有拖、沉、散、慢的原始性。进入80年代，人们的审美观念发生了急遽的变化，古老的民间歌舞怎样在新的时期找到它存在的方式，传统的歌舞审美观念与当代审美情趣怎样衔接交叉与过渡，这是80年代舞蹈理论探讨的重要学术问题之一。《黄河儿女情》就是在这种背景下诞生并得到专家、群众普遍认同的一部舞台民间歌舞新作。

九、女子群舞《小溪·江河·大海》

《小溪·江河·大海》是解放军艺术学院房进激、黄玉淑创作，由该院舞蹈系表演的一个女子抒情舞蹈，首演于1985第二届全国舞

蹈比赛。

群舞是剧场表演性舞蹈中一个具有独特艺术魅力的体裁样式。它以群体的美、整体的流动线条,造成一种特殊的视觉效果,是新中国舞蹈舞台上成品最多,实践经验最丰富,能够充分展示多民族、多舞种的中华舞蹈文化特点的代表性舞蹈样式之一。

1985年第二届全国舞蹈比赛,共有121个作品参赛,其中,群舞竟有56个之多,几乎占全部参赛作品的一半。《小溪·江河·大海》在众多参赛群舞中,以它空灵的美、流畅的美,突出地显示了女子环舞那连绵不断的运动,在运动中展现其丰富的内涵和意蕴。

24位身着轻纱白裙的少女,在黑色幕布的衬托下,在薄雾袅袅的环绕中,以训练有素的"圆场"舞步款款而来,飘飘而去,随着队形的折、转、弯、回,造出一种蜿蜒透迤的水流景观。它以一滴、两滴、三滴,滴滴水珠聚成潺潺小溪起舞,以潺潺小溪汇成涓涓江河为发展,再以涓涓江河流入滔滔大海为归宿,使人们在这水流景观中体味到"江河不让涓滴,故能就其深"的隐匿主题。它的主题既是实在的,又是空灵的,给观众留下自由想象的空间,在自由想象中去体验舞蹈欣赏的最佳状态——三度创造。

《小溪·江河·大海》最大的艺术特色,是它的流畅美。动,是舞蹈的生命;流畅,是动的一种方式。而营造这流畅美的动作,是人们司空见惯,甚至不以为然的一个平凡动作——跑"圆场",即戏曲中常见的台步之一——碎步。《小溪·江河·大海》的作者,将它自身的流动性与舞台构图的流动性相结合。随着队形的变化,身体左侧右转,各部位协调一致,造成一种流畅的动感空间。观众的视线也随着这流畅的动感空间,左顾右盼,陶醉在空灵、流畅的运动美之中。这就是群舞整体动感所造出的美感效果。

十、舞蹈诗《长城》

《长城》是北京舞蹈学院编导系大学本科毕业生范东凯、张建民

的毕业作品，由该院古典舞教育专业学生表演，首演于1989年12月第三届北京市舞蹈比赛。

舞蹈诗《长城》以它那悲壮之势、阳刚之气、深沉之思、浓烈之情、舞蹈之美，撞击着观众，震撼着观众。

《长城》的第一个特点是整体氛围的浑厚与凝重。它通过"思兮长城"、"人兮长城"、"情兮长城"、"魂兮长城"四个构段及众多舞段的交织流动，别出心裁地拆去长城表层厚重冷漠的砖石，把脚手架上的血与肉、情与思裸现出来，着重表现人的献身、人的奴役、人的真情及人的变态。在修筑长城的过程中表现人，而人的状态又来自修筑长城的过程，给人以气势凛然、重锤敲击之感。

《长城》的第二个特点是语言的个性化。两位年轻的编导对创作意念反复体会，对人物所处的环境做细致的分析，又从音乐之中得到灵感，在随着音乐即兴舞动时找到了动机，并给以延伸、发展、规范和凝固，找到《长城》语言的基调。因而，它不是教材中的舞蹈，也不是某个地区的民间舞，而是以人，人的生存环境，人的生存状态为内核，外化出一组组能充分表现"长城"的动作，然后再以四年学习的专业技能将它们进行编创组接，创出一种来自生活又高于生活的自成一格的个性化语言。

整体氛围的浑厚凝重与舞蹈语言的鲜明个性，来自作者对题材的准确把握，来自内容与形式的准确契合，也来自训练有素的专业技术技能的准确运用。专业技术技能，是艺术创作的工具和手段，它不能替代舞蹈家的艺术理想和艺术感觉。但是，任何高尚的艺术理想、任何灵秀的艺术感觉都必须通过一定的专业技能及专业手段将它外化为可见的艺术形象，方能成为公之于众的艺术作品。

《长城》的问世，不仅引起人们对新一代舞蹈编导创作思维特点的重视，同时也引起专家学者对艺术专业教育的思考。从事专业创作的舞蹈家应有相当程度的专业教育，在《长城》问世之后，人们

对此有了更进一步的认识。

十一、大型群舞《俺从黄河来》

《俺从黄河来》是北京舞蹈学院编导系大专毕业生张继刚的毕业作品,由该院民间舞系学生表演,首演于1990年6月。

《俺从黄河来》属民间舞范畴,但它那多义性的专题蕴涵、多重意象交织混成的视觉效果,远远超出了民间舞擅长表现地域风情的自我品格,把一向被视为风俗性舞蹈的民间舞提升为具有深广内涵的文化性舞蹈,使民间舞的文化品位有了不可忽视的超越。

要问这个作品表现什么?很难用条理清晰的语言加以描述。是黄河,是中国,是历史,是现实;是重负,是开拓;是隐忍,是坚毅;是沉默,是呐喊;是你,是我,是他……那难以遏制的生命躁动,那在艰苦跋涉中奔向希望的一群黄河儿女,恰是我们国家身背重负、奋力开拓的精神形象的缩影。

自《俺从黄河来》问世之后,人们对古老的民间舞的表现力、题材范围、作品深度,有了新的观感。然而,民间舞蹈的欢快活泼、生活情趣、风格韵味等因素却无需统一在《俺从黄河来》这样深沉凝重的作品格调之中。它可以表现深沉,也可以表现欢快;它可以表现凝重,也可表现风趣;它可以表现一种含义抽象的主题,也可

以表现具体的风土人情。《俺从黄河来》证明了民间舞表现领域的宽宏，而不是从此失去了它原有的特色和品格。

十二、女子群舞《千手观音》

《千手观音》由张继刚创作，残疾人艺术团表演，于2007年中央电视台春节联欢晚会上首次与全国观众见面。一经演出，舞惊四座，舞惊全国，舞惊世界多个国家一流剧场的观众，成为久演不衰的经典保留作品。

它是那样地空灵，又是那样地具体；它是那样地单纯，又是那样地丰富；它是那样地悠远，又是那样地亲近，不禁使人由感性的惊叹而对之进行理性的梳理，分析它成功的缘由。

（一）非常直观的表现对象：观音菩萨是佛教诸神中在中国民间影响最大、信众最多的一尊菩萨。她倒驾慈航，撒甘露，滋润众生；她除妖魔，降鬼邪，其人间太平的神圣使命可谓深入人心，妇孺皆知。作品以美丽、善良的少女群像呈现于舞台，与观众心目中的观音形象相叠印，使观众直观地、亲切地接受这一群人化了的观音、神化了的少女。

（二）非常精致的表现形式：既然是"千手观音"，当然要在"千手"上做文章，可贵的是，这篇"文章"做得如此丰满，如此精致，如此尽兴，使人久读不倦。铿锵有力的手臂、造型生动的画面、绚丽的多彩的灯光、快捷变化的速度、万花筒般在瞬间造出的舞台效果，让观众感受到"千手"的神奇美妙和神的威力。

（三）非常特殊的表演群体：生活在无声世界的姑娘们，不受世俗噪音的干扰，有着聪慧的悟性，心无杂念地体悟着观音的慈悲和仁爱；以安静的心境传达作品的主旨，以无私的勤奋练成整齐划一的动作，以尊敬不懈的心态面对观众，面对每一次表演的重复。"静"、"净"、"敬"三个字是艺术表演状态的最佳境界，也是很难企及的境界，也是《千手观音》的姑娘们为此做出了最好的表率。

女子群舞《千手观音》

 非常直观的表现对象、非常精致的表现形式、非常特殊的表演群体,三个条件俱足,成就了《千手观音》可称经典的美誉。

第三节　舞蹈艺术欣赏方法

通过前面舞蹈艺术语言及舞蹈作品欣赏的介绍，我们对如何欣赏舞蹈，已有了一些初步的印象。所谓舞蹈艺术欣赏，实际上是对舞蹈美的形式与美的内涵的欣赏。前面讲过，一部好的舞蹈作品，应是形式与内容完美结合、不可剥离的整体。但是，这个整体的内部，却排列着多种层次的美，不同欣赏水平的观众会以自身对美的感应水平而分别进入舞蹈作品的不同层次中。

舞蹈是一门高尚的艺术，是一门难度很大的艺术，又是一门专业训练十分严格的艺术。在西方，进入剧院欣赏芭蕾舞，犹如参加一个隆重的集会，男士要修面，女士要着盛装，以显示个人的文化素质及身份风度。

近年来，我国舞坛出现通俗、新潮或市民自娱舞蹈与剧场艺术的混杂，使人们把娱乐性舞蹈与艺术性舞蹈之间的界限也混淆了。因此，我们讲舞蹈艺术欣赏方法时，最重要的是告诉大家，舞蹈美的不同层次对应着欣赏者自身对美的发现与感受。也就是说，客体的美必须通过主体的把握，方能令人感受到美之所在、美之动人、美之高尚。

一、舞蹈形式美的欣赏

舞蹈的形式美主要表现在人体、动作、舞台构图、舞台美术几个方面。

舞蹈着的人体，是艺术活动中的人体，它既是舞蹈的工具，又是舞蹈多层次美的物质载体，更是观众接受舞蹈美的第一视觉对象。舞蹈的人体是经过严格训练的、符合艺术要求的人体，它本身就是一种美的欣赏对象。即使从未有过舞蹈欣赏体验的人，对于美的人体也会怀着愉悦的美感去欣赏它。很难想象，身体比例失调或不能自由操纵的呆板的人体，能够完美地表现舞蹈的内容。但是，舞蹈终究不是单

纯的人体美的欣赏，而是要通过美的人体去接受美的舞蹈。

动作，是表现感情的物质材料。但动作本身的形态美的协调感、韵律感、节奏感以及高难度的技巧等，也具有美的独立性，具有很强的形式美的欣赏价值。一部舞蹈作品，尽管内容、情调都很好，但动作的编排缺少形式美感，缺少协调感、韵律感和节奏感，它便失去了艺术化的人体动作的起码标志，因而，也就不具备艺术的形式美感的基本要求，当然也就失去了引导观众进入深层美的可能。反过来看，即使作品的内容与情调不甚理想，但美的动作仍然具有一定的审美价值。

舞台构图，是通过人体动作在舞台空间勾画出来的流动画面，这种流动画面当然是为了表现某种情绪而设计的。但是，由于它在舞台空间的流动中，造出了曲、直、折、转多种线条及由这些线条造出的和谐统一的整体美感，即使作品的内容缺少感人的因素，这种流动画面本身也具有欣赏价值。

舞台美术，是指舞蹈中的景、光、色、服（装）、道（具）、化（妆）等综合元素。它是舞蹈语言的组成部分，当然也是为了表现特定的内容而存在的。但是，一件精美的道具，一件别致的服装，一种精心设计的头饰，无论在设计图上，还是作为实物，都具有独立的审美价值。

人体、动作、舞台构图、舞台美术这些有形可见的形式自然具有美的独立性，但是，它们终究只是一些独立的局部，是一些视觉可见的表层。舞蹈，是一种擅长表现人的内心世界的艺术。舞蹈作品如果仅仅满足于娱人眼目，那就不是一部好的作品；舞蹈欣赏，如果只停留在娱己眼目的层次，那也只是一种浅层次的欣赏。

二、情绪意境美的欣赏

舞蹈所表现的情绪和意境，是由舞蹈的形式来完成的。对于欣赏者而言，能否通过直观的形式层次去体会或感受作品内在的

情绪与意境，那就要看欣赏者的舞蹈审美经验与舞蹈知识水平的程度了。

前面讲过，一部作品的美，是一种多层次的排列。层次与层次之间有许多未定点，也可以叫做镂空部分。未定的镂空部分是舞蹈家留给观众进行三度创造的空间。舞蹈家用确定的形式，把观众引进这未定的镂空点，不同欣赏水平的观众总是能在作品中寻找到自己适合的"美的撞击"的层次。

对于情绪意境美的欣赏，既要对形式美有较敏锐的感觉，又要有积极投入的心理冲动。当然，观众的心理冲动是由作品引发出来的，但是，如果观众不具备进入作品里层的心理条件，那么，再好的作品对他（她）而言，也只是一个美的身体舞动着美的动作而已。

比如，有一个非常著名的芭蕾情绪舞，作品虽小，但因它形式与内容完美结合，以一种明确的形式负载着多层次的情绪和意境，给人以无限的感怀与遐想，因而成为世界经典名著，这就是独舞《天鹅之死》。

一只垂死的天鹅，在奋力展翅，意欲重上蓝天，但却力不从心。对生的渴望，对死的抗拒，使她一次次地拍动着双翅，又一次次地垂下双翅，直到最后一次呼吸，她还在奋力展翅……

这个舞蹈的动作十分简练，以双臂做波浪式颤动为基调动作，足尖不停地碎步行进，没有高难度技巧，没有大幅度的单腿控制。一双颤动的手臂，把死的过程、生的渴望、死的抗拒表现得细腻入微，感人至深。

有的观众，只看到一双舞得十分漂亮的双臂；有的观众看到双臂颤动中的力度；有的观众体会到天鹅垂死前的渴望；有的观众感受到每一个顽强的生命都会在死神面前陈述生的渴望，抗拒死的降临。

一个不到七分钟的舞蹈，以优美的双臂颤动表达出的人生哲理，难以用文字的描写、言语的叙述去传达。而舞蹈，全凭艺术化

的人体动作，以不言而"言"出无限深意。欣赏舞蹈，不仅要有艺术的"眼光"，还要有艺术的"心灵"。因为，舞蹈艺术本身就是灵与肉、情与思的美妙结合，是身体与心灵一起飞翔的艺术。只有用"心灵的眼睛"去体会那形式美中所蕴涵的情绪与意境，才能真正"看懂"一部作品，也才真正地看懂了形式的美之所在。

三、舞蹈审美经验的自我培养

舞蹈，是一门综合艺术，又在综合中突出舞蹈自身的特性。如果我们用简练的语言来概括舞蹈的特性，那便是六个字："诗心、乐性、舞体。"

诗心，是指舞蹈作品的意义、意境、意味犹如诗歌一样概括、简练又具有很强的抒情性；乐性，是指舞蹈作品的空灵性、感受性和想象性等特点；舞体，是指舞蹈作品的直观、直接和形式美的规范性。如果这几方面都达到相当的水平，那就是一部优秀的好作品。这样，必然要求舞蹈欣赏者也应具有多方面的知识和修养，方能由表及里，由形到神，由美到韵地去欣赏一部舞蹈佳作。否则，会在观赏中产生误会或闹出笑话。

比如舞剧《文成公主》演出时，有些观众提出质问：文成公主是大唐公主，为什么穿着"袒背露项，轻纱透体"的服装，这成何体统？后经专家进行专门说明，讲解唐代的政治、经济、文化、习俗："袒背露项，轻纱透体，正是唐代女服的特点"，观众与作者之间的误会才得以化解。

作为舞蹈欣赏者，不仅要具备多方面的知识和修养，还要有一颗纯洁高尚的心灵。前面讲过，人体是舞蹈的工具，经过严格训练的人体本身，也具有独立的审美价值。但是，舞蹈中美的人体是为表现舞蹈美的内容而存在的。再美的形体，如果缺少表现力，缺少动作美感，在舞蹈家看来，那就只是一个美的躯壳，而不具有美的内在素质。同样，舞蹈观赏者到剧场去欣赏舞蹈，是去欣赏艺术作

品，欣赏由人体表现、由动作表达的情绪和意境，从中得到综合享受和美感陶冶，而不是专门为了欣赏人体的线条。有个别观众，坐在第一排，还要拿着望远镜看穿肉色紧身服的演员是否真地穿了衣服。这样的观众，显然不具有欣赏艺术的纯洁心灵和起码的文化修养，也不可能发现美，感受美，得到美。

高尚的艺术，培养了高尚的观众；高尚的观众，也促进了高尚艺术的发展。美的创造，美的欣赏，都需要有文化，有修养，还要有净化的高尚心灵。

美，在艺术中；美，更在我们的心中。愿我们以美的、纯洁的心灵去接受艺术，又从艺术中得到美的陶冶和心灵的提升。

思考题

1. 试述舞蹈艺术与其他艺术的区别。
2. 简述舞蹈语言的几大构成因素。
3. 简述舞蹈欣赏的几个审美层次。
4. 为什么舞蹈欣赏可以净化人的心灵？
5. 叙述舞蹈审美经验的自我培养。

建议阅读著述

1. 《舞蹈学导论》（修订版），吕艺生著，上海音乐出版社，2003年。
2. 《舞蹈艺术概论》（修订版），隆荫培、徐尔充著，上海音乐出版社，2009年。
3. 《舞蹈与传统文化》，袁禾著，北京大学出版社，2011年。
4. 《中国舞蹈发展史》，王克芬著，武汉大学出版社，2012年。

戏剧艺术欣赏 第九章

谭霈生

第一节 戏剧欣赏的独特性

把戏剧看做是一种特殊的欣赏对象,自然是与文学欣赏、美术欣赏、音乐欣赏以及影视欣赏相比较而言。在这一意义上,戏剧欣赏的独特性至少有两点:欣赏的两重性、欣赏者的集体体验以及与演员现场直接交流。

一、欣赏的两重性

人所尽知,戏剧乃是一种综合艺术,是文学、造型艺术、音乐以及演员表演艺术等的综合体。一部戏剧作品的完整创作过程是相当复杂的。一般来说,剧作家写成了剧本——这只是完成了创作的第一步;导演选中剧本进行"二度创作"的构思,选择演员,分配角色并进行排练,同时,把布景设计师、制景师、灯光师、音响师、化妆师、服装师等的艺术创作纳入二度创作的统一轨道,最后合成为一场完整的演出。所谓"完成的戏剧作品",应是指一个剧目的演出。真正的"戏剧欣赏",应该是指"看戏"——对一场戏剧演出的欣赏。

一场戏剧演出,是多种艺术成分的综合体。演出的设计者和集体创作的组织者是导演。在戏剧艺术的创作中,导演居于十分重要的地位,其工作往往决定着剧目的成败。在戏剧演出的综合整体中,作为组织者和领导者的导演,其创造力虽然影响着演出的总体

及每一个局部,但却不是明显地、直接地显现为直观的物象。不过,欣赏者在看戏过程中,通过对剧目内在意义与艺术风格的感受与判断,对多种艺术成分在体现全剧内在意义与艺术风格方面的力度与和谐度的认知,等等,都可以体察到导演的创造力。欣赏者在看戏过程中,关注的中心、感受最直接的乃是演员的表演艺术。这正是戏剧艺术的本体所在。演员的任务,是通过自身的表演将剧本中的人物形象(文学形象)化为直观的舞台形象。观众欣赏戏剧艺术的主体部分,正是对各种人物形象的体验与感悟。演员也是形象的创造者,不过,他们同时又是"材料"和"形象"。也就是说,演员扮演角色乃是作为一个创作者用自身作材料创造人物形象。这种"三位一体"的创作过程,正是演员表演艺术的独特魅力所在,同时,也造就了演员表演艺术的复杂性。

由于对演员与角色之间的矛盾等等问题有不同的主张与实践,在西方戏剧界曾形成表演艺术的两种形态:体验派与表现派。前者强调演员通过"设身处境"的体验进入角色的心灵,准确把握每一个动作的潜在动机,在"化身为角色"或"生活于角色"的状态下进行下意识创作,即兴地完成动作。表现派虽然并不否定"化身为角色"的说法,然而,他们却摒弃"感性体验"而重"理性分析"。这一派的代表人物英国演员哥格兰认为演员有两个"自我",第一自我是演员自身,第二自我是作为"艺术材料"的演员。他强调,第一自我在创作过程中要保持清醒的状态,首先"深刻地和仔细地研究性格",并把研究的结果灌注于第二自我,也就是说:"由第一自我形成概念,由第二自我进行表现"。在表现派看来,体验派所强调的下意识状态下的"即兴创作"是不可取的,演员应该凭借思维、想象,创造"范本",之后,按照"范本"进行表演。尽管体验派与表现派如此明显地针锋相对,然而,表演艺术毕竟还是有统一的规律,演员欲完成扮演角色的任务,对人物进行设身处境的体验乃是

基础，而表现则是目的。表现派虽然强调演员对角色进行理性分析，但在实践中却也难以无视感性体验的价值；体验派强调通过感性体验与角色合一，但也不能忽视表现的重要性。

作为创作的主体，真正的戏剧演员如果想成功地扮演生活于不同年代、具有不同身份和独特个性的人物，使欣赏者感到真实可信，就必须具备情感体验的深度与广度，具有出色的想象力、自制力与表现力。欣赏者只有感到剧中人物真实可信，才能进入人物的内心世界，通过情感的体验得到关于人的启示。

在欣赏戏剧演出时，观众（欣赏者）还会感受到布景、道具、灯光、服装、化妆以及音乐、音响等等艺术成分参与演出，在综合总体中发挥不同的作用。尽管这些艺术成分在演出中是必要的，甚至是重要的，但是，它们只是辅助性的成分，只是从不同的角度、在不同的价值层面上为演员塑造舞台形象——人物的形象尽其所能。例如，有些艺术成分参与人物形象的造型，如服装、化妆；有些构造人物生存、活动的物质环境，如布景、道具等；有些则为演出渲染气氛，营造情调，强化节奏，如音乐、音响以及布景等。每一种艺术样式都有特殊的艺术手段，其所创造的艺术形象都有特殊的、独立的欣赏价值。然而，当它们成为戏剧艺术这种综合艺术的一种成分时，其独立的价值就转化为某种辅助功能。

尽管我们强调真正的戏剧欣赏是"看戏"——观赏戏剧演出，但是，对很多关注戏剧作品的人而言，到剧场看戏的机会毕竟不多，更为便利的欣赏方式则是看剧本。在今天，剧作家写成了剧本，不仅可以供剧院排演，也可以在杂志上发表，甚至由出版社出版。很多中外古典名剧，都有不同的版本可供阅读。人们通常把剧本称之为戏剧文学，把它与叙事文学、抒情文学并列为三大文学体裁。据此，我们可以把读剧本纳入文学欣赏的领域。从表面上看，同小说一样，剧本的基本构造手段也是语言（文字），在欣赏方式上，

第九章　戏剧艺术欣赏

读剧本与读小说也没有什么不同。与此相关，有些研究者把戏剧研究等同于文学研究，误认为只要研究了剧本，哪怕只是把剧本当做一般的文学作品进行分析，就是完成了戏剧研究的任务。凡此种种，都是片面的。无论是戏剧研究，还是戏剧欣赏，只以剧本为对象，都是不完整的。对戏剧作品而言，剧本虽为"一剧之本"，但它只不过是半成品。一个剧本，经由导演领导的集体加工创作，搬上舞台，并与观众见面，作为成品的"戏剧作品"才算完成。导演领导的集体创作，被称为"二度创作"，也是一次活生生的创造。"二度创作"虽以"一度创作"为本，然而，导演、演员、舞台艺术工作者如果是有个性的艺术家，就会给舞台形象以独特的印迹，赋予剧本以新的生命。在这一意义上，戏剧有别于电影与电视剧。同一部剧本可以被不同时代、不同国度的剧院选中，由不同的艺术家进行二度创作并搬上舞台进行公演，使它常演常新，每一次都可以成为新的欣赏对象。把读剧本只作为一种文学欣赏，其片面性还在于：剧本——戏剧文学虽然应该具有文学性，但是，它的本体要求却是戏剧性，一个好的剧本必须符合舞台演出的各种要求，并为演员的表演艺术提供坚实的基础。说剧本的构造手段是文字，只是就其外在形态的特点而言。

在剧本中，我们读到的"语言"有两种：一是各种"舞台提示"，二是人物的台词。在戏剧中，台词是表演艺术的手段——动作的重要成分，它的内质是戏剧性。而剧本中的"舞台提示"，除了是对人物生存的时空环境的提示之外，更重要的是对人物动作（形体动作）的提示。（对此，将在后面详细说明。）有人把"台词"和"形体动作"看做是演员表演艺术的两根支柱，而剧本中"语言"的实质性内容也正是这两根支柱。一个剧本，不管它的文学性有多么令人赞赏，如果不能演出，也很难说是好的戏剧作品。正因为如此，我国优秀剧作家曹禺特别强调"舞台感"对剧作家的必要性。他说：

曹禺代表作《雷雨》

"对于一个写戏的人来说,舞台感很重要,要熟悉舞台。"[1] 他用几位剧作家的经历作为佐证,例如,莎士比亚很强的舞台感是从演员和剧院经理的实践中获得的,莫里哀在剧团里度过一生,契诃夫虽然没有当过演员,但他却非常熟悉莫斯科艺术剧院,曹禺本人从14岁开始登台演戏……我们当然不能对一般的戏剧欣赏者提出这些专业性的要求,不过,为了在读剧本时感受戏剧艺术特殊的魅力,也应该多看舞台演出,培育自己的舞台感,以便把剧本中的每一段落在头脑中转化为活生生的舞台场面。这也是戏剧欣赏过程中一种特有的审美享受。如果想把剧本作为戏剧研究的对象,就更应具有这种专业素质。因此,熟悉戏剧艺术特有的语言(手段),把握这种艺术样式特有的形式结构,是十分必要的。

二、集体体验与现场反馈

读剧本时,读者所面对的只是剧作家的"文字",而观众在看戏时,面前展现的却是集体创造的舞台形象。读剧本,完全可以像读小说一样,一个人在孤身独处时或随意浏览,或仔细品味,但是

[1] 曹禺:《和剧作家们谈读书和写作》,载《剧本》1982年第10期,第8页。

看戏却是一种集体行为,戏剧的欣赏者被称为"观众"。"读者"与"观众"并非仅仅是数量的差异。人们在看戏时,置身于众多欣赏者之中,一起观看一场戏的演出,这种欣赏方式与个人独身阅读有着本质的区别。概言之,戏剧欣赏的特质主要在于:戏剧欣赏乃是蕴涵着现场反馈的集体体验。

其一,个人融入群体。

"集体体验"意味着个人融入群体,人们在群体中相互影响,这正是戏剧欣赏的本质所在。一个人在读小说时(读剧本也是一样)的情感体验如果是强烈的,他(她)可能急不可待地向别人诉说,如果对方也读过这部小说(或剧本),也确有所感,就会相互交流,彼此也可能互相影响。但是,这种交流和影响是在各自独立阅读之后进行的。在看戏时,观众对舞台上搬演的人物和情节的情感体验是共时性的,相互之间的交流和影响是在现场直接进行的。如果舞台上搬演的是一部优秀的剧目,场面和情节蕴涵的情感内容能够激起普遍的共鸣,那么,聚集在剧场里的观众就不再是一个个孤立的个体,而凝聚成一种集体意识、共同情感。正是在这个意义上,戏剧与宗教仪式具有同质性。正如英国戏剧理论家马丁·艾思林所说:

> 在最好的情况下,在剧院里,一个好剧本的好演出同感受力强的观众互相呼应,就会引起思想和感情的集中,从而加强理解的程度、感情的强度,直到更进一步的心领神会,使这种体验上升到类似一种宗教的体验——个人一生中永志不忘的高峰。[2]

一个人的艺术感受力有强有弱,在相互影响的观众群体中,强者可以带动后者。比如,有人对喜剧十分敏感,在观看此类场面时

[2] 艾思林:《戏剧剖析》,罗婉华译,中国戏剧出版社,1981年,第19页。

反应强烈,他(她)的笑声可能传染邻座;悲剧演出时亦有此类现象。人们在看戏时可能有这样的感受:当自己的体验与其他观众的融为一体,汇聚成强大的集体体验时,这本身就是一种极大的满足。由于戏剧欣赏作为一种集体体验,在相互影响、相互融合的进程中可以汇聚成一股强大的共感之流,这就使得一场戏剧演出可能成为一次社会性事件。

其二,观众与演员的交流与反馈。

由于演员集创造者、艺术材料及其所创造的艺术形象于一身,因此在戏剧演出时,他(她)是用自身作材料,把自己与创造的形象同时展现在观众面前。这就使创作主体与欣赏者之间形成一种特殊的关系:直接交流,现场反馈。在艺术欣赏中,这是一种独特的、极富魅力的现象。读者在读小说时,作家所创造的文学形象如果感动了读者,使他们激起某种情感反应,就实现了文学欣赏中的"交流"。然而,这种交流毕竟是单向的——作家通过作品向读者传递某种情感,读者在接收这种情感时,作家是远离他们的,不可能直接接收读者的反应。在戏剧演出中,作为"三位一体"的演员就在观众面前,观众对他们创造的艺术形象的情感反应直接传达给演员,对他们的创造产生影响。有人把这种特殊的欣赏过程认定为"观众参与创造",这是有道理的。其一,当演员(剧中人物)进入情境时,开始展开动作的流程;同时,坐在观众席的观众也进入了情境,感受并判断动作的流程是否合乎逻辑,并作出反应。无论观众的反应是积极的,还是消极的,这种影响都是立竿见影、当场见效的。来自观众的积极的反应,会成为一种支持、鼓励,增强演员创造的信心。来自观众的消极的反应,如预期哀伤的效果引发的却是哄笑声,或者观众交头接耳、骚动不安,等等,对演员的影响更是不言而喻的。其二,所谓"观众参与创造",还意味着:当观众随剧中人物进入情境时,对演员完成的每一个动

作，都要通过想象，揣摸动作潜在的动机，并赋予它以特殊的意义。正如英国戏剧理论家斯泰恩所说："剧作家通过活动着和说着话的画面来说话，他相信那些观看这些画面的人会再创造出他的思想。每一次要说话的新企图都是对这一信念的新考验，每一个新的剧本，每一场新的演出，都是同观众合作进行的一次实验。"（《观众参与》）在这个意义上，一场戏剧演出是由剧作家、演员和观众共同创造并完成的。

与电影、电视剧相比较，戏剧欣赏的独特性就在于演员与观众之间的这种直接交流、现场反馈。人们在欣赏电影和电视剧时，不管是在电影院，还是在家里，只要不是独自观看，相互之间也会现场交流。但是，由于电视剧观众和电影观众面对的只是演员表演的影像，演员本人已远离现场，观众与演员之间产生现场反馈，是不可能的。在特殊情况下，演员可能与观众同时同地一起观看，在现场感受观众的反应。可是，演员在此时已经脱离了创作过程，他们对观众反应的感受是在形象创造完成之后，观众的反应已不可能对其创作过程直接发生影响。总之，戏剧演出过程贯通着"三角反馈"作用，亦即观众与观众之间、观众与演员之间的现场直接交流、相互影响；而在影视欣赏中，观众与演员之间的现场反馈是不存在的。在这个意义上，尽管电影和电视剧在欣赏方式上远比舞台剧便利、优越，但是它们不可能完全取代戏剧。戏剧艺术的命运，取决于自己能否充分强化欣赏的优势。

第二节 戏剧艺术的语言与形式结构

我们所说的戏剧艺术，起源于古代希腊，它是继史诗与抒情诗之后生成的。在戏剧诞生之时，亚里士多德曾经对戏剧与史诗的区别进行了界定：戏剧"摹仿的对象"和史诗一样也是"事件"（人的

行动），但"摹仿的方式是借人物的动作来表达，而不是采用叙述法"（《诗学》）。所谓"动作"，正是戏剧的基本手段（语言）。此后的很长时间内，人们在根据表现手段确立戏剧的本质时，形成了一个约定俗成的结论：戏剧是动作的艺术。18世纪，席勒在论述戏剧与叙述的本质区别时强调说："一切叙述的体裁使眼前的事情成为往事，一切戏剧的体裁又使往事成为现在的事情。"（《论悲剧艺术》）这也就是说：史诗的"叙述法"，由于"横插进来一个叙述者"，使事件成为已经过去的事——往事；而戏剧是用动作再现事件，就使其成为在观众面前正在进行着的事。前面提到，戏剧欣赏的优长在于观众与演员之间的现场直接交流，说到底，这一点也是基于戏剧"动作"的本性。

林格伦说过："不懂得艺术的语言，就不可能欣赏艺术，甚至不可能理解艺术。"（《论电影艺术》）认真地说，这句话并非没有道理。如果说在戏剧演出中，演员已经把剧本中提示的动作转化为现实，与观众的交流较为便捷，那么，在读剧本时，读者面对的只是剧作家对文字基本材料——语言的雕琢与组织，只有懂得戏剧的手段，才能在想象中完成从文字形象向舞台形象的转化。因此，我们如果想说明戏剧艺术欣赏的方法，就必须从戏剧的手段及其功能谈起，进一步简要说明戏剧以此为根基的一种特殊的形式结构。

一、戏剧语言及其功能

如果说"戏剧是动作的艺术"已是约定俗成，那么，对"动作"这一概念的具体内涵，却仍有误解。在语义学中，"动作"指的是形体的运动，如举手、投足等等，有人把这一常识性的解释运用到戏剧理论中来，认为戏剧中的"动作"乃是形体动作的同义语。这是片面的。我们所说的"动作"，指的是演员表演的艺术手段，当然也就是戏剧艺术的语言。演员的表演艺术有两根支柱，形体动作只是其中之一，另一根支柱则是"台词"——也是动作的成分，而

且是重要的成分。形体动作与台词,作为戏剧的主要手段,它们的功能是多方面的。戏剧艺术正是凭借动作的功能完成舞台形象(人物形象)的塑造、故事情节的发展,并使戏剧成为一种独特的欣赏对象。

在戏剧演出中,形体动作和台词,它们或者作为观众视觉的对象,或者作用于观众的听觉,具有直观性。它们的显著功能是使人物把自身的行动(事件)直接陈诸观众面前,营造成"现在时态"的幻觉。用动作直接呈现与第三者叙述,是戏剧与史诗的本质区别。在这一意义上,"动作"与"叙述"是南辕北辙的。对观众来说,在面前直接呈现的、正在进行着的事件,要远比由别人叙述的故事更具有感染力和冲击力。贝克说得好:"动作是激起观众感情的最迅速的手段。"(《戏剧技巧》)

"直接呈现"固然是动作的重要功能,然而,在具体的戏剧作品中,无论是形体动作,还是台词,都应该是直观性与表现性的统一。所谓"表现性",意指对人物潜在心理内容的形象外现。在对戏剧的表现手段——"动作"进行分类时,把它截然切割为"外部动作"与"内部动作"是不科学的。作为戏剧表现手段的"动作",虽然可以让观众看见(形体动作)或听到(台词),但也绝非纯外部的东西,而是源于内心,具有特定的心理内涵。所谓"情动于内,而发于外",正是说明人物的每一动作,都是某种情感的形象外现。同时,所谓人物的"内部动作",无论是思想、感情、意志、欲望,还是潜意识,既然是"潜在于内",那么,如不借助具有直观性的动作"形诸于外",必然难与别人进行交流。比如,人物的形体动作,小到举手、投足、吃饭、喝茶,大如跳舞、追逐、徒手搏斗、枪击、械斗等等,在实际生活中或屡见不鲜,或格外引人注目,或惊心动魄。然而,当它们作为戏剧艺术的手段呈现在舞台上时,观众并不会根据它们自身的力度而判断其价值,其各自的意义取决于

其所蕴涵的心理内容的丰富性与深刻性。

作为戏剧艺术手段的台词，主要指对话。西方戏剧引入中国以后，被中国戏剧命名为"话剧"。有人认为："话剧者，话也。"可见，"对话"在戏剧中的地位是何等重要。对话作为动作的一种成分，可以称之为"言语动作"。对话是剧中人物相互交往的重要方式，人物在对话中的每句台词对对方应有一定的影响力和冲击力，推动彼此间的关系发展变化，也就构成情节的发展；这种戏剧性的要求，正是对话的重要性能。同时，对话作为言语动作的基础性功能还在于：每句台词都应蕴涵着特定的心理内涵。"言为心声"，李渔对戏曲中的"宾白"提出的要求是："务使心曲隐微，随口唾出。"（《闲情偶寄》）不过，剧作家如果想使其戏剧台词达到这样的高度，必须重视艺术的原则之一：含蓄。值得注意的是，在对话进程中，所谓"台词"蕴涵的心理内容，绝不意味着对话者把"心曲隐微"毫无保留地和盘说出，使"台词"与"心理内容"同质同量。实际上，两者往往并不是同等的。在某种情况下，台词只吐露出心理内容的一部分，其他却匿伏其中；有些对话者由于某种原因，言在此而意在彼，台词本身的意义与真正的欲求、意愿、目的并不一致，甚至口是心非，或心是口非……凡此，就形成了台词本身的复杂性。

戏剧艺术手段的形体动作和言语动作（台词），可以分解为"三要素"，亦即："做什么"、"为什么做"、"怎样做"，"说什么"、"为什么说"、"怎样说"。一般来说，"做什么"和"说什么"，剧本基本上已经提供了。而"怎样做"和"怎样说"，指的是演员对形体动作和台词的处理，也就是具体完成形体动作的方式，说话时的语调、表情以及必要的辅助性的形体动作，等等。演员要真正完成这项工作，就必须深刻体验、准确把握人物"为什么做"、"为什么说"——潜在的心理内容。英国悲剧演员麦克雷蒂把"演员艺术"定义为："去测定性格的深度，去寻求他的潜在动机，去感受他的最细致的情绪

变化，去了解隐藏在字面下的思想，从而把握住一个具有个性的人的内心的真髓。"（《表演艺术》）演员只有历经这样的体验过程，才能确立人物"为什么做"、"为什么说"这一基础要素，最终完成"怎样做"、"怎样说"的表演任务。

在导演和表演艺术中，有"内心独白"和"潜台词"这两个术语，分别针对不同的动作成分而言。"潜台词"自然是针对"台词"而言，意指匿伏于台词后面的"心曲隐微"；"内心独白"是指人物在"形体动作"前后及"静止动作"时隐秘的心理活动，亦即在内心深处进行的无声的言语过程。实际上，两者是异名而同质。作为戏剧爱好者，如混用亦无大碍。总括说来，剧作家要赋予人物以某一特定的动作，就应该深入研究、准确把握人物在特定情境中的心理活动内容，这样，人物的动作才有丰富的内涵，才有灵魂，才能为演员的创造留下广阔的空间。优秀的演员正是在这个空间里通过体验与想象，在简短的台词中发掘丰富的潜台词，为形体动作填充精细的内心独白，从而完成塑造舞台形象的任务。

在这里，为了具体说明剧作家的工作与演员"二度创作"之间的联系，不妨摘引一位优秀演员关于创造角色的自述，我们也可以从中理解动作与"内心独白"、"台词"与"潜台词"之间的微妙关系。契诃夫的剧作以含蓄见长，他的每一部剧作对演员的想象力和创造力都是严峻的考验。在名剧《万尼亚舅舅》中，主人公沃伊尼茨基（万尼亚）在偶像毁灭、爱情绝望之后，深感一切都失去意义。在第一幕有一个场面：他从医生阿斯特罗夫的药箱里偷了一瓶吗啡，想用它自杀。阿斯特罗夫要索尼雅劝他交还药瓶，在索尼雅激情的哀告下，他把药还给了阿斯特罗夫。在剧本中，我们看到的是这样一个段落：

　　索尼雅　交出来。你为什么要吓唬我们呢？（温柔

地）交出来，万尼亚舅舅！我的不幸也许不在你以下，然而我并不轻易绝望。我听天由命，再痛苦我也要忍受到我的寿命自己完结的那一天……你也要忍受你的痛苦呵。

　　停顿。

　　把吗啡交出来，（吻他的手）我亲爱的舅舅交出来吧！（哭）你的心肠好，你会可怜可怜我们，把吗啡交出来吧。忍受着自己的痛苦，听天由命吧！

　　沃伊尼茨基　（从桌子的一只抽屉里拿出一瓶吗啡来，还给阿斯特罗夫）拿去……

在剧本的这一段落中，剧作家为万尼亚直接提示的形体动作甚少，台词也只有两个字。然而，他原本想用那瓶吗啡自杀，居然又把那瓶药拿出来还给医生，内心深处涌动的波涛必定是巨大的。在索尼雅向他诉说那段含泪的话语时，他的感受和内心活动是相当复杂的。这些，都需要演员在二度创作中去填补、去充实。我国杰出的表演艺术家金山曾经成功地扮演这一角色，在演出之后，《一个角色的诞生》一书问世，书中记述了他对沃伊尼茨基形象的创造过程。以上提到的这段戏，也有较具体的记述。在剧本为沃伊尼茨基提示的形体动作和台词之前，当索尼雅向他哭泣着苦苦哀求时，其内心感受、心理活动，连同补充的（剧本中并没有提示的）形体动作，都是相当丰富的。以下摘引中引号之内是人物的"内心独白"，引号之外是内心感受和形体动作：

　　"并不是我忍心要失掉你呀，我可怜的没妈的孩子啊！"我转过身去，睁开我模糊的双眼，望着那伏在我膝上哭泣着的孩子；我把痉挛的双手抚摸着那一头微红的头发和惨白的面孔——那低低的额头，那浓浓的眉毛，那深

深的双眼，那圆圆的鼻子，那厚厚的嘴唇，还有那湿润了的双颊。"唉！我的唯一的可怜的亲骨肉呀！我……我……你的舅舅怎么舍得离开你呢！……"我轻轻地俯吻着她的面颊，难言的爱怜和无限的疼痛，使我把自己已经湿润了的脸贴近了她的湿润的脸，我紧紧地贴着她。在顷刻之间，好像有一群恶魔要来抢夺她！"她是我唯一的可怜的亲骨肉呀！……"好像经过了很长的时间，我似乎真正清醒了。我把她扶了起来。我走到书桌前。我从衣袋里取出一把钥匙，开了抽屉，拉开一条细细的缝隙。我清楚地看到里面一个小瓶子——它原将结束我的苦难旅程。现在我不能要它了。我取出了瓶子，递给我身旁的阿斯特罗夫……

于是，他才说出了那两个字的台词："拿去。"

可以看出，演员在这里为角色找到的形体动作，有很多是剧本中所没有的；那些充满激情的内心独白，也是演员的创造。通过演员创造角色的这段自述可以发现，剧本虽为一剧之本，但哪怕是杰出作家的佳作，与经过二度创作的演出相比较，也有需要填补、充实的广阔空间。了解这一点，有助于我们在读剧本时充分发挥想象力，强化对剧本中人物内心世界的体验，在阅读剧作家提示的形体动作和台词时填充必要的内心独白与潜台词，更充分地感受戏剧欣赏的愉悦。

值得一提的是，"独白"、"旁白"和"静止动作"也都是戏剧艺术的表现手段。前两者虽然不像对话那样作为人物之间相互交往的手段，而是自言自语，或是直接对着观众讲话，但它们也需要"潜台词"作为支撑。"静止动作"则指的是人物在特定情境中的表现，既没有明显的形体动作，也没有台词；但是，表面的沉默与静止不动，可能蕴涵着巨大的情感的波涛。

《北京人》，北京人民艺术剧院演出，苏德新摄

二、特殊的形式结构

动作在戏剧艺术中的重要性，可以用马克思的一句话作为概括："正如亚里士多德所说，动作是支配戏剧的法律。"尽管如此，作为一种特殊的艺术手段，它只能在完成舞台形象塑造时，才能获得审美价值。在剧本中，我们如果孤立地抽取人物的一个动作，无论是形体动作，还是台词，都很难确认它的意义。比如，在《北京人》的第三幕，剧本中有一段关于形体动作的提示：

愫　方　（轻轻叹息了一声，显出一点疲乏的样子。忽然看见桌上那只鸽笼，不觉伸手把它举起，凝望着那里面的白鸽……）

她是否真地感到疲倦了，才漫不经心地拿起鸽笼，望着里面的白鸽，以求缓解？或者，她只是关注一只宠物，查看它的健康……作为言语动作的台词，情况也是如此。虽说台词的字面含义是明确的，但是，如果把一句台词孤立起来，它蕴涵的情感内容就会是无定性的。例如，同剧同一幕稍后，愫方与曾文清有一段对话：

外面风声，树叶声，——
　　愫　　方　　你听！
　　曾文清　　啊？
　　愫　　方　　外面的风吹得好大啊！

　　在这里，她为什么又如此关注外面的风声？她究竟是本打算外出，因突然风起而在犹疑不决，还是只是在关注气象的变化……

　　前面已经提到，一个动作可以分解为"做什么"、"怎样做"、"为什么做"，对演员来说，只有把握住"为什么做"，才能确定动作的特殊方式——"怎样做"。对观众而言，只有通晓人物"为什么做"，才能判定演员动作方式的正确性。借用心理学的概念，所谓"为什么做"，也就是"动机"。在实际生活中，当我们与人交往时，只有了解对方的真实动机，才能判定其动作的意义，从而确立自己的情感倾向。在戏剧欣赏中，更是如此。然而，无论在生活中，还是在戏剧中，欲洞悉动作主体的动机，并不那么容易。所谓"动机"，固然包含着兴趣、愿望、理想、意志之类的理性内涵，也包括欲望、本能冲动、潜意识、集体无意识等非理性因素。前者，或许从动作的方式上较为容易辨别，而后者则更为隐蔽，甚至连动作主体也难以说清。在实际生活中，我们并不需要对任何人的每一动作都通晓其动机，这也是不可能做到的。然而，在戏剧作品中，让观众洞悉这一基点是完全必要的，同时，创作主体凭藉特殊的形式结构，也能够达到这一目的。

　　简括地说，戏剧作为一种特殊的形式结构，是以情境为基础、为中心的。戏剧中的情境，包含着对人物发生影响的事件、定性的人物关系、特定的时空环境，等等。由这些因素构建的戏剧情境，不仅是剧中人物生存与活动的特殊世界，也直接关系到人物的每一个动作及其动机，成为戏剧展开的必要前提条件。有人说，戏剧是

行动的艺术，人的行动（或曰行动中的人）是戏剧的对象；也有人说，表现人的内心是戏剧的优长。实际上，把人的内心生活与行动割裂开来，认为戏剧只择其一，未免失于片面。应该说，戏剧的对象乃是内心生活与行动的交合，它要表现的或是导致行动的内心生活，或是行动（自己的或他人的）对内心生活的影响。这里谈及的是戏剧的对象。对戏剧的手段——动作而言，也是如此。黑格尔在《美学》中对"戏剧诗"有一句精彩的论断："在戏剧里，具体的心情总是要发展成动机或推动力，通过意志达到动作，达到内心理想的实现……"在今天看来，所谓"意志"并非是"动机"的同义语，也不是产生动作的唯一动力。如果说动作乃是剧中人物"达到内心理想的实现"的基本方式，那么，在戏剧里，人物的"心情"怎样才能发展成动机或推动力呢？那就是情境的作用。说得具体些，在戏剧作品中，我们所看到的都是置身于特定情境中的人，而小说中那种起着重要作用的心理分析的方法，已经避而不见，取而代之的是一种更富有生命活力的逻辑：由于情境的刺激和推动，人物的内心世界凝聚成具体的动机，又导致具体的动作。如果说在戏剧中，只有通过动作才能达到内心理想的实现，那么，这里有两个重要的问题：其一，所谓"内心理想"，不妨把它理解为内在的生命活动，它在戏剧作品中只有凝聚成导致动作的动机，才能得以实现。其二，情境恰恰是一种刺激力和凝聚力，成为个体的内在生命运动凝聚成动机的前提条件。我们在前面曾经指出，《北京人》中愫方的一个形体动作和一句台词，其意义是难以确定的，原因正在于：我们在摘引时已经抽出了前提条件。如果我们把动作主体所处的具体情境梳理清楚，就可以感悟到它们的动机，其意义也就昭然若揭了。根据剧作家所展示的，愫方长期寄居在姨父家里，她与表哥曾文清朝夕与共，已是十分亲近，但是，表嫂思懿却对这种关系百般警惕，或恶言相向，或冷嘲热讽，搞得两个人都十分尴尬，倍感痛苦。陈

奶妈从乡下来访，给曾文清带来两只鸽子，不小心在路上飞走了一只，笼子里只剩下一只，曾文清却十分喜爱。作为曾家的长子，曾文清本该支撑起全家的生计，但他却在吟诗作画中虚度光阴，如今已是家业颓败，债台高筑，他当然是难辞其咎。在老父的逼压下，他终于要外出闯荡去了。走前，他曾劝愫方一起远走高飞，愫方自然不会从命，他把心爱的字画和那只鸽子托付给愫方照看；离家之后，他又暗地里回来与愫方私会，向她表白：不混成个人样，绝不回来。愫方对此坚信不疑，倍感欣慰，剧作家把愫方"举起鸽笼，凝望着那里面的白鸽"这一平平常常的形体动作，设置在上述这种特殊的情境中，就显示出不寻常的意义：她在思念飞走的那一只（曾文清），又在品味着自己的处境……同样，如果我们了然于曾文清落魄而归给愫方造成的心灵创伤，以及思懿刚刚对愫方的侮辱，我们就会洞悉愫方为什么格外关注外面的风声，感悟到一句名词后面的潜台词，发现它的特殊意义。

戏剧固然是以人为对象、以人为目的，然而，把人抽象化，既非戏剧的职责，也不是它的优长，在戏剧作品中，创作主体所处理的都是具体的人，也就是处于特定情境中的人。戏剧可以靠演员的造型把人物的形貌直观呈现出来，可以把人物行动的背景环境切实地加以展示，可以通过动作模仿人的行动，造成现在时态的幻觉……这一切，自然都能体现戏剧把人具体化的优长。同时，戏剧还是创造人的情境、人与人之间关系的最具体的形式。理解这一点，对欣赏戏剧有着重要意义。

情境及其与人的关系，乃是理解戏剧的形式结构的基点。我们可以用戏剧创作、演员的表演这两个不同的而又紧密相关的创作活动予以说明，并进一步探讨戏剧欣赏这一命题。俄国诗人、剧作家普希金对剧作家的本职工作有一句精到的论断："在假定情境中热情的真实和感情的逼真——这便是我们的智慧所要求于剧作家的东

西。"剧作家如要创造充满生命活力的人物形象,就应对构思中的人物熟悉到这样的程度:把他(或她)置于任何一个情境中,都可以准确地把握其动机以及动作的方式;而且,剧作家还应该善于为人物构建具有艺术活力的情境,使人物生活于其中,得以自满自足,充分展现生命的底蕴。对人物的生命运动而言,情境既是一种规定形式,也是一种实现形式。所谓"规定形式",意指它为人的生命运动规定方向和轨迹;所谓"实现方式",指的正是为生命运动提供一种刺激力和影响力,使其凝聚成动机,并通过动作自我展现。在这一意义上,戏剧舞台确实是一座实验室,实验的对象是人,实验的方式是把人物放置于特定的情境中,给予一定的条件,让他(或她)进行自我表现,以测定其是什么样的人。在完整的实验过程中,剧作家是策划者,而演员则是施行者。著名的戏剧艺术家斯坦尼斯拉夫斯基在引用普希金的上述两句话时,紧接着又说:"我们的智慧所要求于演员的,也完完全全是这个东西,所不同的是,对作家算是假定的情境的,对于我们演员说来,却已经是现成的——规定的情境了。"(《斯坦尼斯拉夫斯基全集》第二卷)在这里,把"情境"区分为"假定的"与"规定的",只是在极为有限的范围内,才具有意义。在艺术与现实的关系这一层面上,戏剧中的情境都是"假定的"——与生活的自然形态不相符。演员的表演艺术基本上是在剧本规定的空间中进行创造,在剧本规定的情境中完成一次对人的实验。前面已经提到,对演员的表演艺术而言,体验是基础,表现是目的。在这里需要补充一句:所谓"体验"与"表现",都是在特定情境中完成的,离开了情境,两者都会被抽象化,而抽象化的"体验",只有心理学的意义,而毫无戏剧的价值。

在剧作中,剧作家既不对人物的行动进行是非评判,也不是在人物做每一动作时都让他(或她)明确无误地说明自己的动机,而只是把人物置于特定情境中通过动作自我表现。这样,尽管情境是

第九章 戏剧艺术欣赏

具体的，人物的动作也是具体的，对动作的动机进行解释的空间却相当宽广。演员可以通过自己的体验填充动机，塑造形象。在这里，动作的动机，也正是性格的集中体现。一个有趣的现象是：不同的演员在演同一个剧本中的同一人物时，他（或她）们施行的是剧作家制订的同一实验方案，都是以剧本规定的情境为前提，但是，对人物的体验与表现却可能带有个人的特色，创造出不同的舞台形象。莎士比亚在几百年前写下的著名悲剧和喜剧，被译成各种文字在各处出版，剧本本身已成为固定不变的实验方案。然而，每一次演出，经过演员的表演这一流动的因素，莎士比亚的剧作得以"复活"，却又带有不同的风格和色彩。这正是戏剧艺术特有的魅力之所在。不过，尽管演员的再创造有宽广的空间，但其自由度也不是无限的。艺术创作的自由，总是要受制于某些因素，乃是自由与受制的统一。对演员的表演艺术而言，所谓"受制"，一是要以剧本为基础，二是要以观众接受为尺度。演员在二度创作中，对扮演的角色可以有自己的解释，在体验与表现时可以有个人的发挥，但是，这并不意味着可以完全丢弃剧作家设计的实验方案，另辟线路。演员塑造的舞台形象是要与欣赏者见面的，在与观众的直接交流中经受检验，如不能令观众信服，就会难以为继。实际上，与其说演员的创造要受制于剧本的基础和观众的接受，倒不如说剧本创作、演员的创造和观众的欣赏，都要受制于戏剧艺术的形式结构。这种形式结构可以概括为：人物置身于特定的情境中，在情境的影响和刺激下，个性凝聚成动机，导致动作。这就是贯穿于戏剧作品的一个具有普遍性的逻辑模式：

剧本创作要体现这一逻辑模式，演员创造舞台形象要受制于它，同时，观众欣赏戏剧，也不会离开这一模式。

如前所述，戏剧演出的过程，由始至终贯穿着演员与观众之间生动的直接交流，也包含着观众的参与创造，没有观众也就没有戏剧。演员把剧本中的人物形象塑造成舞台形象供观众欣赏，而其成功与否则取决于观众的审美感受与审美判断、个性与情境的契合，生成具体的动机，进而导致特有的动作；这一逻辑模式不仅体现于演员的表演艺术之中，而且首先是剧作家应该遵循的原则。剧作家为人物创造的情境，成为对演员创造的一种规定，同时，也成为演员与观众交流的媒介。在演员进入角色生活的规定情境时，观众同时进入这一情境，对情境中的人物进行体验，感悟动作主体的动机，判断动作的意义。这是一种"设身处境"的体验。所谓"设身"，意指设想自己是这样一个人物，或是与人物同化；所谓"处境"，指的是确认角色所进入的情境，对这一情境进行体验。这种"设身处境"的体验，在戏剧欣赏中具有重要的意义。

其一，一般地说，观众对剧中人物的认同与共鸣，都是以剧中人物所处的情境为媒介，并以"情境—动机—动作（行动）"这一逻辑模式为尺度。艺术欣赏的一个价值尺度乃是真实性。感到"真实"时，就接受之；如感到"不真实"，就会排斥之。其实，戏剧作品（包括演出）的"真实性"，并非是以"实有其人，实有其事"为标尺。所谓"生活的真实"，是难以判定的。我们可以把"真实性"理解为"合情理性"、"内在可能性"等等，指的是人物的心理活动内容及其表现是否符合个性与情境相契合这一戏剧性逻辑。只要人物的动机与动作是符合个性在特定情境中的因果逻辑，它就是合情理的，是有内在的可能性的，也就是真实的；反之，如果动机与动作失去个性的依据，不具有个性的内在可能性，或者不符合特定情境的制约与规定，则是不合情理的，也是不真实的。也可以说，观

众对剧中人物是否接受,并非来自理性的判断,更不是对某一观念的赞成与否定,而是一种以体验为基础的直觉的感悟。如果说,戏剧"以理服人"的功能被夸大了(实际上是微乎其微的),那么,这种以情境中的体验为基础的感染力,则是戏剧艺术的优长。戏剧理论家常常引述一个例证:易卜生《玩偶之家》初演时的效果。据说,在当时,观众中有不少人在理性上并不能接受娜拉离家出走这种伦理观念,如果易卜生想凭借论理的说服力取得效果,他是很难获得成功的。这位剧作家只是为娜拉构想了一个尖锐的情境,把她与海尔茂的夫妻关系置于一次严峻考验的情势之下,严格按照"情境—动机—动作(行动)"这一逻辑模式处理娜拉的心路历程,"离家出走"于是成为"通过意志达到动作"的必然归宿。这出戏的演出,获得了艺术上的成功。正如艾思林所说:

> 这并不是说,观众好像必须同意易卜生的《玩偶之家》(1879)里的娜拉离开她的丈夫出走是对的,但是他们无疑会感到易卜生所设置的那种婚姻情境,作为一种情境是不是基本上真实的。甚至强烈地反对娜拉的行为的那些人,也不得不重新考虑他们对婚姻问题的态度,根据娜拉和她丈夫所面临的问题来重新加以考虑。况且——这也就是戏剧最吸引人、最奥妙的特性之一——观众中间时常会表示出一种共同的反应,一种共感,这种共同的反应在舞台演出过程中,无论对于演员和观众自己,都越来越趋于明显……在某种意义上说来,观众不再是一群孤立的个人,而成为一种集体意识。这一点是不足为奇的。因为如果他们聚精会神地注意他们眼前发生的剧情,那么所有这些人毕竟就同舞台上的角色和剧情打成一片了,也就不可能避免地彼此互

相呼应；可以说，他们头脑里有共同的思想（正在舞台上表现的思想），体验着某种共同的感情……[3]

无疑，这确实是戏剧欣赏的最奥妙之处，也是剧作家、戏剧艺术家所追求的目标，然而要在剧场里达到这种境界，就必须确保观众与舞台交流的情感通道畅通无阻。

其二，戏剧欣赏中以情境为媒介的体验，对观众来说，既是一次新鲜的生命经历，又是关于人的感情生活的未知领域的一次拓展。如果说，艺术欣赏是"情感的操练"，或是"情感教育"，那么，人们在实际生活中，无论是个人的遭遇与经历，还是对周围人群的观察，每天都在经受这种操练或教育。然而，不应否认的是：戏剧欣赏作为情感操练或情感教育有更大的丰富性和力度。德国批评家理查德·罗顿在谈到戏剧中的人物和现实中的人物的区别时说："前者以一个充实的、细腻的整体出现在我们面前，面对我们的同胞进行的观察，只是以片段的方式进行，同时，我们自我观察的能力，由于虚荣和贪欲，常常化为乌有。"他认为："我们对哈姆莱特精神活动的了解，甚至比对我们的内心生活更了解，莎士比亚不仅为演员安排了动作，还为他们揭示了动机，这比我们在现实生活中所看到的二者的总和都更加完备。"戏剧人物的这种超越性，自然源于剧作家特殊的才力。一位杰出的剧作家能够在心灵深处真切体验所写的每一人物的内心隐秘，客观地体察人物每一动作的潜在动机，并给予完整的呈现。同时，戏剧艺术特有的形式结构，也使得戏剧人物必有这种超越性。

在戏剧中，情境作为人的生命运动的规定形式和实现形式，要求情境为人而设，要求个性与情境相契合。丹纳曾用一个精当的比喻，说明两者的关系：个性进入情境开始命运的旅程，就像一条船

[3] 艾思林：《戏剧剖析》，罗婉华译，中国戏剧出版社，1981年。

承受风力才能进入航程,微风可以吹动一只小艇,而有足够力度的强风才能鼓动起大的帆船。这也就是说,情境的内在力度必须与个性的深度与广度相适应,也正是在这一意义上,戏剧应该高于现实。在实际生活中,每个人都会遭遇各种不同的情境,但很少有能与个性相契合者,因此,个性的潜能难得有充分自我实现的机遇。在戏剧中,剧作家选定了某种个性作为作品主人公的性格,就必须构建有足够力度的情境,借以"暴露性格、搅动心灵,使原来为单调的习惯所掩盖的深藏的本能,素来不知道的机能,一齐浮到面上"[4]。莎士比亚在《哈姆莱特》(及其他悲剧中)构建的情境完全可以实现这样的效能。在实际生活中,像哈姆莱特这样的王子,本来可能继续生活在老丹麦王理想的朝政之下,在国外留学,并继续蒙受母亲的慈爱……他可能是幸福的,但他博大的人格中潜在的悲剧性却可能融解于平静、幸福的生活之中,而不能充分显现。在剧本中,老丹麦王暴死,继承王位的却是他的弟弟。在哈姆莱特的心目中,两者相比较,"简直是天神和丑怪"。父王刚刚去世两个月,母后就转嫁给这个"丑怪"式的新君;克劳迪斯登基之后,又暴露了朝纲的腐败和群臣的丑态……这突然的事变,打破了他与环境的和谐,终于,他会见老丹麦王的鬼魂,在阴森恐怖的气氛中知道了那宗令人发指的谋杀案。在这一尖锐的情境中,他必须选择自己的行动。他发出复仇的誓言,但博大的人格却不能满足于简单的复仇行为(或者说他无力施行)。因此,他躲进自己的内心世界,在那里探讨压迫他的人生的重大课题。最后,他在敌人布下的陷阱中死去了。就在他痛苦求索的内心搏斗中,在他走向死亡的过程中,个性的潜能却得到充分发挥。他的命运是悲剧性的,然而,命运的旅程却实现了个性的自满自足。在这里,戏剧人物对现实中人物的超越,正是凭借情境与个性相契合的戏剧原则以及我们反复强调的逻辑

[4] 丹纳:《艺术哲学》,傅雷译,安徽文艺出版社,1991年。

模式。

我们把情境作为戏剧的形式结构的基础,还可以从情境与戏剧诸多构成要素的关系得到印证。与戏剧欣赏关系更为直接的乃是情境与动作、情境与悬念、情境与冲突、情境与场面的关系,限于篇幅,这里只能简要说明。(关于情境与动作的关系,前面已举例说明,这里不再重复。)

1. 情境与悬念

观众看戏,对舞台上将要发生什么事,对剧中人物命运的走向,对剧情的发展及结局,等等,不断有所期待,并不断获得满足,这是一种艺术享受。任何期待都没有了,也就会失去看戏的兴趣。所谓"悬念",指的正是人们对人物的命运、剧情发展变化的一种期待心情。有人认为,悬念是"戏剧中抓住观众的最大的魔力",这种说法似乎有偏爱之嫌,但是,贝克把悬念看做是好剧本的重要条件之一,这一评价却是精到的。

在具体的戏剧作品中,大到全剧,小到一个场面,甚至一句重要的台词、一个重要的形体动作、一个停顿,都可以生成悬念。剧作家和导演为了造成和强化悬念,可以运用某种技巧。有人说,要造成悬念,就不应向观众保密;有人认为,把一切都告诉观众,就不复有悬念可言。其实,这不同的说法,都只有片面的道理。观众通晓一切之时,已无任何期待,自然谈不上"悬念"。可是,如果悬念指的是引发观众的一种期待心理,那么,它所引发的期待应该是具体的。当观众一无所知时,他们能期待什么呢?有一点是明确的:要使读者、观众抱有"欲知后事如何"的期待,就必须将已经发生的事情、现在的情况以及发生后事的征兆向他们交代清楚。如果不了解这些,他们就不会对"后事如何"抱有明确的期待。而向观众交代,预示多少,保留多少;让观众了解什么,期待什么,等等,则关系到剧作技巧的分寸感和布局的合理性。因为只有分寸得

当,才能造成有吸引力的悬念,只有布局合理,才能把观众的期待导向剧情发展的线路。

在这一总体布局之中,情境与悬念的关系是:悬念内在于情境。一般说来,所谓交代多少,交代什么,就是构建情境;所谓保留多少,保留什么,也就是悬念之所在。情境乃是已知,悬念则指未知,两者相依共生。所谓留下的未知,也就是剧情发展的指路标。在这里,一个成功的个案可以作为典型的例证。在《玩偶之家》的第一幕,易卜生向我们交代、展示:在圣诞节前夕,娜拉正在忙着准备过节,海尔茂刚刚升任银行经理,夫妻关系虽有点不正常,但看来却是相当和睦。突然,一位不速之客闯来,他是银行职员,名叫柯洛克斯泰,要求娜拉说服丈夫不要解雇他。这一要求被拒绝后,他又提出八年前的一件往事,当时,海尔茂患病急需一笔钱去疗养,娜拉瞒住海尔茂向柯洛克斯泰借了钱,由于情况紧急,她假用父亲的名字签立借据。通过债权人的明示,我们知道,他如果把这张借据公开并诉诸法律,会搞得娜拉与海尔茂誉毁家亡。柯洛克斯泰威胁之后,又把那张揭露此事的信投入信箱,而开启的钥匙却在海尔茂手里……这一尖锐的情境构成之时,悬念已经确立:娜拉将要怎样向海尔茂提起这件事?海尔茂知情以后会怎样对待?这个家庭将如何应对一场危机?这一悬念正是全剧剧情的指路标。第二幕之后,剧情正是朝此指向向前发展,直至夫妻决裂,娜拉离家出走……

2. 情境与冲突

在我国,"没有冲突就没有戏剧"这一说法早已是约定俗成。要把这句话作为一种戏剧观念并评判其真理性,乃是一个复杂的学术课题,这里不去讨论。简谈之,我们把冲突看做是处理人物之间矛盾关系的一种方式,矛盾关系只不过是剧中人物关系的一种,在不少剧本中,非矛盾关系同样存在,而且也可以引发出具有吸引力和感染力的好戏。一位理论家在对"冲突"说提出质疑时,

曾列举莎士比亚的《罗密欧与朱丽叶》中男女主人公"阳台相会"一场作为根据。他认为这场戏所展示的并非是两个人物之间的意志冲突,而是两个意志的极度融合。其实,类似的例证,我们还可以举出很多。在这里,我们把"冲突"视为处理人物之间关系的重要方式,如果认真地读过几部名剧,不难发现一个道理:情境乃是冲突的基础和条件。也可以说,一个冲突的场面是否具有戏剧性,取决于情境的构建。在读剧本和观看一场戏剧演出时,人们可能会发现,剧中的冲突相当激烈,剧作家和导演努力强调它的意义重大,以唤起观众的兴趣,可是,观众却感到索然无味,全无兴趣。面对这种尴尬的状况,读者与观众不妨从情境入手追究其原因,情境中的人物关系,如果只是滞留在观念分歧、是非之争的层面,以此为基础,那么在冲突爆发时难免会流于概念。在这种关系之中,人物虽然是非分明,却难以具有生命的活力。读者和观众只有对矛盾中的人物发生兴趣,情有所钟,他们才会关注人物参与的冲突。

3. 情境与场面

所谓"场面",乃是戏剧情节的基本单元,它是由一个人物或几个人物在特定时空中活动构成的流动画面,随着人物的上场或下场,或是时间、场景的变换,场面也在转换。

戏剧场面是关系到戏剧艺术特性的一个重要因素,而场面的选择与处理,则是考验剧作家能力的重要命题。所谓"场面的选择",是指"明场戏"与"暗场戏"的布局。由于舞台时空的限制,创作主体不可能把人物的命运、人物关系发展的过程全部呈现在舞台上,他必须选择一部分作为明场戏(在舞台上直接呈现的),而大部分则处理成暗场(包括明场戏进行时在舞台之外发生的事情以及在幕间和场间发生的事情)。戏剧结构的特点是"大实大虚,虚实结合","虚"者为暗场戏,"实"者则为明场戏。"明场戏"的容量是

有限的，而作为"暗场"处理的时空范围则是无限的。创作主体合理利用这一特点，不仅可以大大扩展一出戏的时空容量，也可以集中篇幅表现主要的东西，同时还能避免一览无余之弊端。

情境与场面的关系，主要是指明场戏。剧作家要把明场戏，特别是重点场面处理好，把戏写足，前提是构建具有戏剧性的情境。我们在前面反复说明的逻辑模式（情境——动机——动作［行动］），主要体现为场面的实体内容。在这个逻辑模式中，情境作为前提条件，它本身应该是集中的、完满的，这样才使人物的生命活动（动机——动作［行动］）得以较完整、充分地展现。说得明确些，每一个重要的戏剧场面，都应以集中、完满的情境为前提条件，其目的则是把人物的生命活动的"最强烈的瞬间"定型化。所谓"集中、完满"，不仅是指时间与空间的集中，还指事件与人物关系这两种要素的集中和完满。与此有关的问题是：古代有所谓"三一律"（亦即时间一律、地点一律、行动一律的原则）作为戏剧整体结构的法则，作为一种严格的、独断式的规定，它虽然造就出不少优秀的戏剧作品，但却使剧作家遭到束缚，因而早就被剧作家突破了。要求每一部作品从总体上都遵守"三一律"这一规则，乃是早已过时的陈旧观念，然而，仅就每一个戏剧场面而言，却难以（也不应该）超越"三一律"的模式。这正是戏剧场面的特性。

在戏剧作品中，情境是由多种因素构成的。由于各种构成要素并不是生活自然形态的模拟，而是剧作家借助艺术想象产生的创造物，因而情境呈现出不同的形态。情境的不同形态，乃是戏剧作品的外在风格特征。比如，易卜生剧作的大部分情境是"家常平凡"的，更倾向于写实主义；而莎士比亚的悲剧中，情境的构成中常常包含着超自然因素，如《哈姆莱特》中的鬼魂现身，《马克白斯》中的女巫预示未来，等等；迪伦马特剧作中的情境怪诞，如《贵妇还

《贵妇还乡》，北京人民艺术剧院演出，苏德新摄

乡》、《物理学家》，荒诞派戏剧中时空环境及人物关系抽象化……这也是我们在欣赏戏剧作品时需要特别关注的。

思考题

1. 怎样理解戏剧欣赏的两重性?
2. "读剧本"作为一种戏剧欣赏应注意哪些问题?
3. 简要说明"形体动作"与"台词"的戏剧性。
4. 把舞台作为一座实验室,意味着什么?
5. 为什么说把握人物动作的动机,是理解剧中人物的关键?
6. 举例说明"戏剧情境"的构成及其在戏剧作品中的重要性。
7. 从《雷雨》或《北京人》中任选一个片段,解析人物的"潜台词"或"内心独白"。

建议阅读著述

1. 《戏剧剖析》,〔英〕马丁·艾斯林著,罗婉华译,中国戏剧出版社,1981年。
2. 《世界名剧欣赏》,谭霈生著,湖南文艺出版社,1985年。
3. 《世界戏剧艺术欣赏——世界戏剧史》,〔美〕布罗凯特著,胡耀恒译,中国戏剧出版社,1987年。
4. 《现代戏剧理论与实践》(全三册),〔英〕J.L.斯泰恩著,刘国彬等译,中国戏剧出版社,2002年。
5. 《论戏剧性》,谭霈生著,北京大学出版社,2009年。

戏曲艺术欣赏 第十章

陈义敏

第一节 戏曲的艺术特征

戏曲是熔歌、舞及其他艺术形式为一炉,以唱、念、做、打为主要表现手段,塑造人物、敷演故事的表演艺术。戏曲中的唱,指传声、传情的歌唱;念,指有节奏感和音乐性的念白;做,泛指表演技巧,一般又特指舞蹈化的形体动作;打,是传统武术和翻跌的舞蹈化,是生活中格斗场面的高度艺术提炼。这四种表演手段,也是它的特殊语汇,它们的结合,构成戏曲表演形式的特点,是戏曲有别于其他舞台艺术的重要标志。戏曲的主要艺术特征如下:

一、戏曲的综合性

我们说戏曲的综合性,不仅指戏曲能把唱念做打这四种表演手段有机地融为一体,更深一层的含义是指在表演过程中,它能把不同的艺术有机地融为一体。例如,著名川剧表演艺术家彭海清(艺名面娃娃)在演出《打红台》"杀船"一折中,两尺多长的钢刀,一会儿出现,一会儿又不知去向,观众明明看见他把刀藏入衣服内,可当衣服脱下来时,刀却不翼而飞。这里的藏刀、现刀不单单是一种魔术表演。彭海清是用刀的时隐时现,具体表现匪首肖方(彭所饰人物)既杀人成性而又十分狡狯的个性特征。同样,川剧多用莫测的"变脸"来展示人物思想、性格、心理的变化,也不是

单纯表演杂技。再如，戏曲中人物的服饰、帽翅、翎子、水发、水袖、髯口、鸾带，等等，在人物行动的过程中，均能发挥各自的功能，帮助展现人物的思想，抒发感情，刻画性格以及交代人物所处的环境。京剧《野猪林》中，林冲身受重刑，演员用跪步前行连带甩水发，把林冲承受着的钻心的疼痛，形象地告诉给观众。山西梆子《杀驿》中的吴承恩，得知他所监斩的犯官是遭奸臣陷害的王彦丞时，异常吃惊。他双目痴呆，背着双手不知所措。忽然间吴承恩头上的一对纱帽翅动起来了，先是上下齐动，后是一个动，一个不动，然后是两个翅子不规则地前后摇动。观众从帽翅不停的运动中，看出吴承恩正在左思右想，看到了他内心的动荡和忧愁。川剧《逼侄赴科》中的潘必正，被姑母硬逼着即刻进京赴试，苦于无法与自己的情人陈妙常话别，演员多次用撩起褶子跳出屋门的动作，使褶子后部飘起落下，以此表现潘必正急切中已顾不得保持庄重文雅的风度，由此观众看出了潘必正的心急如焚。著名京剧表演艺术家程砚秋把水袖分为勾、挑、撑、冲、拨、扬、掸、甩、打、抖等多种表演形态，根据表演人物的需要组成不同的舞姿。程砚秋每演《金锁记》"告官"一场唱〔摇板〕跑圆场，都获得满台掌声。在唱"辞别了众高邻出门而往，急忙忙来上路我赶到公堂"短短两句的过程中，他的圆场配合着曼妙的转身，用水袖作出翻、抖、扬、直线扔出、曲线收回等一系列繁杂的舞姿，把窦娥此时此刻焦急、担忧、气恼、抱定与张驴儿拼到底的决心表现出来，并营造出了一定的舞台气氛。在蒲剧《打神告庙》中，优秀的蒲剧新秀任跟心充分运用水袖的舞动把敫桂英对负心王魁的恨，对海神和小鬼的怨一股脑地宣泄出来。同样，髯口的多种表演方式如搂、撩、挑、推、托、抖、甩、吹等，都可被表演者依据剧中人物情绪的需要，灵活地运用。这说明戏曲演员身上的穿戴，一方面是装扮人物所必需，另一方面

可被综合运用于戏曲表演之中，成为演员刻画人物性格、表现人物内心情感、美化动作的工具。戏曲表演表现出的这样高度综合的特征，是其他戏剧形式所没有的。

二、戏曲的虚拟性

著名戏曲导演阿甲说："略形传神，以神制形，往往是戏曲表演的重要特点。"这个概括十分精到。为什么戏曲采用这种方式表现生活？著名戏曲理论家张庚，对此曾做过简要的分析。他指出这种现象除了戏曲是在物质低下的条件下形成、发展起来的，没有布景，舞台条件十分简陋等原因外，更重要的原因是中国传统的美学观使然，即在处理艺术和生活的关系上，不是一味追求形似而是极力追求神似。流传的戏谚云："形似非神似，神似方为真。形神合一体，方是戏中人。" 就是讲戏曲是以追求神似来反映生活真实的。那么戏曲所追求的神似是如何实现的呢？它不是如话剧那样采用模仿生活原型的做法，而是由演员通过虚拟的表演，在想象中进行拟形创造，在创造的过程中，调动观众的想象力，使拟形的创造得到观众的理解和认可，在演员和观众相同的意象中，完成反映生活的任务。

戏曲的虚拟，首先表现在赋予舞台时间、空间以极大自由，完全打破了西方戏剧时空固守的"三一律"（表现一个自然日、一个地方、一个中心情节故事）结构形式。具体地说，戏曲舞台的环境是以人物活动为依据，环境的具体性是由人物唱念做打的表演活动来规定。如龙套出来排列两厢，大将出场，表示此地为营帐，此时是将军在办公；大将下场，此时此地就不复存在。龙套出来，太监出来，皇帝出来，表示这里是金銮宝殿，皇帝在此处理国家大事；这些人一下去，上述的具体情景便不存在了。就在这个舞台上，演员转一圈可表示已走了十万八千里；坐在那里唱几句，伴以更鼓，

便是夜尽天明。一个下场再上场，可以表示一瞬间，也可表示已经过了十年八年。空间、时间的变换，完全由人物的表演来决定。换句话说，戏曲舞台上表现出的时空是流动的，一旦脱离了演员的表演，就没有固定的地点和时间存在。此外，在舞台上还可出现同一时间不同地点发生的事。如山东吕剧《姊妹易嫁》"迎亲"一折，舞台的左前部是张父摆酒款待前来迎亲的女婿毛纪，舞台右后部是楼上张素花、张素梅姐妹的卧室，妹妹正再三规劝姐姐快快梳妆，姐姐却千方百计拖延时间拒不更衣。张父时而上楼催促女儿素花，时而下楼来安抚女婿毛纪耐心等待。这场戏极精练地把发生在同一时间不同地点的事件及各个人物不同的思想和心理活动展现在观众面前，舞台气氛紧张而又有风趣。后台原本是演员化妆、休息的场所，而戏曲在演出过程中，也可把它作为舞台的后延。《打渔杀家》中，当萧桂英在家等候去官府告状的父亲时，从后台传出知县吕子秋下令责打萧恩的吼叫声，接着是衙役们"一十、二十、三十、四十"的数板声，这一连串的声响勾起了观众的幻觉，观众似乎看到了萧恩在公堂上受刑。接着萧恩颤巍巍地走上台，用各种舞姿表现挨打后的剧痛，观众认定萧恩是真的挨打了，增添了对萧恩的同情。戏曲中类似上述扩大舞台时空范围的例子俯拾即是。这种虚拟，把有限的舞台在时空上无限地扩展开来，使戏曲得以自由地表现广阔的社会生活。正如我们农村庙台上，常常挂着的"舞台小天地，天地大舞台"的楹联所指，别看舞台小，但戏曲时空的虚拟性使它能装得下整个天地！

在具体反映、表现社会生活的其他方面，戏曲同样采用虚拟的手法，如以桨代船，以鞭代马、代驴，开门、关门、上楼、下楼，轰鸡、赶鸭、跋山、涉水、登高、下坡，等等，都是用略形传神的办法，把剧中人的行动、心理、所处环境一一交代、介绍出来。川

川剧《评雪辨踪》

剧《评雪辨踪》中扮演吕蒙正的演员,用高举袖、微低头、步履跟跄地出场,告诉观众吕蒙正在雨地或雪地里行走。待走出三五步,观众从钹声中听到一阵风雪降下,此时扮演者侧身缩袖握拳,做出畏缩嘘寒的动作,顿使观众感到寒气逼人,进一步明白吕蒙正在风雪交加的天气里,忍受着饥寒从外归来。《双下山》的小和尚背着小尼姑过溪,把脚伸进水里又缩了回来,使人感到水有些凉,此时很可能是乍暖还寒的早春天气;当观众看到小和尚身背小尼姑再次进入小溪时,可以从小和尚摇摆不定,时而前倾、时而后仰的身段中,感到小和尚脚下有许多布满青苔、时藏时露的小石块存在。京剧《贵妃醉酒》里杨贵妃赏花、闻花,全在一个空荡荡的舞台上进行。通过演员看到了花的眼神,用手牵花至鼻下闻等一连串虚拟动作,观众似乎看到了高力士和裴力士搬出的盆花,闻到了花香。川剧《别洞观景》的蟮仙,向往人间幸福,毅然出洞下凡。她一出洞口,一会儿摘花,一会儿扑蝶,一会儿侧耳细听鸟语,一会儿俯身观看流水,观众从她的眼神和优美的舞姿中领略到了满山遍野的春

色，感受到她对人间生活的向往。《拾玉镯》《柜中缘》都有豆蔻年华的少女坐在门首穿针引线绣花的表演。演员做出用嘴咬线头，用目盯针眼穿针，用手捋线发出声响（借助胡琴琴弦），使观众相信她们手中真的有针有线。京剧《花田错》中丫环春兰虚拟

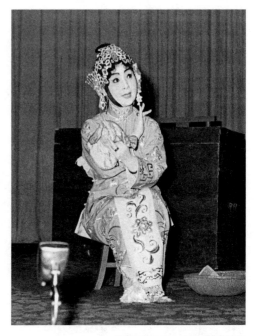

汉剧《柜中缘》，陈伯华饰刘玉莲

搓麻线、纳鞋底的表演，也极为传神，能起到以虚代实的作用。蒲剧《挂画》中，叶含嫣为迎接心上人的到来，单脚站在罗圈椅的扶手上，用双手虚托一轴字画，煞有介事地把它挂在墙上，展开，并用云帚掸去画上的尘土。演员认真而细腻的表演使观众相信画已真地挂到墙上了，也看到这个急切想见到情人的姑娘对意中人发自内心的喜爱和尊敬。戏曲中表现人骑在马上打仗，不是用两腿跨马的动作，而是左右挥鞭、勒缰旋转，交跨踢脚，劈叉在地，搓步，跪步，疾走如飞等种种舞姿，观众并不仔细分辨哪是人腿，哪是马蹄，只从演员所饰人物纵马的姿态和线条感受马的存在，伴随着紧锣密鼓的音响，似亲临战场一般。上述种种虚拟，在戏曲表演中不胜枚举。这种形象创造的虚拟，能够调动观众的幻觉，观众似见到了有形的存在物，在意象中获得艺术上的享受。这即是戏曲虚拟性表演取得成功的真谛之所在。

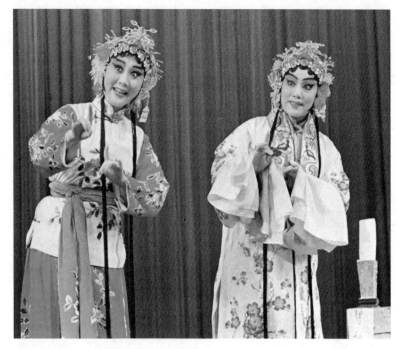

京剧《花田错》，刘长瑜（左）饰春兰

三、戏曲的程式性

　　戏曲的虚拟是略形传神的，但它并非脱缰之马，而是受到"以神制形"的制约。人们通常把这种规范化的制约称为戏曲的"程式"。

　　虚拟如果没有规范，由表演者随心所欲地乱比画，观众肯定如坠云里雾中，失去了想象的依据。然而戏曲又不像其他艺术形式那样逼真地摹仿生活，它的表演程式比较夸张，而章法又十分严谨。比如戏曲的唱，必须严格遵守曲牌或板式的规范，若有出格，便是荒腔走板。做工的身段、云手、眼神、手势、抬腿动足、跑圆场，也必须严格按一定的尺度进行。念白有韵白和散白之分，无论生旦净丑，字音的四声、尖团、高低、粗细都有一定的要求。武打中有各种固定的套路，甚至表现人物的喜怒哀乐，各个行当都有自己的一套表演格式。这许许多多的表演程式，都是按照艺术

美的原则,从生活中提炼、概括出来的,具有鲜明的节奏和舞蹈化的特征。据传"起霸"这组舞蹈动作是从表现楚霸王披挂上阵的英雄气概中提炼创造出来的,后来被广泛地用来表现武将出征前披甲、整冠、蹬靴、扎靠的一系列准备过程,成了一套规范性的动作。戏曲中一套套规范性的表演,要求戏曲演员接受严格的形体训练和多种基本功的训练,诸如腰、腿、台步、跑圆场、云手、毯子功、把子功、翎子功、甩发功、髯口功、水袖功、扇子功、手绢功、唱功以及眼神训练,等等。有了这样的训练,演员才能以优美的姿势和形态,表演人物的坐立行走、纵跳翻飞。戏曲演员常说的"台上一分钟、台下三年功",指的就是练功和表演之间的关系。可以说,世界上再也没有一种戏剧形式对表演者的要求如中国戏曲这般全面、这般苛刻。

由于程式是艺人在创造具体角色的过程中产生的,所以角色行当不同,表演同一个动作时在程式上也会有区别。同是上马,正如阿甲先生所形容的,武生是跨马,文生如跨犬背,旦角则如跨龟背。即使是同一行当,由于人物性格有别,表演程式也并不雷同。如周瑜、吕布都是武生,扮相、穿着几无差异,同样都用翎子功,但周瑜用翎子的抖动,表现他的傲气和心胸狭窄,而吕布则用翎子的摆动,表现他的轻佻和卑贱。这充分说明戏曲表演的程式化并非公式化、凝固化。从戏曲发展史上看,凡是有成就的演员,都在塑造人物的过程中,对原有的表演程式有所突破和创新。

比如伟大的京剧艺术大师梅兰芳,在继承前辈艺人表演传统的基础上,从塑造人物的实际出发,把青衣和花旦的表演程式加以融化,创造出花衫这个行当,改变了以往旦角只是抱着肚子傻唱的格局,拓宽了旦角表演不同性格妇女的能力,使一个个崭新的艺术形象,如嫦娥、洛神、天女、虞姬、林黛玉、韩玉娘、梁红玉、赵艳

京剧《廉锦枫》，
梅兰芳饰廉锦枫

容、穆桂英，等等，栩栩如生地矗立在京剧舞台上。

京剧表演艺术家荀慧生，根据自己扮演的人物多为中下层社会的妙龄少女的实际，把传统戏曲中旦角用"兰花指"的程式改为用单指，直上直下直指而出，把旦角脚挨脚走碎步的传统程式改为"大步流星"式的台步。他的身段特别着重于头、腰、手腕、胯部的动势，这些是表现少女的娇嗔不可缺少的，因而符合他扮演的红娘、金玉奴、春兰、孙玉姣等人天真活泼的个性，使这些人物生活化了，更加逗人喜爱。

就连比较拘于传统的京剧表演艺术家尚小云，也根据自己嗓

音刚劲有力、武功底子厚实的特点对传统的青衣表演程式作了丰富和改进。他多扮演文武兼备、具有侠肠义胆的女性，使青衣行的表演冲出了大家闺秀温柔敦厚的风范。尚小云的身段幅度较大，如在《汾河湾》中薛仁贵怀疑妻子柳迎春有外心时，他扮演的柳迎春手拿畚箕笤帚由后窑走出，听到薛仁贵的叫骂，便把手中家什一扔，坐在地上，用双手拍地，大声反问："难道为妻还做出什么丑事不成么？"十分火爆，与梅兰芳、程砚秋、荀慧生的表演大相径庭。

以程腔闻名于世的京剧表演艺术家程砚秋，对旧有程式的革新也有其独到之处。京剧旦角的唱只重行腔、不肯咬准字音已成惯例，程砚秋则"依字行腔"，一字不苟，使旦角老腔按字音高低得到修正。此外程砚秋善于吸收其他行当的好腔，无论老生腔还是花脸腔，他都能将之融入自己的唱腔中并使之青衣化，不露破绽。甚至连外国歌曲中的好腔他也不放过，《锁麟囊》"猛抬头见老娘笑脸相向，儿的娘"一句中"儿的娘"的行腔，就是吸收了美国著名电影明星珍丽·麦唐娜（曾演过《璇宫艳史》、《风流寡妇》等）的唱腔，融会贯通而成的。程砚秋还善于根

京剧《锁麟囊》，程砚秋饰薛湘灵

据自己嗓音的特点进行演唱。如他的嗓音窄，宜走低音，他就多唱低调，并用鼻腔的共鸣以及用气托腔来弥补嗓音之不足。他按"依字行腔"的原则，先咬字，但又不咬死，用他的话来说就是"咬字就如猫抓老鼠，不一下子抓死，既要抓住，又要保存活的"。然后用丹田气托住腔慢慢放音，其间又利用胡琴把字垫起。由于控纵得法，唱腔若断若续，给人以腔断意不断的感觉。程砚秋还能辩证地处理好声腔内部的关系，如二黄腔偏于悲凉，西皮腔趋于明快，他唱二黄腔时棱角毕露，使二黄腔悲凉哀怨的本色若隐若现；唱西皮腔时则外显柔和，锋芒内敛。并且，程砚秋遵循快板稳、慢板紧、散板准的演唱原则，使唱腔具有刚柔相济、高低适度、疾徐有致、抑郁婉转、韵味隽永的独特风格。程腔曾风靡一时，北京市民中曾一度流行着"有匾皆书恕（指书法家冯恕），无腔不学程"的口头禅。程腔突破了京剧旦角唱腔的固定程式，为京剧旦角唱腔的发展开辟了新天地。

再如京剧表演艺术家马连良，他在"我们研究艺术的，只期于真善美三个原则"的思想指导下，丰富发展了生行的表演程式。他的唱巧俏多变，优美动听。《甘露寺》中乔玄谏主那段脍炙人口的"劝千岁杀字休出口"，就很具有代表性。正如著名戏曲编剧翁偶虹先生所说，马连良的这段唱既表现了乔玄严肃的政治态度，又表现了乔玄的幽默和风趣。特别是转〔流水〕板以后，在三个地方耍板行腔：第一个是渲染关羽"在古城曾斩过老蔡阳的头"，"老蔡阳"三字由低往高，"头"字轻出即顿住，表现关羽杀蔡阳未费吹灰之力，听来十分轻松。第二个是渲染张飞的"喝断了桥梁水倒流"，为强调"桥梁"，在"桥"字后加了拖腔才接上"梁"字，并利用"梁"字、"水"字，安排一抑一扬的巧腔，"桥梁"和"水"又衔接得很紧凑，强调"水倒流"这一奇特景象的出现，表现张飞勇力过人，值得钦

第十章 戏曲艺术欣赏

佩。第三个是渲染赵云的"长坂坡,救阿斗,杀得曹兵个个愁",在〔流水〕板的基础上紧着唱,听来十分流利。最后劝说孙权"将计就计结鸾俦"一句,为强调孙、刘联姻的重要,将"结鸾俦"三字速度放慢,用高音和拖腔唱出"结"字,然后落到"鸾俦"上慢慢收尾,表现乔玄对这一重大政治举动的

京剧《甘露寺》,马连良饰乔玄

严肃态度,并以此引起吴国太和孙权的深思。整个唱段明快、潇洒、流利、舒展。马连良的表演以潇洒飘逸著称。他在《盗宗卷》中扮演蒯彻和张苍,蒯彻机智有谋略且善辩,马连良表演时以铿锵有力、抑扬顿挫有致的念白取胜;张苍憨厚老成,马连良用宗卷在手找宗卷的真实而风趣的表演,活现出张苍因为紧张而精神恍惚不定的神情,又用跌倒在地失去宗卷、复又寻得宗卷的惊喜,生动地表现了张苍在极度兴奋时的闪失,细腻逼真。马连良对戏曲艺术真善美的追求,不仅限于对本人唱、念、做、打诸方面的严格要求,在扮相、演出阵容、舞台美术、服饰道具等一切方面,他都一丝不苟。

与梅兰芳齐名的京剧艺术大师周信芳(艺名麒麟童)对推动京剧艺术发展也作出了创造性的贡献,尤为突出地表现在以下三个方面:

第一，明确提出不做前辈艺人的奴隶，勇敢地创造新流派。周信芳步入艺坛时，正值京剧表演艺术发展到以一代宗师谭鑫培为代表的成熟时期。京剧界奉谭派为圭臬，特别是生行演员，必须按谭腔谭调演唱，按谭的举手投足表演，学演学唱的形式主义之风弥漫于京剧界，口传心授、亦步亦趋的教学方式也桎梏着年轻一代京剧演员的成长。1928年，时年33岁的周信芳于11月在上海《梨园公报》上发表了《谈谈学戏的初步》一文，旗帜鲜明地对学演谭派戏的形式主义方式提出批评。他自己不走刻意模仿谭派的戏路，而是学习谭派的创作方法。他总结谭派之所以成为谭派也是学来的，是"取人家长处，补自己的短处。再用一番苦工夫，研究一种人家没有过的和人不如我的艺术。明明是学人，偏叫人家看不出我是学谁，这就是老谭的本领，这就是他的成功"。他还提出"仅学了人家的好处，总也要自己会变化才好，要是宗定哪派不变，那只好永远做人家奴隶了"。周信芳是个不愿在艺术上做奴隶的人，他学习谭鑫培的大胆革新精神和创作方法，既审慎地继承传统，又大胆进行改革，自泥丹灶，创造出了征服人心的美妙的麒派艺术，为京剧百花园增添了一朵奇葩。

第二，自觉地丰富发展京剧的表演艺术。周信芳重视念与做在京剧表演中的作用。在《唱腔在戏曲中的地位——答黄汉声君》一文中，他提出："演戏的演字是包罗一切的，要知道这'演'字是指戏的全部，不是专指'唱'。"他还说："我拿戏情注重，自然要拿'念白'、'做工'做主要"；"以念白为主，先使观众明了剧情，以做工辅助话白的不足，用锣鼓使'白'和'做'全节入轨，第四部再用'唱'来助观众之兴"。他极力主张提高念白、做工在京剧表演中的地位。这在把唱作为京剧的主要艺术因素，认为只要唱得好就能成派、成家，观众也习惯于"闭着眼睛听戏"的时代，无疑是具

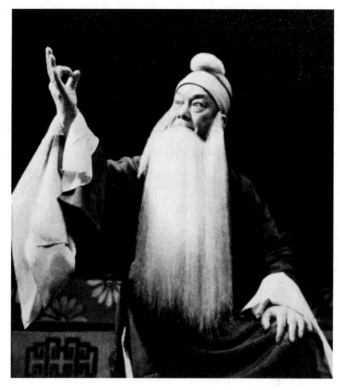

京剧《四进士》，周信芳饰宋士杰

有革新精神的。有人说中国南北伶人会唱的虽多，但最懂得表演的，要以麒麟童为第一。应该说，重表演的思想是周信芳与其同时代的一些优秀的京剧艺术家所共有的，但在锐意革新的周信芳身上的确是表现得更加自觉、更加鲜明，因而在纠正京剧艺术发展中一度出现的只重唱的偏向方面，他也表现得更为突出、更为有效。周信芳善于运用鲜明强烈、富有节奏感的优美动作和表情来表达人物内心的真情实感。如宋江杀惜后哆嗦着把刀插到靴筒外面的慌乱，徐策跑城时白须飘拂、水袖翻飞、袍襟腾舞的欣喜，宋士杰直伸三指，揭露顾读受贿"三百两"时怒不可遏的神情，都给观众留下了极深刻的印象。周信芳的表演极大地丰富了京剧艺术的表现能力和表现手段，推动了京剧艺术表演程式的发展。

第三，促进写实戏剧与写意戏剧的结合。周信芳除了继承传统，向诸多前辈、同辈表演艺术家学习之外，还注重向外来的戏剧形式如话剧以及电影学习。周信芳凭借他聪颖过人的悟性，用比较的方法，认识到话剧、电影的表演具有言辞恳切、表演真实、以情感动人的优长；话剧、电影很注重对人物性格和角色内心活动加以分析，而这恰恰是偏重于模仿程式表演的京剧所欠缺的。周信芳吸收了话剧、电影写实表演的精华，把它融入京剧虚拟的程式化写意表演之中，赋予剧中人以真实的生命与灵魂。正如欧阳予倩所说：麒派艺术是"现实主义和程式化的最好结合。既有力地表现了现实，也丰富提高了程式"。看周信芳的表演，我们所感受到的是他全身心地投入角色的艺术创造之中，以饱满酣畅的激情，引导观众进入规定的艺术情景中。宋士杰的正直老辣、邹应龙的疾恶如仇、张大公的古道热肠、萧何的礼贤下士、徐策的忠君爱友、海瑞的刚正不阿、王中的重义轻利……他们一个个感情炽烈如火，感人至深。这样质朴、本色、强烈的艺术效果，是以往旧的表演格局所难以达到的。周信芳用自己的艺术实践，促进了写实和写意两种不同戏剧观和表现方法的结合，给京剧程式化的表演增添了情感的活力，适应了观众审美趣味的转变——由听戏转向看戏，由看类型化人物转向看个性化人物的变化，为京剧表演艺术登上一个新台阶作出了了不起的贡献。

周信芳创立的麒派艺术不仅是京剧老生行的重要流派，对其他行当和其他戏曲剧种的表演艺术也产生了很大影响，连著名的话剧表演艺术家赵丹、金山都宣称自己是麒门的私淑弟子。戏曲界昵称周信芳为"麒老牌"，视其为楷模、领路人。

综上所述，我们可清楚地看到，正是依靠这样一些有名的和千千万万无名的表演艺术家，从扮演人物的实际出发，站在艺术美

的高度，在守成法又不囿于成法的革新中，戏曲的表演程式不断得到丰富，戏曲艺术不断得到发展。

以上我们对戏曲具有的高度的综合性、虚拟性、程式性的艺术特征分别作了简略的介绍。必须指出的是，在戏曲表演过程中，这三者是相互依存、相互制约、相互补充的有机整体，它们被节奏统驭在一起，在戏曲表演过程中不停息地运动。认识、了解戏曲所具有的这三方面的艺术美学品格，是有助于我们欣赏戏曲、领略戏曲的美的。

第二节　戏曲剧种

中国戏曲本身剧种繁多，据初步不完全的统计，遍及全国的戏曲剧种有三百一十多个。 这些剧种都具有上述三方面的艺术特征，但每个剧种在唱腔、表演上又各具特色，这就使中国戏曲呈现出绚丽多彩的风貌。形成戏曲剧种繁多的主要原因是我国民族众多，地域辽阔，各地方言不同，戏曲音乐曲调各异。据1983年8月出版的《中国大百科全书·戏曲曲艺》卷，按戏曲音乐声腔分类，可把戏曲分为高腔腔系、昆腔腔系、梆子腔系、皮黄腔系、民间歌舞类型诸腔系、民间说唱诸腔系、少数民族戏曲等腔系。由于每种腔系流布的地域不同，受当地语言的影响，同一腔系的剧种，也是各具特色的。

比如高腔腔系的剧种是由明代弋阳腔流布演变派生出来的，它保留了不用管弦、锣鼓击节、一人启齿、众人帮腔的特色，所唱之曲多沿用南北曲，为曲牌连套的形式。由于唱腔语言采用各地方言，也就出现了川剧高腔不同于湘剧高腔、赣剧高腔，而湘、赣高腔也各具其貌的情况。再如梆子腔系剧种是以硬木梆子击节为特色，主奏乐器为不同形制的板胡。它的音乐结构是板式变化，唱词多用七

字、十字的上下句。因为流布地区不同，出现了山西梆子、河北梆子、陕西梆子、河南梆子、山东梆子。省内各地方言的差异，又使这些梆子出现了分支，如山西梆子可分为北路、中路、蒲州三支。同样，陕西梆子也分出了同州梆子、秦腔、汉调桄桄。皮黄腔系剧种是以二黄、西皮为主要腔调的，音乐结构也是板式变化体，唱词以七字、十字上下句为主，主奏乐器为胡琴。属皮黄腔系的剧种有京剧、汉剧、徽剧、粤剧、湘剧、赣剧、桂剧中的南北路、川剧中的胡琴腔、滇剧中的襄阳腔和胡琴腔等。听这些不同地域的皮黄戏，味道也是极不相同的。从上述声腔剧种的分类中，可以看出带有强烈地方色彩的戏曲音乐在戏曲中占据着重要的地位。

有的戏曲研究工作者曾这样给戏曲下定义：有戏有曲即为戏曲。这不无道理。戏曲在综合各类戏曲成分时，就是靠戏曲音乐节奏把它们统驭在一起的。这里指的戏曲音乐不仅指演唱，还包括打击乐、吹奏乐、弹拨乐、弦乐。因而称中国戏曲为音乐化的戏剧亦未尝不可。

不同的戏曲剧种歌唱的曲调，可以说是各地方言的音乐化、韵律化，含有浓郁的地方风味。甚至有的唱腔的旋律，直接取自某句方言的声调。比如著名豫剧表演艺术家常香玉演唱的豫剧《花木兰》，其中有一句"花木兰羞答答施礼拜上，遵一声贺元帅细听端详"，如果不加伴奏，听起来就是一句地地道道的河南话。由此也可理解，各地群众对本地的剧种怀有特殊的乡情。因此，歌唱在戏曲中占据着重要的地位。一个戏曲演员如果没有一副好嗓子，要征服观众是有相当大的困难的。听唱，是戏曲观众的审美要求所必需的。因为戏曲的唱并非一般的叙事，而是声情并茂、感情浓烈，真是"情动于中而形于外"。欢快的歌唱能使观众心神愉悦；悲戚的咏叹会使观众潸然泪下；愤激的高歌足以使观众扼腕。

前面讲了不同的剧种都可归入各自的声腔系统，需要补充说明的是，一个剧种并非只唱一种声腔，由于剧种在流布过程中的相互影响，又由于各个剧种形成发展的历程不同，演唱的曲调也有多样性的变化。比如川剧，除了唱高腔，还唱昆腔、胡琴、弹戏，也唱灯戏。再如京剧，虽以唱二黄、西皮为主，但它也唱四平调（如《梅龙镇》），唱徽调高拨子（如《徐策跑城》），还唱吹腔（如《写状三拉》）、唢呐二黄，甚至唱《小放牛》这类民歌小曲。这也反映出戏曲的综合性特征及它在反映生活时所表现出的自由形态。

各个剧种除在唱腔上各具特色外，在表演上也有着自己的创造。同是表演叶含嫣迎见情人的喜悦，蒲剧用叶含嫣挂画来展现，而豫剧表演艺术家陈素贞则在舞动齐地长的又粗又黑的大辫子的同时，迅速地穿裙、穿披、脱裙、脱披，以叶含嫣欣喜中的慌乱，表现这个情窦初开的少女无比欢愉的心情，别有情趣。此外，不同的剧种在相同的剧目中扮演角色的行当也不尽相同。如川剧《白蛇传》里的青蛇是男身，由武生扮演，就是一个突出的例证。再如京剧《宇宙锋》里的哑奴由丫环扮演，而在汉剧中则由乳娘扮演；前者为花旦应工，后者为老旦应工。经过艺术家们长期的创造、提炼，各地方剧种中涌现出一大批具有各自剧种的特色、在唱念做打诸方面具有特殊魅力的艺术精品，成为其剧种的优秀代表剧目。如川剧的《白蛇传》、《秋江》、《打神告庙》、《打红台》、《情探》，汉剧的《二度梅》、《宇宙锋》，秦腔的《三滴血》，越剧的《梁山伯与祝英台》、《红楼梦》，京剧的《空城计》、《霸王别姬》、《四进士》、《锁麟囊》、《红娘》、《失子惊疯》、《卧龙吊孝》、《罗成叫关》，蒲剧的《烤火・下山》、《杀狗》、《挂画》，等等，数不胜数。正是这一颗颗璀璨的明珠，把中国戏曲这座百花园装点得光彩夺目。

第三节 戏曲流派

如前所述,戏曲的发展是依靠有名的和千千万万无名的表演艺术家创造革新推进的,而一大批成就卓著的表演艺术家,也以其表演特色和演唱风格的不同,形成了不同的戏曲艺术流派。构成戏曲流派的核心是,演员在表演过程中根据自己对剧中人物和情节发展的独特体验,结合自身的表演特长加以表现所形成的具有个性的艺术风格。也可以说,戏曲流派是艺术家独创精神和多方面才能的展现,同时他们所展示的独特艺术风格也适应了戏曲反映社会生活、塑造千姿百态的人物形象的需要,适应了时代和群众审美趣味的需要。因此,凡是符合时代要求、健康而美好的艺术流派,必然因受到群众欢迎而生存繁衍下去。

戏曲流派在戏曲舞台上呈现出的情况是:

一、不同的流派擅演的剧目不同,扮演的人物不同

以京剧为例,同是武生,杨小楼是著名武生俞菊笙的弟子,又受到老生谭鑫培的教益,唱念做打无所不精。他嗓音清脆响亮,念白铿锵有力。他体型高大,扮演武将威武雄壮。他饰赵云,既演出了这位常胜将军英气逼人的神威,又表现出了他对刘备的赤胆忠心,有"活子龙"之称。由他扮演的西楚霸王项羽,更是一位值得人们同情的失败了的英雄。尚和玉也是俞菊笙的弟子,其风格以"稳、准、狠、帅"著称,多演勾脸戏,擅演《艳阳楼》中的高登、《四平山》里彪悍勇猛的李元霸、《金钱豹》里威武凶猛的豹精。盖叫天则以短打武生著称,他主张武戏文唱,注重气质的表现,擅演《狮子楼》、《武松打虎》、《武松打店》中的武松,享有"活武松"之誉。每提起各个流派的创始者,人们就很自然地把他和他所演的剧目和所饰人物联系在一起。如一提起周信芳,便将他与《四进士》、

《萧何月下追韩信》、《青风亭》、《徐策跑城》等剧目和宋士杰、萧何、张元秀、徐策等栩栩如生的人物联系在一起。提起马连良,人们立即会想到《借东风》、《甘露寺》、《盗宗卷》、《淮河营》这些剧目和栩栩如生的诸葛亮、张苍、蒯彻、乔玄。天长日久,一些剧目为某一流派所专演,其他演员则不予问津了。

二、不同流派表演同一剧目,具有不同的风采

京剧《四进士》,马连良、周信芳都演,同是扮演宋士杰。马派无论唱还是表演均以飘逸、潇洒、巧俏著称,马连良演宋士杰,突出的是这个刑房书吏的狡黠、老辣、玩世不恭。周信芳的演唱感情充沛饱满,表演细腻深刻,他演的宋士杰突出了这位退役刑房书吏的古道热肠、沉稳练达和老谋深算。再如京剧旦角中梅兰芳具有典雅之韵,程砚秋具有哀怨委婉之情,荀慧生妩媚婀娜,尚小云刚健明快。同样是扮演《玉堂春》里的苏三,梅派苏三沉稳大方,程派苏三哀戚感人,尚派苏三性情刚烈,荀派苏三柔媚多情。而这四个

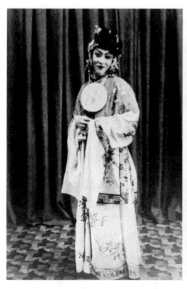

京剧《红娘》,荀慧生饰红娘

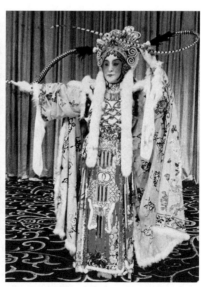

京剧《昭君出塞》,尚小云饰王昭君

苏三，又都是典型的"这一个"。

流派的出现是戏曲发展成熟的表现，凡发展成熟的剧种，多有流派存在。如汉剧有陈（伯华）派、吴（天保）派，豫剧有常（香玉）派、陈（素贞）派、崔（兰田）派、马（金凤）派，河南越调有申（凤梅）派，越剧有傅（全香）派、袁（雪芬）派、范（瑞娟）派、尹（桂芳）派、徐（玉兰）派，沪剧有丁（是娥）派，淮剧有筱（文艳）派，桂剧有尹（羲）派，等等，这许许多多流派的创立和发展，反过来对于戏曲艺术的发展又起到了促进和推动作用。因为流派纷呈，戏曲观众听之韵味迥异，观之各具风采，能得到丰富多样的艺术美的享受。这也正是中国戏曲能够驰誉中外、具有巨大魅力的一个重要原因。

第四节　戏曲艺术欣赏方法

艺术欣赏，是一种审美能力的表现。因此，欣赏戏曲，首要的是培养自身对戏曲表演特征的敏锐感受力，即通过观看戏曲演员的表演，在头脑中唤起意象，并进入到情感、理智融合和美的享受的意境之中。换言之，欣赏戏曲的观众，步入剧场后，必须在与演员直接的双向交流中感受、理解演员的表演，与演员共同完成塑造剧中人物、推动情节发展的任务，享受共同创造的喜悦。如果达不到这种境界，戏曲的欣赏就无从谈起。

其次，要认识戏曲表演形式的相对独立性。我们说戏曲表演是熔唱念做打为一炉的，但在具体表演过程中，这四种手段并非平分秋色。在某些剧目中，这几种手段明显地有所侧重。如《二进宫》、《坐宫》、《辕门斩子》以唱为主；《拾玉镯》、《柜中缘》则以表演见长；《四进士》、《义责王魁》重在念白；而《三岔口》、《十八罗汉斗悟空》、

《雁荡山》则是以武打取胜。这种情况无疑给具有不同欣赏兴趣的观众提供了选择的余地。如前所述，戏曲的唱念做打都各有一套程式，而这些程式又都是经过许多代艺人在演出实践中精心创造出来的，因而在剧目演出过程中，这些表演程式表现出一定的独立性。这就使一些戏曲观众在了解了剧目情节之后，还要反复进入剧场，为的是去欣赏某几个唱段、某些优美的表演或是某种绝技。戏曲欣赏中表现出的这种审美特性，为我们深入探讨戏曲形式的相对独立性及戏曲形式本身的发展规律提供了研究素材。

再次，要善于分辨戏曲剧目所表现的思想内容是否健康。戏曲艺术除了在形式上符合我们民族的审美传统外，在内容上也是以我们长期积淀的民族心理定势为基础的。戏曲剧目的题材多取自历史故事、历史演义小说、民间传说或时事传闻，所表现的思想多是"扬善惩恶"，歌颂真、善、美，鞭挞假、丑、恶。一些优秀的传统剧目，由于具有高度的人民性与民主性，长期以来受到人民群众的喜爱。然戏曲毕竟产生发展在封建社会，在"扬善惩恶"的同时不可避免地宣传了封建的忠、孝、节、义，甚至有一些庸俗、低级的内容，这是我们应该摒弃的。新中国建立后，在"百花齐放、推陈出新"方针的指引下，不少戏曲作家化腐朽为神奇，剔除了一些旧剧中的封建性糟粕，发扬其民主性精华，改编出了如昆曲《十五贯》，莆仙戏《团圆之后》、《春草闯堂》，京剧《坐楼杀惜》、《贵妃醉酒》这样一些优秀的剧目。他们还站在今天的高度认识历史，新编出如莆仙戏《新亭泪》、《秋风辞》，豫剧《七品芝麻官》，京剧《徐九经升官记》、《曹操与杨修》、《贞观盛世》、《廉吏于成龙》、《成败萧何》，贺岁连台本戏《宰相刘罗锅》，楚剧《狱卒平冤》，川剧《巴山秀才》，湖南花鼓戏《喜脉案》，吕剧《画龙点睛》等历史剧，在揭露封建道德的虚伪，暴露封建统治阶级暴虐、奸诈、贪婪

吕剧《画龙点睛》

的本性,揭示人物思想、性格、心理的复杂性,塑造性格化人物方面都有新的开拓。更为可喜的是,一些戏曲作者还创作出了具有时代精神的现代剧目,如京剧《药王庙传奇》、《膏药章》、《风雨同仁堂》,汉剧《弹吉他的姑娘》,荆州花鼓戏《水乡情》、《家庭公案》,眉户戏《六斤县长》,湖南花鼓戏《八品芝麻官》、《嘻队长》,莆仙戏《鸭子丑小传》,沪剧《东方女性》、《董梅卿》,等等。这些剧目反映的思想具有强烈的时代气息,在表演上也突破了传统程式的束缚,创造出许多符合戏曲艺术特征的表现方式和表现手法,使戏曲的艺术特征得到更充实、更完美的显现。这些创造给戏曲输入了新鲜血液,使它具有了与时俱进的活力!

戏曲本身是绚丽多彩的,欣赏戏曲也较为复杂,是不能简单地用几条框框驾驭的。除了了解戏曲的艺术特征外,还必须具有一定的文化素养,有欣赏它的兴趣。兴趣是可以培养的。现在的中老年观众,很多都是自幼观剧受到熏陶,日久天长,认识了解了戏曲,深得个中三昧,才对戏曲发生兴趣,甚至成为一种癖好。

戏曲深深植根于人民群众之中，具有浓郁的中国气派、中国风味，即具有浓厚的民族性，符合我国人民的审美心理、审美习惯和审美理想，既具有通俗化、大众化的品格，也具有很高的审美价值。希望热爱民族艺术的观众都能步入剧场，我们深信，戏曲艺术那种"虚拟的时空，严格的程式，写意的境界"（阿甲语）是会使你陶醉的！

思考题

1. 戏曲与其他戏剧形式有何不同？
2. 戏曲的主要艺术特征是什么？
3. 戏曲有哪几个声腔系统，各有什么特点？
4. 不同戏曲剧种的区别何在？
5. 如何培养欣赏戏曲的兴趣？

建议阅读著述

1. 《戏曲艺术论》，张庚著，中国戏剧出版社，1980年。
2. 《中国大百科全书·戏曲曲艺卷》，中国大百科全书出版社编，中国大百科全书出版社，1983年。
3. 《戏曲表演规律再论》，阿甲著，中国戏剧出版社，1990年。
4. 《中国京剧百科全书》，《中国京剧百科全书》编辑委员会编，中国大百科全书出版社，2011年。

摄影艺术欣赏 第十一章

朱羽君　韩子善

第一节　摄影艺术的诞生

摄影，是近代史上人类的一项伟大的发明。

早在两千多年前，我国的哲学家墨子和希腊的哲学家亚里士多德，都曾不约而同地设想，利用针孔成像去认识世界，抒发情感，表现观念。但是，由于科学技术尚未发达，他们的设想只是梦想。这个梦，人类做了两千年。在现代物理学、化学不断发展的背景下，1826年，法国人尼普斯用沥青的蜡版曝光，拍下了窗外景色。这是人类第一次不是用画笔而是用阳光得到的画面，是历史上第一张真正意义上的照片。1839年，法国人达盖尔用银版曝光，拍摄工作室一角，其影像的清晰度、感光度都同时得到了加强。法国政府将此项发明向全世界宣布，从此，摄影正式诞生。当时，人们聚集在广场上，欢呼人类从此有了"第三只眼睛"。当时，人们把照片看成神秘的不可思议的东西，对摄影可以准确记录现实影像的本领赞叹不已。160多年来，人们用摄影这只眼睛去发现记录，观宏探微，知古察今。在众多的领域中，摄影显示出奇异的功能，开辟了视觉的新领域。

1896年，居里夫人利用摄影术发现了放射性元素——镭。

1978年，日本科学家用500KV的电子显微摄影仪，拍摄到比原物放大600万倍的原子照片。

现代的天文望远摄影机，拍摄了距我们 100 亿光年的类星体，成为我们观测未知星球世界的可靠凭证。

现代红外线摄影机，可以根据物体本身反射出来的红外线，拍摄到已经飞走的飞机，已经开走的坦克，已经搬走的尸体的轮廓。远红外线还可以穿透墙壁表层，拍摄到内部结构。今天的摄影术已经发展到了能知过去、能观未来和"穿墙过壁"的地步，把过去人们神话中的幻想变成了活生生的现实。

现代的高速摄影，在专用摄影机上加用了光电转换器，闪光速度为二十亿分之一秒，因而人们可随心所欲地拍摄到火箭飞行、光子转动、电子衍射等极其高速的现象。

现代的电子数码摄影机的出现和发展，使一种既不用胶片又不用冲洗的摄影方式逐渐普及。数码摄影是指用数码相机拍摄，用计算机编辑处理，再用数码打印设备输出照片的新型摄影方式。这种新方式以快捷多样的拍摄方式、随心所欲的画面编辑、像素极高的照片输出，挑战着传统摄影的技术与观念，极大地拓宽了影像的表现形式，创造出令人称奇的画面效果，使人们能欣赏到在传统摄影中从来没有见过的新奇影像，得到在传统摄影中难以获得的完美照片。

摄影艺术与有着千年历史的绘画、文学、舞蹈、音乐等艺术的最大区别就在于对科学的依赖与使用，科学技术使摄影的独特功能正不断地为人类开拓出新的视觉天地，不断地为人们揭示大自然的奥秘，记载下社会历史发展的决定性瞬间，同时，也在视觉上为人们创造出梦幻般的奇异影像。

第二节 摄影，神奇而美妙的天地

摄影，这神奇的人类的第三只眼睛不仅能在科学技术的天地里

纵横驰骋，而且还以它日益丰富的造型能力，开拓着视觉的新天地。

（一）首先是摄影惟妙惟肖的纪实本领，使一切美好事物可以形象永存。不论是童年的天真、青春的美姿、老年的神采，还是壮丽的山川、四季的转换、旭日夕阳，世界上一切美好的、真实的存在，都会随着时光的流逝而化为乌有。唯有摄影，会以自己的忠诚牢记这些形象而永恒不变。风光画册中的图片，引领我们漫游天下景；报刊上的新闻图片，使我们现代的"秀才不出门，能观天下事"；现代家庭备有的影集里，那老人的音容、孩子的欢愉、亲朋的聚会、胜景的旅游又为人们带来柔情的温馨、甜蜜的回味；而前人精美的肖像，使我们如见其人而倍生敬意。

《白求恩大夫》这幅杰出的作品是我国著名摄影家吴印咸于1939年拍摄的。作者以完美的艺术技巧塑造了白求恩大夫这位崇高的国际主义战士形象。它不仅以独特的纪实性和完美的造型艺术手段赢得了长久不衰的生命力，而且为诸多表现白求恩大夫的文艺作品提供了权威的形象资料。这幅作品的成功之处就是它对画面主体的处理，从位置、角度、用光和环境等方面对主体进行了十分细致的精当的刻画。

首先我们看到白求恩大夫在画面上的面积和位置处于优越的地位，成为画面的视觉中心，成为支配全局的结构支点。作者所选择的角度对处理主体很有利，白求恩正侧面对着相机，这个角度把白求恩的头部、身躯和手所组成的动态线条充分展现出来，不仅完美地表现了白求恩大夫聚精会神的工作状态，而且和其他人物建立起一定的交流关系。三双手的汇聚点把人们的视线自然地引到手术上，恰当地表现了特定的事件，为塑造白求恩大夫的形象提供了有力的情节因素。

其次就是光线对主体的刻画作用。我们知道，光线不仅具有在

第十一章 摄影艺术欣赏

吴印咸《白求恩大夫》

画面上形成整体形象的成像作用，还具有突出刻画某一特殊物体的强化作用。给某一物体最强的光线照明，这一物体就会获得最亮的影调，从而达到突出强化的效果。其他没有受到这种光线照明的物体，其影调就会暗得多，从而突出抢夺视线的力量。这幅作品中，左侧方向的阳光直射在白求恩身上，恰到好处的光线入射角度使他获得最亮的影调，突出了白求恩大夫最富有表现力的表情和动作。其他医务人员虽然是构成白求恩大夫抢救伤员这一特定情节必不可

少的辅助因素，但由于他们是陪体，不能过多地抢夺视线，其中的两个人自然地处于阴影之中，而另一个虽然也在直射阳光下，但作者巧妙地选择了他弯腰的瞬间，使他成为一个不完整的形象。光线的使用和巧妙的瞬间使白求恩大夫从其他人物中明显地突出出来。

再次，典型的环境使这幅作品具有深沉的历史感。中国农村的一所破旧的庙宇以及房檐，富有独特的中国建筑风格。用马鞍搭成的手术台说明工作条件的简陋和艰苦。白求恩大夫就是在这样的环境中一丝不苟、严肃认真地工作着。这就为白求恩大夫营造了一个十分典型的环境，有力地表现了他崇高的国际主义精神。

（二）摄影为摄影者的主观情感与摄影的科技手段结合开创了一个用武之地。摄影作品都是主观与客观相结合的产物，优秀摄影作品的诞生绝非机械功能的体现，亦非偶然机遇的赐予，而是摄影者对拍摄对象有所感悟而迸发出的心灵的火花、艺术的创造。在抗日战争最艰苦的年代，江波拍摄的《黎明的钟声》就是这方面的杰作。

《黎明的钟声》是我国摄影史上的一幅名作。它不但具有现实的革命内容，而且具有完美的艺术形式，两者的高度结合使这幅作品具有了传世的力量。它表现的是抗日战争时期，支前模范戎冠秀清晨敲钟号召农民生产的情景，反映了抗日根据地人民群众组织起来发展生产，支援抗日斗争的革命热情。然而，由于作者的艺术创造，这一形象的含义远不止这一具体的内容，它已升华到一个新的境界，成为中华民族觉醒的象征。浓重的黑色剪影和明亮的天空所形成的一大片空白，把人们从具象世界引入一种清新深远的意境之中。古老的钟声在黎明的天空中回响，号召人民为民族的生存、为中华的振兴而斗争。

剪影照片具有写意的特征。它不注重笔墨的工细，而追求神韵的表达。它强调的不是形象的具体内容，而是通过这一形象创造

出一种富有象征色彩的、含而不露的意境。一幅剪影照片，一般要具备三个基本要素：一是拍摄对象清晰完整的、富有表现力的轮廓线条；二是对细部层次的大胆舍弃；三是主体与背景强烈的明暗反差。

清晰完整的轮廓线条的主要作用在于明确交代事物的特

江波《黎明的钟声》

征，准确表达具体的事件。比如这幅照片，轮廓线条准确地交代了人、土坡、树和钟，完成了敲钟这个特定情节内容的表达。而细部层次的大胆舍弃，则大大地加强了形象的概括力。这幅作品的主题不是单纯地表现戎冠秀清晨敲钟这一事件，而是要通过这个事件创造出一种富有象征意义的形象。具象过于清晰反而会阻碍人们的联想，把人们的注意力局限在具体人物、事件的含义上。舍弃刻画细部层次，具象内容被降到最低限度，作品反而会通过线条轮廓的暗示和启发，激发人们联想，将内容的含义提升到更高的层次。我们在画面上看到的是一个昂首挺胸的中国农村妇女的身影衬托在布满朝霞的天空上。对比强烈的黑白影调使那高大的形象轮廓和有力的动作线条形成一种高度的概括力量，使人们不再把她看成一个具体的人物，而是当成了所有子弟兵的母亲，当成了全体人民群众的象征。

那钟声也不仅仅是号召生产的钟声,而成了号召人民为消灭侵略者而战,迎接民族解放的钟声。

这幅作品的成功还在于空白的留取。仰角度将大片天空收入画面,不但突出了前景中的人、树、钟的形象,使背景显得很简洁,而且这空白本身就具有一定意义。这幅作品中,人物处于画面的中分线以下,也就是说人物上部的空白具有比一般构图更大的容量。这一大片空白使钟声在画布上有了回旋的余地,也使人们的思绪有了生发和升腾的可能,画面的意境也由此得到加强。

(三)摄影作品的刻意求真与人们对形象理解的超越,使摄影不再局限于客观存在的原有时空,而将作品的精神蕴涵延伸到更加广阔的精神领域中,引发观者把作品中的形象和意境作为自己生活和心灵的象征图案。美国著名摄影家路易斯·海因的《童工》就是这样一幅作品。

路易斯·海因是美国摄影界一位以揭露黑暗、表现劳动者尊严而著称的摄影家,他被称为以照相机为"文笔"的社会学家,他的作品被称为"新大陆20世纪的史诗"。

1904年,他以远涉重洋来到美国的移民为题材开始了摄影活动。1908年,他成为美国全国童工委员会的摄影记者,开始把主要精力用于控诉童工制度,揭露资本主义制度对童工的残酷剥削和压榨上。在他的雄辩的镜头面前,美国国会终于通过《儿童劳工法》,使童工的生活条件得到改善。从20年代起,海因的作品走向一个新的高度。他用自己的照相机热情地赞颂工人的劳动,表现劳动者伟大的创造力量和尊严,从而使他的作品成为美国整整一个时代的精神体现。

海因在创作上的最大特色就是震动人心的提示力量,正直、坦率而勇敢的批判精神。他的作品使人感到仿佛有一双惊恐的眼睛,

〔美国〕路易斯·海因《童工》

正在怀着巨大的同情和悲愤注视着下层人民的生活,使人感到有一只毫不留情的手,一下子揭开了蒙在资本主义脸上的面纱,将残酷的现实赤裸裸地暴露在人们面前。他的《儿童开发者》,拍摄的是一群面对镜头、默默而立的采煤童工。那满脸的煤灰、疲惫而呆滞的神情使他们显得那么苍老;而那一件件硕大的、没过膝盖的外套就仿佛是过早地捆缚到他们身上的绳索,使他们失去了童年的欢乐。资本主义的残酷和野蛮通过这群可怜的童工暴露出它可憎的本性。他拍摄的一幅表现移民妇女的头像,一块黑头布下面露出一张布满皱纹的衰老的脸,使她看上去像一个六十多岁的老人,而标题却是《她只有四十岁》。实际年龄和衰老程度的巨大落差,形象地表现了这位妇女所经受的种种磨难,具有十分强烈的控诉力量。

在形式上,海因喜欢用浓重的暗色调作背景,用正面角度表现拍摄对象,使作品具有一种凝重深沉的情绪和直面现实、正视人生的视觉冲击力,产生出观众与被摄者对面直接交流的特殊作用。上

面提到的两幅作品用的都是这种手法。下面再看《童工》。画面上这个女孩一手扶着窗台,一手扶着机器,正面对着镜头,像是直接向观众诉说着童工的悲哀和痛苦。机器和墙壁所形成的"V"字形像一把巨大的钳子把她牢牢地控制住,使她成了机器的附庸。

海因在他将近40年的摄影生涯里,历尽了千辛万苦。他曾几度横穿美洲大陆,行程几万英里,背着沉重的摄影器材,深入城市、乡村、工厂、煤矿。有时候还要受到工头、厂警的粗暴干涉和阻挠,以至于不得不化装成商人或稽查,才能进入拍摄现场。但他从来没有退却,他怀着一个社会学家的强烈责任感,怀着对广大劳动人民的巨大同情,顽强地、坚忍不拔地工作着,直至在穷困潦倒中死去。

(四)摄影作品的造型具有无穷的韵味,点、线、面、光、影、色这些造型因素,在摄影作品中被作者创造性地运用,具有独立存在的价值,从而成为一种有意味的形式,给人们带来视觉的愉悦感和审美心理上的满足;丰富而深刻的内容与有意味的形式的完美结合,使摄影作品具有独特的视觉魅力,如分别用较快的速度和较慢的速度拍摄水流,便会出现水珠飞溅和水幕如纱的不同造型。《水中情》便是这样一幅佳作。

水面的花,水中的鱼,有静有动,如镜如纱。作者刘松泰经常观察水中镜间影像的变化,利用摄影的定格方式,使水中鱼儿游动的景象定格成优美的画面,成为瞬间独有的造型。

(五)摄影作品的音乐走向。随着人们在摄影创作中情感成分的加重,摄影造型的音乐化趋势也越来越加突出。黑白影调的对比与演进、色彩的相反与相成,这些视觉上的欣赏会引起听觉上的通感,也就是节奏的推进和旋律的起伏。我们不妨把黑白相间的照片与琴键加以联想,不妨把色彩的赤橙黄绿青蓝紫和音乐的1234567

第十一章 摄影艺术欣赏

刘松泰《水中情》

加以联想，可以感受到其中确有微妙的天然联系。美国摄影大师亚当斯说："优秀的照片应当让人听到音乐"，又说："我的底片有如乐谱，我的照片有如乐谱的演奏"。热爱音乐，懂得音乐，这是提高摄影创作水准与鉴赏水平的重要途径。

（六）摄影造型的诗化意境。诗是思想与语言的精华，作为视觉艺术的摄影，如果要具有感染力，就必须具有诗的气质。古人评价好的诗和好的画，往往评之为："诗中有画，画中有诗。"影画同理，欣赏优秀的绘画、优秀的摄影，有如读诗。我国是一个诗的国度，具有浓厚的诗歌土壤与悠久的诗歌传统。"诗是无形画，画是有形诗"的精妙概括，道出了诗歌与平面造型艺术的相辅相成关系。我国的摄影家，从事摄影创作，历来十分重视追求"诗情画意"，开辟出一片具象美与意境美相互交融的艺术天地，并使之成为中国摄影艺术的主要特色之一。古典诗的韵味，现代诗的情致，都为摄影

艺术的发展提供了丰富的营养。而摄影艺术的创新与发展，也会不断地以直观的形象向人们提供崭新的诗意。香港著名摄影家陈复礼的许多作品，都以古诗为题，创造出一种古与今、具象与意境浑然一体的深邃意境，如《霜叶红于二月花》、《欸乃一声山水绿》、《船在青山顶上行》、《高路入云端》等等。

我国的摄影家中，在国际影展中得奖最多的当属陈复礼。从50年代起，他的作品在国际摄影沙龙和各大洲摄影展览中获得金、银、铜牌奖数百枚。在风光摄影中贯彻国画美学原则和写意手法成就最高的也当属陈复礼。著名美学家王朝闻说："他的风景摄影好比中国各个时代的山水画。""它们不仅把美的景色呈现在观众面前，而且诱导观赏者在自己的头脑中创造美的景色。"

陈复礼的风光作品大致可以分为两大类：第一类是写意与纪实相结合的作品，大都取材于名山大川、风景胜地，贯彻的是以貌传神、形神兼备的原则，在保持景色原有的风貌的基础上，强调线、形、色的提炼与净化，以简练而夸张的笔墨勾勒出景物的神韵。另一类则刻意追求意境的创造，以比兴的手法，借景物之形，抒作者内心之情。在这种作品中，景物被抽象化了，变成象征性的语言。《千里共婵娟》就是这样一例。

这幅作品拍摄于太湖，取意苏东坡的著名词句，以宁静的湖水、轻盈的月光、飘浮的芦苇、远泊的小船，创造出一种静谧、悠远和深远的意境，表达了"但愿人长久，千里共婵娟"的诗词意境，使人感到仿佛可以进入画境，沿着那条波光铺成的水径驶向远方，去与亲人共叙天伦，共享人间和平美好的生活。

这幅作品布局严谨、匠心独运。作者采用了竖幅的格局，对称构图，上下以水天交接处为线，大致均等；左右以芦苇平行对称，与"共"字相形似，月亮沿垂直中轴线高悬中天，点明了"千里共

婵娟"的意旨。风清月朗，更深夜静，水波荡漾，芦苇依依。远处的小船，既点出千里之远，又以其偏离中轴线的微微动势，反衬了夜的宁静。

陈复礼认为，中国画对景物神韵的刻画和意境的创造是通过单色调对景物加以提炼和净化取得的，而黑白摄影恰恰在这方面可以与中国画相通。因而他的黑白风光作品在用色上，很有水墨的韵味。在这幅作品

陈复礼《千里共婵娟》

中，五光十色的大千世界被净化成几种单纯的色调，芦苇失去了一切细部层次，只保留了浓墨的轮廓，浩瀚的湖水以白色波光为中线向四周逐渐扩散，大面积黑色调扩展了空阔幽远的夜空，托出了冰清玉洁的一轮明月。在这种单纯简洁的色调中，作者创造了幽美恬静的意境。

（七）多种社会功能的综合体现。在社会方方面面的应用中，在各个阶层人们的关注与喜爱中，摄影的社会功能展现出多种多样的姿态。其文献性、见证性浓缩着历史，成为时代的脚印；其认知功能、启示功能又成为人们探究知识的窗口与通道；其审美功能则满足了大众化的审美欣赏，并且不断提高人们的审美水平。摄影艺术，将以多姿多彩的面貌，陶冶人们的情操，净化人们的灵魂，升华人

们的思想，激励人们向真善美的更高境界攀登。

在推动社会进步的功能方面，日本摄影家滨谷浩拍摄的《稻田女》是非常成功的一例。20世纪50年代初，日本报界曾报道过富山地区农民贫苦生活的消息，日本摄影界也拍摄了许多反映这个地区插秧季节中妇女艰苦劳动的照片。但真正激起公众舆论的是1956年日本《中央公论》杂志发表的摄影家滨谷浩拍摄的一幅插秧妇女的特写照片。这幅照片掀起的舆论压力，迫使日本政府拨出巨款改善富山地区妇女插秧的劳动条件。一幅特写照片为什么会胜过其他同样题材的照片呢？这正是特写镜头独特的揭示、概括和启迪作用所发挥的威力。

特写镜头所表现的不是事物的全貌和整体，而是像一个高倍率的放大镜和显微镜一样，使这局部往往具有揭示事物所蕴藏的巨大内涵的力量。它仿佛是在事物身上打开了一个洞察内核的窗口，使

滨谷浩《稻田女》

人们可以通过它，以最短的时间、最快的速度认识事物的本质，获得整体印象，给人们留下充分的想象余地，具有独特的启发作用和寓意性。

滨谷浩的《稻田女》就是这样一幅作品。画面上没有人物完整的形象，只有从肩头到膝盖的局部。然而它却有极强的表现力。这是因为局部的细节在特写中得到强调，给观众的视觉以极大

的冲击力。手里拎着秧苗，左腿正在艰难地向前迈进。也许她正在趁此机会伸展酸痛的腰肢；也许她正在痛苦地看着无边的没有插上秧苗的水田；也许她正在仰望天空，祈求上苍给她一点力量，以便能够插完最后的秧苗。这就是富山地区的妇女插秧季节的生活。滨谷浩通过特写镜头表现了他对这里的劳动人民的同情和对她们的生活条件的愤慨，特写加强了形象的内在的概括力。

滨谷浩1915年生于东京，1932年开始从事摄影。在他的创作活动中，自然风光和民俗民情始终是他最喜爱的两大主题，而贯穿这两大主题的则是他对人、对人的生存条件的深刻关注。他拍摄大自然，不仅是为了再现大自然辉煌壮丽的景色，更重要的是记录下那些尚未被环境污染破坏的自然风貌，提醒人们时刻不要忘记保护自然条件、保护自然生态平衡的职责。他拍摄民俗人情，不仅为了表现日本民族的风情特色，更重要的是研究日本民族的思想情感和文化传统，让日益西化的日本人民永远不要忘记自己的历史，让人民能够清醒地认识自己。在这方面，《稻田女》可以说是他的代表作。

综上所述，我们可以看到，摄影的科学之父与艺术之母孕育了现代的宁馨儿——摄影艺术。摄影所独具的美感，以及人们以它的手段进行的美的创造，都是崭新的课题，需要我们与时俱进，不断地研究它、熟悉它、运用它。

第三节 摄影艺术美的形态

摄影艺术美的载体是照片。人们通过欣赏照片而获得对摄影的美的感受，这些感受可以说是难以穷尽而且千变万化，我们择其要者进行解析。

一、实态之美

　　这是因摄影采用的是科技手段擅长写现实而具备的美。自然、社会、人的万千形态中都存在着各式各样的美。几千年来，人们用绘画描摹其形象，用文字诉诸其内涵，用音乐倾注其情感，用舞蹈抒发其律动……这些优秀的艺术品都是现实美的传神之作，然而在这万千美的形象表现中，对实实在在的美进行实实在在的表现却是可望而不可即的愿望。摄影术的发明使人类有了科学的眼睛，于是人们可以把生活中的原物形态不走样地利用光影手段记录下来，使照片具有无与伦比的可感性、可信性与文献价值。这种特有的写实功能使摄影可以直接把生活中的原型，经过选择、构图经营、后期制作等艺术劳动，升华为艺术典型。这种变实态为艺术美的特殊优势，使摄影成为既亲切又熟悉，既平凡又奇妙的大众艺术。

　　在这方面有许多成功的范例，如解海龙拍摄的《我要上学》，这个睁着大眼睛渴望学习的女孩，虽然是安徽省贫困山区的一个普通女孩，但是经过摄影家的观察——选择——在瞬间凝固成典型形象后，便成为"希望工程"的标志，成为渴望上学的精神象征。

　　我国改革开放以来，由于历史上的原因和经济发展的不平衡，在一些贫困地区，有许多学龄儿童失学。为了解决这个严重的问题，党和国家提出实施"希望工程"的方案，但是实施两年，只有语言和文字的号召，进展缓慢。当时，作为北京崇文区文化馆的一个业余创作者的解海龙在边疆采访中，目睹了贫困地区教育落后的状况，于是他在文化馆领导的支持下，开始了"希望工程"现状的拍摄，最后选出40幅在报刊发表，在全国各地巡展。每次发表，每次展览，作品中一个个儿童艰苦学习的状况，作品中一双双渴望学习的眼睛，都深深打动了观众的心，唤起人们的良知与爱心。于是，

第十一章　摄影艺术欣赏

解海龙《我要上学》

"希望工程"进展加快，许多"希望小学"建立起来，众多孩子得到帮助，重新回到了学校。

人们的这种感动从何而来？从摄影捕捉的生活实态而来。当时，解海龙是在教室的破窗外看到这个专心学习的女孩。解海龙说："当时打动我的不仅是这双渴望学习的大眼睛，还有用力按着本子的小黑手。如此贫困的境遇，如此顽强的学习，这正是千千万万贫困孩子的形象。"于是他用长焦镜头，聚焦在这个小女孩身上。一张具有强烈艺术感染力的作品就这样诞生了。

二、真切之美

这是摄影因可以精确细致地再现物貌所具有的美。摄影对客观现实的反映不仅具有一般的真实感,而且具有一种具象的真实感。观静物照片,如睹其物;观环境照片,如临其境;观人物照片,如见其人。人们在观赏中会感到一种缩短了距离的亲切之美。这种美往往会使人们从心底产生一种或强烈、或徐缓的共鸣,得到心智的启迪与美的享受。

《风雪人生路》的作者张新根是一名大学教师,一次在路上看到风雪中人们前行的场景,被深深感动。为了表现风雪的自然环境与人生历程的艰难,他决定采用较慢的速度进行曝光,在朦胧中展现环境的迷茫、身影的移动,人们欣赏的目光也会随之移动,瞬间的画面极有力地表现了人生向前的主题。

张新根《风雪人生路》

三、精练之美

摄影是平面艺术、瞬间艺术,并且往往以单幅画面出现,这就

第十一章 摄影艺术欣赏

要求摄影只能截取景物的一角、人物的一例、过程的一瞬、社会的一个横断面。因而,摄影家都深谙删繁就简、以一当十、以少胜多的道理,致力于精练之美的追求。从整个世界来讲,每幅摄影作品表现的只能是一事一时一地一物;从具体对象来讲,每幅摄影作品表现的仅仅是某个侧面、某个细节、某个瞬间,这似乎是摄影的局限,却又恰恰是摄影的特长。

摄影者通过精确地了解对象,并准确地表现对象,取万物于一体,取全局之部分,取流程之一瞬,往往会获得"窥一斑而知全豹"、"从一滴水尽见太阳的光辉"的认识与审美感受,这是精练之美的魅力所在。

在中国摄影艺术的繁荣发展中,观念摄影得到了长足的进步。本世纪初,以荣荣为代表的新摄影作品不仅在国内,而且在国外也产生了一定的影响。

被国内外收藏的《富士山下》是荣荣近年来新摄影的代表作,

荣荣《富士山下》

记录了作者自己的爱情故事。荣荣的作品在日本展出时，得到了日本青年女摄影家映里的喜爱与欣赏。两个语言不通的青年由于志趣相投而相识，继而相恋，并且发展为婚姻伴侣。时值大雪纷飞，两人同游富士山，情到深处，便赤身裸体在茫茫的天地间相互追逐，相互拥抱。此时此刻，大地无言，雪花飘落，天地间只有两个年轻人的爱情，炽热得可以融化冰雪。作者用如此简约、如此凝重的氛围烘托出纯洁神圣的爱情，独具一格。

四、肌理之美

这是摄影以准确的曝光、准确的聚焦、小光圈大景深拍摄、精细制作而获得的美。这种逼真鲜明的视觉效果在照片上是以细致的影纹、丰富的层次、鲜明饱和的色彩所展现出来的物质世界的美。这种美强化了人们的视觉，使人们在真切的感受之中产生一种重新发现的观赏愉悦。

这种以光影展示自然物质肌理的功能，在20世纪前半叶，被一些摄影大师所推崇。他们组成了F64小组，提倡"纯粹主义摄影"，追求一丝不苟地去写真，重视通过摄影手段使"物质现实"复原。同时用照相机作为自己的眼睛，去发现、选择、记录、传达现实世界的实态美、真切美与肌理美，他们自觉地完成着物质世界美的发现与贮存的使命。美国摄影大师安塞尔·亚当斯和爱德华·韦斯顿是其中的代表。

五、线性之美

这是摄影运用光来勾勒物态轮廓所产生的美。线条是绘画的主角，也是摄影造型的重要因素。线条既是运动着的点的轨迹，又具有或柔或刚的性格，或起或伏、或动或静的节奏感、旋律感，摄影画面上的线条安排得当，会给人以强烈的视觉感受。由于摄影家都十分重视发挥线条在造型中的作用，因而，线条往往在摄影作品中

成为形象的骨骼,成为情感的趋向,成为情节的中心,或者成为意趣的所在。高明的摄影家还往往以无形的线来发挥线的骨架作用,体现线的趋势走向。

六、光影之美

这是摄影运用光的明暗所形成的深浅不同的影调而获得的美。万事万物,虽然自身的肌理结构不同,但是在受光之后,都会按比例在底片上形成许多黑白不同、色彩不一的丰富影调。在生活中,人们正是凭借这些影调的区别,认识了事物的体积和形状,而摄影家则有意将光影效果与影调层次作为自己在摄影造型时的重要因素。巧妙、生动的光影效果也是优秀摄影作品的必备因素之一。

《光影效果》是国外摄影年鉴中的一幅作品,利用黄昏天空的微光和大厦灯光初明的点点灯火,展现出现代大都市的一种风采:这用钢筋水泥矗立起来的大厦,有如琼楼玉宇。

七、瞬间之美

这是由于摄影能够在一刹那间完成形象的记录而获得的美。我们的世界不仅是物质的,而且是运动着的。哲学家告诉我们,在世界上不但找不到"两片相同的树叶",也不可能"两次踏进同一条河流"。万事万物处于不停的变化之中。中国古语说:"情境一失,意难摹。"在所有的艺术中,能与事物进程同步完成,凝固为静止不动的永恒形象的,唯有摄影。法国艺术家罗丹所企盼的"将转瞬即逝的形象变成永恒不变的艺术典型",在摄影作品中变成了现实。摄影可以在静止的画面中展现出别具一格的瞬间美。

摄影这种创造瞬间美的特殊本领,使得摄影在新闻摄影、专题摄影、体育摄影、动物摄影、舞蹈摄影等方面大显身手,为人们拍摄下许多具有瞬间美的镜头。

八、动势之美

这是摄影运用多次曝光、慢门、变焦镜头拍摄等手段所获得的一种静中有动之美。宇宙万物都有两种状态：相对静止与动态。有的西方美学家认为"静穆为美"，有的却认为"流动为美"。实际上，静与动都有各自的美。音乐是时间艺术，自然不能不流动；绘画是空间静止的平面造型艺术，但也研究寓动于静；雕塑、书法等各类艺术，即使是表现静，也都千方百计地表现出一种有活力的静，有生命的静，从动中表现静。由于摄影造型手段的不断丰富，摄影艺术美的创造日趋广泛，在对河流、海洋、飞瀑的拍摄中，在对运动、舞蹈、社会变迁的表现中，都十分重视对动势的体现，揭示出蕴涵其中的力量之美、速度之美与生命之美。

《飞升》是我国著名时尚摄影师娟子的一幅作品，曾在全国摄影艺术展览中荣获金奖。为了突破摄影宜静不宜动的局限，作者经过构思设计，调动五位模特在同一瞬间集体向上跳跃，让松散的头发与轻柔的衣裙随之飞扬，从而在瞬间定格中又有飞动青春的造型，画面人物面目清晰，美妙身影轻盈飞升，静中有动的时尚感在瞬间的动态中脱颖而出。

九、形式之美

这是摄影造型追求构成视觉效应所获得的一种美。按照美学家黑格尔的观点来说，美的要素可以分为两种：一种是内在的蕴涵，一种是外在的形式。而在形式表现中，又有内形式与外形式之分。内形式，以客观物象本身的结构为特点；外形式，经常以抽象的方式出现。现代摄影艺术的一个突出特点就是十分重视形式感，甚至有意追求无具体内容、无确定内容的有意味的形式。现代派摄影也正是沿着这种思路创作的。另一方面，这种对形式感的重视与追求，也使摄影作品从整体在点、线、面、光、影、色的构成组合上向前

第十一章 摄影艺术欣赏

娟子《飞升》

跨进了一步，从而更加具有造型艺术的魅力。

十、技艺之美

这是摄影家们在创作中采用一些添加的技艺手段而获得的一种造型美。技艺美虽然属于形式美的范畴，但往往为所表现的内容或营造的意象增光添色，格外引人注目，格外引人深思。如在拍摄时曝光不足或过度，或重复曝光，都会取得特殊效果。在彩色摄影中的故意偏色，在冲洗、放大制作中的暗房处理，诸如粗颗粒效果、浮雕效果、中途曝光效果、色调分离效果、多底合成效果等，都具有巧妙地利用客观实体的形式感，又与原有物象拉开了距离的创新效果。

《搏斗》是香港著名摄影家陈复礼的代表作，创作于60年代。这是由相隔两年，在两个国家拍摄的两张底片合成放大制作而成

陈复礼《搏斗》

的，一底取其激浪中的小船，一底取其蓝天中的龙卷云，从而成为一幅动人心魄、激励壮志的佳作，显示出别具匠心的技艺美。

进入 90 年代，随着电脑合成技术的出现，多维画面的处理大多由计算机来完成，代替了烦琐的暗房工艺，但是代替的只是技术手段，对于摄影形象的设计与创造，则仍需摄影师亲自完成，而这种创造性的思维仍是创作的根本。

十一、新奇之美

这是摄影家选取特异的角度和造型获得的美。人们认知能力

与视觉范围的不断发展，人们对于新颖的、美好的事物的兴趣与追求，都要求摄影作品不仅仅是客观现实的再现，而且应该有主观想象的表现。于是，主观主义、抽象主义、荒诞主义、超现实主义的作品便纷纷被摄影师创作出来，形成摄影新、奇、美的洋洋大观。值得注意的是，新、奇、美不是猎奇，更不是胡闹，新、奇、美应具有潜在的功利性，引导人们去发现、去进取、去追求。新角度的选择、宏观或微观视场的展现、造型语言的巧妙使用，都会使画面形象具有一种视觉冲击力的新奇之美。

十二、意趣之美

　　这是摄影以形象的内涵与外延构成的意境与情趣之美。摄影通过运用象征、明喻、隐喻、讽喻等含蓄的手法，借代外物以显示作者的内心世界，化景物为情态，寓情趣于形象，构成耐人寻味的艺术境界，把人引领进意趣无穷的美的王国，使人在美的欣赏中通过联想和想象得到情感的升华和心智的启迪。

　　以上种种，还不能说是展现了摄影美的全部。再如，色彩之美、黑白之美、影调之美、对比之美、明喻之美、隐喻之美、含蓄之美、幽默之美、音乐之美、诗意之美，都是摄影美的常态。随着摄影的触角在更广的领域中的探索与发展，摄影美的新形态会层出不穷。摄影美是一个单纯而丰富的世界，是一门平凡而高深的学问，是一片璀璨而迷人的艺术天地。

第四节　摄影的审美方式

　　摄影艺术既然是科学与艺术相结合的结晶，那么，在审美地把握世界的方式方面，与其他传统艺术相比较，它必然有所不同，具有自己的优势与局限，有着自己独特的审美方式。观赏与分析国内

外大量的优秀摄影作品,我们可以从中寻找出规律,归纳出以下四种方式:在发现选择中,实现平凡美的升华;在观察取舍中,体现光影美的追求;在等待捕捉中,完成瞬间美的凝聚;在构思导演中,进行摄影美的再造。

一、平凡美的升华

摄影艺术与传统艺术的截然不同之处是它反映生活的直接性。摄影可以在生活中直接选取精华而成为摄影艺术的花朵。以生活自身的形象反映生活,这是摄影的优势,但这种反映必须经过摄影者头脑的过滤、比较与升华,所以人们把摄影艺术称为"发现艺术"、"选择艺术"、"减法艺术"。摄影家拍摄的是人所共见之景,共历之事,而在画面上展现的则是人不见之美。摄影艺术作品的形象往往是真实美的提炼与升华。摄影家在创作中,角度的选择可以有无数个,拍摄的时机有无数个,但正是这种主观性很强的选择,表现出摄影家独特的发现,优秀作品由此诞生。

摄影艺术既然是将客观世界所显示的具有宽度、高度和深度的"三维空间"变为只有"宽度和高度的'二维空间'",那么,摄影者就应该具有强烈的"空间意识",自觉地运用光线、色彩构成不同的影调、色调,以表现出物象的多面结构,以及各种透视效果。实际上,任何摄影形象都是假定的,把三维空间变为二维平面,都是凭借某一视点的空间印象,凭借取景框的四条边框来确定画面,以此引起观者的联想,使观者联想到现实中的形象与空间。

经过发现与选择,把平凡的生活美升华为艺术美的一个关键,是视点的选择与情感的注入。立体的现实空间,可以因摄影者空间视点的改变而形成无数个不同的摄影平面形象。画面上每一种不同的物态、形态和相互关系,都代表着不同空间方位的视角,透露着照片后面的作者的内心世界。正是因为摄影者有随心所欲地选择某

一空间方位来拍摄的可能性，才真正使画面形象成为主观与客观结合的产物，成为艺术作品。正是摄影家们层出不穷的角度选择——包括相机的拍摄角度与反映生活的角度——使得摄影在把平凡美升华为艺术美的天地里才华纵横，创作出许多杰出的摄影作品。

优秀摄影作品的拍摄不同于一般的拍摄，关键是前者融进了作者主观的情感色彩。"有了感动的萌芽，才能开出艺术之花"（法国诗人布洛克语），所以，摄影作品虽然是直接取之于生活，但"事实还不是全部真理，它只是原料。从这些原料中提取本质的东西，这就是艺术的真实"（高尔基语）。

优秀的摄影作品比之于生活，绝不会是照搬，而必然是突出了一些什么，减弱了一些什么，必然是通过一般表现了个别，通过技巧表现了感觉。歌德有一句名言："独创性就是要让大家感到，怎么也想不到在这个题材里能创造出这么新、这么美的作品。"表面看来，摄影可以将生活现实直接变为艺术作品，似乎是艺术的捷径，而实际是一种严峻的挑战，即对于人人可以拍摄的题材，你是否能拍摄出不同一般的作品。美国摄影大师爱德华·韦斯顿总结了一生的创作经验，他说："我不去追求那些不平凡的题材，我的本领是把平凡的题材拍摄成不平凡的作品。"正是凭着这样的信念，韦斯顿把分散在自然之中的树干、沙砾、青椒、人体都拍摄成经典之作。人们在欣赏他的作品时，往往会为摄影美所感动而产生对自然的热爱与赞美之情。

《青椒30号》是韦斯顿的代表作，为了把这个平凡的青椒拍摄成不平凡的作品，作者用了一个星期的时间，反复拍照，进行了各种尝试，他曾换用各种颜色、各种质地的背景尝试，玻璃的、卡纸的、毛料的、天鹅绒的，等等。最后选择了洋铁皮罐子，利用四壁反向的漫射光，拍摄成这幅杰作。对照标题，我们看出这

〔美〕爱德华·韦斯顿《青椒30号》

是青椒。其实作品本身，背景和光影的选择已经抽象化了原物。因此，有人把它看做一个卷曲着的强健的人体，也有人把它看做蕴涵丰富的现代雕塑。这种点石成金的本领，来源于韦斯顿对平凡自然中一木一石、一花一草的超常热爱，也来源于他对摄影造型独特性的超常把握。

《白杨树》是美国另一位摄影大师安塞尔·亚当斯的作品。他是韦斯顿的好朋友。在20世纪初便致力于摄影美的探索，他用科学的"区域曝光法"拍摄，用音乐的节奏与旋律去感受自然，把宏观的观察和精微的表现完美地结合在一起，从而使他的黑白系列风光照片有如雄伟精细的自然交响，抒发出热爱大自然的情怀。

二、光影美的追求

摄影艺术早期被称做"光画"。在摄影艺术的特性尚未充分展示之前，摄影与绘画的区别也仅仅在于一个是用光作画，一个是用笔作画罢了。虽然近半个世纪，由于个性逐渐形成，摄影艺术已经成长为一颗独立的大树，然而摄影艺术的语言是光影，摄影是依靠光影的明暗、强弱、直曲等特性来造型的，所以优秀的摄影作品依然被人们赞为"光的画"、"影的歌"。

光与影，是摄影造型的物质手段，是摄影美纵横驰骋的天地。

第十一章 摄影艺术欣赏

〔美〕安塞尔·亚当斯《白杨树》

不同亮度的景物受光照之后，都会按比例在底片上形成许多不同深浅的黑白、灰影调，它们排列在画面上，显示出了物象不同的亮度和明暗关系，从而使人们认识到物象的形状、体积和质感。摄影美的呈现必然是对光影美的追求。

光影之美的追求具体表现在对物象影调的观察和取舍裁割上，这就要求摄影家对光与影的特性、作用及其可能产生的美感具有明确的认识。如影调的等级配置就决定了作品的基调是柔还是刚：从最深到最浅的影调过渡，柔调层次多，变化趋缓慢；硬调层次简明，过渡趋势急剧。柔调作品浑然一体，具有油画般的含蓄与厚重。硬调作品对比明快，具有近似版画的韵味。自觉地、能动地追求光影美，摄影作品将产生强烈的视觉吸引力，并令人久久地回味。

《东方红》是老摄影家袁毅平在60年代拍摄的作品，作者选好角度之后，便等着理想的光影效果。作者每天早上起来观看天气，一直等待了8个月之久，才拍摄到这幅光影效果十分理想的照片。

323

袁毅平《东方红》

作为祖国象征的天安门城楼只占画面很少的一部分,并且被处理为剪影,而占满画面的是光彩夺目的灿烂朝霞,画面歌颂着欣欣向荣的祖国,歌颂着祖国辉煌的未来。

杨晓利以黑白两极调子来表现现代建筑的美,在现代青年摄影者中独树一帜。1986年,他和另外三名学友在中国美术馆举行联展,展出了他的30幅作品,总题名为《城市之光》,引起了观众极大的兴趣。在这些作品中,人们看到了80年代在祖国大地上崛起的新建筑,作品以一种纯洁得近乎崇高、简洁得使人肃穆的形式,将现代建筑所显示的精神表达出来。建筑的外轮廓,建筑中流畅的线,富有意味的形,流动的光,共同组成了黑白的乐章。

许多人都想知道杨晓利的黑和白是怎样提纯的,想知道他在提纯过程中又如何将建筑物局部的线和形保持得如此清晰有力,有的人还想知道,他是怎样找到这样一种形式并执著地爱上这样的题材的。杨晓利自己说,他的照片并不是用人们通常用的那种

第十一章 摄影艺术欣赏

复杂的翻底翻正，及暗室加工的手法来提炼黑与白的调子，他用的是十分简单的办法。他所有的作品都是一次曝光，在一张底片上完成，所以能保证最好的清晰度、刚劲有力的线和力度。他用的是感光度低、颗粒细微的7°定黑白正片或色盲片，加偏振镜和深黄滤色镜（全色片加红色滤色镜），压暗天空，去掉阴影面的影调

杨晓利《城市之光之一》

层次。放大时，使用反差大的三、四号放大纸。使用广角镜头拍摄，来表现建筑物的外轮廓，使线条具有力度。方法就这样简单，重要的是寻找光与建筑物的契合，留下阳光在建筑物上的轨迹。他借助光作为刀笔，描绘建筑外在的形和内在的精神，让它们在一个纯净的世界里进行对话。杨晓利说，现在他在观察建筑物时，

杨晓利《城市之光之二》

就会觉得建筑物有生命,有活力,它们承受着阳光,阳光也总是拥抱着它们。在杨晓利的作品中,建筑物和阳光同是主角。他的照片都是在强烈的阳光中拍摄的。夏日,太阳当顶,是他理想的拍摄时机。这时,阳光就像雕塑家的刻刀,在蓝天下刻出建筑物的形象。而阴天或冬日,他的照相机就闲着。

至于他是如何获得这种创作激情的,他说,这里有偶然的机缘,也有必然的内因。当他在中国人民大学一分校学习摄影时,一位朋友送给他一些富士7°定的黑白正片,他用这种正片拍习作,拍人物,拍风光,也拍建筑。但这些照片在暗室里放大出来后,他惊喜地发现,这种胶片只有用来拍建筑时,黑白效果才会显示其美妙的韵味。这一发现使他激动不已。他喜欢这种明快刚劲的形象,于是调整了自己创作的方向,去追求、探寻,以求在这方面达到尽善尽美的境界。他调动了他在学习中得到的各种技术知识,根据不同情况,使用偏振镜、深黄及红色滤色镜,改变冲洗条件,选用放大纸等。另一方面,他又发挥自己的想象力,去捕捉阳光与建筑物形神交会的契机,及黑与白的韵律。经过几年的努力,他终于脱颖而出,形成一种样式、一种风格,获得了大家的好评。

他的作品有的利用广角镜头的变形作用,建筑物形成斜线,阳光侧射,滤角镜和偏振镜压暗天空,阴影部分也成为一片黑色,只有受光的一面表现出明亮的层次。有的作品,层层阳台形成上升的节奏,使高楼有如天梯,直指深远的长空。有的作品,前景中的路灯造型优美,与高楼呼应,画面简洁明快,能激起人们高昂的情绪。有的是在深圳拍摄的现代建筑,阳光强烈,蓝天,正面茶色玻璃及阴影部分全部被滤色镜压成黑色调,受光部分则留下了光的图案,在具象中抽象出一种现代城市的节奏与韵律。

三、瞬间美的凝聚

瞬间的表现力为摄影艺术提供了一个广阔的天地；瞬间的生动性与丰富性开拓着摄影艺术的一个崭新的领域，一个上天入地的领域，一个现实与历史同在的领域。

人们习惯地把摄影艺术称为"瞬间艺术"。把摄影作品中的许多精彩镜头称为"决定性的瞬间"、"伟大的瞬间"、"瞬间万古存"，都是言其难得与珍贵。自称是"一束等待时机的神经"的抓拍大师亨利·卡蒂埃-勃列松认为"一切事物无不具有决定性的瞬间"，他的口号是："抓住这一瞬间，再抓住那一瞬间"。他拍摄的人物和事件都具备生动、自然与不可替代的特点。

《祈祷》是他在克什米尔山上拍摄的一幅作品：曙光微露，大地迷蒙，几个祈祷的人姿态各异，虔诚地向苍天祈祷。"要在千分之一秒的时间里，理解到拍摄对象的意义，又要确定适宜于表现这一对象的构图。"勃列松用自己的作品实践了自己的主张。因此，他的作品虽然自然、生动，但绝非自然主义的翻版，而渗透着作者的理解

〔美〕亨利·卡蒂埃-勃列松《祈祷》

与情感。

　　既然是瞬间的抓拍，自然就需要良好的机遇。机遇是人人希求的，但它从来不会去敲打懒汉的大门，而只是厚待那些期待的眼睛、那些有准备的头脑，把一簇簇珍贵的瞬间之花呈现给那些在摄影大道上奔波寻找瞬间美的奋进者。

　　瞬间美的凝聚，是生活流动美的精华凝聚。瞬间的凝聚还可以使我们拍摄出"四维形象"。摄影与绘画创造的作品同属平面视觉形象。但是，绘画展现的只是长、宽、深的三维形象，以点、线、面、光、影、色的焦点透视或散点透视展现空间造型。而摄影因为具有把瞬间形象凝结为定格造型的本领，因而许多形象不仅是空间的，而且具有时间性，许多生动丰富的摄影形象不仅是三维形象，而且是四维形象，使人们耳目一新，看到了许多人眼看不到的形象，体验到一种空间与时间融汇一体的感觉。

　　时间在摄影中的形象，主要是用恰当的拍摄速度来表现，快的速度可以稀释时间，把极为短暂的景象放慢给人看；慢的速度可以浓缩时间，把较漫长的景象压缩给人看。

　　摄影家对快门、慢门的巧妙把握，创造出了许多新奇的形象，使人们饱览时空，眼界大开。美国摄影格荣·米利创作的《毕加索的光画》就为我们带来了这种欣赏的乐趣。

　　作者是在法国南部瓦劳里毕加索的陶器作坊里创作这幅作品的，他请毕加索用手电筒在空中画了一个半人马怪，画的过程是在黑屋子里用B门拍摄，最后用闪光灯拍下画家毕加索的形象和他的工作环境。人们在欣赏这幅杰作时，不仅可以欣赏到画家的画和摄影家的创造，同时也能欣赏到作者奇异的技巧，欣赏到平面造型中的四维形象。

第十一章 摄影艺术欣赏

〔美〕格荣·米利
《毕加索的光画》

四、摄影美的再造

现代人们的生活日渐丰富与宽广；摄影器材的发展日趋精密与完备；摄影的观念也在不断地拓展与深化。于是，一些不同于传统的摄影作品不断出现，并且受到人们的关注与欢迎。这些作品，虽是对生活的选择与发现，但更多地是表现作者主观的感受与独特的见解；虽是在瞬间拍摄，却又不是以瞬间取胜。这些作品不是客观时空的再现，而是主观时空的再造，更确切地说，这些作品是以构思为前导，以拍摄与制作为手段创造出来的。

数码影像技术让摄影如虎添翼，在影像的表现上得到了彻底的

杜尼克《男人和女人的DNA链》

解放，每个摄影元素都获得了极大的表现空间。

《男人和女人的DNA链》是英国摄影家杜尼克创造的。生物基因这一微观世界中可理论而不可眼见的结构，被作者用拟人化的图像形式生动地表现出来，令人称奇。

《雷约图表》等现代派作品，是美国摄影家曼瑞创作的。他把一些实物放在放大机的相纸上，打开放大机曝光，然后显影、定影，制造了照片上的形象。显然，这是在任何现实空间与瞬间都拍摄不到的作品。

摄影艺术是新兴艺术，与科学技术的关系十分密切。随着时代的发展，摄影的观念也在发展，从纪实艺术到抒情艺术，从瞬间艺术到时间艺术，从现实艺术到梦幻艺术，从减法艺术到加法艺术，从再现艺术到表现艺术，从单纯艺术到综合艺术，等等。多方位、多元化、多风格、多层次、多流派的发展趋势使摄影不仅仅是一种技术，同时也是一种思维方式和观念意识的表现手段。现代摄影以自身的特长与优势，纳百川，汇万水，由涓涓小溪汇

成浩瀚大海。

现代摄影要求摄影家有强烈的创造意识，不仅要坚韧刻苦地劳动，而且要自由自在地创造。数码影像技术的出现，使这种创造如鱼得水，如虎添翼，使摄影师的创造进入一个"海阔凭鱼跃，天高任鸟飞"的广阔天地。

2008年，汇聚全世界目光的奥林匹克运动会在中国北京举办，实现了中国百年的体育梦想。摄影家华镕以著名建筑天坛祈年殿和奥运村鸟巢为时代象征，以风云舒卷的天空为背景，通过中华武术造型人物塑造出中华儿女热爱体育、强身健体天地间的形象，在传统与现代之间，现实与浪漫之间，极其生动地展现了中华儿女的奥林匹克精神。

广告摄影作品《饮料瀑布》则是用三张影像经数码处理合成。其中，瀑布和模特儿是用佳能35毫米单反相机在现场拍摄的。玻璃杯和正在倾倒饮料的易拉罐是在摄影室中用哈苏相机拍的，而天空背景则来自储存的影像资料。用西里康·克里托计算机软件，通

华镕《新时代的中华功夫》

过切割、连接和复制等方式将这三张影像合成在一幅画面上。饮料罐上的水珠和玻璃杯上的反光都是用计算机添加上去的。数码技术专家现在骄傲地向摄影师宣称："现在不怕做不到，只怕你想不到。"由此可见，在现代摄影中，认识——想象——构思是多么重要。

黑格尔说："人最杰出的本领，就是认识与想象。"在观察选择中和等待捕捉中都有想象在起作用，然而构思中的再造才是驰骋想象的天地。构思中的再造，可以说是对自然主义的、镜子般刻板摹写的摄影的一种反叛与革新，是一面张扬创造精神、追求艺术精神的旗帜。

综上所述，摄影美应该是一个整体的概念，观察、发现、选择、提炼、塑造、捕捉、构思、再造，摄影者只有对这种种本领都融会贯通，而且得心应手，才能从必然王国跨进自由王国。摄影美的创造如此，摄影美的鉴赏也如此。

我们面前的道路是：不断认识——不断实践——更高地认识——更高地实践——直到永远。摄影艺术是大众欣赏的艺术，也是大众可以从事创作的艺术，只要我们不断欣赏——不断实践——更高地欣赏——更高地实践，我们就不仅是摄影艺术的欣赏者，而且能成为摄影艺术的主人。

思考题

1. 为什么说摄影是随着科技的发展而发展的艺术？
2. 摄影与绘画同属平面艺术，试分析二者的异同。
3. 摄影艺术的魅力何在？
4. 摄影之美表现在哪些方面？

5．摄影有四种审美创造方式，你喜欢哪一种？为什么？

6．选出你在生活中欣赏的四幅摄影作品，加以分析。

建议阅读著述

1．《摄影艺术讲座》，朱羽君著，长城出版社，1992年。

2．《摄影美随想》，韩子善著，中国工人出版社，1998年。

3．《摄影美学原理》，康大荃著，四川美术出版社，2006年。

4．《摄影鉴赏导论》，杨恩璞著，高等教育出版社，2010年。

5．《美学改变我们》，夏归楣著，北京大学出版社，2011年。

电影艺术欣赏 第十二章

郑洞天

第一节 欣赏电影的方式：看画面听声音

电影是以银幕上的画面与声音为媒介，在运动的时间和空间里创造形象的一门艺术。欣赏一部电影的过程，首先是一个看画面和听声音的过程。

电影的发明最初是人们借助现代科学技术创造出的一种活动影像。19世纪上半叶照相术问世以后，电影的先驱者运用视知觉运动的原理，经过50年的试验，终于通过连续快速运转的胶片影像实现了"让照相活动起来"的梦想，从而在历史上第一次展示出人工复制而又如同亲身感受一样的视觉奇观。正是这种新奇感，使电影在诞生不久迅即传遍了世界的各个角落。当观众们趋之若鹜地走进当时放映电影的咖啡馆、马戏棚或茶楼，为银幕上逼真映出了他们熟悉的大街、火车站和种种生活场景而惊奇不已的时候，有心的艺术家们意识到了电影广阔的表现可能性。1915年，电影艺术的奠基人、美国导演格里菲斯曾经这样概括道："我们不'说'发生了什么事情，或者'描述'一件东西是什么样子，我们是把它实际地、生动地、完整地、令人信服地表现出来。人类的智慧所发明的任何东西都比不上电影更善于这样表现事物了。"

一百多年以来，电影视听手段的演进从来没有停歇。最初三十

年呈现给观众的电影是无声的黑白画面。由于技术原因带来的这种局限,促使早期的电影制作者们在纯视觉领域里开拓它的特长。他们从传统造型艺术中继承和借鉴了大量规律,根据电影自身的特性,在运动的造型形象、空间的组接与转换等方面,为电影的视觉构成及时空形式奠定了规范,初步形成了独特的电影视觉语言。1928年第一部有声电影(《爵士歌王》,美国)的出现,又开始了画面和声音有机结合的历程,从声画同步到多种形式的声画对位,在各国电影艺术家手中创造出丰富多彩的视听综合银幕形象。彩色感光材料于30年代中期、宽银幕电影于50年代、立体声技术于70年代的相继问世,使电影完整再现物质世界的条件全面成熟,电影的语言体系得以进一步完善。最近二十年来,由于计算机技术的介入和运用而诞生的数字电影,更让人们看到了在新的创造工艺和传播方式下,影像世界无所不能的前景。

现在,让我们以欣赏画面为起点,开始一次认识电影的旅程。

……冯晴岚死了。在历尽了人生的严冬,终于听到春讯的时刻溘然逝去了。银幕上出现了这样一组镜头——

　　特写　桌边,一支残烛燃尽了最后一截。斑斑烛泪,一缕青烟。

　　特写　竹竿上,冯晴岚那件曾经美丽鲜艳的破羊毛背心,在晨风中微微晃动。

　　特写　灶边案板上,咸菜刚刚切了一半。

　　特写　缀着补丁的褪色旧窗帘半掩着窗户,肃然垂挂。

　　远景—远景　冯晴岚走过的路:小桥、河边。

　　远景—全景　冯晴岚走过的路:水磨坊边的石板路。

特写（摇、推）　冯晴岚走过的路：雪地的脚印，车辙。

　　特写　水击石块，水花飞溅。

　　……

　　这是导演谢晋在影片《天云山传奇》中用画面语言表达的对不幸年代的一位女性的哀悼。为了珍贵的信念和情操，这位外表羸弱的女性毫不吝惜地奉献了自己的一切。此刻，这些再质朴不过的破背心、咸菜、旧窗帘，曾留下她艰难足迹的田野和阡陌，比任何言辞都更能触动人们对她一生的感叹。

　　电影艺术家就是这样和观众交流，表达着他们对于世界和生活的认识、发现、讴歌和批判。电影这一独特的信息传递方式，对这个开放和互动时代的观众产生了前所未有的吸引力。

　　读解电影的画面是一个由浅入深、由表及里的过程，从一幅幅画面到一组组镜头，再到整部影片的视觉系列，呈现着从表层到深层的多重含义。普通观众不需要有多少电影修养也可以看懂画面表达的基本故事，但如果了解一些电影造型的基本规律，就有可能感受到更复杂的信息，获得更丰满的艺术享受。

　　影片《洗澡》(导演张杨)的故事发生在一个行将拆迁

《天云山传奇》剧照

的老澡堂。天窗散光下一排大池，混沌的蒸汽间蠕动着赤裸的人影，这最初的印象跟天南海北的浴池并没有什么差别，随着剧情的进展，我们认识了和澡堂相依为命的那个只有男人的家庭，开始关心起他们的亲情和矛盾、欢悦与痛苦，这个场景中的各种情境和一些细节逐渐进入我们的视野，喧嚷的、满目影影绰绰的白天，清净的、只属于父子三人的晚上，大门上一口气读不下来的文言对联，柜台旁标着各种传统服务项目的一溜水牌……精心预设的造型环境渐显出它温厚的人情韵味。然后，我们又听到了风雨之夜父子俩爬上天窗的谈心，看到小儿子面对父亲的遗像翻动着那块块水牌，一直到推土机终于无情地推倒了老澡堂，主人公们将面对新的人生，我们逐渐意识到这澡堂子和它的倾圮其实是一种象征。一片片高楼大厦吞噬着京城的胡同四合院，同时也带走了某些与之共生的古老生活方式，本片不正是一首对于失落的文明悲悯的挽歌吗？

环境（空间）造型，只是电影画面的构成因素之一。环境及景物的选择和创造，人物形象的相貌、体态以及化妆、服装造型，还有通过镜头调度和演员调度形成的人和空间关系的造型，共同组合成银幕造型的多层世界。影片《那人那山那狗》描写的是一对父子乡邮员，全部故事发生在三天之内一段重山包围中的乡间旅程，空间视野封闭单调又峰回路转，含蓄而深刻地隐喻着主人公淳朴而崇高的人生境界，环境造型直接融进了影片主题的寓意；《人到中年》中潘虹饰演的女主人公陆文婷，纤弱身材裹着素净的衣衫，硕大的口罩上一双忧郁失神的眼睛，未加修饰的发型中若隐若现的几丝白发……精心选择的人物造型叙述着用言语难以意尽的情绪；《小兵张嘎》中，一个移动加升降的综合长镜头，随着小嘎子灵巧敏捷的身手穿行在迷宫般的村道院舍之间，呈现出当年冀中平原特有的抗日阵势，给人留下鲜明印象；《黄土地》的结尾，一组多次重复的短镜

《黄土地》剧照

《人到中年》剧照

头相接，对准了惶乱骚动的人潮中那个逆流而来的孩子，滚滚尘烟里，他那形单影只而奋力抗争的形象，经过调度的反复强化，使观众强烈地感受到寄望于古老土地上新一代生命的激情。所有这些观赏效果的获得，都是创作者充分运用了电影画面造型规律的结果。

画面语言的更高层级，是一部影片所具有的整体造型形式和造型风格。对于创作者而言，每一部作品在光影、色彩、构图和运动形式等各种手段的运用上应该基调统一，从而形成全片视觉构成的个性和风格。在莫言获得诺贝尔文学奖的今天，人们大多会想起，第一次听说这个名字是因为电影《红高粱》，当年张艺谋浓墨重彩地在中国银幕上以前所未有的大红色调和粗犷炽烈的造型风格来讲述这个传奇，也许这正是影片吸引我们乃至引起世界关注的原因。比如，人们多次描绘过硝烟弥漫、血肉横飞的战场，而在苏联影片《这里的黎明静悄悄……》（导演罗茨托斯基）里，一场以五个女战士的惨烈牺牲为主要情节的特殊战斗却呈现出抒情诗的意味。影片的造型处理，从风景画般的构图——纯洁的白桦林、宁静的湖面、古朴的小教堂，烘托着女战士们圣洁的青春；到单纯和谐的影

第十二章　电影艺术欣赏

苏联影片
《这里的黎明静悄悄……》剧照

调——三种时态用不同色调，特别是对战前爱情生活的回忆用乳白色高调表达出姑娘们柔美的情思；空间、人物、镜头风格浑然一体，创造了战争电影史上的视觉奇观。

电影的声音由人声、动作音响、环境音响、音乐等各部分组合而成。在现代电影中，声音不是画面的附属品，它既能给画面以补充和渲染，使画面进一步具有感染力和时空含义，同时又直接参与剧情，形成节奏感和创造意境。对于声音语言构成和声画组合规律的了解，也是更全面、深入地鉴赏电影的一个条件。

银幕上的声音常常是一种形象。洪亮的嗓音能赋予一位老者以精神矍铄、个性开朗的印象，故意夸大了的钟表滴答声能造成一种逼近的时间对心理的压力，这些都是影片中常见的手法。在影片《大独裁者》中，卓别林让希特勒的当众演说由梦呓般的嚎叫渐渐变成一种疯狂机械发出的噪音；影片《偷自行车的人》结尾，从附近足球场传来的阵阵人潮声，把走投无路而萌生偷车念头的主人公忐忑不安的心情衬托得淋漓尽致。在这里，声音形象的深刻含义发挥到了更高的境界。

声音和画面共同创造着电影艺术的意境。影片《城南旧事》（导

339

意大利影片《偷自行车的人》剧照　　　　《城南旧事》剧照

演吴贻弓)中,有两段小主人公英子跟同学一起唱学堂乐歌的场面,第一次是在毕业典礼上,歌声中她看到善良的"偷儿"和他弟弟亲密相处,这时的童声齐唱欢愉而嘹亮;第二次是英子目睹了"偷儿"被捕后,课堂上又唱起了"长亭外,古道边……",此刻,歌声变得缓慢而哀怨,镜头从同学摇到英子,她没有张嘴,童声也渐渐消失,化为呜咽般的弦乐。这同一段声音素材两次不同的处理,很典型地说明了声画组合中和谐、对比、同步、对位等规律的作用。安东尼奥尼的影片《放大》的主人公托马斯是一位职业摄影师,他在公园里偶然拍下了一桩谋杀案的遗迹,追觅真相的结果却发现案件又似乎子虚乌有,在经历了这段令人困惑的奇遇之后,托马斯精神恍惚地来到一个网球场边,影片的最后一场戏由此展开:他看到一群哑剧演员式的年轻人用一个并不存在的网球扮演着一场比赛,随着那无声的比赛中球员虚拟的动作和旁观者虚拟的反应,托马斯渐渐被他们逼真的神情所吸引,当镜头最终摇出了网球场而久久停在他的脸上时,我们开始听到画外传来的网球击拍和落地的声音,这音响越来越真切,和托马斯越来越神往的表情融为一体,

一直响彻到影片结束。在这个著名的段落中，声音的主观处理所创造的意境，画龙点睛地表达了本片"客观现实和主观意念相互交替"这一哲理主题。

视听复合的形式机制，使电影拥有了无限丰富的创作命题。当我们面对银幕上毫无特色的画面和声音处理，那些全部依赖台词交代的故事，那

美国影片《放大》剧照

些情感激荡时必来凑热闹的雷雨或者心潮澎湃中千"片"一律的歌声，感到乏味和厌倦的时候，我们有理由要求艺术家们用真正的电影语言"说话"。

第二节　读解电影的钥匙：蒙太奇

电影的制作过程是这样进行的——一部影片的全部内容，先被分切成数百上千个相对独立的镜头，逐个镜头单独拍摄（有时，画面和声音还要分开制作），然后，再根据事先拟定的次序和原则把它们组合为完整的影片。电影先驱者们从建筑学术语中借来了蒙太奇（法语，原意装配、构成）这个词汇，作为这种分切与组合规律的代称。蒙太奇决定着一部影片内容的取舍标准、结构方式和节奏安排，对于观众来说，它就是电影讲故事的一种程式，从顺当地看懂剧情到深入感受影片的全部艺术内涵，始终离不开蒙太奇的作用。在我国，人们今天也用"视听语言"来代替蒙太奇这个外

341

来词汇。

作为电影的叙事方式，蒙太奇虽不神秘莫测，但却变化无穷。它的原理首先来自我们在日常生活中观察事物的习惯。"如果我置身于一个活动的环境中，我的注意力会引导我的视线忽而转向一方，忽而又转向另一方……"电影理论家林格伦曾经生动地举过这样一个例子："我突然转过一条街的一角，发现一个顽皮的孩子，自以为没有人看着他，小心翼翼地把一块碎石朝一扇特别诱惑人的窗户扔去。当他扔的时候，我的眼睛本能地立即转向窗户，看那小孩是否命中目标。接着，我的眼睛马上又回到男孩身上，看他下一步干什么，也许他刚巧也看到了我，于是朝我调皮地笑了一下；然后，他的视线越过了我，脸部表情一下子变了，接着他迈开那双短短的腿死命地跑。我往后一看，这才发现一个警察刚刚转过街角来……"

让我们按照一般的分镜头方法把这个场面分切和组接起来，它可能是——

 全景 一个顽童将一块碎石向上扔去。
 特写 碎石击中一扇楼上的窗户。
 中景 顽童调皮一笑，他的目光向镜头看来，突然表情剧变，撒腿跑去。
 反打角度的全景 街角另一端走来一个警察。（以上两镜头也可以用"摇"合二为一）

短短四个镜头的切换，包括了视角选择、景别变化、时空顺序，还有每个镜头单位时间的不同所产生的节奏感，而这些也就是电影叙事手法的基本元素。林格伦的结论是："蒙太奇作为一种表现周围客观世界的方法，它的基本心理原理是：蒙太奇重现了我们在

环境中随注意力的转移而依次接触视像的内心过程。"(《电影艺术论》)

除了一般的观察和认识过程外，人的意识活动还有联想、比较、想象、幻觉、记忆、错觉等等，通过各式各样的蒙太奇手法，同样可以一一再现于银幕。与此同时，每一部影片的叙事形式中，还必然包含着创作者的主观导向，导演为了让观众按照他的意图去理解故事、受影片感染，会通过相应的蒙太奇技巧手段进行引导，这种导向明显或者隐蔽则因片而异，但不管观众是否觉察出来，他看电影的过程始终处于控制之中。

蒙太奇的形成和发展几乎就是电影艺术自身演进的历程。最初，那些只有单个镜头的电影，只是在短暂的时间里记录一个简单的生活场景，或者照搬一场不落幕的魔术、戏剧演出，还不存在自己的语言。1900年以后，法、美、英等国一批电影探索者在各自的实验中获得了突破性的进展，他们不仅自觉地挪动摄影机，从中意识到不同景别和运动镜头的美学功能，而且发现了镜头切换可以组接空间、省略时间、改变现实时空关系的巨大可能性。到了20世纪的第二个十年，以格里菲斯为代表的第一代电影艺术家在总结前人经验的基础上，创造出顺叙、闪回、平行、交叉、隐喻、象征等蒙太奇叙事手法以及一整套剪辑技巧，这时，一部影片的容量已经扩展到几百甚至上千镜头的组接，电影也由于具有了自己独特的语言而成为一门独立的艺术。嗣后，爱森斯坦等苏联电影导演进一步完善和丰富了蒙太奇理论，在二三十年代，他们和西欧先锋派、美国好莱坞的创作者分头创立了电影结构的各类模式和典范作品。50年代以后，电影艺术进入成熟时期，又先后出现了巴赞的长镜头学说（重新强调单个镜头的美学功能）、法国新浪潮派对于剪辑手段的革新（创造了一系列表现主观心理的

剪辑规则），以及近三十年来好莱坞类型电影叙事规则和各国导演大师个性化蒙太奇风格这两大潮流的相互交融、交相辉映，终于构成了当代电影叙事语言的多元化局面。

蒙太奇首先存在于单个镜头的形态之中。构成每一个镜头画面的景别、角度、运动形式、时间长度以及色彩、影调等视觉因素，还有画面与声音的各种组合方式，都是一部影片蒙太奇形态的有机成分，也是视听语言的特定呈现形式。

中国台湾影片《悲情城市》（导演侯孝贤）里有一个令人难忘的镜头：森严幽暗的牢房里，囚禁着涉嫌参加"二二八"起义的仁人志士。一开始画面上是漆黑一片，狱卒的脚步声带着混响走来（进画以后只看见下半身，我们才发现摄影机采用了低机位），他打开狗洞般低矮的牢门，喊着将要被处决的人的名字。顺着镜头向里看去，两个被点到的难友默默站起（一站起他们的脸就出了画面），其余的坐在地上默默地看。镜头长久地不动，一会，从我们看不到的牢房角落传来哼唱的歌声，镜头跟着地上的人们站起来，和那两位换完了衣装的难友默默告别，两人走出牢房，牢门关上，重回到全黑的画面中，难友的脚步声远去，终于响起了枪声……这个镜头长2分36秒，以一个如此局促又几乎凝滞不动的空间，极具震撼力地表现了一幕人间惨剧。在这里，镜头手法的克制贴切地表达着人物强忍着的内在悲情。

然而，单个镜头的蒙太奇效应在影片中并不孤立存在，它的实现必须通过跟别的镜头进行组接。前后相连的镜头在形态上的对比，会产生连贯、跳跃、加强、减弱、排比、反衬等各种效果；某些形态异常的镜头在全片镜头序列中的突出地位或反复出现，能使它所表现的内容给人留下特别的印象。

——一支队伍在茫茫沙漠中跋涉。一连几十个色调昏黄的镜头

第十二章 电影艺术欣赏

系列，使观众仿佛都感受到了那难熬的干渴；当他们终于登上一道沙丘时，银幕上突然出现了一片充满画面的大海（导演故意不用剧中人视角的大全景，而是以特写出现），那满目湛蓝的水波，不仅交代出艰苦的行军终于走到了尽头，更使影片的情绪和节奏骤然为之转化。（苏联影片《第四十一》）

——一组景别迅速变换的摇镜头，紧跟着一辆飞驰的汽车和追踪者盘山而上。两车之间、车内车外的快速交叉剪辑，形成一段扣人心弦的快节奏蒙太奇。当被追的车在山顶停住，开车人下车向悬崖走去时，镜头随即静止，换成一个长长的大全景，好像长舒了一口气，让我们静静地看着这场悲剧在意料中结束。（日本影片《人证》）

——一个孩子降生在一个乱伦的家庭，摄影机通过特技手段创造出一组婴儿从母腹中出世的主观视觉画面：他所看到的第一幅世

日本影片《人证》剧照

345

德国影片《铁皮鼓》剧照

象,是上下颠倒了的大人和房间,还有一只扑灯的飞蛾,在广角镜头的夸张下,这个世界更显得面目狰狞;然后画面旋转一百八十度恢复正常,就像头朝下的婴儿被人抱起来的感觉。别出心裁的镜头手法,再现了一个"不情愿出生"的孩子的主观心态。(德国影片《铁皮鼓》)

蒙太奇技巧还包括声音和画面的组合。声音可以连接空间、创造节奏、构成多重复合时空,比如,持续不断的礼花爆竹声贯穿一组远隔千里的亲人在除夕之夜互相思念的镜头,音响的连接消融了空间的跳跃;现在时态的和平景象中响起过去时态的战场轰鸣声,一个镜头内的两重时空可以调动起观众的回忆和联想。

从蒙太奇的角度认识电影,最终还要在一部影片整体的结构形式中去体味导演的切入视角、情感意向和美学追求。一部形态工整的电影,必定有自己的蒙太奇规范,这是导演从各式各样的既成规律中,根据影片特定的题材、样式以及他的美学把握,选取和创造的"这一个"结构形式。其中包括:时空流程——顺叙还是交错?也就是从头至尾按剧情发生的时间顺序娓娓道来,还是故意打破这个顺序,交叉错位多重复合地穿越?叙述角度——客观、主观、主客观交替,还是多角度穿插?或者说,故事是从某一个或几个剧中人的观点来展开,还是用一个全知全能的"上帝"视角来讲述?镜

头风格——全片镜头序列在形态上有哪些突出的特征和限制？比如，偏长还是偏短，偏动还是偏静，镜头都是固定机位稳稳地拍，还是摄影师扛在肩膀上让画面晃来晃去？等等。所有这些点点滴滴汇总起来，渐渐化成了一种形式感，也就构成了一部影片的语言风格。虽然我们在看电影的过程中，没有必要像专业人员那样清晰地缕出这些规范，但有心的观众会在观赏经验的积累中，逐渐意识到蒙太奇每时每刻的存在。

影片《一个也不能少》（导演张艺谋）是典型的时空顺叙式结构。全片顺着主人公魏敏芝的现实行为叙述：每一场都有她在场，镜头只表现她的目光、她的内心活动和她的言行，而她所没看见、不知道的情节则一律用暗场交代（除了张慧科看到电视里的她在找他而泪流满面的那场戏以外）；在镜头形态上，始终保持严格的纪录感，不进行看得出来的渲染，运用较多的手持摄影机跟拍长镜头，像偷窥一样观察着一段段故事发生的原状；全片声画采用同步处理，即兴式的人物生活语言和大量的环境音响创造出真实的空间氛围。所有这些追求，最终构成了影片对当代城乡生活和底层小人物的真实写照。

苏联影片《幼儿园》（导演叶甫图申科）用叙事诗的风格描述了导演本人在战争中的少年时代，那是一个孩子随着疏散的人流从莫斯科去大后方的旅程。影片的结构明显具有一种诗的随意性，镜头跟随孩子的心理自由驰骋，时而是他所见所闻里印象最突出的细节，时而又是他意念中出现的幻觉，特别是大量超广角镜头拍摄的变形画面，传达出孩子心中被扭曲或者向往着的世界。主观化的镜头形态和叙述逻辑，使它明显不同于一般讲故事的影片，让观众并不急于等待情节的进展，充分享受读诗一样的想象空间。

日本影片《砂器》（导演野村芳太郎）是典型的时空交错式结

上图：日本影片《砂器》剧照
下图：英国影片《尼罗河上的惨案》剧照

构。现在时态的破案情节和过去时态的身世回忆始终交织并行，在严谨的构思中，每一次时空的转换不仅自然而精彩，而且由于转换点的选择而使现实和回忆互为补充。在由于主客观交替而形成的套层叙事中，我们既不是只看了一出曲折的侦破故事，也不是只知道了一个苦孩子的家史，而是不断在悬疑顿释中感慨人生，得到既思索又动情的双重感受。

英国影片《尼罗河上的惨案》（导演约翰·吉勒明）是多角度叙述结构的范例。本来，克里斯蒂推理小说的特点就是在案件发生后，大侦探波洛对每一个当事人的询问和思考。本片充分发挥电影剪辑的特长，借由每个犯罪嫌疑人讲述的"情境再现"，通过视听化把案情的错综复杂呈现得淋漓尽致。由于各人介入的角度不同，同一时空在多次重复中演绎出它的各个侧面，最后使观众获得全面透彻的了解。当我们为那错综复杂的案情终于真相大白而感到极大满足的时候，不应忘记是影片的叙述形式在这里起了最关键的作用。

视听形象和蒙太奇互相赋予生命，最终构成了完整的银幕世界。学会从这一点上去认识电影，是欣赏电影与欣赏其他艺术形式最重要的区别。

第三节　分门别类地赏析电影（一）

以上两节，从构成肌理上介绍了电影作为一门艺术的共同规律，也就是不管拍什么样的电影都要触及的问题。而对于看电影的人来说，由于电影片种和类型很多，看不同的影片应该有不同的门道，每一部片子也可以有许多观赏的角度，现在，我们就来讨论更具体的赏析电影的要领。

电影是迄今最年轻的一门艺术，这一历史机遇和它与生俱来的技术可能性，使它能兼收并蓄文学、戏剧、音乐、绘画、雕塑、建筑、摄影等各门古老艺术的手段和技巧，从而形成新型综合艺术的审美特征。

电影从文学中吸取了通过事物的一切表象和联系来反映生活的能力，诗歌、散文、小说等不同体裁文学的风格特征和叙述结构都能融化在电影中。电影从造型艺术中吸取了视觉形象的直观表现力，电影的镜头画面包含着光影、色彩、线条所组成的构图、色调和影调，这使它有可能运用造型艺术的各种原理和规则。电影从音乐中吸取的是在时间流程中展示音响形象以获取感染力和节奏感的各种方法，电影剪辑技巧在很大程度上借鉴了音乐对于时间的支配的技法和经验。电影从戏剧中吸取它通过动作展现戏剧冲突的特长，由舞台演出创造的演员表演艺术更直接地借用到了银幕上……于是，电影创作便成为一次规模庞大的综合艺术集体创造。今天，为一部故事影片组建的摄制班子，通常要包括编剧、导演、演员、摄影、照明、美术、置景、化妆、服装、道具、录音、作曲、拟音、剪辑、特技、制片等十几个部门，几十或上百位艺术家分别担负着文学、表演、造型、声音、蒙太奇等各方面的创作任务。在数字技术日渐普及的当下，多种类型的数字技术部门又分担了影片视觉创造

的半壁江山，使电影制作的工艺流程变得更为复杂而多样。

然而，电影并不是对其他艺术简单的拼凑与混合，上述种种被吸取的手段和技巧，到了银幕上都经过巨大的改造而获得了新的特质。电影里的文学不再是文字，而是直观的声画形象，银幕上的视觉内容是运动的造型信息及其产生的含义；电影中的音乐变成了随画面而生逝、指向性十分确定的乐音；电影中表演环境的假定性降到了最低限度，带来了逼真而细致入微的效果，但表演本身又受到制作工艺和摄制技术的制约，给电影演员的表演带来了与舞台表演不同的创作方式和心理机制……结果，电影对其他艺术的"拿来"，产生出了新的电影文学、电影表演艺术、电影摄影艺术、电影美术和电影音乐，它们在银幕上并不被观众一一区分开而独立去欣赏，并不是孤立存在的，只有在有机综合以后才具有审美意义，这是在我们分门别类去探究这些"子项目"之前必须说明的。

一、电影表演艺术

人要看人。作为银幕的中心，演员扮演的人物是构成故事和形成感染力的最重要的元素。从卓别林那个时代直到今天，世界上绝大多数观众都是冲着自己喜爱的演员走进电影院的，他们也往往以演员表演的优劣作为评价一部影片的直观标准。

表演是一种三位一体的特殊创作活动，演员既是创作者，又同时是创作工具和创作对象。他运用自身的条件（容貌、形体、声音和演技），根据导演的意图完成塑造人物的任务，因此，演员表演的成功首先取决于导演的选择，即演员的本身条件是否符合这部影片中"这一个"人物的要求；同时，当演员具备符合角色的条件时，能否把人物塑造得好，又要看他所选择的表演方法是不是与影片的整体风格协调。家喻户晓的明星未必能在每一次扮演中都魅力四射，从未上过银幕的非职业演员却可以让一个适合他的形象大放光彩。

于是,这个职业最常经受的考验是,观众出于本能,因为喜欢影片里的人物而爱屋及乌地心仪扮演者,演员一旦被此迷惑,就有可能在后来的出演中,以不变应万变地重复自己。有经验的艺术家懂得他和角色之间"是我"又"不是我"的辩证关系。比如,巩俐在《红高粱》、《秋菊打官司》、《漂亮妈妈》这三部影片中分别塑造了战争年代的山东姑娘、现实陕西山乡的孕妇和当代城市的女工母亲,三个形象的身份差别相当明显,性格中又有某些相似的基因。她的每一次扮演,不但很好地体现了自身的形象气质,达到了外形与内心的有机统一,而且融入了不同的时代和环境,与影片特定的形式感十分贴切。这是三次鲜活的艺术创造,也满足了观众对她的期待。

电影表演又是一种被高度制约的创作活动。首先,每一次扮演开始于导演或者制片人对演员的选择,这种选择的主观性和功利性常常给被选择者带来的不是遂心如愿,而是难题和麻烦;有趣的是,正是这种选择的偶然和其后导演与演员共同克服难题的努力,催生出了电影史上许多让人难忘的经典形象。电影演员在拍摄中一般都置身于真实的生活场景中,即使是在摄影棚搭造的布景内,甚至供数字合成的虚拟幕墙前,他们的表情动作都要尽可能接近生活的原态,何况演员的形象在银幕上将被放大数百倍,这就意味着表演必须不露痕迹,不容夸张和虚假。同时,电影演员面对的不是观众而是摄影机,表演是被切成一个个镜头逐个拍摄的,由于技术和经济的原因,拍摄顺序又并非依照剧情的发展和人物情感的脉络,演员常常要"跳"着演或"倒"着演;再加上镜头分为远、全、中、近、特写等不同景别,又要采用不同的表演分寸和幅度,比如一个脸部的特写镜头,就连睫毛的颤动都能让人感到内心的不平静,而在一个全景镜头中,要表现激动就得更多地依靠形体动作了。

银幕表演的这些特点,使电影演员创造角色的过程显得复杂而

微妙，又充满激情和灵性。有经验的演员能够在以上种种局限中寻求自由，尽管现场拍摄时他表演一个情绪可能会被分割多次，镜头接起来以后却好像一气呵成；尽管镜头的画框常常限制着他的表情和动作的幅度，他仍然挥洒自如地使我们感觉不到摄影机的存在。在所有这些技巧层面之下，演员的生活积累和艺术素养是更为重要的基础，电影圈里常说"功夫在片外"，对于这个以自身的音容笑貌呈现于观众的职业，演员在银幕上的每一个瞬间，都是他人生阅历、文化品位和艺术修养的一次亮相。电影表演是充满激情和灵感的创造过程，也是十分严密和科学的思维过程，过眼烟云的"明星"也许可以耀眼于一时，但真正留在观众心目中的演员靠的是艰苦的劳动。

二、电影摄影艺术

摄影艺术是电影最直观、最有特色的一个部分，无论是剧本提供的故事、导演精心的构思，还是演员生动的表演，都要通过摄影师创作的画面呈现出来。欣赏电影摄影，需要有在时空流程中感受造型的能力。摄影师手中有以下四个主要的创作手段：

（一）光线表现手段。光，是再现被摄对象的立体形态、明暗层次和色彩关系最基本的条件。在日常生活中，光线为我们还原了事物的自然形貌，而在银幕上，摄影师通过自然光（有目的地采用）、人工光（由各种照明灯具和辅助器材创造），或两种光的综合运用，可以造出多种多样的光效氛围，并根据特定的艺术意图改变景物和人的形象。影片《末代皇帝》的摄影师，来自意大利的斯托拉罗曾经这样描述过他如何用光线表达这部影片的主题形象："中国皇帝生活在特定的界线——城墙之内，总处在屋顶、阳伞的阴影下，所以我们为影片确定了一种半阴影的基调。而光，则体现着一种自由精神。光，对于总包围在阴影里的小皇帝溥仪，不仅仅是一种生理需

《末代皇帝》剧照

要,而且意味着自由、解放。随着小皇帝的成长,对社会的不断认识,他不断超越外界对他的控制,在这一过程中,光线处理慢慢加入自然光成分……通过人物从阴影走向光,再从光与阴影的对立走向平衡,影片用光的运动展示出了溥仪的心理变化过程。"这位曾和世界许多位导演大师合作过的摄影艺术家的经验是:"拍一部电影要按照最适合这部特定的影片和它所包含的思想方式去用光。"如果我们学会循着这种思路去欣赏电影艺术的各种构成,一定可以得到深入得多的艺术感受。

(二)色彩表现手段。色彩对人的心理情绪的作用,已被科学研究所证明。欣赏色彩表现手段可以从这几个方面入手:

1. 色彩基调的确立——每一部电影应有一种总体感,或以一种色调为主导,创造影片的总体情绪氛围;或以几种颜色形成和谐、渐变或对比,烘托影片的情绪变化和发展。如在张艺谋摄影和导演

的几部作品中,《黄土地》突出黄色,蕴涵着雄浑而沉重的自然生态和文化积淀的统一;《一个和八个》通篇青灰色,再现出危亡时刻民族命运的严峻与惨烈;《红高粱》虽然同以抗日战争为背景,却用满目的红色张扬着孕育于中华大地的英雄气概。

2. 色彩气氛的营造——每一场景的情绪意境,都需有相应的色彩气氛,无论是场面的悲、喜、紧张、舒缓,还是人物心理的冷、暖、单纯、复杂,借助环境的色彩、光的色彩、服装道具的色彩,都可以或清晰或微妙地传达出来。一片白纱的婚礼上出现一点黑色,似乎要引来不祥的预兆;闪烁变幻的霓虹灯映在人脸上,也许会产生心神不宁的印象。这些都是常见的手法,更高明的摄影师则会不断创造出新的独特的色彩气氛。

3. 具体造型形象的色彩塑造——景物和人(肤色、穿着和道具)的色彩,看上去像是与生俱来,却完全可以在摄影师手下妙笔生花,特别是它们相互之间的色彩对比,更是一种无需说出来的艺术语言。

(三)光学表现手段。摄影机的光学镜头构造复杂而且类别繁多。各种焦距的镜头改变着画面上的空间透视关系,可以用来创造不同的空间和心理氛围;各种滤色镜和遮挡装置左右着光线的折射,可以拍出特殊的艺术效果;变焦距镜头能够自如地改变构图,加强节奏……这些电影特有的手段,都是电影画面独特魅力的组成因素,也为摄影师提供了用武之地。

(四)动向表现手段。镜头的运动性是电影摄影最显著的特征。推、拉、摇、移、升、降及其不同形式的组合运动,创造出不断变化的多构图画面,形成了银幕上丰富多彩的空间形态。电影对于事物发展真实过程的描绘,对于各种情境气氛的逐步展现,对于人物在动态中的精神风貌和心理变化的揭示,都离不开运动镜

头。动和不动之间的对比，运动速度的节律和变化，又是产生节奏的有力手段。在数字技术大行其道的今天，各种运动手段更超越了常人视野所能及的范畴，以目不暇给的视觉冲击力开拓着我们的想象空间。

当我们看到银幕上的每一幅摄影画面时，上述四种手段是同时存在于其间的，摄影师根据剧作规定的内涵和导演的整体意图，综合调动着自己的手段来拍摄。这种综合在每一部影片中有着各自的特点，或浓或淡，或庄或谐，也就形成了每一个摄影师的风格。

三、电影导演艺术

在银幕上，看得见的角色是演员，观众直接感受到的是摄影师创造的画面和录音师创造的声音，这些声画形象还包含着美工师、作曲家和剪辑师的劳动，然而，在所有这些可见可闻的影像背后，有一位主持和控制着全部创造过程的真正主角，他就是电影创作的中心——导演。从选择剧本开始，确定全片艺术构思、造型音响总谱和蒙太奇结构，到组织指挥全体摄制人员完成全部创作，导演始终是把握全局、责任最重的一个。导演的中心职能来自电影的镜头叙述方式和综合艺术特性，前面所说的表演艺术、摄影艺术以及蒙太奇语言的最终实现都离不开导演的总体意图和具体指导，然而，"一部理想的影片是觉察不到导演的存在的，从来不会感到导演在那儿指手画脚——实际上他对一事一物都渗透了自己的心血。这就是导演的艺术"（美国导演奥托·普莱明格语）。

品味电影归根结底是在鉴赏导演艺术。有没有这个意识常常可以用来衡量观众的电影文化水平。

一部影片的创作是从剧本开始的，但导演是剧作在银幕上的最后完成者。导演接过剧本以后，对于主题意念的确立、人物性格的形成和情节结构的设计，一般都要揉进自己的艺术观念，纳入自

《集结号》剧照

己的创作风格,并一点一滴落实在声画形象设计和分镜头构思中。许多电影史上重要的作品,常常是导演首先提出构思,再由剧作者写就,或者由导演和编剧共同完成剧本。《云水谣》、《张思德》、《集结号》这几部近年来票房口碑俱佳的国产电影,都是由著名作家刘恒担任编剧。其实这三次创作的缘起,分别来自导演尹力接受的一个题材、监制张和平的一个动议和冯小刚导演想改编的一部小说,在三个剧本的写作过程中,从头至尾贯穿着剧作家和导演的密切合作。

导演对演员创作的指导作用,除了选择角色、根据总体意图和分场要求向演员阐释人物的性格及表演任务以外,他还是拍摄现场演员的第一个观众、评判者和导师,对于不同艺术资质和不同表演方法的众多演员,导演更负有一个使命:将他们的创造统一到影片的艺术个性中。我们常常听到演员在一次扮演获得赞许之后由衷地表达对导演的感谢,而当某个角色没有得到认可时,如果导演非但

不出来承担责任,还跟着观众责怪那位演员,那就可以断定这位导演的专业资质不合格。

导演跟造型、音响、剪辑各部门的合作关系,更体现着一种在高度集中下发挥集体智慧的原则。对每一部影片而言,画面和声音的美感并没有一个放之四海而皆准的标尺,摄影师、美工师、录音师的创造只有在贴切地符合本片特定风格的框架下才能获得生命,导演就是这一风格的把握者。这个规范由导演制定,而且他必须在创作全程丝毫不放松地把握着,正如导演谢晋所说:"就像双手捧着一抔水,尽量一滴不漏"。因此,导演跟造型、音响、剪辑等部门之间,只有高度团结合作,才能最大限度地发挥集体的智慧。

鉴赏导演艺术一般可以从两个方面作出评判:完整与个性。完整,即高度的艺术和谐感,它来自缜密的构思、精心的设计和完美的体现,它是导演综合调动造型、声音、表演、蒙太奇诸手段,创造出一部影片艺术形态统一规范的结果。个性,即鲜明的艺术独创性。在导演的构思、设计和规范中,是否有新颖的创意,体现着一种富有生气的追求?有个性的导演艺术所提供给观众的,既是一个蕴涵着独特发现的世界,又包含着一种丰富人们审美经验的电影美感。在这个意义上,真正形成与众不同的个性化风格,是电影导演艺术一个很高的境界,也是职业导演一生追求的目标。导演阿尔弗莱德·希区柯克从英国来到好莱坞,一生留下56部清一色的惊险影片,从样式到技巧对电影的各种可能性加以探索,成为举世公认的"悬念大师"和一位"教导演怎么拍电影"的导演,是这个职业最生动的解说者和代言人。

归根结底,文如其人,影片也如其导演。一位有经验的导演形容自己的工作实际上就是天天在"做成百上千次决定"。的确,银幕上的每一个形象、每一个瞬间,都包含着导演的无数个决定,而这

些刹那间的决定及其总和，就是导演自己的写照，他是看不见的，也是随时随处都可以看见的。

第四节　分门别类地赏析电影（二）

电影还有一个分法：片种。比如分为故事片、纪录片、科教片和美术片；或者分为虚构类电影和非虚构类电影。随着影像载体和传播渠道的分化，又出现了影院电影、电视电影、网络电影之分。时下微电影横空出世，不知又要引出怎样的新说。以上三节讲的都是故事片，因为它是数量最大、跟观众接触最多的一个片种。随着电影作为大众传播媒介得到发展，非故事片种越来越成为当代视听文化和精神生活中不可或缺的部分，而且，这些片种的种种特性，又融进了当代故事影片形态的演进中，并且导致了诸片种混搭的新型媒介的出现。从发达国家的电视屏幕上可以看到，虚构、剧情类节目现在已经不再独大，在未来的电影世界中，也必将呈现出各片种多元并存的格局。

一、纪录片

一般来说，排除事先设计和事后改动等虚拟假定的成分，率真、准确、深刻地纪录现实和历史中的真人实事，是纪录片区别于故事片的基本特征。这个片种最大限度地发挥了电影逼真再现的功能，通过创作者对真实生活的观察、抓取和形象化的思考，突出艺术的认识作用，成为"历史的镜子"、"时代的窗口"、"形象的政论"、"活的百科全书"、"理想的导游"……

纪录片的创作需要创作者有着敏锐的发现。在第一时间亲历现场的镜头捕捉和经过思辨的编纂剪辑之后，同样的事物，可以在不同的创作者手中显现出不同的风采，带给观众深刻与肤浅、动人与

枯燥、陈旧和新颖等不同的感受,这来源于视角和思维的差异。鉴赏一部纪录片,首先就要看它基于真实感的思路,同时,这种思路应当用生动独特的视听形象和蒙太奇结构来表达。在生活的深井中开掘出常人未曾发现之美,到岁月的长河里探究未被揭示的历史真相,从自然和宇宙中寻觅未被认知的生命现象及其规律,正是纪录片得天独厚的艺术天地。

举世瞩目的北京奥运会曾经让中国人热血沸腾,随着时光流逝,盛况空前的喧闹和风光也许会渐渐被人淡忘,但有一部名叫《筑梦2008》的纪录片,却能让我们记住北京奥运会留下的某些更隽永的东西。跟其他单纯实录体坛盛会或者红火一时的应景文艺晚会相比,这部影片最大的特色,就是它从申奥成功的2002年开始,一直陪伴着几位因奥运会而改变了原有生活轨迹的中国人,静静地记述着六年间他们的喜怒哀乐,以及蕴涵在这些人生起伏中的精神闪光点。其实影史上的不少纪录片名作,也都是这样拍了几年甚至几十年才留下来的。

当今的新闻纪录电影,以新闻片、政论片、文献片、风光片、系列专题片,包括加入了演员扮演的"情景再现"的新纪录片等多种样式,从不同层次上跟观众交流对于现实生活的体验,探讨着这个世界的过去和未来。我国许多优秀的纪录片如《两种命运的决战》、《莫让年华付水流》、《周恩来外交风云》、《较量》等,都是创作者出色发挥这一片种特色,大胆运用各种创新手法的成果。

二、科教片

顾名思义,科教片是以银幕手段传播科学知识的一种电影。作为电影艺术的一个门类,它也同样具有审美的功能与特征。在书本里和课堂上讲授科学知识,主要靠缜密的逻辑思维和必要的实验手段,而在银幕上完成这一任务,还需要运用电影艺术语言的形象思

维。取材得当、立意鲜明、形象生动、深入浅出，这些都是科教片创作者的基本功；面对在相当短的时间内直接接受视听形象的观众，要找到一种最佳形式，吸引他们去认识一个科学现象或者接近一种科学思维方法，其中的艺术功夫非同一般。

有经验的科教片艺术家说，就像故事片要塑造人物一样，每部科教片也要找到它所介绍的知识的性格。同样，如同故事片里的每个故事必有一种最好的叙述形式，科教片的叙述结构、角度和解说词风格也是千变万化的。比如，推介一种耕作技术的专题片，首要的要求是实用；而一部讲解基础理论的科普片，论证的严密和知识的形象化又成为其灵魂；有些影片强调趣味性，如智力启蒙；有些影片则需要激情，如保护生态环境……在观众基本通过电视和网络来接触这一片种的今天，它在形态上和纪录片、电视专题栏目之间的界限已经很难分辨，比如正在成为全球电视收视率新宠的《国家地理频道》和《发现》系列影片。

三、美术片

跟纪录片正好相反，美术片全部采取虚拟的手法，借助想象、幻觉和象征，夸张变形地表现生活，从另一个角度满足了人们，特别是孩子们的审美需求。

传统美术片一般分动画、木偶（布偶、泥偶等）、折纸、剪纸等几种，其区别就是影片中人物（动物）和空间环境形象所采用的不同工具材料及其造型方法。中国艺术家还结合自己的民族美术传统，独创了水墨动画这一新颖样式。近二三十年来，由于新型材质和工艺的进入，加上电脑动画技术的勃兴，全面更新了美术电影的制作手段和品种样式，好莱坞三大公司迪斯尼、华纳和梦工厂每年出品的影院动画大片已达到两位数，甚至在每年全球票房排行榜上可以跟故事片分庭抗礼。动漫电影在商业上的成功，带动了世界各

第十二章 电影艺术欣赏

国电影产业的重新整合。

美术片的摄制既然是一种全人工型的创作,就享有了比其他片种更广阔的想象空间。艺术家不仅是造型方面的精通者,而且需要特别丰富的想象力和高度凝练的艺术功力。寓意精到、形象优美、情趣盎然,是各类美术片的共同要求。

中国美术电影工作者获得世界上的声望比其他片种的同行要早得多,这是因为在电影这一外来艺术形式领域里,美术片工作者最先创造出了源于民族传统的"中国作风和中国气派"的《大闹天宫》、《哪吒闹海》、《三个和尚》、《宝莲灯》等脍炙人口的佳作。眼下随着市场的日益扩大,美术片的另一种细分被凸显出来,以取悦不同年龄层的目标观众为制作目标,观赏效应直接制约着美学规范。比如在最近三年国内贺岁档期连创票房佳绩的《喜羊羊和灰太狼》系列,它的成功首先因为创意伊始就十分明确,专为低幼儿童

宫崎峻作品《千与千寻》剧照

打造；而多年来为世界各地观众所喜爱的日本老导演宫崎骏，则一直讲述着孩子和成年人都能被打动的故事，而且坚持传统的手工动画技艺……这种细分正是我们今天欣赏美术片的一个新课题。

四、故事片

艺术欣赏的规律是：面对不同形式的作品，审美方式也应不同。观众看一部纪录片不会要求它具有美术片的特征，这个道理同样适用于形式种类最复杂的故事片领域。电影故事片的分类迄今没有定论，在自身的发展中，它也不断向观众提出新的审美课题。但我们常常由于缺乏对故事片类型和样式的了解，在观赏中发生一种错位，比如，用严肃的艺术影片所应具有的真实和深刻性去苛求那些主要以愉悦观众为目的的娱乐型影片，或者为在一部纪实风格的影片里找不到一波三折的戏剧性故事而烦恼。

由于文化观念的差异和电影自身的不断演变，故事片的分类迄今也没有一个举世公认的定论。世界电影的历史上一直有两大分类系统。一种是以欧洲为代表，把电影分为艺术电影和商业电影，前者追求哲理内涵、艺术个性和作者立场，观赏对象是知识层次较高的观众群体；后者强调观赏和娱乐效果，注重明星效应、观赏卖点和花样翻新的技巧表现，满足一般观众的感官愉悦。上世纪80年代以来，随着美国电影称霸市场的局面愈演愈烈以及后现代文化思潮的影响，欧洲艺术电影明显向普罗化和市场化转向，两大类影片的界限渐行渐隐。

另一种以美国好莱坞电影为代表，秉持"所有电影都是商品"的理念，以观众喜好的不同题材类型及相应的表现形态作为标准，对影片的类型进行区分，分为言情片、喜剧片、惊险片、历史片、传记片、战争片、西部片、法庭片、歌舞片、科幻片，等等。由于分别诞生和风靡于不同的年代和文化潮流中，类型影片往往有各自

的形式规范和语言特征,甚至特有某些观众熟知的影像文化符号,在顺应市场的发展中,各类型又相互渗透以至不断出现新的混合类型。实践证明,类型片和明星制作为好莱坞的两大法宝,不仅打造了美国电影的全球霸主地位,也促成了今天世界电影的产业格局。

故事片的样式细分更为纷繁复杂。比如喜剧片可分轻喜剧、音乐喜剧、动作喜剧、喜闹剧,等等;惊险片更派生出悬疑片、侦探片、恐怖片、灾难片、强盗片,等等。由于市场目标和创作理念的不同,创作者在类型片的大框架之下会选择自己属意的样式。一场曾经发生过的海难,既可以拍成讴歌危急关头的生死大爱的悲剧《冰海沉船》,也可以借助高科技拍成灾难加爱情的卖座片《泰坦尼克》;而诞生于我们民族文化土壤的功夫片之所以长盛不衰,成为唯一能够走向世界的中国电影类型,很重要的原因就是它样式丰富、不拘一格,既有侠肝义胆的英雄传奇(如李小龙系列),又有亦谐亦庄的动作喜剧(如成龙系列),还有古灵精怪的时尚风格(如周星驰系列)。

类型和样式是一个始终处于动态中的创作现象,各国、各历史阶段对它们的界定和称谓也莫衷一是。作为观众,未必需要搞清那些分类概念,而关注银幕上每天都在发生的变化,一定能帮助我们在自觉的观赏选择中获得准确而尽兴的审美感受。

电影的历史毕竟才刚刚一百十几年,尽管有统计说全世界已经拍出了三十几万部影片,但从事这个行业的人都觉得,仿佛刚刚触摸到它的生命奥妙的一小部分。面对这门一刻也没有停止过变幻的艺术,我们有充分的理由坚信人们对它的热爱不会随时间而削减,在这个意义上,学会更好地观赏电影,无论对创作者还是观众都是一个永恒的命题。

思考题

1. 简述电影声画语言形成的历程。
2. 电影画面有哪些构成因素?
3. 举例分析电影造型语言的两个层次。
4. 举例分析电影声画结合的不同方式。
5. 蒙太奇的基本原理是什么?
6. 试比较电影蒙太奇结构形式与其他艺术(如小说、戏剧)结构形式的异同。
7. 一个镜头的形态是由哪些方面构成的?
8. 为什么说电影艺术的综合性不是对其他艺术的拼凑和混合?
9. 在电影表演的规律中,哪些是与电影的特征相联系的?
10. 电影摄影的四个表现手段是什么?试举例说明。
11. 如何理解导演是电影创作的中心?
12. 电影一共包括几个片种?试述各片种电影不同的表现特征。
13. 为什么说由于缺乏对影片类型和样式的了解,观众观赏影片时会产生错位?

建议阅读著述

1. 《认识电影》,〔美〕路易斯·贾内梯著,焦雄屏译,世界图书出版公司,2007年。
2. 《希区柯克与特吕弗对话录》,〔法〕弗朗索瓦·特吕弗,郑克鲁译,上海人民出版社,2007年。
3. 《十年一觉电影梦:李安传》,张靓蓓编著,人民文学出版社,2007年。
4. 《电影的故事》,〔英〕卡曾斯著,杨松峰译,新星出版社,2009年。
5. 《伟大的电影》,〔美〕罗杰·伊伯特著,殷宴、周博群译,广西师范大学出版社,2012年。

第十三章　电视艺术欣赏

刘扬体

第一节　电视艺术的主要特征

电视艺术即是以电子技术为传播手段，运用艺术的审美思维在声像运动中把握和表现客观世界，并以塑造鲜明的屏幕形象为主要表现方式，达到以情感人为核心目的的屏幕艺术形态。这里需要指出的是，它虽是凭借最新传媒技术发展起来的一门新兴艺术，但却并非仅凭电子技术而跻身于艺术领域；它虽然诞生较晚——20世纪30年代前后方始问世，50年代才逐渐发展，但却后来居上，具有囊括与整合所有艺术形式的优势。

一切艺术都是人类在相互依存中逐步发展起来的共同生存需要。在不同时代社会、经济、文化条件下，产生了各种艺术和艺术表现方式。它们在相互补充、相互交叉中共存，在共存与互动中焕发出新的活力。在表达与交流的平台上，人们经历过附丽于人体自身和面对面进行交流的直接艺术阶段：舞蹈、说唱、行吟诗、口头文学、戏剧，都浸润着直接表达与交流的色彩。随着社会的发展，人类交往空间日益扩展，交流方式日趋复杂，表达与交流的手段也日益丰富，许多中介材料和传递信息的符号被创造出来，于是，不仅仅依赖声音、动作、表情等生命活性材料而完成的间接艺术——文学、绘画、雕塑、乐曲、摄影、电影，揭开了人类审美新的一

页，艺术由此获得了空间上的跨越与时间上的延续。间接艺术的诞生及其对直接艺术的超越，不但是艺术自身发展所取得的重大成就，也是人类社会进步的显著标志，而能将此种成就和进步推向时代前沿和更高阶段，并广泛影响人类文化生活的则是电视艺术。

在今天，电视技术几乎"无所不能"，电子传播已"无所不在"。作为媒介载体，电视既可负载非艺术信息，也可负载一切艺术创造活动及其成果，具有其他传媒无法比拟的优势：一是它可以任意融"虚构"与"非虚构"、"现场真实"与"拟态真实"于一体，它所催生的各类电视艺术，凭借全新的多媒体负载符号和传播手段，可以放手进行视听艺术的高度整合；二是电视艺术不仅保持了直接艺术所具有的一切动态特征和生命活性形式，而且还以不分远近、"即时传真"的方式将间接艺术非人际、远距离、异时空的表达与交流转变为人际间、近距离、同时空的表达与交流。这种改变不但使艺术在观众面前获得了前所未有的真实感和亲近感，也使观众在艺术所提供的诸多可能性面前产生了更多参与再创造的热情。网络技术的飞速发展，更将电视艺术存在的方式、传播主体与接受主体的关系，提升到以互动、共享为标志的新阶段。所以，我们说电视艺术最具特色的本质特征是：它以现代高科技所创造的媒介符号和传播方式为依托，使间接艺术"直接化"、虚拟世界"逼真化"，实现了对直接艺术与间接艺术的全新整合，成为融二者于一体的荧屏艺术。

电视艺术的这一特性，表明它具有其他一切艺术种类所不可能具备的兼容性。它的兼容不仅区别于文学、雕塑、摄影、音乐和同为综合艺术而又受到舞台局限的戏剧与舞蹈，也不同于与它最为亲近的电影。在视听综合与时空复合能力上，电影的空间转换与视觉构成虽已突破了其他艺术的局限，但它所拍摄与表达的一切，既要

受到其所依凭的技术工艺与播映系统的制约，又必须在有限时间、有限空间场所实现其与观众的交流，"我演你看"的封闭性格局并未打破。而电视艺术的存在，则使人类的审美格局发生了划时代的变化。

第二节 电视艺术的语言

任何表达与交流，都离不开主体（传播者与接受者）之间的沟通，沟通的内容即"信息源"，是由符号或语言即"信素及其结构方式"，通过一定的"媒介材料"（物质载体）和"信道"（传递信息的通道）来完成的。不同的媒介材料和信息通道，改变并决定着表达与交流的方式。声、光、色、像本无所谓艺术或非艺术，只是由于人们在操作、使用、构造中贯注的价值关怀与审美关怀不同，而使其分别步入艺术或非艺术之途。但它们作为创造艺术符号的原始素材在本质上是生动的、富于质感的，正是由于这一点，其所能涵盖的表意范围非常宽广。再者，催生了电视艺术的电视技术，在走向成熟之后已经具备了功能的多样性与使用的任意性，可以兼容其他艺术语言表达创作意图，所以凭借电视技术建构起来的电视艺术语言是全能的语言，不仅可以言说，可以表情表意，也可用来思维。语法修辞意义上的陈述、判断、疑问、感叹、祈使、褒贬、夸张、讥嘲、譬喻、象征，审美造型中的联想、回忆、幻觉、变形、怪诞，等等，都可通过多元化的电视艺术语言——声音、画面、造型、镜头、绘图、特技、文字、符号等来完成。电视艺术表现手段的无穷多样化和表现内容的无限丰富性，正是建立在电视语言的全能性上的。

电视艺术语言的核心是声音和画面。电视艺术所使用的基本语

言，同电影一样离不开声音与画面。声音在电视中以"解说"、"旁白"、"对话"、"音响"、"音乐"、"同期声"等形式出现，这与电影相似而又不尽相同。电影院里观众听到的声音，是经过复制以后产生的"声音的摹本"，电视除此而外，还可同时传送来自现场的真实声响，传送方式也远较电影灵活：既可在后期制作中根据需要录入，也可以以"同期声"或报幕员、主持人与观众对话的方式直接展开。

有人说电视偏重声音，电影则偏重画面。这话不完全准确。因为荧屏中的声音和画面都是艺术形象构成的核心要素，在艺术的有机整合中同为作品的形式与内容，在一般情况下两者是不可分割的，但对不同艺术形式的具体作品而言，声音与画面的运用方式及其在美感功能上所起的作用却很不相同。不仅电影与电视相较如此，即便电视艺术内部也会有不同的侧重。屏幕上可以有无声的画面，却不可能存在久无画面的声音。再如，对于"电视文学"作品中的"电视诗歌"、"电视散文"及某些文化专题片说来，人们更看重的是整合在画面中的声音序列所起的融汇"画面语境"的主导作用，而另一些如"风光"、"游记"类文艺专题片，"画面和镜头语言"所显示的作用却往往更加突出。为了给观众留下美感想象的空间，有的艺术片有意弱化"解说"和"音乐"，有的则恰恰相反，偏偏要在特定的氛围和情景中用画龙点睛的"解说"或强化了的音乐来激活与点燃观众的联想和激情。

在电视艺术作品的审美关系中构成内容的某些"语言要素"被突显出来获得新的意义，这在创作实践中已屡见不鲜，这样做通常服从的是艺术逻辑的结构原则，而非随心所欲，否则就只会破坏审美内容的生成。比如，"音乐电视"需以"声乐"演唱或"器乐"演奏为结构原则，相关的表演和画面，应该围绕着音乐的需要以审美

的方式展开,而不应喧宾夺主。"室内电视剧"、"情景电视剧",基本遵循的则是"对话"的原则,在频繁的"对话"里展开情节,引出冲突,完成叙事,刻画人物,而这在电影里却是不允许的。

电视中的画面和镜头语言深受电影的影响。电影所使用的推、拉、摇、移,近景、中景、远景、全景、特写,以及在画面剪辑及构成形式上所采用的长镜头、蒙太奇手法等,电视都可拿来运用。但由于电影与电视的技术基础、运作系统、播映环境不同,经过一系列制作后,影视画面的清晰度和播映效果,在面积相差约两百倍的银幕与屏幕面前是很不一样的。虽然,随着高清晰度液晶电视、3D电视和网络电视进入更多的家庭,这种情形必将逐渐改观,但电影也在发展,电视要想达到像环幕电影、立体电影、全息电影那样的视觉效果,至少在目前还不大可能完全办到。不过,由于电子技术与计算机技术的飞速发展,电视在艺术语言的运用上已拥有多种纪录手段,可将"虚拟世界"真实呈现,通过各种特技处理,播映出现实世界中并不真实存在的图形、图像和音响。电影虽然同样可以这么做,引进数码技术,但它通常采用的是感光胶片拍摄,要经过冲印底片、剪辑加工、拷贝制作等一系列工艺流程,而电视用磁带录像,可立即"复原物质现实",用抓拍、抢拍、跟拍等方法即录即播,在这个问题上,电视生产了直接让"现实"向观众"说话"的"镜头语言",给观众以高度的真实感。如果说,戏剧和电影给观众看到的始终是"生活的摹本",电视则推倒了阻隔观众的第四堵墙,让他们看到了近在咫尺的现实。不少电视艺术作品(如电视剧)也需后期加工制作,但它们仍然比电影制作周期短,反映现实更灵活更迅捷,再加上传送方式不一样,观众接受的"语境"与电影放映场所大不相同,使得手拿遥控器随意欣赏的观众,更容易对自家眼前的屏幕产生亲切感。

在电视所架设的平台上,叙事手段的无时空阻滞与艺术表述手段的自由连续,给电视艺术语言的表达能力插上了腾飞的翅膀。而这种腾飞理应遵循电视艺术的审美构成规律。从电视艺术实践看,优秀作品所使用的艺术语言大多遵循以下原则:

其一,生活化原则。观众对电视所产生的亲近感,不仅来自前面所说的"接受语境",更来自电视艺术自身的存在方式:电视因特殊的传播条件而使自己深入人们的日常生活,包括电视艺术在内的电视文化,不但已经进入千家万户成为全天候的一种社会存在,而且成了人们乐于接受的一种生存方式。生存需要日常性,生存意味着生活化。电视艺术创造如果离开一定的生活逻辑、离开大千世界活生生的外观,那就无异于取消它的存在。所以,电视艺术语言以审美为灵魂,将生活化为血肉,是理所当然的。这里所说的日常性,不是琐屑的同义语,生活化不是照相式的复制生活,而是将主体的创作精神融入浸透着生活质感的"镜头语言"里,将艺术所要求的高于生活的真实性融入生活自身的逻辑结构之中。许多优秀电视剧,如《渴望》、《上海一家人》、《空镜子》、《贫嘴张大民的幸福生活》、《激情燃烧的岁月》、《婆婆》、《金婚》等,无不因其为观众开辟了只有电视才能如此记录、如此诠释的生活化的心灵空间,演绎出了充满日常生活情趣和情感细腻变化的故事而备受观众喜爱。与其他艺术形式相较,电视艺术在声画语言运用上有足够的理由更多地倾向于真实性的更高展现,有足够的条件让生活走向艺术,让艺术成为充满生活情趣与情感魅力的艺术。

其二,平易性原则。电视艺术语言无论就表现形式还是表现手法而言,都要求使用大众易于理解的方式去表达其所传播的内容。这不仅由于电视生活在大众之中,也由于电视艺术活跃在生活化的动态结构里。电视的普及、频道的多样,使得观众欣赏电视时具有

较多的随意性、可选择性，这与静心阅读文学作品或在影院集体"凝神观照"某部影片是不同的。所以，在电视艺术创作中首先要考虑的不是文本的复杂性、深邃性、个人性，而是大众的悦读性、易解性、可接受性。以电视剧为例，它的故事可以曲折但主线却须分明，情节可以错综但头绪却须简洁，叙事时间大多按照自然流程推进，叙事节奏亦须力求稳定，思想主题表达相应要求晓畅明达，不求含蓄，尤忌晦涩。现代电影中普遍运用的象征、隐喻、转喻等"修辞"手段，在电视艺术中就很少采用。曾经在电视理论上争论不休的一个问题，即电视是否只配播映通俗乃至低俗文化，其实是对电视语言必须具备日常性、平易性及与此共生的通俗性的一种误解。作为媒介载体，电视所负载的艺术信息必须按照电视化的语言逻辑将深奥的内容变得更平易，方能为大众所获取。但平易不等于粗浅，通俗亦非低俗的同义语。通俗不可滑向庸俗恶俗，不可拒绝高雅的引领，正如高雅从未放弃从通俗文化中吸取乳汁一样。在人类文化历史上，高雅与通俗看似道不同不相谋的对手，其实是殊途同归的伙伴，我中有你，你中有我。

其三，可参与性原则。电视艺术在声像视听方面的全新突破，改变了艺术与受众（观众）的关系，创造出了新的审美形式。如电视剧《女记者的画外音》（1983）和《夜幕下的哈尔滨》（1984），或以主持人入画或经由"引戏员"（说书人）直接与观众对话的方式，介绍故事背景与出场人物、交代情节、转换时空、强化气氛。电视连续剧《南行记》（1991），由双重身份的"引戏员"（"采访者"兼角色扮演者）向观众"演述"不同时空中的"亲历亲见亲为"，使审美意蕴得到深化。这些电视化特征显著的作品，给观众带来了新的审美体验。新颖的叙事方式、整合在其中的"间离效果"和电视艺术语言的自由运用，合力引导观众的欣赏注意力向可参与性方向

发展。除艺术形式创造外，这还表现在"审美视点"的转移上。比如，"戏说"类"历史"剧，在可参与性方面显然较历史正剧更容易唤起观众对角色的关注。电视剧《还珠格格》(1998)之所以引起轰动，从电视艺术语言运用看，其"奥秘"就在于：它不但用世俗性的眼光和生活化的结构方式消解了皇家与民间生活的重重阻隔，还用平易晓畅的语言和缘情绮靡的悬念，极大地调动起观众"参与投入"的热情。在热心辨析角色心理、猜测剧情发展，乃至以角色自居、爱恶之情易随角色转移的青少年观众面前，"小燕子"成了他们最喜爱的"偶像"。另一些戏说类电视剧在收视率上取得成功，也多与此类似，作品思想内涵是否深刻、艺术格调是否高雅，倒在其次。这里需要强调的是，电视艺术既已进入千家万户，电视观众便不完全是被动的接受者。他们不仅可以任意选择频道，还可用现场参与、网上对话，以及电脑改作、自主编排等方式掌握欣赏节目的主动权。随着全民文化素质的提高、网络技术的普及、互动性观看模式的日渐常态化，以及受众参与心理、分享心理和社交心理的增强，这一点必将越来越突出地显示出来。

由于电视具有极强的兼容性，所以电视艺术语言所涵盖的内容异常丰富。以电视剧为例，编剧、导演、表演之外，还包括摄像、音乐、美工、录音、化妆、服装、道具、照明等各个工种环节，每一个工作环节都有自己积累起来的"艺术语言"。这些语言具有专业性、职业化的标准要求，我们不应忽视这些要求，但也不能把它们与上述原则混为一谈。因为，一切具体的职业化的艺术语言，在实际应用中均须遵循电视艺术规律，如此才能在审美把握中共同促使作品达到思想与艺术的完美结合。

第三节　电视艺术作品欣赏

电视艺术作品种类繁多，欣赏前对它的分类应有所了解。广义地分类是将凡能表达创作意图，诸如文学、戏剧、绘画、音乐、舞蹈、摄影等艺术构成元素的节目全都包括在内。不过，这样分类未免过宽，对电视艺术的发展没有什么好处。

目前比较通行的分法大致如下：

（一）电视文学类：指运用电视技术与艺术手段，将文学作品电视化，给观众以文学审美情趣的电视样式。其中又可分为电视诗歌、电视散文、电视游记等。

（二）电视专题艺术类：指运用电视审美纪录与诠释方法，兼容多种艺术表现手段，创造出具有独特电视艺术美感特征的一种电视艺术样式，包括电视文化艺术片、电视文献艺术片、电视纪实艺术片、电视文化系列片、电视风光艺术片、电视风情民俗艺术片、电视舞蹈艺术片、电视音乐艺术片等。

（三）电视综艺节目类：以文艺演出为基本构成形态，但经过电视二度创作，已不同于原来的舞台演出，包括电视综艺晚会、电视综艺栏目等。由于这类节目独立艺术创造的成分受到削弱，故多属于电视艺术里的"亚艺术"类。

（四）电视剧类：目前此类作品观众最多，影响最大。电视剧样式可分为电视短剧和电视小品（时间长度一般在20—30分钟以内）、短篇电视剧（每集50分钟左右，可容纳上、中、下三集）、中篇电视剧（三集以上，十集以下）、电视连续剧（情节、人物连贯的多部集剧，可分集连续播映）、电视系列剧（也是一种分集播出的多部集剧，与连续剧不同的是每集内容可独立成篇，只由主要人物贯穿全剧，故事情节没有连续性）等。

电视艺术还很年轻，现在的分类尚不完备。随着文化艺术创意理念和新媒体技术的发展，电视艺术的各种形态相互交叉、艺术与非艺术形态结缘的现象将日益增多，某些带有边缘性艺术特征的电视节目正跨过原来的边界，逐渐演变为新的艺术品种。电视艺术新形式的不断出现，正是新兴的电视艺术充满青春活力的表现。

在姹紫嫣红的电视屏幕上，电视专题艺术片的整体艺术水平相当突出。一些名列前茅、在国内外获得优秀奖项的作品，在电视文化品位和审美格调上，遥遥领先于其他类型作品。如《苏园六记》、《西藏的诱惑》（获全国电视文艺"星光奖"一等奖）、《沙与海》、《最后的山神》（获亚广联"纪录片大奖"）、《家在向海》（获意大利电视纪录片大奖）、《姊妹溪》（获第二届亚洲电视节"亚洲未来奖"），以及文化系列片《中华百年祭》、《上下五千年》、《话说长江》、《望长城》、《祖国不会忘记》中的部分专题集，都是值得欣赏的优秀电视艺术作品。

以《苏园六记》（编导刘郎）为例。它以散文诗一般的电视艺术语言，对世界文化遗产之一的苏州园林作了全方位、深层次、富含历史文化内涵与审美情趣的观照，整体风格高华典雅，深美闳约，其所达到的美感高度分外引人注目。电视片一开头，即由两位播音员以极富感染力的悦耳音调，配合优美的画面，朗诵出如下解说词：

 雕几块中国的花窗 框起这天人合一的融洽
 构一道东方的长廊 连接那历史文化的深邃

 是一曲绵延的姑苏咏唱 唱得却这样风风雅雅
 是几幅简练的山林写意 却不乏那般细细微微

采千块多姿的湖畔奇山　分一片迷蒙的吴门烟水
取数帧流动的花光水影　记几个淡远的岁月章回

著名作家陆文夫看片后，著文感叹："通篇的解说词都是那么诗情画意，而且说出了苏州园林的方方面面，道出了苏州园林与吴文化、中原文化，甚至与世界文化不可分割的关联，构成了一部解读苏州园林的学术著作，一本有画面、有激情、有韵律的书籍……弥补了我对苏州园林的一知半解，解脱了我对苏州园林的美妙只可意会、不能言传的困境。"

新世纪以来，旨在鉴古知今、磨砺民族精神，彰显中华民族悠久文化传统，采用高清技术、数字技术、动画技术等手段进行制作的文献纪录片，如《故宫》、《圆明园》、《敦煌》等，史料翔实，创意出新，制作精美，受到国内外观众的欢迎。近年来随着对外文化交流的积极开展，为促进跨文化交流、展示社会多元发展状况而拍摄的电视纪录片不断涌现。大型政论纪录片，如《大国崛起》、《公司的力量》、《华尔街》等，以宏阔的视野，对关系人类社会发展的重大问题，作了充满理性精神的回溯与追问。《舌尖上的中国》（2012）更是别出心裁，另创一格，一经播出，即获观众热捧。它不仅用原始形态的素材结构作品，更以国际通行的叙事方式表现个人化的故事内容，将主题故事化，事态生活化，生活细节化，用大跨度的场面调度、不同时空的交叉剪辑等手法，构成快节奏的叙事风格，通过极其寻常的生活场景、活色生香的画面、浅显平易的语言，不仅将美食享受带给观众，还将弥漫在片中的故土与家乡情怀、蕴涵着人类通感的生存意识与生命感悟，细致入微地传递出来，让不少人看得津津有味。在追随纪录片国际化步伐方面，它所取得的富于创新精神的成就，非常值得重视。

在此值得多着笔墨加以分析的，是品类繁多、拥有大量观众的电视剧，以下分述之：

电视短剧　受长度限制，要求构思新颖，情节精练，叙事条理清晰，矛盾纠葛在展开过程中具有一定的透明性，思想主题能表达百姓情绪，引起观众共鸣。20世纪80年代初，我国电视剧复苏不久，播出过不少短剧和小品集，如《多棱镜》（中国电视剧制作中心）、《电视塔下》（上海电视台）、《人与人》（广东电视台）、《吉祥胡同甲五号》（中央电视台）等。它们因反映现实迅速、贴近百姓生活，表现手法灵活，很受观众欢迎。90年代后期，北京电视台陆续播出以《咱老百姓》为总题的百部短剧集，其中值得欣赏的佳作，都将镜头对准百姓生活，从平凡琐事中去发现和描摹生活的深层变化，表现下层人民维护人格操守与民族美德的美好心灵，代表了当前我国电视短剧的生产和创作水平。《奶娘》、《拜师》、《又见老罗》、《阿斯卡尔和他的舅舅》等，都以极简练的镜头语言，将剧中主人公的灵魂表现得既鲜明又独特。它们的艺术风格朴实，没有曲折的冲突，没有惊人的结局，但在短短的时空转换和看似不经意的细节穿插中，却融进了富于现代气息的人文思考。

电视小品　结构方式与短剧十分接近，只是篇幅更加短小，注重在片断而凝练的戏剧冲突中以"庄谐并作"的电视语言传达出耐人寻味的主题。上世纪90年代初，《超生游击队》、《大米·红高粱》、《卖鞋》、《张三其人》、《打扑克》等，经中央电视台元旦及春节晚会播出后，风靡全国。题材多样、构思巧妙、语言诙谐、讽刺辛辣、表演夸张、情趣浓郁、寓意深入浅出的电视小品，大受观众青睐。

最近数年，电视小品量多质低的现象增多，引起观众不满。人们期待小品创作摆脱低俗的困扰，以直面现实的创新精神找到新的出路。

短篇电视剧　优秀的短篇电视剧能迅速反映现实，通过精练的艺术语言塑造出生动的艺术形象，具有高度凝练的艺术概括力。我国电视剧复苏后，短篇电视剧深受观众喜爱。20 世纪 80 年代初期，《凡人小事》、《有一个青年》、《燕儿窝之夜》、《卖大饼的姑娘》、《巴桑和他的弟妹们》、《希波克拉底誓言》等反映现实、注重人物刻画的单本剧联翩出现，其中《新岸》（1980）以同情的眼光表现失足女青年的新生，不仅题材选择突破了禁区，而且满怀热情地描绘出女主人公以自己的善良与自尊，在劳动中重新赢得了美好的爱情。派来监督她的男青年，与她由对立、戒备到相爱的过程，通过生动而又富于感染力的细节表现出来，给当时的观众留下了深刻的印象。前面提到的《女记者的画外音》和《新闻启示录》（1984），在改革开放亟须走向深入的大背景下，以广阔的视野、强烈的时代气息和充满理性反思的精神，营造出了春光明媚、催人奋进的意境。在我国改革开放初期，它们所传达出的放眼世界风光无限的信息，及其所发出的将改革进行到底的热切呼唤，给当时观众以振聋发聩之感。

在那时的短篇电视剧中，《秋白之死》（1987）受到广泛好评。这部上下集电视剧，完全突破了以往塑造领袖人物的模式。编导敢于直面历史，采用曾引起误解和非议的《多余的话》作为贯穿全剧的心理线索。"人如果有灵魂，何必要有这躯壳，人如果没有灵魂，还要这躯壳做什么！" 配合画面多次出现的旁白，成为揭示主人公灵魂的有力写照。全剧结构在营救与加害的双元组合中，用写实与写意的方式交错推进，画面的客观叙事性与主观抒情性有机结合，使这一结构的时空形式获得了有深度的审美内容。进入 90 年代后，随着电视剧生产市场化程度的加深和投资方对经济效益的追逐，短篇电视剧的发展势头锐减，优秀作品寥若晨星。1998 年获得"飞天"

一等奖及第五届亚洲电视节金奖的《午夜有轨电车》，满足了观众对短篇电视剧的期待。这是一部构思巧妙、情节凝练、形象感人的电视剧，通过对剧中主人公懊恼、痛苦、沮丧与悔恨等情绪的细致描绘，质问婚姻的维系与人的价值追求是否应有道德守望和人格底线这一时代命题。

中篇电视剧　情节的发生、发展，矛盾的高潮与结局，均较短篇脉络完整。叙事虽较短篇从容，但仍要求情节凝练，不允许拖沓。优秀作品所追求的凝练，既表现为情感纠葛集中于人物形象刻画，同时也表现在思想内涵的审美深度上。

1981年，我国观众从屏幕上看到的《大卫·科波菲尔》（6集）、《雾都孤儿》（6集）、《卡斯特桥市长》（7集）均为来自英国的中篇电视剧。它们对文学名著改编所采取的严谨态度，在电视制作上达到的较高水准，受到观众称赞，同时也刺激了我国中篇电视剧的生产。在上世纪我国自己拍摄的中篇电视剧中，《黑槐树》（1993）是当之无愧的佳作。它通过一桩因赡养问题而实际发生过的民事纠纷，将农村传统家庭结构、伦理亲情发生的细微变化，以及隐蔽在这些变化深处的文化惰性给情感、道德和人伦关系造成的扭曲，以令人震惊的真实性鲜明地展现了出来。《党员二楞妈》（1996）的艺术特色，则可用充满泥土的芳香、酷似生活却胜似生活来概括。生活本真的形态被编导巧妙地转化为独特的艺术冲突，在内容与形式的自然交融中，这一冲突的内在深刻性被恰到好处地演绎了出来。这个剧的故事十分简单，却从特定的农村背景下，表现出反腐的复杂性，还从文化心理亟须转型的角度，对善良的人们如何在斗争中增长才干、认识自身弱点，以及如何提高法制水平的问题进行了有益的探讨。欣赏这个剧我们可以进一步理解到，优秀电视剧的艺术构思不仅来自生活，更来自对生活内在意蕴的独特发现。

长篇连续剧 因题材广、容量大、故事性强，特别受到观众青睐，所以，发展很快，类型众多。有所谓现实题材、历史题材、科幻题材、神话题材、童话题材等，取材涉及社会各领域，农村、都市、军旅、公安、少年儿童、医务、工业、工商、财贸、教育、体育、人物传记、港澳台、外事与涉外关系，等等，应有尽有。各类题材因艺术纪录与处理方式不同而有不同样式，如由名著改编的文学电视剧、室内剧、情景剧、电视动画剧、电视戏曲剧、电视歌舞剧、电视武打剧、电视神话剧、电视职场剧、电视谍战剧、电视穿越剧，以及所谓根据自身品牌特点打造的定制剧，等等。而从艺术风格看，则有电视喜剧、电视悲剧、电视轻喜剧、兼有悲喜剧因素的电视正剧，以及电视纪实剧、电视戏说剧、电视诗性剧、电视荒诞剧，等等。

我国观众从荧屏上最先看到的长篇电视剧，是美国的《加里森敢死队》和科幻系列剧《大西洋海底来的人》(1980)。1981年我国自行拍摄的连续剧《敌营十八年》，虽然开了故事连续、悬念迭起的先河，却因情节出现较大缺陷而备受批评。此后不久，日本的《血疑》、《姿三四郎》、《阿信》，墨西哥和美国的《女奴》、《诽谤》、《豪门恩怨》等室内连续剧，赢得观众喜爱。《血疑》对情节悬念及人伦情感的重视，《阿信》、《女奴》对人物命运的深切关注，《霍元甲》对情节铺排与武打样式的精心设计，吸引了大量观众，同时也给我国内地的电视艺术工作者不少启迪。此后，我国自己拍摄的室内长篇连续剧《家教》(1988)、《渴望》(1990)、《上海一家人》(1991)、《编辑部的故事》(1991)、《半边楼》(1992)、《风雨丽人》(1992)，无论在思想内涵还是艺术表现形式上，都有贴近本土百姓生活的创造，因而受到许多观众欢迎。

1990年，正当大家渴望社会秩序恢复正常，渴望改革开放的势

《渴望》剧照

头得到保持，渴望社会道德指向能再度以宽容、信任和理解为旗帜的时候，出现了京味十足的《渴望》。它所表现的人性和人情美深深地拨动了观众的心弦。刘慧芳、宋大成等植根于民族文化深层土壤、深具文化人格魅力的形象，表达了人们渴望真诚、善良与美好情感复归的共同愿望。在以室内剧为特征的形式美感创造和以朴素大方、自然真实为主要特色的表演风格的建立上，此剧也取得很大的成功。不过，对刘慧芳性格的美学评价却有争论。她心地善良，待人宽厚，忍苦耐劳，在传统道德观念里，她是东方女性美德的化身，也是社会爱心的体现者。但刘慧芳思想和行为模式中遇事迟疑不决、委曲求全、忍让自责，乃至逆来顺受等，与时代的要求却不甚合拍。她的某些美德，在不问是非曲直、不惜牺牲个人权利和价值追求方面，是旧道德的缩影而不是新思想的提升。用美学眼光看，刘慧芳性格的弱质和美好品德，虽然相当准确地反映出了现实生活中传统道德正面与负面并存的两重性，但人的现代化回归，却须从摆脱历史重负所带来的自我压抑开始，舍此别无他途。

我国电视剧复苏后，在艺术借鉴上得益于境外引进作品良多。除前面提及的之外，来自英国的《安娜·卡列尼娜》、《简·爱》，苏联的《苦难的历程》，墨西哥的《叶塞尼亚》，美国的《草原小屋》、《我们的家》，我国台湾地区的《情义无价》、《星星知我心》，新加坡的《人在旅途》、《法网柔情》，以及不久前在我国播出的韩国片《爱情是什么》、《澡堂老板家的男人们》及其后的《大长今》等等，在丰富我国荧屏的同时，也都曾在客观上有益于我国内地电视工作者在多元文化交流中进一步思考如何增进自身制作的竞争力。

由文学作品改编的电视连续剧 我国电视剧在发展过程中与文学结下了不解之缘。在未曾建立起专业创作队伍、剧本质量缺少可靠保障的情况下，改编名著和有影响的文学作品是一个好办法。《四世同堂》（老舍）、《上海屋檐下》（夏衍）、《乔厂长上任记》（蒋子龙）、《蹉跎岁月》（叶辛）、《今夜有暴风雪》（梁晓声）、《新星》（柯云路）、《寻找回来的世界》（柯岩）、《黄河东流去》（李准）是最早一批被搬上荧幕的长篇小说，播映时都曾大受欢迎，有的甚至曾引出万人空巷、举国争议的热烈景象。

文学名著改编的经验告诉我们，改编应遵循充分尊重原著美学精神的原则，在总体把握上按照电视艺术构造规律创造性地体现出原著的美学风貌。切忌借名著之名，脱离原著美学规范任意编造，同时也应避免完全照搬，以便发挥电视审美创造的能动性。

由古典文学名著《红楼梦》、《三国演义》、《水浒》、《西游记》改编的连续剧，自上世纪80年代后期以来在中央电视台陆续播出后，受到观众热烈欢迎。它们都是场面和规模很大、影响广泛的鸿篇巨制。电视原版《西游记》（1986）和《红楼梦》（1987），各地卫视和地方台至今已播放逾2000次，仍然博得观众喜爱，在我国电视剧发展史上有不可磨灭的贡献。但从艺术上看，又都各有得失。最

《红楼梦》剧照

大的"得",是它们在荧屏上塑造出了观众所喜爱的人物形象,并以各自所取得的艺术成就展现出了这些名著的美学风貌,弘扬了民族文化精神,培育了无数观众在欣赏过程中用审美认知的方式臧否屏幕形象,展开各抒己见的对话与交流,使这些名著在极其广泛的范围内获得空前的大普及。最大的"失",是它们或因当时物质技术条件的限制(如电视剧《西游记》),或因对原著美学精粹的把握出现偏颇(如电视剧《水浒》),忽略了对原著思想主题的完整体现和对原著人物性格命运的完整描绘,因而在不同层面、不同程度上未能达到改编这类作品可望达到的更为完美的高度。

电视剧《围城》是名著改编的成功之作。小说内涵丰富,艺术个性非常突出,将它搬上屏幕难度很大,关键是能否拍出原著的风貌神韵,拍出融解在小说形象系列中的艺术意味与人生境界。电视剧解决了这个难题。在表现特定时代氛围与文化风情、体现深入原

第十三章 电视艺术欣赏

《三国演义》剧照

著肌髓的讽刺喜剧与悲剧意识、展现人物性格光彩、传达时代磨难与人生苦涩况味等方面，电视剧的艺术表达准确、丰赡，这既得力于原著，又因其在美学构造上有自己的创造。它通过声情并茂的画面组合，舒卷自如的叙事节奏，铺陈错落的光效色彩，紧凑流动的场面调度和众多演员精湛的表演，把旧时代载沉载浮的"围城人"既想"冲进去"又想"逃出来"的"围城心态"，淋漓尽致地演绎了出来。全剧流淌着汨汨才气，在美学境界上刻下了自己的风格印记。

新世纪以来，从文学作品中汲取创作源泉，已成为电视艺术创作的常态。由小说改编的电视剧，如《相思树》（顾伟丽）、《中国式离婚》（王海鸰）、《突出重围》（柳建伟）、《玉碎》（周振天）、《乔家大院》（朱秀海）、《亮剑》（都梁）、《大雪无痕》（陆天明）、《马文的战争》（叶兆言）、《又见一帘幽梦》（琼瑶）等等，不仅拥有大量观众，还常常成为历届"飞天奖"、"金鹰奖"的获奖作品。应当承认，

383

我国电视剧的繁荣，文学作品起了不容忽视的推动作用。

农村题材电视剧　我国电视剧能在改革开放后的短短二十年间获得飞速发展，除借助文学、借鉴外来作品外，从一定意义上讲，应当首先归功于艺术家有幸站在生活变革前沿，从新旧碰撞所迸发的精神火花中获取创作激情与灵感。

由于我国是农业大国，改革开放始于农村家庭联产承包责任制，所以，反映农村变革带来深刻变化的电视剧，特别引起人们关注。《雪野》（1986）中的吴秋香，是乡村经济变革中敢于向习俗挑战的农村新女性，她敢说敢笑敢打敢骂、敢于为独立自主的生活开辟新道路的火辣性格，给观众留下鲜明的印象。号称"农村三部曲"的《篱笆·女人和狗》（1988）、《辘轳·女人和井》（1990）和《古船·女人和网》（1992），在农村题材电视剧中占有突出地位。它们对这一时期我国农村发生的深刻变革所作的艺术描绘（在生活与艺术的深度结合上），无论从视野的广阔还是人物刻画的细腻、生活气息的浓郁来看，都高出同类题材作品。观众从茂源老汉传统家庭经济结构的解体，从茂源和枣花娘的爱情悲剧，从金锁、银锁、铜锁、马莲、巧姑、枣花和喜鹊、香草、狗剩儿媳妇的命运遭际中，不仅可以觉察到难以割舍的观念与习俗正在经历除旧布新的变化，还可以看到人们所熟悉的情感与道德，正在为这种变化付出他们几乎难以承受的代价。善良的枣花娘被可怖的流言逼上绝路，痛心疾首的茂源老汉沿着蜿蜒的羊肠路，望着熟悉的茅草屋，坐在新垒的坟堆前，心中有泪哭不出。创作者以感人至深的艺术语言表明，未来的生活虽然光明，但通向未来的道路并未铺满鲜花。"三部曲"在这一整体把握上完成的审美创造，获得广泛的赞誉。这里特别应提到剧本所采用的文学语言，简洁、生动、充满生活气息，给主要演员的出色表演增添了感人的魅力。此外，如泣如诉、苍劲悲慨的剧

中插曲，也给此剧艺术氛围的营造和思想主题的升华作了很好的烘托。但"三部曲"的后两部也存在明显的不足。如，枣花的性格描绘及第二次婚姻悲剧的处理，就有编导纵容创作意念而忽略人物性格发展、人为制造情感纠葛的痕迹，减弱了这一艺术形象的感人力量。

1991年初，《外来妹》的播映，让人耳目一新。它以广阔的视角将牵动着农村劳动力流向的社会结构性变革作为叙事背景，通过一系列城乡生活蜕变的细节，将经济变革中个人和群体命运的戏剧性变化，与新旧文明冲突中人的文化归属交织在一起。在表现赵小云、凤珍、阿芳等来自农村的女工们为实现自身价值而作的努力时，编导十分注意从文化审视的角度去描绘她们在面对新生活的压力时，如何以自己的善良、自信、勤奋和坚强，点燃内心的火把，战胜城市斑驳陆离的诱惑，很好地塑造出了处在改革漩涡中向着未来奋进的新女性形象。

新世纪以来，农村题材电视剧保持着繁荣发展的势头，但除《喜耕田的故事》等几部作品值得称许外，不少作品热衷于表现农民致富创业的过程，及在情感追求上任凭欲望驱使而出现"三角或多角关系"，有意无意地忽视社会转型时期农民的生存和精神蜕变所遇到的痛苦、磨难与自我觉醒，在深刻反映现实农村生活方面明显存在不足。

由于我国城乡之间存在着割不断的血缘关系，所以能越出都市或农村生活局限，将它们放在改革开放的大背景下作出全景式观照的作品，往往更能给人强烈的时代感。《情满珠江》(1994)、《英雄无悔》(1995)、《和平年代》(1997)是反映90年代初期城乡现代化进程的力作。它们对珠江流域前沿地区改革开放波澜壮阔的进程，以及这一进程中人们的生存状态、价值观念、道德操守、创业精神

所作的全景式观照,在题材开拓和审美气度上显出了恢弘壮丽的格调。历史前进的伟力,时代风云中人物命运的跌宕,在这些作品的深情咏叹中被表现得魅力十足。从艺术经验讲,这三部电视剧都善于叙述故事,但相对来说,对人物心灵的描绘却因过于注重情节的曲折而有所疏忽。

都市生活电视剧 在此后数年的电视画廊上,城市题材由对社会变革作大视野的鸟瞰,逐渐转入探察都市躁动的心脉,注重展现人的情感世界,出现了不少好作品。《牵手》(1999)播映时牵动了无数观众的心。它的审美眼光十分独特:对一个可望走向幸福的家庭所发生的不幸,该剧不是片面地归咎于"第三者",而是以博大的爱心去探究情感裂痕的内在根源,它不是为"不幸"的伤害者和受伤者做裁判,而是从涓涓细流般的生活中去寻觅情感与道德守望的真谛。小家庭里发生的不期而遇的"爱之战"、怒火冲冲的"最后通牒"和令人心碎的"战果",经过艺术多棱镜的照射,竟然如此惊心触目。由于编导对复杂而又微妙的情感世界所做的审美观照采取的是一种与人为善、客观而又平等的态度,所以作品能自然而然地辐射出"谁解其中味"的艺术感染力,促使观众产生参与评析的浓厚兴趣。在看似平静的娓娓叙述中,通过流畅的生活细节传达出希望人们珍惜家庭幸福的深情嘱咐:珍惜应从一点一滴做起,并且应从完善自我做起。人文关怀这一艺术基调在生活化的叙事结构中得到高水平的确立,这正是《牵手》叩响无数观众心弦的"秘诀"。

同样以独特的艺术构思、浓郁的生活气息赢得观众分外喜爱的,还有《空镜子》(2002)。这部电视剧根据万方同名小说改编,它的声名之所以不胫而走,首先得力于剧本。原著为改编提供了很好的基础,而改编在这基础上又以充满暖意的眼光对待生活,用平易晓畅的艺术语言描绘剧中人物。所以,它所展示的生活和剧中人

第十三章 电视艺术欣赏

《空镜子》剧照

的生存状态平淡真实，让人感到十分亲切。即使是对待翟志刚这个心细如发、目光短浅的男人和爱打小算盘、使小手段的孙莉，也并未过分谴责，因为人性弱点与人格心理意识不那么健全，有时候并不仅仅是个人的过错。其次是它所传达的审美意蕴，经过电视化的演绎，格外耐人寻味。"永远快乐的日子是没有的，可对生活的态度是可以选择的"——这样的题旨不仅来自生活，而且来自都市市井中许多人的生存状态。生活终究不是虚幻的产物，它的温馨与冷峻、热烈与沉静、欢乐与忧伤，全都包含在日复一日的生存状态里。"镜子"其实不空，它映照在彼此心中。编导演合力为这剧创造出了一种被认为可以让人"始终面带微笑来欣赏"的美。

各种类型剧 随着我国经济体制改革市场化进程的加速，全国电视人口覆盖率激增，电视剧生产的市场化运作加深，主旋律内涵和外延扩大，更多题材或被纳入主旋律范畴，或被视为与之并行不悖，从而加快了类型化电视剧生产的步伐。家庭伦理剧《咱爸咱妈》、《金婚》、《亲情树》、《媳妇的美好时代》、《幸福来敲门》、《儿

女情更长》等，在信仰缺失、多元的社会转型期，满足了不少观众对传统伦理道德回归的期盼。反贪剧（如《纪委书记》《大雪无痕》、《远山的红叶》）、侦破剧（如《刑警本色》《警坛风云》《永不瞑目》），回应了广大民众对严惩腐败、打击犯罪和加强法制建设的呼吁。表现医患关系的《永不放弃》和《感动生命》，塑造出了以救死扶伤为天职的医护人员感人至深的形象。《心术》不仅对当前医疗改革中亟待解决的一些问题提出了尖锐的批评，还对医护人员在和病人的动态依存关系中如何完善与升华自己，给出了令人怦然心动的建议。职场剧《杜拉拉升职记》则另辟蹊径，向观众描述了杜拉拉在职场辛苦打拼，愈挫愈勇，才干倍增，终于获得提升，由所谓职场丑小鸭变成白天鹅的故事。全剧用轻松愉悦的喜剧格调，给观众不时带来会心一笑的观赏乐趣。

在这里值得着重提及的，是谍报剧热潮涌动中好评鹊起的《潜伏》（2008）。这个剧让人刮目相看的地方很多。为了表现主人公余则成信仰的坚定，它超越一般谍报剧，写他本来不是革命者而是热血青年，而且是国民党军统情报人员。他身份的多重转换，在危急时刻所遇到的各种严酷考验，在情感遭遇中内心所经受的惨痛煎熬，在全国胜利前夕，他与并肩战斗过的新婚妻子毅然远别，种种情节与冲突的设置，不仅表现了他信仰的坚定，而且艺术地演绎出了革命者人格力量的高尚。观众不仅从余则成也从左蓝、陈翠平等人身上看到这种力量所折射出的人情与人性美。再者，剧中贯穿始终的凄美爱情，深深打动了观众。左蓝对余则成的影响，余则成对左蓝的痴爱，以及左蓝为掩护余则成牺牲，都是促成余则成转变思想与坚持信念的巨大动力。陈翠平与余则成从反差强烈到交互逆转，从完全不可能相爱到不可能不相爱，观众在情节递进的双层结构中，不但不觉突兀，反倒观赏兴趣倍增，意识到经过生死考验的

挚爱是多么珍贵。余则成与晚秋的恋情表现得相对较弱，但在全剧的感性链接中通过演员的出色表演，同样具有打动观众的力量。复次，《潜伏》将全部悬念设置在险象环生的情节之中，这些悬念不仅来自敌方设套，也来自我方无意的疏忽。每一次胜利都表明，狭路相逢须凭勇敢和出奇不意才能取胜。剧中情节的发展逻辑比较严密，此伏彼起，让人目不暇接，在紧张刺激的情节中编导还腾出篇幅嵌入情致粲然的轻松段落，让观众看得兴致盎然。最后，融涉案、言情、职场、悬疑、惊悚等类型元素于一体的《潜伏》，即使人物内在心理不可能得到更有深度的开掘，也会因这些类型元素的有机介入，而增强文本结构的开放性、观赏性，拓展其多元解读的空间。《潜伏》播映后，引发观众对审美主题的热议（至2012年2月，百度议论帖子近40万篇），即与此分不开。

历史题材电视剧　我国传统文化资源极其丰富，历史题材在电视剧中占有较大比重是可以理解的。但帝王将相一度占据题材要津，却非幸事。其中有不少粗制滥造之作，不断败坏观众欣赏口味。真正美学意义上的历史剧，应把历史的内容还给历史，把审美的内容还给艺术，把真善美的价值追求还给观众。能否做到这一点，关键是创作者要有正确的历史观和与此相应的创作方法。我们不是历史循环论、无规律论者，更不是历史悲观主义者。艺术家所关注的应当是有认识与传承价值的历史，而不是本应摒弃的糟粕。

《努尔哈赤》（1986）创作态度十分严谨，剧作者不但查阅了大量历史资料，还对有关史料、典籍做了认真的鉴别、梳理，因而能以全新的视野高屋建瓴地审视清王朝事业兴起的客观历史情由，及其奠基者的历史个性。努尔哈赤成为贯穿全剧的中心人物，靠的不是情节铺排，而是编导演能越出此种影视作品的常规，二元交错地刻画这位伟人的性格。努尔哈赤领袖气概与世俗品性兼

具,他在胜利征伐中的统帅才能,及在世俗生活中为七情六欲所困的庸人情状,被编导放在政治人格和欲望世界的紧张关系里反复对比,这既给故事情节增添了审美张力,又有力地破除了"英雄"形象常见的扁平性。努尔哈赤从平民到帝王的人生历程,在气势恢弘的历史画面和细腻动人的情感描绘中被表现得十分真实可信。全剧透出的艺术创新精神和史诗气韵,不但照亮了当时的荧屏,也成了其后不少平庸之作难以企及的分水岭。

1999年以来的几部大戏:《雍正王朝》(1999)、《康熙王朝》(2001)、《汉武大帝》(2005),从文学剧本、导演处理、演员表演、整体制作等方面看,都有不少可圈可点、闪耀着艺术光彩的地方,但在审美价值取向与审美主题的深度开掘,即以现代审美视点去理解与感悟历史的问题上,却都在不同程度上留下了与尊皇情结纠缠不清的遗憾。优秀电视剧总是能在历史的倒影中看到历史发展的大趋势和历史辩证法的威力,总是力求使其所塑造的人物形象充满美感认知的活力,以便促使观众产生提升自我的欣赏体验,并在这种体验中消除人的自我矮化。不少历史剧达不到这样的高度,大抵都与这种缺失有关。

有远见的艺术家在处理历史题材时,既不为历史而丢掉艺术,也不为艺术而损害历史。正当观众深感不少历史剧游离于这两者之间,缺少历史的纵深感之际,电视剧《辛亥革命》(2011)高调地出现在观众面前。这部为纪念辛亥革命100周年献映的作品,以磅礴的气势、壮阔的画面,将近现代历史进程中以孙中山、黄兴为代表的民主先驱、知识精英、爱国志士挽救国家危亡的场景一幕幕搬演出来,令人荡气回肠。历史的主角通常都是大写的人,但就个体而言,他们又都只是时代合力创造过程中的一员。辛亥革命的伟大意义和社会历史的发展规律,在这部剧里正是通过对上述人物的不

同个性和视死如归的革命经历来体现的。编导在力求全方位把握历史真实的前提下，以浓重而饱含激情的笔墨，将邹容、秋瑾、徐锡麟、林觉民、章太炎等革命者的爱国情怀和理想主义精神表现得酣畅淋漓。剧中先烈们为革命慷慨赴死的场面撼人心魄，许多情节催人泪下，发人深省。对思想性格复杂多变、历史上有争议的人物（如汪精卫），编导并未将其简单化，从而给中国近代革命史、文化思想史研究，提供了可资参照的影像摹本。

在生活与艺术的深度结合上，《激情燃烧的岁月》（2001）给电视画廊增添了光彩。它播出时先在各地悄然升温，随即风靡全国。这部剧与众不同之处在于全力塑造出了棱角分明的人物。观众在屏幕上看到的石光荣，不仅是一位豪迈坚强的革命英雄，也是一位正派坦诚、"土气"十足的平民。他的坚强与倔犟连在一起，朴实与"土气"不可分。威风凛凛的将军，失魂走神的离休老人，爱之深责之切的父亲，爱得粗犷、爱得个性毕露的丈夫：无论其在何种角色处境里，他都是他——石光荣自己。伴随着他身上许多闪光个性出现的，是那些跟农耕文明、宗法血缘文化一样古老的家长制作风，简单粗暴中夹带着令人难以容忍的专横。这部剧审美叙述的结构内容配置合理，革命历史与现实变革、爱情题材与人生题材、缅怀过去与珍惜当前，在不同的主题时空中交错穿插，情节的故事性由此叠变为难忘的革命史、性格史、心态史，艺术内在肌理所达到的审美高度——在历史风云的熊熊火焰中燃放出来的生活与情感的诗意，被令人难忘的生动细节和主要演员的精彩表演推进到一般作品难以企及的地步，比如，石光荣的求爱方式及其与新婚妻子别后重逢的戏，就令不少观众在欣赏时忘情地为之叫绝。

我国深厚的民族文化传统和百余年来遭受外敌侵略而留下的奇耻大辱，及人民群众前赴后继的英勇抗争，为近现代历史题材创

作，提供了充足的条件和丰厚的滋养。善于从中激发创作灵感获取故事与思想资源，回应观众审美期待的艺术家，往往能从全新的视角处理传奇故事，展现中国人民所崇尚的情操美德与民族大节。《闯关东》(2007) 是其中最具影响力的代表作。一个"闯"字，凝聚着近代山东人的移民史、血泪史、抗争史，和中国人民奋起抗击侵略者的历史。与其他家族史电视剧不同的是，朱开山一家闯荡迁徙的历程是和国家民族的命运紧密联结在一起的。《闯关东》用以打动观众的，不仅是以朱开山为代表的家族辛酸悲凉的命运及其不屈不挠的奋斗精神，还有时代风云变迁中以人性美为血肉、以民族精神为基石的人格力量的光彩。其所表现的国恨家仇总是能从大处着眼小处用力，豪迈恣纵处大气磅礴，悲悯凄恻时感人肺腑。透过镜头运动不少画面都能越出艺术的真实，折射出撼人心魄的历史沧桑感。为了再现历史，摄制组行程数万公里，历经辽、吉、黑、鲁、苏、沪等地，搭建有代表性的场景150多个，许多蔚为壮观的场面（如闯关东的水路场景、千帆竞发的海中逃难、木帮放排等），无论场面调度、画面构图还是镜头组接都经过精心处理，所以全剧整体艺术成就格外引人瞩目。播出后好评如潮，获多项电视剧大奖。

军事题材电视剧　　在我国电视剧艺术格局中，以革命战争和军旅题材为背景的创作，成绩斐然。面对世界新的军事变革潮流，以强烈的忧患意识和前瞻的勇气，反映军队变革步伐的电视剧《突出重围》、《火蓝刀锋》等，以高昂的格调关注未来战争中如何赢得主动权等重大问题，对如何发扬爱国主义、英雄主义精神做了崭新的诠释。《历史的天空》以主人公（姜大牙和陈墨涵）不同人生道路中的军队经历为主线，叙述了从抗日战争到拨乱反正长达40年的烽烟笼罩下的风云变幻，表达了充满历史意味的人生感悟。根据真实人物高志航的事迹改编的抗日题材电视剧《远去的飞鹰》，还原了中

国第一代空军的历史面貌,从民族大义的高度塑造出了个性鲜明的英雄形象。军事题材电视剧以其所彰显的堂堂正气,在荧屏上一扫娱乐至上的社会柔靡风气,获得观众由衷的赞誉。

与战争史诗类电视剧追求宏大叙事、铺陈壮阔场面不同,一些全力展示英雄人物的特殊个性的电视剧大获成功,比如《亮剑》(2005)和《士兵突击》(2007)。《亮剑》的主人公李云龙有我无敌、敢于碰硬的英雄性格,及由此升华出来的"狭路相逢勇者胜"的亮剑精神,是通过一系列环环相扣的生动情节和悬念迭起、动感强烈的戏剧性冲突表现出来的。在作品的视觉形象中,战场的残酷血腥与无视死亡的豪气并存,不加掩饰的儿女深情与真挚醇厚的战友情怀同在,恰当的喜剧性手法,适度夸张的表演,所有这些都在情节推进中形成艺术合力,使全剧勃发出无所不在的阳刚之美。从李云龙为解救被日军绑架的妻子而发动围歼日军的战斗,从他与国民党将领楚云飞的特殊交往,从他违纪聚歼土匪山猫子,及其后与赵刚等战友的情谊的日益加深及与田雨的婚恋过程中,都可看出他身上大义凛然、嫉恶如仇的豪气与缺少大局观念、自由散漫的狭隘的农民意识总是纠缠在一起。随着不同人物关系的层层对比和反差强烈的戏剧性变化,一个极富人情味的不完美的英雄形象,一个大丈夫的豪迈气概与福至心灵的慧黠性格互为表里的艺术形象,活力四射地挺立在观众面前。这里顺便指出,以石光荣、李云龙为代表的"草莽英雄"形象的出现,虽然有着拓宽艺术创作路径的积极意义,但随后的跟风之作,却对此类人物因文化素养缺乏而流露出来的粗俗粗鲁的言行和作风过分赞美与宽容,由此显露出来的缺乏理性审视的创作理念,势必导致人物刻画偏向低俗,这对电视艺术创作是不利的。

《士兵突击》是军事题材中别开生面的佳作,它全力描绘的是平

凡人的成长故事。主人公许三多幼年胆小怕事受欺侮，临征兵犹豫不决表现怯懦，初进兵营又因性格执拗认死理、为人处事不知变通而备受揶揄讪笑。就是这样一个土得掉渣的士兵，在部队生活的严格训练中成长为光彩夺目的标兵勇士。他的成长过程表明，人是一个特殊的整体，人的强大与其所依存的社会场域密不可分。许三多的傻气、土气、犟气和牛气，正是构成他精神面貌的生活素质、性格素质的外在表现。全剧不以情节而以人物心理个性的发展，作为矛盾依次展开的内在依据。许三多的执拗不但为军营这个特殊群体所奉行的"不抛弃，不放弃"的誓言所包容，还被这誓言所生发的力量淬炼成许三多式的坚韧顽强。个性鲜明是成功艺术典型的标志，这样的典型塑造离不开对人物的自身素质及其所面对的各种关系的真实描绘。许三多性格逻辑发展的合理性、个性内涵的特殊性，正是通过情节流动中合情合理的冲突来体现的。由于编导演善于以此去刻画许三多如何迎接前进道路上的每一次挑战，善于调动一切真实性的手段照亮屏幕形象的美感心灵，一个虎虎有生气、蕴藏着巨大精神能量的许三多，一个从自卑到自信、从怯懦到勇敢、从执拗到顽强、从疑虑到坚定、从憨直到内秀的许三多，就令人信服地塑造成功了。从平凡中显出不平凡，从窝囊的行为方式中显出性格的光彩，《士兵突击》以其所呈现的朴实遒劲、豪气干云的美，被观众誉为"让热血男儿豪情万丈的佳作"，殆不为过。

历史戏说剧 注重的是故事而不是史实，所以又可称为历史故事剧。在所有戏说剧中，香港拍摄的《戏说乾隆》揭开了这类电视剧新的一页，曾创下很高的收视率。这个剧戏谑历史、调侃人生、逞心快意地张扬娱乐性、消遣性、趣味性，为影视文化消遣功能的发挥提供了别具一格的新样式。《戏说乾隆》在无拘无束的情节里，熔皇权意识、哥们儿义气、风流韵事、武打斗殴、江湖传奇、现代

意识于一炉，人物对话由表层与非表层意义的任意间离产生的幽默感和喜剧性效果深深投合了公众的消遣需要，让不少人看得很开心。但这个剧在戏谑历史的同时，大大消解了历史本身的意义，美化了江湖义气的处事原则，散布了对这一原则最高形式（"君临天下"）的幻想，在大肆张扬"乾隆爷"风流韵事的同时，放肆嘲弄了关心女性人格健全的现代爱情观。所以，欣赏这类剧应有分析的眼光，生产单位更不应一窝蜂赶潮流，要看到"戏说"是把双刃剑：既可划破历史的遮羞布，也可将历史的真相弄得面目全非。此后，与观众见面的《宰相刘罗锅》、《康熙微服私访记》、《铁嘴铜牙纪晓岚》，虽然剧情也远离历史，艺术优长各个不一，但由于故事情节紧凑，悬念迭出，对白精彩幽默，在插科打诨中时有针砭时弊之语，情节的合理性及价值取向的当代性均有所加强，因而也都大受观众欢迎。

 近期热播的《甄嬛传》是历史虚构剧的另一类代表作。编导在叙事手法上力求将"戏说"转为"正说"，特别注重特定情境中人物语言表达的历史文化品性与个体等级地位的差异，在精细华丽而又富于美感的制作基础上，将后宫争斗的心理逻辑与情节推进的悬念巧妙地糅合在一起，使镜头运动中的描述性、戏剧性与情节递进中的节奏感、紧张感达到了高水平的统一。同时，还在绝不可能产生真挚爱情的地方，编写出果亲王与甄嬛、眉妃与温御医生死不渝的爱情，使剧情的进展在人与非人的对比中产生强烈的变化，造成杀机暗伏、命悬一线的美感张力，迎合了乐于佯信，乐于从悲欢离合的况味中寻求慰藉的大众欣赏趣味，赢得了很高的收视率。

 作为喜剧与悲剧因素兼具的虚构正剧，《甄嬛传》带给观众的审美愉悦，主要是甄嬛们一步步战胜对手，直至给皇帝致命一击的复仇快感。复仇的人物在人性异化的层面上虽然付出了能引起观众思

索的惨痛代价，但全剧艺术描绘的重心和落脚点却并非美好人性被无情毁灭所引起的愤怒与悲痛。应该指出的是，故事发生在皇权肆虐的深宫之中，冲突双方有主动加害与被迫自卫之别，但争斗的格调和格局却都围绕着"争宠"和"以其人之道还治其人之身"的方式而展开。所以，它的不少情景和场面通过演员的出色表演，可以视为专制制度的唯一原则是"使人不成其为人"的生动注脚，而非今人可资借鉴的处世规则。

电视系列剧 我国观众较早从屏幕上看到的来自英美等国的《福尔摩斯探案集》（1985）、《鹰冠庄园》（1995）、《神探亨特》（1995）等，均属系列剧。国内自行投拍也较早，《同心曲》、《针眼儿警官》、《太湖人家》、《编辑部的故事》、《东周列国·春秋篇》、《东周列国·战国篇》，等等，从室内剧型到大型场面拍摄，发展很快。各系列剧的思想艺术水平虽不一致，但其中不乏佳作。以《中国十大女杰》为名的系列剧，其实是各自独立的短篇，其中曾获"飞天奖"短篇一等奖、亚广联专项提名奖的《牛玉琴的树》，表现的是人与自然的矛盾，百分之八九十的外景都离不开荒芜的沙漠、肆虐的黄沙，但编导始终着力于人物诗意心灵的刻画，通过镜头运动和氛围营造，将自然环境的粗犷、苍劲、雄浑与主人公的单纯、善良和坚韧，在深层的时空对比中表现得非常到位，将这一看起来似乎很枯燥的题材拍得诗意盎然，流漾出诗一般的意境美。

第四节　电视艺术欣赏方法

电视屏幕节目繁多，许多作品的美感构成形式、艺术思想内容及美学品性各不相同，对电视艺术欣赏者说来，善于培养自己的审美情感，善于选择适合自己欣赏的作品，应当成为欣赏方法的前

提。德国著名美学家恩斯特·卡西尔在其所著《人论》中说:"艺术使我们看到的是人的灵魂最深沉和最多样化的运动。"所以,如果不仅仅是为了消遣、猎奇,那就应当在选择作品时具有审美的眼光,有一种乐于与艺术进行心灵交流的精神准备,以便从欣赏中获得审美享受,而不仅仅是娱乐性的快感。"登山则情满于山,观海则意溢于海"(刘勰《文心雕龙·比兴》),人的审美感知能力、想象创造能力及美丑判断能力的强弱,决定审美眼光的高低,又都离不开正确的审美观念。欣赏者能否真正打开心灵的窗户,领略艺术的芬芳,这一点至关重要。

再者,艺术欣赏活动带有显著的个性特征和主观随意性,个人的偏爱会作用于欣赏方法的选择,加上不同类型、样式、风格的电视艺术作品有其自身的艺术规定性,会对欣赏方法提出某些不同的要求。但既然是艺术欣赏,那就会有一些带共同性的问题值得注意。这里着重以电视剧为例。

一、辨识电视艺术作品审美创造的立足点

每部作品无论是隐是显都有其立足点。面对多元世界多元文化的交流与碰撞,我国电视艺术创造的立足点,毫无疑问应该是中国的历史和现实。对待优秀民族文化和改革开放的现实,对待我们自身所经历、所创造、所期盼的生活,艺术家透过作品表现出来的感情态度是无从掩饰的。视野开阔、气势轩昂、贴近生活、贴近现实,呼唤改革热切、反思精神强烈、表达百姓呼声迫切、美感内容新鲜的作品,几乎无一例外会受到普遍欢迎。现实题材中的优秀作品,总是把镜头对准真实的社会生活,美感关注的中心是社会人文心态的变迁,是新旧交替中人际关系的调整、人的价值观念与潜能的发挥,是行为模式的更迭与人格意识的重建。有了这样的立足点,贯注在作品中的生活气息、价值关切与美感诉求,就自然而然会形成

我们常说的时代感。时代感关系着题材的取舍与开掘，关系艺术形象的活力与审美主题的表达。一部没有艺术生气的死气沉沉的作品，一定是时代感缺失的作品。马克思说："囿于粗陋的实际需要的感觉只具有有限的意义。"（《1844年经济学—哲学手稿》）我们在欣赏艺术作品时，对那些思想浅薄、美丑不分，或只能让人产生低俗快感的作品，应当保持理性的清醒。

二、辨识电视艺术形象美感的深度

无论是电视剧还是其他电视艺术片，通过题材与素材的选择和确立、创作主体视点的选择和确立、表现手段或叙事策略的选择与确立，都会将艺术所完成的审美诠释集中在形象美感的构成上。形象美感是一个"综合指标"，绝不仅指美感形式外在的印象。作为欣赏者，在审美活动中应能超越感性的一般形式，关心艺术所表现的情感、操守、激情、愿望、想象、意义的归宿。因为，这些才是决定形象美感生成的层次、沟通艺术对象与接受主体在心灵的核心要素。在电视艺术作品里，放逐灵魂、蔑视道德、废弛法治、窒息意义、埋没诗意、嘲笑高尚人格、诋毁正常人性、鼓吹个人崇拜、歌颂血腥暴行、张扬低级趣味，无论其以什么形式出现，都谈不上具有值得欣赏的美感。

电视艺术作品，以面对现实的态度纪录与诠释世界或以浪漫幻想的方式接近世界，都有可能产生艺术欣赏所需要的美，但应当肯定的是，能唤起人的希望与尊严的美，必定是以所有的真实性手段来辉映存在的，艺术形象所必需的真实性是产生形象美感的基础。所以，假（虚假）、俗（庸俗）、浅（肤浅）、胡（胡编乱造）、丑（美丑颠倒），是排斥形象美感深度的大敌，对这样的作品应明确地予以批评。

三、辨识电视艺术整体美感的和谐程度

电视艺术是电视技术与电视审美思维有机整合的产物，大型作品（如电视剧）通常是编（剧）、导（演）、演（员）、摄（像）、音（乐）、美（工）、录（音）、服（装）、化（妆）、道（具）等部门通力合作的结晶。成功的作品从头至尾无不灌注着各个环节美感创造的活力，随着场面、对话、动作、镜头的运动，将逐步升腾起来的美感及其韵味传播给观众。比如，《潜伏》结尾余则成与翠平机场离别的戏，两人无一句对白，险恶的环境、人物复杂的内心情感、紧急的信息传递，完全是通过各种景别的镜头组接和特写镜头的反复运用，配合时而婉转低沉、时而振奋昂扬的音乐来体现的，将人物的眼神、动作、表情、暗示的意涵等细腻地刻画出来，使观众情不自禁地为之动容。

1. 题材开掘与情节安排

如果我们在欣赏中注意到，故事叙述视角的切入巧妙，故事重心的设置恰当，情节推进中矛盾冲突的展开合理，情节的布局起伏有致，细节穿插、悬念设置、场景转换给故事叙述所造成的节奏感、氛围渲染等很有章法，由叙事结构的时空深度连接所形成的美感张力能引人入胜，那就大致可以肯定，这部作品在镜头运动中完成的视听结构整体美感是和谐的。

2. 形象造型与审美意蕴

如果我们在欣赏中还注意到，出现在我们面前的人物形象，在逼真性与假定性之间通过演员的表演已取得内在的真实感，他们的内心世界能被人细致觉察，他们的离合悲欢能让人关切，他们的命运遭际能令人动情，编导既未"把个人变成时代精神的单纯的传声筒"，又不曾"为了观念的东西而忘掉现实主义的东西"（马克思、恩格斯《致拉萨尔》），围绕人物命运所做的艺术阐释

以及通过一系列矛盾纠葛表现出来的情感倾向与价值关切，均未游离于特定时代社会生活条件及人物性格之外，包括空镜头运用及音乐主题、插曲、情绪性烘托等在内的音乐形象不但充满激情，而且在意境升华上与其他形象造型相互烘托、交融在一起，那么即可大致肯定，这部作品经由时空综合，在形象美感深度及意义抒发上所达到的整体和谐具有高水平的欣赏价值。

 这里需要指出，在时空运动中以塑造感人形象为目的的电视艺术，它的视听画面无论形式还是内容，在艺术美感生发的层次上都有表层与深层之分。上面针对艺术形态较完备的作品所讲到的欣赏方法，更多涉及的是与内部结构、时空处理、意义生成等有关的艺术审美的深层次问题，目的是希望同学们在艺术欣赏中更多地注意作品的整体性，感悟审美体验的全息性。在电视戏剧类作品中，视听语言的文学性和富于生气的演员表演，对美感构成和内容体现至关重要的元素，绝不可轻视。不同题材与风格的电视剧，有了好的剧本（如《围城》、《渴望》、《闯关东》、《过把瘾》、《士兵突击》、《潜伏》、《亮剑》、《激情燃烧的岁月》、《辛亥革命》、《大宅门》、《乔家大院》、《空镜子》、《金婚》等），但如果离开剧中主要角色扮演者的出色表演，给人的审美感受恐怕就需另当别论了。

 最后要讲的是，鉴赏电视艺术的能力，从自发到自觉，离开理论学习和理性思维是不行的。马克思说："如果你想得到艺术的享受，那你就必须是一个有艺术修养的人。"世界电视艺术的发展历史不过80余年，在我国真正的发展时间只有50年，正因为它年轻，所以充满活力，同时也给电视艺术理论建设提出更多的问题，亟待有志者去探索解决。

思考题

1. 简述电视艺术的主要特征。
2. 为什么说电视艺术语言具有全能性？
3. 电视艺术与其他艺术（如电影）在视听语言运用上有何异同？
4. 简析电视艺术语言的构成规律。
5. 举例分析电视短剧、电视小品、短篇电视剧的艺术特征。
6. 举例分析中篇电视剧的艺术特征。
7. 长篇电视剧在题材、样式、风格上有哪些种类？请举例说明。
8. 试以《围城》、《南行记》及古典文学名著改编的电视剧为例，说明文学名著改编应遵循的基本原则。
9. 试以《激情燃烧的岁月》为例，分析电视人物形象塑造的特点。
10. 对历史题材的电视剧的美学要求是什么？
11. 电视艺术欣赏方法有无共同遵循的原则？谈谈你对这个问题的理解。

建议阅读著述

1. 《论文学与艺术》，〔德〕马克思、恩格斯著，陆梅林辑注，人民文学出版社，1982年。
2. 《人论》，〔德〕恩斯特·卡西尔著，甘阳译，上海译文出版社，1985年。
3. 《情感与形式》，〔美〕苏珊·朗格著，刘大基等译，中国社会科学出版社，1986年。
4. 《美学》，〔德〕黑格尔著，朱光潜译，商务印书馆，1986年。
5. 《艺境》，宗白华著，北京大学出版社，1987年。
6. 《美学与艺术理论》，〔德〕玛克斯·德索著，兰金仁译，中国社会科学

出版社，1987 年。

7.《神话：大众文化诠释》，〔法〕罗兰·巴特著，许蔷蔷、许绮玲译，上海人民出版社，1999 年。

8.《传播学》，邵培仁著，高等教育出版社，2007 年。

9.《媒介研究：文本、机构与受众》，〔英〕利萨·泰勒、安德鲁·威利斯著，吴靖、黄佩译，北京大学出版社，2008 年。

10.《视觉文化的转向》，周宪著，北京大学出版社，2008 年。

后 记

欣逢本书被评定为"十二五"普通高等教育本科国家级规划教材之际,我们对该教材做了一次较为全面的修订,有些章节的内容多有增补和必要的删节,个别章节几近重写。这次修订尽可能吸收了近些年来部分艺术创作的新成果,既重视弘扬民族优良艺术传统,又同时注意借鉴西方艺术精粹,并力图使理论阐述更臻系统、完美。同时,我们于每章后面增添了"建议阅读著述"一栏,以供有意开拓视野、登高望远、深入探讨各门类艺术奥秘的读者参考。希望这次修订对广大读者进一步提升艺术修养、促发对艺术欣赏的兴趣,以及从艺术中获得以美引真、以美导善的人生启迪有所助益。

本书的作者李绵璐、韩子善和萧默三位先生不幸相继辞世。他们严谨的治学态度及对青年教育的满腔热忱令人感佩,特在此深表怀念。

自上世纪初至今,国内外艺术探讨中的新思维、新见解层出不穷,一些新的艺术领域和门类日渐形成,各门类艺术创作风格相互渗透、借鉴,艺术门类之间相互接近、包容。在高科技浪潮的推动下,多媒体信息技术与艺术结合、艺术创作与广大受众的多种需求结合、艺术作品与欣赏者的及时互动结合,已显示出不可阻挡的趋势。鉴于当今文化大背景日新月异、变化万千,我们虽努力去发现和保存艺术发展中的学术真谛,但书稿中难免有若干疏漏或不周之处,敬请关心艺术欣赏教学的朋友们不吝赐教,提出宝贵建议。

<div style="text-align:right">

杨 辛 谢 孟
2014年春分

</div>

《艺术欣赏教程（第 2 版）》教学课件申请表

尊敬的老师：

　　您好！我们制作了与《艺术欣赏教程（第2版）》一书配套使用的教学课件光盘，以方便您的教学。在您确认将本书作为指定教材后，请您填好以下表格（可复印），并盖上系办公室的公章，回寄给我们，您也可以加入我们的艺术设计美学美育交流QQ群311911029，从群共享中下载电子版的申请表，填好后发到我们的邮箱907067241@qq.com，我们将免费向您提供该书的教学课件光盘。我们愿以真诚的服务回报您对北京大学出版社的关心和支持！

您的姓名			
系		院/校	
您所讲授的课程名称			
每学期学生人数	人	年级	学时
课程的类型	□ 全校公选课　□ 院系专业必修课 □ 其他		
您目前采用的教材	作者　　　　　书名 出版社		
您准备何时采用此书授课			
您的联系地址			
邮政编码			
您的电话（必填）			
E-mail（必填）			
目前主要教学专业、科研方向（必填）			
您对本书的建议	系办公室 　盖　章		

我们的联系方式：
北京市海淀区成府路205号北京大学出版社文史哲事业部　谭燕
邮编：100871　　电话：010-62755910　　传真：010-62556201
邮箱：907067241@qq.com　　QQ：2208238803
网址：http://www.pup